V

51318

MUSÉE

DE

PEINTURE ET DE SCULPTURE

VOLUME PREMIER

PARIS. — IMPRIMERIE DE E. MARTINET, RUE MIGNON, 2.

MUSÉE

DE

PEINTURE ET DE SCULPTURE

OU

RECUEIL

DES PRINCIPAUX TABLEAUX

STATUES ET BAS-RELIEFS

DES COLLECTIONS PUBLIQUES ET PARTICULIÈRES DE L'EUROPE

DESSINÉ ET GRAVÉ A L'EAU-FORTE

PAR RÉVEIL

AVEC DES NOTICES DESCRIPTIVES, CRITIQUES ET HISTORIQUES

PAR LOUIS ET RÉNÉ MÉNARD

VOLUME PREMIER

PARIS

Vᵉ A. MOREL & Cⁱᵉ, LIBRAIRES-ÉDITEURS

13, RUE BONAPARTE

1872

MUSÉE EUROPÉEN

PEINTURE ANTIQUE

On a dit souvent que la sculpture était l'art du paganisme, mais que le christianisme seul convenait à la peinture. Cependant, lorsqu'on voit Raphaël s'inspirer des arabesques des bains de Titus, le Poussin reproduire les *Noces aldobrandines*, lorsqu'on voit tous nos grands artistes étudier avec ardeur les peintures effacées de Pompéi, on est forcé de convenir que la peinture antique, si elle est demeurée inférieure à celle des modernes, sous le rapport de l'expression, du clair obscur et de la couleur, renferme néanmoins en elle un principe de beauté, de convenance et de disposition dont les résultats féconds n'ont jamais été dépassés. Nous sommes, au surplus, parfaitement injustes, quand nous voulons faire cette comparaison, puisque nous possédons intacts tous les grands chefs-d'œuvre de l'art moderne, tandis qu'aucun de ceux de l'art antique n'a pu arriver jusqu'à nous.

A la rareté des ouvrages peints que nous pouvons étudier, se joint la rareté des documents sur la marche même de la peinture. Les origines surtout sont enveloppées d'une obscurité profonde. Les Grecs racontaient qu'une jeune fille ayant

dessiné sur le mur la silhouette de son amant, l'art de représenter, sur une surface plate, les formes vivantes, fut ainsi découvert. Mais cette anecdote, si conforme à l'esprit grec, a tous les caractères d'une légende.

A défaut d'histoire, on peut du moins, par des déductions philosophiques, reconnaître les causes qui ont pu donner à l'art grec son prodigieux développement. Nous nous proposons en parlant de la sculpture de traiter à fond cette question.

La peinture ne paraît pas avoir eu chez les Grecs la même importance que la statuaire, du moins comme art religieux ; les principaux types divins semblent avoir été fixés par les sculpteurs et adoptés par les peintres. Les peintures de la Lesché de Delphes, par Polygnote de Thasos, sont les premiers ouvrages dont nous puissions nous faire une idée, très-imparfaite il est vrai, puisque nous ne les connaissons que par la description qu'en a laissée Pausanias. Elles représentaient, d'un côté, la prise de Troie, et de l'autre le séjour des morts. Les figures se développaient sur un seul plan à la façon d'une frise et d'après des convenances architectoniques. Ce genre de composition a toujours été adopté dans les tableaux antiques où la scène se déroule de droite à gauche, comme dans les bas-reliefs, sans jamais avoir la profondeur perspective que recherchent les artistes modernes.

Le peintre Apollodore passe pour être le premier qui se soit occupé de la dégradation des tons et de la décoloration des ombres ; mais Zeuxis poussa encore plus loin la science des effets de lumière. L'anecdote des raisins de Zeuxis et du rideau de Parrhasios, peut au moins prouver l'importance que les Grecs attachaient à la vérité du ton, car l'illusion n'est possible que par la couleur. Toutefois, il est

probable que le dessin a toujours eu le pas sur la couleur et l'effet, dans les peintures de l'antiquité.

Il est bien difficile de classer les artistes grecs et de caractériser les écoles d'après quelques phrases des auteurs : ils vantent Zeuxis pour la fraîcheur des tons alliée à une pureté de formes qui rappelait son contemporain Praxitèle, ils vantent les figures de Dieux et de héros de Parrhasios et d'Euphranor, la sévérité de dessin de Pamphile, les compositions historiques de Nicias, les fleurs et les animaux de Pausias. Mais cette série de noms, couronnée par ceux encore plus illustres d'Apelle et de Protogène, nous apprend bien peu de choses.

Les Romains apprirent des Grecs la peinture, comme les autres arts ; mais, dès la formation de l'empire, nous la voyons perdre son caractère sérieux. Ludius, qui vivait sous Auguste, introduisit dans la décoration des appartements la mode des petits paysages de fantaisie, et peu à peu on vit disparaître les conceptions grandioses qui avaient fait la gloire des siècles précédents. C'est à cette période, qui précède immédiatement la décadence, qu'on rapporte les peintures antiques parvenues jusqu'à nous. Quelques-unes ont été découvertes dans les ruines de Rome, mais elles sont en très-petit nombre ; la plupart viennent de Pompéi. Nous sommes donc pour juger la peinture antique dans la situation où seraient nos arrière-neveux, pour juger l'art moderne, si toutes les grandes collections de nos capitales ayant disparu, ils retrouvaient tout à coup un musée de province ; ils auraient encore de plus que nous les estampes qui, à défaut de la couleur, donnent au moins la composition.

NOCE ALDOBRANDINE.

Pl. 1.

(Hauteur, 60 cent., largeur, 2ᵐ,50 cent.)

Rome.

L'époux, presque nu, est assis sur une estrade ; sa tête est couronnée de feuillages. L'épouse, revêtue d'un voile très-ample, est assise au bord du lit, et reçoit les avis d'une des femmes qui ont dirigé la cérémonie. Près de là, une femme brûle des parfums, et une prêtresse met la main dans un bassin d'eau lustrale destinée à l'aspersion de la chambre. De l'autre côté, trois femmes, dont l'une joue de la lyre, sont occupées d'un sacrifice. Cette précieuse peinture, trouvée à la fin du XVIᵉ siècle dans l'endroit où étaient les jardins de Mécène, a été transportée, par ordre de Clément VIII, au palais Aldobrandini. De là lui vient son nom.

MARCHANDE D'AMOURS.

Pl. 2.

(Hauteur, 60 cent., largeur, 85 cent.)

Musée de Naples.

Deux jeunes filles semblent embarrassées de faire leur choix entre les Amours qui leur sont présentés. La marchande en tient un par les ailes ; un autre est resté au fond du panier. Cette composition a été fréquemment imitée par les artistes modernes.

SILÈNE ET BACCHUS ENFANT

Pl. 3.

(Hauteur, 80 cent., largeur, 65 cent.)

Musée de Naples.

Bacchus, dans les bras du vieux Silène, cherche à prendre une grappe de raisin que lui présente une Nymphe. Ce groupe n'est qu'un fragment de la composition antique, découverte à Portici en 1747, et dans laquelle on voyait, en outre, Mercure assis tenant sa lyre, puis un Satyre et deux Nymphes. L'âne de Silène était couché sur le devant, à côté d'une panthère.

LA RENAISSANCE ITALIENNE

Les causes de l'engourdissement de l'esprit humain pendant la longue et triste période qui sépare l'antiquité de la Renaissance ont été diversement appréciées par les historiens de l'art Les auteurs italiens ont généralement attribué la décadence moins à l'invasion des barbares qu'à une influence religieuse. En condamnant la chair, en interdisant l'étude des formes du corps humain, en détruisant les œuvres de la sculpture antique, on avait rendu l'art impossible. La conséquence de cette manière de voir, c'est que l'art s'élève d'autant plus qu'il s'écarte davantage des traditions du moyen âge pour retourner à celles de l'antiquité. En France, il s'est produit de nos jours une opinion toute contraire. L'art, a-t-on dit, se mourait d'impuissance dans les derniers temps du paganisme. Un art nouveau allait sortir des catacombes ; les artistes chrétiens remplaçant la recherche de la beauté matérielle par celle de l'expression morale, entraient résolument, quoique avec inexpérience, dans une voie très-supérieure à celle où il avait marché dans l'antiquité. Si cette tentative de renaissance a avorté, il n'en faut accuser que les terribles catastrophes qui se sont succédé dans cette époque malheureuse. Ce sont les

barbares qui, en se ruant sur l'empire, ont arrêté le développement normal de la civilisation.

On peut supposer que, sans les grandes invasions qui font du v° siècle l'époque la plus désastreuse de l'histoire, il se serait produit en Gaule et en Italie un art analogue à l'art byzantin, mais rien de plus. Une véritable renaissance n'était pas possible au lendemain de la chute du paganisme, quand on repoussait avec horreur tous les souvenirs du passé ; seulement elle aurait pu se produire plus tôt si les monuments de l'art antique n'avaient pas été détruits. Cette destruction avait commencé bien avant l'arrivée des barbares, qui ne purent que l'achever. Ils enlevèrent les vases d'or et d'argent dans les églises, et toutes les richesses d'un transport facile, mais ils n'eurent pas le temps de démolir les édifices Les Wisigoths évacuèrent Rome le sixième jour, les Vandales le quinzième, et leur fureur précipitée aurait eu peu d'effet sur les solides constructions de l'antiquité. D'ailleurs l'Italie fut mieux partagée que la Gaule, sous le rapport de ses conquérants Les Ostrogoths étaient ignorants comme tous les barbares, mais leurs chefs comprenaient du moins l'importance de l'art. Une partie des désastres de Rome fut réparée sous l'influence bienfaisante de Symmaque et de Boèce, ministres romains du roi goth Théodoric, qui créa un comte spécialement chargé de la garde et de la réparation des monuments. Malheureusement la domination des Goths fut de courte durée. Rome eut beaucoup à souffrir des guerres de Bélisaire, dans lesquelles les statues du mole d'Hadrien servaient de projectiles aux Grecs assiégés. L'Italie, soumise quelque temps à l'empire byzantin, fut conquise par les Lombards, et les traditions de l'antiquité se perdirent de plus en plus.

Quelques chroniqueurs croyant faire un grand éloge du pape Grégoire I , prétendent qu'il brûla la bibliothèque palatine et fit jeter dans le Tibre un grand nombre de statues, mais ces assertions sont regardées comme douteuses. En général, les papes s'opposèrent à la destruction des monuments antiques. Cette destruction n'en continua pas moins pendant les désordres du moyen âge. Les temples, les palais, les théâtres servaient de carrières pour les constructions nouvelles. Les marbres étaient brûlés pour faire de la chaux, et au xv^e siècle, le Pogge, qui décrit les ruines de Rome, n'y vit que six statues antiques, une en bronze, trois en marbre et les deux statues équestres du Monte-Cavallo. Pétrarque se plaint avec indignation des dévastations qui continuaient encore de son temps, et une épigramme d'Énéas Sylvius, qui devint pape sous le nom de Pie II, annonce la crainte qu'il ne restât plus un seul monument de l'antiquité. La Renaissance approchait : malheureusement on avait attendu dix siècles pour rendre justice à la civilisation antique.

L'art chrétien, né dans les catacombes de Rome, ne disparut jamais complétement en Italie. Les artistes byzantins qui s'y réfugièrent pendant les querelles des iconoclastes, puis à l'époque du grand schisme et à celle de la conquête musulmane, furent comme autant d'alluvions successives qui y déposèrent les idées des Grecs du bas empire. Il est vrai qu'ils n'y apportaient pas le génie de l'invention ; leurs figures, exécutées d'après des types fixés d'avance, étaient peu variées, mais elles ont quelquefois une certaine allure grandiose. Dans les mosaïques à fond d'or des anciennes églises de Ravenne, de Venise, de Palerme, il y a, malgré l'insuffisance de l'exécution, un caractère de majesté qui rappelle les monuments de l'antique Égypte. Cet art hiéra-

tique, expression d'une pensée collective, devait promptement dégénérer en un simple métier, mais les Byzantins conservaient du moins les procédés techniques et les transmettaient à l'Occident.

De même dans l'architecture italienne, le style oriental se mêle plus ou moins au vieux style latin sous la double influence des Byzantins et des Sarrasins. Venise et Ravenne ont entretenu avec l'empire grec des relations fréquentes, dont la trace se retrouve dans le caractère de leurs monuments ; le goût arabe se montre dans un grand nombre d'édifices de la Sicile. La Renaissance, qui n'a été en principe qu'une réaction du génie latin contre l'influence orientale, s'est accomplie principalement dans les parties de l'Italie qui correspondent à l'ancienne Etrurie. Trois monuments célèbres marquent les phases successives de cette grande rénovation : le dôme de Pise, celui de Florence et Saint-Pierre de Rome.

On peut rattacher la Renaissance aux Byzantins, puisque Buschetto, l'architecte du dôme de Pise, était un Grec de Constantinople ; mais les innovations qui ont eu lieu en Italie, du XIIe au XVIe siècles, se sont accomplies dans le sens d'un retour progressif aux traditions latines, modifiées pour les besoins nouveaux. La peinture et la sculpture se sont transformées de la même manière : Giotto renouvela complètement l'art, et le fit latin de grec qu'il était.

Quand une transformation se produit à la fois dans toutes les branches de l'art, il est naturel de la rattacher à un mouvement général des idées et des mœurs. Si le milieu géographique exerçait sur l'art l'influence qu'on lui attribue quelquefois, rien n'expliquerait la fécondité de l'art à certaines époques et sa stérilité dans d'autres ; et de plus toutes les productions du génie d'un même peuple auraient un

caractère uniforme. On ne peut donc attribuer le mouvement d'où est sortie la civilisation moderne qu'à des influences purement morales. En Italie, ce mouvement commence à se produire dans l'art en même temps que les républiques se constituent. Dès que le sentiment du droit s'est dressé en face de la force brutale, les nouveaux besoins moraux font naître des institutions nouvelles, et cette transformation sociale se traduit par un art nouveau. L'histoire de l'art est inséparable de l'histoire politique, et on ne peut comprendre ces deux évolutions parallèles qu'en les rattachant à un même principe moral, qui fit succéder à l'inertie intellectuelle du moyen âge la prodigieuse activité de la Renaissance.

La Renaissance italienne a son point de départ dans les luttes des Guelfes et des Gibelins, comme l'art du siècle de Périclès se rattache aux guerres Médiques. Mais en Grèce il n'y a jamais eu de scission entre la religion et la politique, le but de l'activité sociale était simple, et c'est ce qui explique l'imposante unité de l'art grec. Dans l'Italie du moyen âge, au contraire, on voit toujours deux principes contradictoires en présence l'un de l'autre. Les républiques italiennes, qui s'étaient formées à la faveur des querelles du sacerdoce et de l'empire, ne pouvaient conserver leur indépendance qu'en s'appuyant soit sur le pape, soit sur l'empereur. Cette opposition existait dans l'intérieur de chaque ville ; le parti aristocratique et féodal était généralement gibelin et partisan de l'empire ; le petit peuple était guelfe et dévoué au saint-siège. Chaque fois qu'un des deux partis devenait dominant, la ville se faisait guelfe ou gibeline, et ces petites républiques, n'ayant dans leur politique extérieure aucune ligne déterminée, n'hésitaient pas à appeler l'étranger à leur aide.

Les mêmes oppositions se retrouvent dans l'art italien. Cet art, plus vivant et plus passionné que l'art grec, n'en a jamais eu la simplicité ni l'unité. Les traces de la lutte sont écrites partout dans ses œuvres. L'observation de la réalité y lutte contre la recherche de l'idéal ; les traditions chrétiennes du moyen âge y luttent contre les souvenirs de l'antiquité. Dès l'origine, l'impulsion imprimée en même temps à la peinture et à la sculpture a deux points de départ différents : c'est en revenant à l'étude de la nature que Cimabué et Giotto fondent la peinture moderne ; c'est dans l'étude d'un bas-relief antique que Nicolas de Pise trouve les lois de la sculpture. La Renaissance n'a pas été le produit d'une idée, mais d'un croisement, ou plutôt d'un choc d'idées opposées ; et si Raphaël en représente le point culminant, c'est parce qu'il a su, mieux qu'aucun de ses devanciers et de ses successeurs, concilier les principes différents et fondre les traditions contraires.

Les papes favorisèrent de tout leur pouvoir les études sur l'antiquité ; lettrés eux-mêmes, pour la plupart, ils voulaient faire de l'Église la source de toutes les vérités et de toutes les beautés, dans la science et dans l'art, aussi bien que dans le dogme et dans la politique. Mais la cour de Rome, si instruite et si brillante sous la Renaissance, montrait souvent l'exemple de désordres qui scandalisaient la chrétienté. Dans les monastères, où les mœurs austères des premiers âges s'étaient maintenues davantage, il se formait un parti d'hommes énergiques très-opposés aux innovations païennes de l'art, qu'ils regardaient comme complice de l'immoralité toujours croissante. Ils réagissaient, au nom de l'Évangile, contre tout ce qui paraissait un retour à l'antiquité : le bûcher de Savonarole marque la dernière étape de cette lutte. Le grand réformateur italien n'était pas

comme Luther indifférent à l'art : il voulait, au contraire, le régénérer en lui rendant sa pureté primitive, et une foule de grands artistes mirent leur talent au service de ses idées. Le déréglement des mœurs du temps se colorait d'un vernis d'art et d'antiquité, et plusieurs grands personnages qui se faisaient protecteurs des arts et des lettres, ne voyaient dans la mythologie qu'un prétexte pour justifier les nudités dont ils aimaient à s'entourer. Quand l'austérité farouche de Savonarole voulut brûler toutes ces impuretés dans un auto-da-fé célèbre, il y eut des destructions regrettables, mais il dut disparaître aussi bien des images licencieuses, déshonorant l'art par des intentions qu'un ciseau grec eût certainement répudiées.

Il faut prendre la Renaissance comme elle est, avec ses aspirations contradictoires. Parmi ses artistes, les uns procèdent du cloître, et se renferment dans des conceptions purement religieuses; les autres suivent le courant, et demandent au paganisme et à ses traditions toutes leurs inspirations. Quand cette lutte de principes fut arrivée à son point extrême, il y eut un moment d'épanouissement, où l'art créa simultanément des chefs-d'œuvre en tout genre : mais ce moment fut bien court : Léonard de Vinci, Michel-Ange, Raphaël, Titien, Corrége sont contemporains. Chacun d'eux a son caractère propre, et jusqu'à eux les écoles sont très-nettement caractérisées par une tendance distincte. Quand ils sont morts, leurs élèves immédiats brillent encore un moment, puis il semble qu'il va se faire une nuit complète. L'art, à ce moment, n'est plus le résultat d'une originalité propre, mais il obéit à des préceptes d'école. Les Carraches et leurs illustres élèves, le Guide, le Dominiquin et tant d'autres sont assurément des maîtres; mais on chercherait en vain chez eux ce souffle créateur, cette inspi-

ration spontanée qui est le cachet de la Renaissance. Leurs principes sont excellents, mais ce sont des principes d'école qui tendent à dégénérer en recettes.

Si l'on veut connaître la cause de cette transformation, c'est dans les changements survenus dans l'esprit public qu'il faut la rechercher. L'abaissement de l'art en Italie répond à l'abaissement des caractères. Florence était un centre d'activité qui rayonnait sur toute l'Italie. Après la chute de la république, elle devint une ville de province et perdit toute prépondérance. Les corps de métier n'avaient plus de vie propre, et la population s'intéressait peu à des querelles politiques dont elle supportait les coups sans tirer aucun profit. Les armées étrangères sillonnaient l'Italie en tous sens, et le sac de Rome par le connétable de Bourbon causa à la ville éternelle un dommage dont elle ne se releva pas. La religion triompha partout des innovations et des hérésies, et l'Église vit ses rites observés sans contestation, mais mécaniquement et sans enthousiasme, car il n'y avait plus de lutte dans les idées. L'art se réfugia à la cour de ces petits princes italiens, toujours au service de l'étranger. Comme l'emphase et la vanité sont toujours les traits dominants de courtisans sans grandeur, qui vivent autour d'un chef sans puissance, l'art se fit brillant et pompeux, et l'apparat remplaça l'expression. Puis, comme il n'était plus un besoin, mais seulement une mode, comme il n'était plus vivifié par l'esprit public, il s'abaissa toujours jusqu'à ce qu'il finit par ne plus exister du tout.

ÉCOLE FLORENTINE.

Florence a été le berceau de la Renaissance italienne. Sa constitution républicaine était fort ancienne, et bien qu'un très-grand nombre de villes, dans l'Italie centrale et septentrionale, aient possédé au moyen âge des institutions analogues, la suprématie commerciale et politique de Florence lui donne un rôle tout à fait spécial dans le mouvement d'idées qui s'est traduit par la Renaissance. Pise, sa rivale, après avoir longtemps lutté, a fini par succomber, et son rôle dans l'histoire des arts s'arrête au XVe siècle. Mais ces deux villes, Florence et Pise, sont les premières qui, par l'importance qu'elles ont donnée aux monuments des arts, ont déterminé ce mouvement intellectuel qui a fait de l'Italie la nation la plus civilisée de l'Europe.

La peinture n'avait jamais cessé d'être cultivée en Italie, mais elle était tombée presque partout dans un état complet de dégradation. Les rapports commerciaux qui avaient de tout temps existé avec l'empire de Byzance, avaient amené en Italie un très grand nombre de produits des manufactures byzantines, qui étaient, en général, fort supérieurs à tout ce qui se faisait en Occident. Mais cet art byzantin, avec ses formes hiératiques, ses plis roides, ses attitudes conventionnelles, était lui-même fort dégénéré, et reposait bien moins sur une série de principes, tirés de l'imitation de la nature, que sur des recettes et des procédés conservés par tradition. Beaucoup de peintres byzantins étaient venus se fixer en Italie, où ils exerçaient leur profession. Un de leurs

élèves, Cimabué, est indiqué par Vasari comme le premier qui s'écarta des routines admises et recourut à l'étude de la nature. Il est démontré aujourd'hui que des tentatives de progrès et d'innovation ont eu lieu sur plusieurs points à la fois dans le même temps, et la gloire de Cimabué consiste moins à avoir fait des recherches que d'autres faisaient comme lui, qu'à s'être élevé au-dessus d'eux.

Il est très-difficile, quand on est habitué à la peinture contemporaine, de comprendre le mérite de Cimabué, et pour être équitable envers lui, il faut le comparer aux artistes qui l'ont précédé. Il appartient à une période d'efforts et de tâtonnements; pour en apprécier la portée, il faut déjà être initié à l'histoire de l'art.

Giotto et ses élèves marquent la seconde étape de l'École florentine. Ceux-ci sont déjà dégagés de la vieille tradition, et prennent leur point de départ dans l'imitation de la nature. Jamais peut-être, à aucune époque de l'art, les peintres n'ont traduit aussi nettement les préoccupations de leur temps. La pensée lugubre du moyen âge est surtout marquée dans la décoration du Campo-Santo, où travaillèrent Giotto, Orcagna, Buffamalco, et tous les grands maîtres de cette époque. L'inspiration est sérieuse, profonde, originale, et l'artiste peint ce que lui dicte son cerveau, avec une incorrection naïve qui fait sourire, mais avec une force de sentiment qui commande l'admiration. Presque tous les ouvrages de ce temps sont religieux, et, parmi les peintres, un grand nombre sont des moines. Pourtant on voit apparaître quelques sujets païens, traités d'une façon étrange, mais qui rend bien l'idée qu'on avait alors de l'antiquité.

La troisième période de l'École florentine s'ouvre avec Masaccio : c'est le moment décisif de la Renaissance, le

moment des suprêmes efforts, des grandes découvertes. Avec Masaccio et Filippo Lippi, on voit le corps humain correctement dessiné, les draperies bien ajustées. Paolo-Uccello et Brunelleschi fixent les lois de la perspective ; Pollajuolo et Signorelli font des études anatomiques qui font pressentir Michel-Ange. La gravure est découverte par Finiguerra, et la peinture à l'huile est apportée en Italie par Antonello de Messine. L'imprimerie, venue d'Allemagne, commence à se répandre, et donne au choc des idées qui se croisent, en tous sens, dans les lettres, dans les sciences, dans la philosophie, dans la politique, une impulsion extraordinaire. Aucune époque de l'histoire ne montre une activité intellectuelle aussi grande, et dans aucune ville du monde cette activité n'est aussi énergique qu'à Florence.

Trois artistes marquent la fin de cette période : Verocchio, le maître de Léonard de Vinci, Ghirlandajo, le maître de Michel-Ange, Pérugin le maître de Raphaël. Ici commence le siècle d'or. Toute l'Italie est venue étudier à Florence, et partout l'art atteint en même temps le plus haut point où il soit parvenu : Titien est à Venise, Corrége à Parme. Comme un enfant prodigue dissipe en un jour les richesses accumulées par une longue suite d'aïeux prudents, l'Italie, préparée depuis trois cents ans, donne au monde le spectacle des plus magnifiques génies dans tous les genres, et des plus merveilleux chefs-d'œuvre que la pensée humaine puisse concevoir ; puis elle s'affaisse sur elle-même et tombe épuisée.

Aux petites républiques qui avaient couvert l'Italie de leurs mouvements, succèdent des cours sans grandeur dont le prince est vassal de l'étranger. Florence, en 1530, succomba sous les coups du pape et de l'empereur réunis

contre elle. L'activité intellectuelle cessa avec l'activité politique, et les derniers Médicis, devenus grands-ducs par la force des armes, firent oublier par leurs vices les talents que leurs aïeux avaient montrés sous la république. La gloire artistique de Florence avait été intimement liée au nom de Laurent le Magnifique, à une époque où la liberté, déjà compromise, était encore vivante. Savonarole, qui comprenait ce que ce génie avait de dangereux pour Florence, s'était dressé en face de lui de toute la hauteur d'une grande conviction morale. Mais quand Florence ne fut plus que la capitale d'un duché, personne ne trouva à redire aux vices qui s'étalaient effrontément sans avoir le talent pour excuse.

Le caractère de l'École florentine est la force et l'expression. Venise a le patrimoine de la couleur : à Florence, la pensée a toujours eu le pas sur la sensation. Le dessin de l'Ecole florentine consiste moins dans la grâce des formes que dans leur grande tournure. Depuis Giotto et Orcagna, jusqu'à Michel-Ange, la partie pratique de l'art a sans cesse progressé, mais l'inspiration, toujours puissante, dédaigne les charmes du sourire. Après Michel-Ange, quand vient la décadence, la peinture ne tourne pas à l'afféterie, comme cela s'est fait ailleurs, toute l'école, au contraire, exagère le principe violent du maître, et tombe dans les convulsions et la manière.

CIMABUÉ (GIOVANNI).

1240-1303 ?

Le Florentin Cimabué est regardé par Vasari comme le père de l'École italienne et le plus ancien peintre de ce

pays Il est absolument démontré aujourd'hui que, depuis l'antiquité jusqu'à nos jours, on n'a jamais cessé de faire de la peinture en Italie. Les types byzantins, après avoir eu la prépondérance pendant tout le moyen âge, furent peu à peu abandonnés, et Cimabué fut un de ceux qui contribuèrent le plus à faire entrer l'art dans une voie nouvelle. Il avait eu des prédécesseurs, mais il les surpassa, surtout dans ses têtes d'hommes et de vieillards. Ses madones sont roides et ses têtes d'anges uniformes. Le Dante a beaucoup contribué à la célébrité de Cimabué ; mais, outre sa valeur personnelle, on lui doit un tribut de reconnaissance pour avoir découvert, dans les essais du berger Giotto, le génie qui devait renouveler la peinture.

LA VIERGE ET L'ENFANT JÉSUS.

Pl. 4.

(Musée de Florence).

(Hauteur, 4m,30 cent., largeur, 2m,80 cent.)

La Vierge, assise sur un trône avec trois anges de chaque côté, tient dans ses bras l'enfant Jésus. Ce tableau fut trouvé si beau qu'on le porta processionnellement au son des fanfares, depuis la maison du peintre jusqu'au couvent de *Sainte-Marie-Nouvelle*, auquel il était destiné. Quand Charles d'Anjou traversa Florence pour aller prendre possession du royaume de Naples, il voulut le voir et se rendit chez Cimabué.

Il existe au musée du Louvre une répétition de ce tableau avec quelques changements. — Gravé par Carboni.

GIOTTO (DI BONDONE).

1276-1336.

Fils d'un pauvre laboureur, Giotto gardait les moutons : un jour qu'il dessinait une brebis sur une pierre, Cimabué l'aperçut, et conçut de lui une si bonne opinion qu'il l'emmena et se chargea de son instruction. Giotto imita d'abord son maître, mais il le surpassa bientôt, opéra dans l'art une immense révolution, et posa les fondements de la peinture moderne en abordant directement l'étude de la nature. Il renonça à l'emploi exclusif de l'or, dans le fond des tableaux, et le remplaça par des ciels et des paysages, dont la vérité est parfois surprenante. Dans la figure, il rechercha les traits particuliers de chaque personnage, et put ainsi donner de la ressemblance à ses portraits : c'est par lui que les traits du Dante nous ont été conservés. Giotto voyagea beaucoup, et partout où il est allé, à Florence, Rome, Milan, Padoue, Avignon, il a laissé de ses œuvres. Il était en outre sculpteur et architecte : il éleva le beau clocher de la cathédrale de Florence. Il a été l'ami des plus grands hommes de son siècle : Dante, Pétrarque, Boccace, l'historien Villani, etc.

SAINT PIERRE MARCHANT SUR LES EAUX (LA NAVICELLA).

Pl. 5.

Mosaïque à Rome.

(Hauteur, 3m,30 cent., largeur, 2 mètres.)

Giotto a suivi ponctuellement le récit de l'Évangile, au moment où Jésus étend la main vers saint Pierre, et lui dit : « Homme de peu de foi, pourquoi as-tu douté? » Au fond, on voit la barque avec les Apôtres. Les figures qui sont en l'air ont été ajoutées ainsi que celles des pêcheurs. — Gravé par Beatricet.

BUFFAMALCO.

1262-1340.

Buffamalco (Buonamico de Chistofano, dit) était élève de Tafi, et reforma son style en cherchant à suivre les traces de Giotto. Son esprit facétieux, vanté par Boccace, contribua autant que ses peintures à le rendre célèbre. Ses meilleurs ouvrages ont été détruits, et il est connu surtout par ses peintures du Campo Santo, dont notre gravure reproduit une des principales. Appelé par l'évêque d'Arezzo pour décorer la façade de son palais, il reçut ordre d'y représenter la défaite des Florentins, ses compatriotes, et l'aigle arétin, vainqueur du lion de Florence. Mais ayant eu soin de travailler en cachette, il fit, au contraire, le lion étouf-

fant l'aigle, et se sauva avant que la peinture fût découverte. Ce trait lui attira dans Florence une grande considération. Le dessin de Buffamalco est très-incorrect, mais il met souvent du naturel et de l'expression dans ses figures.

CONSTRUCTION DE L'ARCHE.

Pl. 6.

Fresque au Campo Santo de Pise.

(Hauteur, 3 mètres, largeur, 2m,60 cent.)

Plusieurs scènes sont représentées dans ce tableau, suivant un usage fort commun à ce temps. Au premier plan, Noé surveille la construction de l'arche, tandis qu'au fond on le voit tourné vers un ange qui descend du ciel en tenant une banderole avec une inscription tirée de la Bible. Dans l'arche qu'on bâtit, on voit la femme et les brus de Noé, qui regardent les travaux avec curiosité. — Gravé par Lasinio.

FRA GIOVANNI DA FIESOLE, dit ANGELICO.

1387 1455.

Fra Giovanni (dit Beato Angelico de Fiesole) était entré de bonne heure dans les ordres. Il apprit à orner de miniatures les manuscrits pieux que l'on fabriquait alors dans tous les couvents. Mais il se livra bientôt à de grands travaux décoratifs ; ses ouvrages dans la cathédrale d'Orvieto, dans le couvent de Saint-Marc, à Florence, et dans une chapelle du Vatican le placèrent au premier rang parmi les artistes

contemporains. L'inspiration profondément religieuse de ses peintures est en harmonie avec la piété austère de ce maître, qui mourut en odeur de sainteté après avoir refusé par humilité l'archevêché de Florence, et passé sa vie dans la prière, l'étude et la méditation.

JUDAS RECEVANT LE PRIX DE SA TRAHISON.

Pl 7.

(Hauteur, 27 cent., largeur, 35 cent.

Ce petit tableau est peint en détrempe sur le devant d'une armoire à huit compartiments, qui servait autrefois à serrer l'argenterie du couvent des frères servites à Florence. Ces panneaux sont encore conservés dans le couvent. — Gravé par C. Lasinio et Carboni.

MASACCIO.

1401-1443.

Masaccio (Thomas Guidi, dit), élève de Masolino de Panicale, étudia la perspective avec Brunelleschi, se pénétra des ouvrages de Ghiberti et de Donatello, et ouvrit à la peinture une voie nouvelle. Pour la première fois, on vit les formes du corps humain correctement dessinées, les draperies accuser leurs plis avec souplesse, les figures montrer une expression toujours appropriée à la situation. Vasari dit, en parlant de Masaccio, « que tout ce qui a été fait avant lui était peint; mais que tout ce qu'il a fait est

vrai et animé comme la nature même. » Les fresques de l'église des Carmes à Florence, qui furent commencées par Masaccio et terminées par Philippino Lippi, ont été étudiées par tous les grands maîtres du siècle d'or : Léonard de Vinci, Michel-Ange, André del Sarto, etc. Masaccio est mort subitement à quarante-deux ans : on pense qu'il a été empoisonné.

MARTYRE DE SAINT PIERRE.

Pl. 8.

L'histoire de saint Pierre couvre les murs de l'église des Carmes à Florence, et le morceau qu'on voit ici représente le jugement et le martyre du prince des Apôtres. Les groupes sont bien distribués, les plis des draperies sont grandement jetés, et les figures nues sont traitées avec un talent et une vérité qui n'ont guère été surpassés. — Gravé par Charles Lasinio.

SAINT PIERRE ET SAINT PAUL RESSUSCITANT UN ENFANT.

Pl. 9.

Église des Carmes à Florence.

Cette fresque renferme encore un double sujet, car on voit d'un côté le miracle opéré par les saints au milieu d'un grand concours de peuple, et de l'autre des moines à genoux devant une image de saint Pierre. — Gravé par Charles Lasinio.

BOTTICELLI.

1447-1515.

Alessandro Filipepi (dit Sandro-Botticelli) étudia d'abord sous un orfévre nommé Botticelli dont il joignit le nom au sien, puis chez Filippo Lippi. Le pape Sixte IV l'appela à Rome pour peindre dans sa chapelle, et le nomma surintendant des travaux qu'il y fit exécuter. Il a fait beaucoup de gravures et composa les dessins qui ornent la précieuse édition de Dante, imprimée à Florence en 1488. Partisan déclaré du moine Savonarole, il passa ses dernières années dans une mélancolie profonde, et mourut dans une extrême pauvreté.

LA CALOMNIE.

Pl 10.

Peint sur bois ; galerie de Florence.

(Hauteur, 2m,90 cent., largeur, 3m,80 cent.)

Apelle ayant été dénoncé à Ptolémée comme complice dans une conjuration, ce prince entra dans une violente colère, et l'eût sans doute fait mourir, s'il n'eût, au dernier moment, reconnu son innocence. Apelle, pour démontrer les dangers de la calomnie, composa un tableau que Lucien décrit ainsi : « Sur la droite est assis un homme qui porte de longues oreilles, semblables à celles de Midas Il tend la main à la Calomnie qui s'avance vers lui ; il est accompagné de deux femmes, dont l'une paraît être l'Igno-

rance, et l'autre le Soupçon. De l'autre côté est la Calomnie, sous la figure d'une femme bien parée, mais agitée par la colère et la rage. D'une main, elle traîne par les cheveux un jeune homme qui lève les mains au ciel, et semble prendre les Dieux à témoin de son innocence; elle est conduite par un personnage pâle et défait, d'un regard sombre, d'une maigreur extrême et que l'on reconnaît aisément pour l'Envie. La Fourberie et la Perfidie font aussi partie du cortége. Plus loin, paraît une personne enveloppée dans une grande draperie noire, c'est le Repentir, détournant la tête et regardant la Vérité qui paraît la dernière. » Cette description de Lucien a servi de programme à Botticelli pour la composition de son tableau.

GHIRLANDAJO.

1449-1498.

Ghirlandajo (Domenico) fut orfévre avant d'être peintre. Il est le premier qui tenta de rendre avec la couleur les ornements qu'on faisait ordinairement dorer. Il exécuta des peintures dans la chapelle Sixtine, et fut le professeur de Michel-Ange.

NATIVITÉ DE LA VIERGE.

Pl. 11.

(Hauteur, 4 mètres, largeur, 6 mètres.)

Domenico Ghirlandajo fut chargé de peindre le cloître de Sainte-Marie-Nouvelle à Florence, et y traça l'histoire

de la Vierge en plusieurs tableaux. Dans celui-ci, on voit plusieurs femmes occupées à donner des soins à l'enfant Jésus, et d'autres qui semblent rendre hommage à la mère de Dieu.

La scène se passe dans un appartement somptueux décoré en style du xv^e siècle. — Gravé par Charles Lasinio.

LÉONARD DE VINCI.

Pl. 1.

1452-1519.

Léonard de Vinci, fils naturel de Piero Antonio, notaire de la seigneurie de Florence, naquit au château de Vinci, dans le Val d'Arno, et fut mis de bonne heure en apprentissage chez Andrea Verocchio, un des plus grands sculpteurs de l'Italie, et de plus très-habile peintre. On raconte que Verocchio, son maître, l'ayant chargé de peindre un ange dans un tableau, trouva ce morceau si supérieur à ce qu'il faisait lui-même, qu'il renonça désormais à peindre. La jeunesse de Léonard de Vinci est peu connue. A Milan, on le voit paraître à la cour dans une lutte de poëtes et de ménestrels, et remporter le prix avec des vers de sa composition qu'il chantait en s'accompagnant d'une lyre d'argent qu'il avait fabriquée lui-même. Le duc de Milan l'occupa comme ingénieur militaire. En même temps il creusait des canaux qui font encore aujourd'hui la richesse du pays, et il était chargé de l'achèvement de la cathédrale, dont le couronnement était un problème à résoudre. Tous ces travaux sont un peu oubliés, et c'est surtout comme peintre que Léonard de Vinci est célèbre:

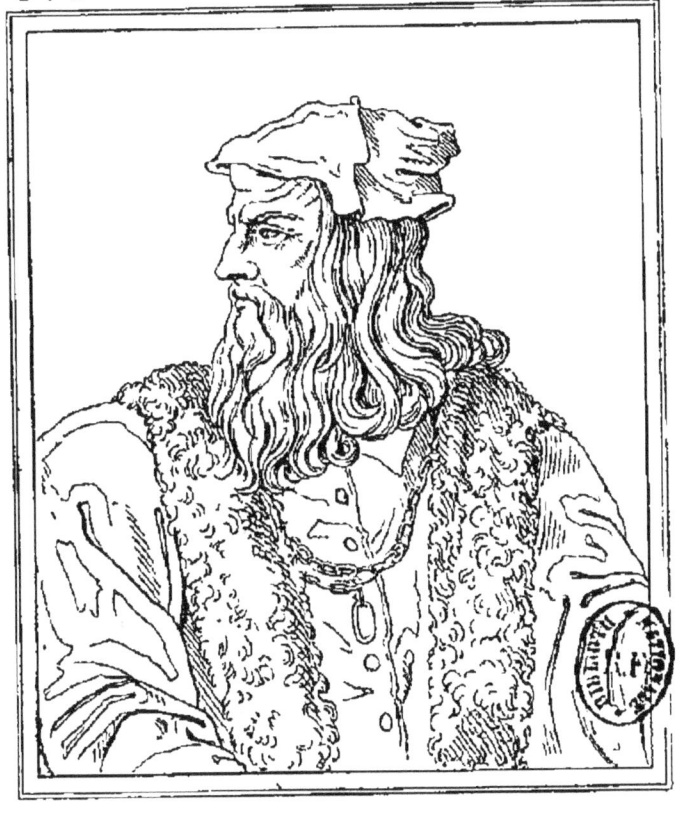

LÉONARD DE VINCI

LEONARDO DA VINCI

LEONARDO DE VINCI

Il avait fait une statue équestre et de proportion colossale de François Sforza ; malheureusement cet ouvrage qui passait pour le chef-d'œuvre de la statuaire italienne n'était pas encore coulé en bronze quand Louis XII vint à Milan, et le modèle servit de cible aux arbalétriers et fut ainsi perdu pour la postérité. C'est pendant son séjour à Milan que Léonard de Vinci peignit son fameux tableau de la Cène, et fonda son école de peinture qui devait avoir tant de célébrité. Après la prise de Milan par les Français, il retourna à Florence, et explora l'Italie en qualité d'ingénieur de César Borgia. En 1503, il fit, en concurrence avec Michel-Ange, le fameux carton de la bataille d'Anghiari, dont la peinture ne fut pas terminée. Il vint ensuite à Rome, où il ne fut pas très-bien vu à cause de sa liaison avec les Français, et finit par accepter l'offre de François Ier qui l'appelait en France. Mais il fut presque toujours malade dans ce pays, et mourut au château de Cloux, dans les bras de son élève Melzi, et non pas, comme on l'a dit dans ceux du roi qui était alors à Saint-Germain. La fatalité s'est acharnée à détruire les œuvres de Léonard de Vinci : il ne nous reste plus rien de la statue équestre de François Sforza, son chef-d'œuvre comme sculpteur ; le palais du duc de Milan, son chef-d'œuvre comme architecte, est détruit. Nous ne connaissons qu'un fragment de son fameux carton de Florence, et la Cène est en ruine. Mais les rares ouvrages du maître, qui nous restent, ont tous été pieusement recueillis dans nos musées, et ils suffisent à lui assurer le premier rang. Un dessin fin et savant, une recherche constante de la perfection, une grâce inexprimable qui n'appartient qu'à lui seul ; enfin l'étonnante puissance de son clair-obscur, répandent sur toutes ses œuvres un charme mystérieux. Des générations d'artistes sont venues tour à tour se pres-

ser devant la *Joconde*, et le chef-d'œuvre tant de fois interrogé est toujours demeuré inimitable. Les nombreux dessins de Léonard de Vinci attestent autant que ses livres la prodigieuse activité de son esprit. Les savants l'admirent comme les artistes, et l'étonnante variété de ses connaissances suffirait pour en faire un homme exceptionnel. Le *Traité de la peinture* est le seul de ses ouvrages qui ait été publié dans son entier. Il a fait aussi un traité de la lumière et des ombres, un traité du mouvement, un traité des proportions du corps humain, un traité de perspective, un traité de l'anatomie du cheval, etc. Il a laissé un très-grand nombre de manuscrits dont une partie est perdue. « Ce qui nous en reste, dit M. Libri (*Histoire des sciences mathématiques en Italie*), ce sont des espèces de carnets où il écrivait ses pensées, ses projets, sur toutes sortes de sujets ; où il esquissait le plan d'une église, le dessin d'une tête qui l'avait frappé, ou d'une machine qu'il avait imaginée en se promenant. Souvent on trouve dans le même feuillet un apologue politique, qu'on croirait dicté de Machiavel ; des maximes philosophiques ou morales, dignes des philosophes de la Grèce ; des préceptes qui sembleraient tirés de Bacon, des recherches sur le vol des oiseaux, des problèmes d'algèbre, des fragments de géologie, des observations de botanique, des questions de mécanique ou de balistique, des théorèmes d'hydraulique, des sonnets, des dessins d'architecture et des caricatures. Si l'on ajoute à cela beaucoup de faits relatifs à la vie et aux travaux de l'artiste, des tableaux synoptiques d'ouvrages qu'il avait écrits ou qu'il voulait composer, des contes badins, des recherches sur les langues, on aura une idée encore fort imparfaite de ses manuscrits. » Tel fut cet homme extraordinaire qui apparaît comme un phare à l'entrée de l'époque que l'Italie a si justement appelée le siècle d'or.

LA VIERGE, L'ENFANT JÉSUS ET SAINTE ANNE.

Pl. 12.

Musée du Louvre.

(Hauteur, 1ᵐ,70 cent., largeur, 1ᵐ,29 cent.)

La Vierge, presque de profil, est assise sur les genoux de sainte Anne, et se baisse pour prendre l'enfant Jésus, qui caresse un agneau. Le sujet de ce tableau, qui semble un peu étrange, se rapporte à une image miraculeuse qui, dans l'église de San Celso à Milan, parut un jour resplendissante de lumière devant les fidèles. L'image de San Celso devint l'objet de la dévotion populaire, et fut reproduite par différents artistes avec des variantes. L'authenticité de ce tableau a été contestée et a donné lieu à une polémique très-ardente ; les pieds et plusieurs parties ne sont pas terminés ; le mouton est incorrect, mais comment ne pas reconnaître le peintre de la Joconde, dans ce sourire dont il a seul possédé le secret ? Plusieurs tableaux de Léonard, très-achevés dans certaines parties, sont inachevés dans d'autres ; celui-ci est du nombre. Vasari et les historiens parlent des dessins que fit Léonard sur ce sujet, et ne mentionnent pas les tableaux : il en existe plusieurs répétitions généralement inférieures à celle du Louvre : une au musée Brera à Milan, qui diffère par le fond ; une autre à Munich (galerie Leuchtemberg) ; une autre dans la galerie de Florence, attribuée à Luini. L'académie des beaux-arts de Londres possède un dessin de Léonard, du même tableau, mais avec des différences assez notables. — Gravé par Laugier et par Cantini, de Florence.

2.

SAINTE FAMILLE.

Pl. 13.

(Hauteur, 75 cent., largeur 60 cent.)

La Vierge, assise, embrasse l'enfant Jésus. Derrière elle, on voit un fond d'architecture, et dans le lointain un paysage.

LA VIERGE, L'ENFANT JÉSUS ET DEUX SAINTES.

Pl. 14.

Peint sur bois, musée de Vienne.

(Hauteur, 85 cent., largeur, 70 cent.)

La Vierge tient l'enfant Jésus qui s'approche pour prendre un livre. Derrière elle, on voit sainte Barbe, reconnaissable à une tour, et sainte Catherine reconnaissable à une roue. La roue et la tour sont placées sur un médaillon que les saintes portent sur la poitrine. Elles tiennent chacune une palme. — Gravé par Steinmuller.

LA CÈNE.

Pl. 15.

Couvent de Sainte-Marie des Grâces, à Milan.

(Hauteur 2m,60 cent., largeur 6 mètres.)

Léonard de Vinci a voulu rendre le moment où le Christ prononce ces paroles : « En vérité, je vous le dis, l'un

de vous me trahira. » Ce tableau est considéré comme le chef-d'œuvre de Léonard de Vinci. Cette vaste peinture est disposée sur un seul plan et sur une même ligne qui fait face au spectateur, selon l'usage des anciens tableaux hiératiques. Mais le Christ n'a pas d'auréole, et les Apôtres n'ont aucun des emblèmes qui les caractérisent habituellement. Tous les types, depuis le visage ineffable du Christ, jusqu'à l'ignoble figure de Judas, sont expressifs et individuels, et l'œil suit avec une netteté parfaite les sentiments les plus vrais en même temps que les plus variés. Malheureusement la Cène de Léonard de Vinci est horriblement dégradée. Ce tableau a été peint à l'huile à une époque où ce procédé était encore peu connu en Italie, et il s'est écaillé si promptement qu'il a fallu le réparer plusieurs fois. En outre, les moines du couvent percèrent le mur, dans le milieu même du tableau, pour faire communiquer le réfectoire avec la cuisine. Enfin on accuse les soldats français et autrichiens de l'avoir fort maltraité. Il en existe plusieurs copies, dont une fort belle par Marco Oggione. — Gravé par Morghen.

SALOMÉ, FILLE D'HÉRODIADE.

Pl. 16.

Peint sur bois.

(Hauteur 1m,40 cent., largeur 90 cent.)

Salomé, ayant dansé devant Hérode, lui plut tellement qu'il promit avec serment de lui accorder ce qu'elle voudrait, et elle demanda la tête de saint Jean-Baptiste. Dans

le tableau de Léonard, Salomé, avec un très-grand calme, montre la tête du saint que le bourreau tient par les cheveux. — Gravé par Eisner.

FRA BARTOLOMMEO.

1469-1517.

Bartolommeo (dit Baccio della Porta, ou il Frate) entra à l'école de Cosimo Roselli, étudia les antiquités rassemblées dans les jardins de Laurent le Magnifique, et obtint un grand succès. Il devint un auditeur enthousiaste de Jérôme Savonarole, et après la prédication du fougueux dominicain sur les livres et les peintures indécentes, il apporta toutes ses études nues et tous ses dessins sur des sujets mythologiques, pour être brûlés dans cet auto-da-fé célèbre où un zèle irréfléchi fit périr tant de chefs-d'œuvre. Lorsque Savonarole fut arraché par ses ennemis du couvent où il s'était réfugié, Baccio della Porta qui l'accompagnait fut si frappé de la scène dont il avait été témoin, qu'il fit vœu d'entrer dans les ordres, et depuis ce temps il a été connu sous le nom de Fra Bartolommeo. Le chagrin que lui causa le supplice de son ami l'absorba tellement qu'il passa quatre années sans pouvoir travailler, et ne se décida à reprendre ses pinceaux que sur l'ordre de son supérieur. Bartolommeo a été l'ami de Raphaël, et, dans ses dernières années, il chercha encore à agrandir son style en étudiant les ouvrages de Michel-Ange. C'est à lui qu'on doit l'invention du mannequin dont on se sert pour les draperies.

PRÉSENTATION DE JÉSUS-CHRIST AU TEMPLE.

Pl. 17.

Peint sur bois, galerie de Florence.

(Hauteur 1m,15 cent., largeur 80 cent.)

Le prêtre prend l'enfant que lui amène sa mère. Près de lui sont deux saintes femmes en prière, et un personnage debout en face la Vierge. — Gravé par Massard.

LA VIERGE ET L'ENFANT JÉSUS.

Pl 18.

Peint sur bois, galerie de Vienne.

(Hauteur 85 cent., largeur 70 cent.)

La Vierge, vue à mi-corps et avec la tête de profil, embrasse l'enfant Dieu, qui regarde le spectateur en enlaçant ses bras au cou de sa mère. — Gravé par Van Stien et C. Pfeiffer.

SAINT MARC.

Pl. 19.

Galerie de Florence.

(Hauteur 2m,90 cent, largeur 2m,15 cent.)

Le saint est assis tenant un livre. Cette figure, très-célèbre, marque la dernière et la plus haute période du talent de Fra Bartolommeo. — Gravé par Langlois.

MICHEL ANGE.

Pl. II.

1475-1564.

Michel-Ange Buonarotti naquit près d'Arezzo en 1475. Condivi et Vasari le font descendre de l'antique famille des Canossa, et lui donnent ainsi une origine presque royale. Ce fait, qui n'a d'ailleurs aucune importance pour l'art, a été contesté de nos jours, mais les contemporains n'en doutaient pas, et l'amitié que témoigna à Michel-Ange Laurent de Médicis pouvait bien s'adresser autant au rejeton d'une illustre famille, qu'à l'apprenti du Ghirlandajo. Ce fut chez ce maître que Michel-Ange, malgré la répugnance de son père, apprit les premiers éléments de l'art. Comme il était très-assidu à aller étudier dans les jardins de Médicis, où était réunie une très-riche collection de statues antiques, Laurent le Magnifique le remarqua et prit du plaisir à le faire causer. Un jour Michel-Ange copiait une tête de faune, à laquelle il manquait la mâchoire inférieure ; il cherchait à la faire telle qu'elle avait dû être primitivement, quand Laurent vint à passer. « Tu lui mets toutes ses dents, ne sais-tu pas qu'il en manque toujours quelqu'une aux vieillards ? » lui dit-il amicalement.

Michel-Ange brisa une dent et creusa la gencive. Laurent, qui s'amusait à le regarder faire, lui proposa de venir demeurer chez lui, et Michel-Ange, profitant des leçons du savant Politien et des lettrés qui composaient la cour des Médicis, devint le compagnon d'études du jeune homme qui devait être Léon X.

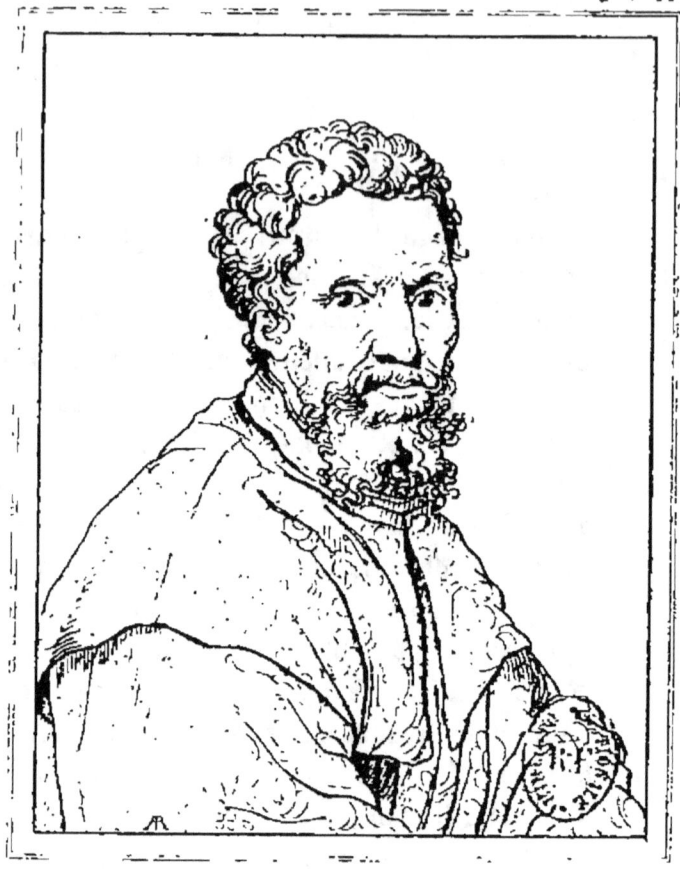

MICHEL-ANGE BUONAROTI
MICHELA LO BUONARROT
MIGEL-ANGEL BUONAROTI.

En même temps qu'il était l'obligé des Médicis et dînait à leur table, Michel-Ange était un auditeur assidu de Savonarole, dont les doctrines républicaines étaient en opposition directe avec les maximes de la cour. Quand Laurent le Magnifique se sentit au lit de mort, il fit venir l'austère prédicateur, qui lui refusa l'absolution, s'il ne rendait pas la liberté à Florence. Savonarole, chrétien convaincu, voulait rendre à la morale sa pureté primitive, et condamnait hautement ces mœurs faciles et dissolues, dont les cours italiennes offraient alors l'exemple. De pareilles doctrines convenaient parfaitement à Michel-Ange qui, d'un autre côté, était lié aux Médicis par la reconnaissance. Cette situation n'était pas tenable, et Michel-Ange quitta Florence.

Les Médicis furent renversés et la liberté rétablie, puis les Médicis revinrent de nouveau pour être encore une fois renversés. Michel-Ange se tint complétement à l'écart de ces mouvements, car il eût été obligé de sacrifier ou les devoirs que lui imposait sa conscience de citoyen, ou les liens d'affection qu'il conservait pour la famille de son protecteur. Mais après de longues années de repos, les événements politiques qui se pressaient en Italie vinrent arracher brusquement l'artiste à ses travaux et le forcer à prendre un parti. Une armée étrangère investit Florence, et les citoyens de cette ville firent sommation à Michel-Ange de consacrer à sa patrie ses talents comme ingénieur militaire. Il s'y rendit, et éleva autour de la ville ces fortifications célèbres qui firent plus tard l'admiration de Vauban. Ces passions fiévreuses, ces luttes intérieures qui divisaient l'Italie à la veille de sa décadence, ne pouvaient manquer d'être vivement ressenties par un homme tel que Michel-Ange. Elles se trahissent dans ses œuvres, qui n'ont jamais cette sérénité calme qu'on admire dans les ouvrages de

l'antiquité. Sculpteur pendant la première moitié de sa vie, il devient peintre dans la seconde, et les travaux d'architecture occupent en grande partie sa vieillesse. Dans les trois arts il est au premier rang : comme sculpteur, on lui doit le Moïse, les Esclaves et le Tombeau des Médicis ; comme peintre, la chapelle Sixtine ; comme architecte, le dôme de Saint-Pierre. Quand il ne voit plus clair, il se fait poëte, et ses sonnets attestent l'amertume de ses dernières années. On ne lui a pas connu d'amour, car on ne peut guère appeler de ce nom l'attachement profond, mais purement moral, qu'il a eu pour Vittoria Colonna, qui avait passé cinquante ans lorsqu'il l'a connue.

Michel-Ange était de taille moyenne, large des épaules et un peu taillé à coups de hache. Il avait le front spacieux, les yeux bruns tachetés de jaune et le nez écrasé, par suite d'un coup de poing que lui avait donné, lorsqu'il était apprenti, le sculpteur Torregiano. Sa jeunesse studieuse n'a jamais connu le plaisir ; ses études profondes sur l'anatomie et la perspective, ses vastes connaissances dans toutes les sciences, son caractère sombre et réfléchi, les événements auxquels il a été mêlé et qu'il a ressentis plus que personne, ont contribué à donner à son œuvre un cachet de grandeur et d'originalité, qu'on ne retrouve nulle part ailleurs. Il avait dit : « Ma manière enfantera des maîtres ignorants, » et sa prédiction s'est trouvée vraie. La fin de sa vie marque le commencement de la décadence de l'art. Il est mort très-vieux à Rome, et le pape voulait lui élever un tombeau ; mais des citoyens de Florence enlevèrent son corps pendant la nuit et l'emportèrent dans sa patrie où on lui fit de magnifiques funérailles.

SAINTE FAMILLE.

Pl. 20.

(Hauteur 40 cent., largeur 27 cent.)

Il existe plusieurs répétitions de cette sainte famille, dont la composition est de Michel-Ange. Il y en a une dans la galerie du belvédère à Vienne, une en Angleterre, et une troisième qui faisait partie de la galerie du Palais-Royal, et qui se trouve maintenant en Allemagne. — Gravé par Bonasone.

SAINT JEAN-BAPTISTE.

Pl. 21.

Galerie de Vienne.

(Hauteur 45 cent., largeur 30 cent.)

Le saint, entièrement nu, est assis sur un rocher. Le geste de la main gauche semble indiquer qu'il prêche devant un auditoire qu'on ne voit pas. L'attribution de ce tableau a été fort contestée : M. Duchesne le considère comme une œuvre de Jean-Baptiste Mola. — Gravé par Prenner.

LES TROIS PARQUES.

Pl. 22.

Peint à l'huile, palais Pitti, Florence.

(Hauteur 82 cent., largeur 61 cent.)

Michel-Ange n'a pas suivi dans cette composition la tradition de l'antiquité, qui représentait les Parques jeunes et

belles; mais avec ces trois vieilles femmes, il a trouvé une conception pleine de cette grandeur sauvage qui est le propre de son génie. La composition de cet admirable tableau est incontestablement de Michel-Ange; mais l'exécution est souvent attribuée au Rosso. — Gravé par Marais.

LES VICES ASSIÉGEANT LA VERTU.
Pl. 23.

Cette peinture à fresque, exécutée dans la villa Raphaël, et qui est aujourd'hui dans la galerie Borghèse, passe pour avoir été peinte par Raphaël, ce qui est très-douteux. Le dessin original de Michel-Ange se trouve dans la collection royale d'Angleterre, et le musée Brera de Milan en possède un très-beau lavis. C'est d'après cette composition que le tableau a été peint, non par Raphaël, mais par un de ses élèves, probablement Perino del Vaga. La Vertu, représentée par un Terme, est garantie par un bouclier contre les traits que lui décochent les Vices. C'est un sujet assez obscur; mais il existe une ancienne gravure, d'après un dessin perdu, où la tête du Terme est un portrait de Michel-Ange lui-même, ce qui semblerait indiquer une allusion aux attaques dont l'artiste a été souvent l'objet de la part de ses ennemis. Cette pièce est connue sous le nom des *Tireurs d'arc*.

FLORENTINS ATTAQUÉS PAR LES PISANS.
Pl. 24.

L'an 1503, les magistrats de Florence chargèrent Léonard de Vinci de peindre un des côtés de la salle du palais vieux, et Michel-Ange fut chargé de peindre l'autre côté.

La peinture de Léonard de Vinci fut commencée et demeura inachevée, mais il y en eut un dessin célèbre dont un fragment copié par Rubens a été gravé par Edelinck ; le carton de Michel-Ange périt pendant les troubles de 1512, et Vasari accuse Bandinelli de l'avoir détruit par une basse jalousie contre un rival plus fort que lui. Ces deux cartons perdus aujourd'hui, ont eu, sous la Renaissance, une immense célébrité : tous les artistes les étudiaient, et quand on disait d'un jeune peintre : il a étudié les cartons, cela voulait dire, il a fait de fortes études. Benvenuto Cellini dit que ce dessin de Michel-Ange, et celui de Léonard, sont dignes d'être « l'École de l'univers. » C'est d'après une copie en grisaille par San Gallo, que la composition de Michel-Ange est connue.

Le sujet choisi par Michel-Ange est un épisode de la guerre de Pise. Les soldats florentins, en train de se baigner dans l'Arno, vont être surpris par l'ennemi. Les trompettes sonnent l'alarme, les soldats gagnent les bords du fleuve et s'habillent précipitamment. Cette scène tumultueuse se prêtait admirablement au talent de Michel-Ange qui, dans ces figures nues et en mouvement, pouvait déployer à l'aise ses connaissances anatomiques et son goût pour les attitudes violentes. Le dessin original n'existe plus, mais la copie de Bastien de San Gallo, d'après laquelle on peut connaître la composition, est maintenant en Angleterre. — Gravé par Schiavonetti.

CHAPELLE SIXTINE.

La chapelle Sixtine est une grande salle longue éclairée de chaque côté par six fenêtres, qui fut bâtie sous le pontificat de Sixte IV. Ce fut par suite d'une intrigue que Michel-

Ange fut chargé de l'immense travail qui l'a immortalisé et qui est peut-être le plus prodigieux monument qu'ait jamais enfanté l'esprit humain. Bramante, l'architecte de Saint-Pierre, craignait qu'on ne découvrît certaines erreurs commises dans ses constructions récentes ; on parlait de malversations et on désignait déjà Michel-Ange comme devant le remplacer.

En proposant à Jules II de confier à Michel-Ange la décoration de la voûte, il espérait le voir échouer et déconsidérer son rival aux yeux du pape ; car Michel-Ange était sculpteur, mais n'avait encore fait aucune peinture à cette époque, si ce n'est peut-être dans le temps qu'il était apprenti chez Ghirlandajo. L'artiste florentin sentit le coup et s'excusa, disant qu'il n'était pas peintre, et que c'était Raphaël qu'on devait charger de cette besogne. Mais le pape fut inflexible, et Michel-Ange, pour se mettre au courant d'un genre de travail qu'il connaissait très-imparfaitement, fit venir, pour l'aider, d'anciens camarades plus expérimentés que lui dans la pratique de la fresque. Il fut toutefois si peu satisfait de leur ouvrage, qu'il les congédia bientôt, et résolut de faire tout par lui-même. Des difficultés imprévues l'arrêtèrent dès le début : ses peintures en séchant se couvraient d'une moisissure dont il ne pouvait découvrir la cause. Désespéré, il alla dire au pape que tout le travail qu'il avait fait était perdu, et, qu'ainsi qu'il l'avait prévu, la peinture n'était pas son affaire. Jules II envoya Julien de San Gallo, qui expliqua à Michel-Ange la cause de son accident, et celui-ci se remit à l'œuvre avec une ardeur extrême. Il s'isola absolument, et personne n'eut l'autorisation de voir le travail en train. L'impatience pourtant s'empara du pape qui voulut le voir avant que Michel-Ange y eût mis la dernière main. Il fut transporté d'admiration,

et en dépit de Michel-Ange, qui prétendait n'avoir pas terminé, il fit abattre l'échafaudage. « Rome entière, dit Vasari, se précipita dans la Sixtine ; Jules s'y porta le premier, avant que la poussière produite par la chute des échafauds fût tombée, et y célébra la messe le même jour. » Le pape, malgré son enthousiasme, aurait voulu un peu plus de richesse : « Il faudrait leur mettre un peu d'or, dit-il à Michel-Ange : ma chapelle paraîtra bien pauvre. — Ceux que j'ai peints là, répondit l'artiste, étaient de pauvres gens. »

Ce ne fut que trente ans après avoir peint la voûte, que Michel-Ange termina le *Jugement dernier* qui lui avait été commandé par Paul III. Cette immense peinture devait faire pendant à la Chute des anges rebelles qui ne fut pas exécutée, mais pour laquelle Michel-Ange a fait plusieurs études. L'immense fresque du Jugement dernier est placée au fond de la chapelle ; dans la naissance des voûtes, entre les fenêtres, sont les figures des prophètes : *Zacharie*, *Jérémie*, *Joel*, *Daniel*, *Isaïe*, *Ezechiel* et *Jonas*, et celles de cinq Sibylles, la *Persique*, la *Libyque*, la *Delphique*, celle d'*Erythrée* et celle de *Cumes* Aux angles, on voit quatre compositions : *David, vainqueur de Goliath*, le *Serpent d'airain*, la *Punition d'Aman*, et *Judith coupant la tête à Holopherne*. La partie supérieure de la voûte est décorée de neuf sujets en huit tableaux : *Dieu le père, porté par les anges*, la *Création de la lumière*, la *Création de l'homme*, la *Création de la femme*, la *Tentation d'Adam et d'Ève*, et leur *Expulsion du paradis*, le *Sacrifice de Noé*, le *Déluge* et l'*Ivresse de Noé*. Le reste de la chapelle est décoré par les plus grands artistes de l'époque précédente : Lucas Signorelli, le Ghirlandajo, le Pérugin, Boticcelli, Roselli, etc.

DIEU ANIMANT L'HOMME.

Pl. 25.

(Hauteur 3m,20 cent., largeur 6 metres.)

Michel-Ange a représenté Adam au moment où, animé par la volonté de Dieu, il va se lever et marcher. L'Éternel, porté dans l'espace par les anges, étend le bras vers l'homme pour lui donner la vie. — Gravé par Dominique Cunége.

CRÉATION D'ÈVE.

Pl. 26.

(Hauteur 3m,20 cent., largeur 4m,70 cent.)

Le Créateur, debout, anime du geste Ève qui l'adore en joignant les mains, tandis qu'Adam est endormi. — Gravé par Capellaro.

ADAM ET ÈVE.

Pl. 27.

(Hauteur 3m,20 cent., largeur 6 metres.)

Le péché d'Adam et Ève, et leur expulsion du paradis, sont ici représentés sur le même tableau. Le serpent qui s'enroule autour de l'arbre de la science présente, dans sa partie supérieure, un corps de femme, qui le fait ressembler à une sorte de sirène. Ce Satan à tête de femme

se rapporte à une très-ancienne tradition : on le trouve fréquemment figuré de la sorte sur les anciens manuscrits, ainsi que sur les anciennes peintures murales.

LE JUGEMENT DERNIER.

Pl. 28.

(Hauteur 10 metres, largeur 6m,50 cent.)

Le jugement dernier est l'œuvre la plus importante de Michel-Ange. En haut du tableau, le Christ, irrité et tout-puissant, juge les hommes. Près de lui, la Vierge intercède pour fléchir la colère céleste. Les élus et les saints occupent le haut du tableau. Les damnés sont au bas, où les morts ressuscitent au son de la trompette des anges. Charon, dans sa barque, frappe les réprouvés avec sa rame. Ce personnage mythologique, introduit dans une scène chrétienne, figure aussi dans un tableau de Signorelli, antérieur à celui de Michel-Ange, et l'on en a conclu que Michel-Ange avait pris cette idée à Signorelli ; mais c'est une erreur. Charon se trouve très-souvent représenté dans les scènes de l'enfer ; on le voit sculpté sur le tombeau de Dagobert et sur une foule de bas-reliefs et de peintures du moyen âge. Michel-Ange et Signorelli, n'ont fait que se conformer à une tradition qui durait encore de leur temps. Cette immense fresque avec ses nudités, ses violences d'attitude, ses développements de muscles et de formes fut très-admirée des artistes, mais souleva dans le public des critiques assez nombreuses. Le maître des cérémonies, Biagio de Cesena, s'était plaint au pape que l'artiste eût osé introduire, dans un endroit si respectable, tant de figures qui montraient sans honte leur nudité, disant que cela conviendrait mieux

dans une salle de bain ou dans un cabaret que dans la chapelle pontifica'e. Michel-Ange, pour se venger, représenta ce personnage en enfer, enlacé par un serpent. Comme la ressemblance était parfaite, et que Biagio ne jouissait pas d'une réputation excellente comme moralité, l'histoire courut bientôt la ville qui s'amusa aux dépens du malheureux maître des cérémonies. Celui-ci alla se plaindre au pape, qui lui demanda, en riant, où Michel-Ange l'avait placé. « Dans l'enfer », répondit-il. — « Hélas ! reprit le pape, s'il ne t'avait mis qu'en purgatoire, je t'en tirerais ; mais puisque tu es en enfer, mon pouvoir ne va pas jusque-là. »

Néanmoins, l'avis du maître des cérémonies prévalut par la suite, et il fut même question d'effacer le jugement dernier. On prit un moyen terme, et Daniel de Volterre, chargé de mettre des draperies en certains endroits, reçut, à cause de cela, le surnom de *culottier*.

RIDOLFO GHIRLANDAJO.

1482-1560?

Ghirlandajo (Ridolfo), fils de Domenico Ghirlandajo, fut l'ami de Raphaël et de Bartolomméo, travailla au dôme de Sienne, exécuta un grand nombre de tableaux à Florence, et fit des portraits très-estimés.

ANDRÉ VANUCCI DIT ANDRÉ DEL SARTE
ANDREA VANUCCI, DETTO ANDREA DEL SARTO
ANDREAS VANUCCI, LLAMADO DEL SARTE

SAINT ZANOBE RESSUSCITANT UN ENFANT.

Pl. 29.

Galerie de Florence.

(Hauteur 1m,87 cent., largeur 1m,30 cent.)

Une dame, se rendant à Rome, laissa son fils malade à Florence, et le confia aux soins de saint Zanobe, évêque de cette ville au vi^e siècle. L'enfant étant mort, on l'amena sur la place publique où le prélat vint prier avec tant de ferveur qu'il le rappela à la vie.

ANDREA DEL SARTO.

Pl III.

1488-1530.

Andrea Vanucchi, dit Andrea del Sarto, fut placé chez un orfèvre qu'il quitta bientôt pour se mettre sous la direction de Giovani Barile, très-habile sculpteur en bois, mais peintre médiocre. Il travailla ensuite avec Pietro di Cosimo, étudia avec ardeur les fresques de Masaccio et les cartons de Léonard de Vinci et de Michel-Ange, et passa bientôt pour un des plus habiles maîtres de l'Italie. Il exécuta des travaux importants pour la confrérie dello Scalzo, pour l'église San Gallo, dans le couvent des Servites, dans le monastère de San Salvi, et ailleurs. Un tableau d'Andrea del Sarto ayant été présenté à François I^{er}, ce prince le trouva si

beau, qu'il fit venir l'artiste à Fontainebleau, et rétribua magnifiquement ses ouvrages qu'on appréciait bien à Florence, mais qui lui étaient fort mal payés. La fortune commençait à lui sourire, lorsqu'il repartit brusquement pour son pays, rappelé par une lettre de sa femme qui n'avait pu le suivre en France et qu'il aimait passionnément. Le roi lui confia une somme considérable, destinée à faire en Italie des acquisitions d'œuvres d'art, et lui fit jurer de revenir. Mais cédant aux sollicitations de sa femme, le malheureux artiste la laissa follement dissiper en plaisirs l'argent qu'il avait reçu du roi de France, et retomba bientôt dans une gêne extrême. La peste s'étant déclarée à Florence, il mourut à quarante-deux ans, privé de tout secours, et abandonné de sa femme et de ses médecins que la peur de la contagion avait fait fuir de sa maison.

SAINTE FAMILLE (AU CHARIOT)

Pl. 30

(Hauteur 1m,70 cent., largeur 2m,25 cent.)

La Vierge, assise auprès de sainte Élisabeth, tient sur ses genoux l'enfant Jésus : saint Joseph approche un chariot dont on faisait usage autrefois pour apprendre à marcher aux petits enfants. Ce tableau, qui a appartenu au duc de Modène, est maintenant dans la galerie de Dresde. — Gravé par Moitte.

SAINTE FAMILLE (AVEC DEUX ANGES).
Pl. 31.

Musées du Louvre et de Vienne.

(Hauteur 1m,40 cent., largeur 1m,06 cent.)

La Vierge, à genoux, tient l'enfant divin ; près d'elle, sainte Élisabeth est accompagnée de saint Jean. Deux anges sont derrière la Vierge.

SAINTE FAMILLE (LA VIERGE AU SAC).
Pl. 32.

Fresque à Florence.

(Hauteur 1m,65 cent , largeur 3m,25 cent.)

La Vierge tient sur ses genoux l'enfant Jésus, tandis que saint Joseph, occupé à lire, est accoudé sur un sac. — Gravée par Morghen.

SAINTE FAMILLE.
Pl. 33.

Angleterre.

(Hauteur 1m,85 cent., largeur 1m,10 cent)

La Vierge, assise, tient l'enfant Jésus. Près d'elle, sainte Élisabeth retient d'une main le petit saint Jean qui contemple le Sauveur.

JÉSUS-CHRIST AU TOMBEAU (AVEC SAINT PIERRE ET SAINT PAUL).

Pl. 34

Galerie de Florence.

(Hauteur 2m,30 cent., largeur 2 mètres.)

La Vierge tient le bras de son divin fils dont le corps est soutenu en arrière par saint Jean : sainte Madeleine est en prière. « Les figures de saint Pierre et saint Paul, qui sont introduites là contre l'autorité de l'histoire, dit Lanzi, ne s'y trouvent point par l'ignorance du peintre qui les représenta d'une manière si admirable, mais par l'erreur de ceux qui ordonnèrent l'exécution du tableau. » On peut croire, néanmoins, que cette erreur fut volontaire et tenait à quelque dévotion particulière, puisqu'on voit dans le même tableau sainte Catherine : ce tableau, chef-d'œuvre d'expression, est un des plus célèbres d'Andréa del Sarto. — Gravé par Pauquet et Forster.

LE CHRIST MORT.

Pl. 35.

Peint sur bois; galerie du Belvédère, à Vienne.

(Hauteur 1 mètre, largeur 1m,20 cent.)

Le Christ, mort, est accompagné de la Vierge, qui joint les mains en pleurant, et de deux anges dont l'un soutient le corps du Sauveur, tandis que l'autre porte les instruments de la passion. — Gravé par Nofel.

SACRIFICE D'ABRAHAM.

Pl. 36.

(Hauteur 2m,45 cent., largeur 1m,85 cent.)

Le patriarche tient le couteau levé sur son fils et tourne la tête vers l'ange qui descend du ciel ; à côté est un bélier : ce tableau, que le peintre destinait à François Ier, comme compensation des sommes qu'il avait dissipées, fut refusé par le roi de France et acquis par le duc de Modène. Il est aujourd'hui dans la galerie de Dresde. — Gravé par Surugue.

LA CHARITÉ.

Pl. 37.

Musée du Louvre.

(Hauteur 1m,85 cent., largeur 1m,37 cent.)

La Charité est représentée par une femme tenant deux enfants sur les genoux : un troisième dort à ses pieds : ce tableau a été exécuté en France pour François Ier ; c'est un des premiers qui, exécuté primitivement sur bois, ait été transporté sur toile : cette opération délicate, que fit, sous la direction de Coypel, un très-habile restaurateur, M. Picault, réussit parfaitement, et c'est à cette heureuse invention qu'on doit la conservation d'une foule de chefs-d'œuvre dont le panneau était vermoulu. Malheureusement des restaurations moins heureuses, exécutées depuis, ont altéré la couleur de ce tableau. — Gravé par Audoin, Massard, Normand.

MORT DE LUCRÈCE.

PL. 38

(Hauteur 1m,40 cent ; largeur 1m,05 cent.)

Lucrèce est représentée nue et tenant le poignard dont elle va se frapper : ce tableau, qui a fait partie de la galerie du Palais-Royal, est aujourd'hui en Angleterre. — Gravé par Lemire.

PRIMATICE.

1504-1570.

François Primatice naquit à Bologne d'une famille aisée. Il entra d'abord chez Innocent de Imola, et passa ensuite à l'école de Bagna Cavallo, élève de Raphaël. Il fut bientôt employé par Jules Romain, et, après être resté plusieurs années à Mantoue, il fut appelé en France par François Ier, et fonda avec Rosso une école célèbre, connue sous le nom d'école de Fontainebleau, qui eut une grande influence sur l'art français jusqu'à l'époque du Poussin. Primatice a exécuté ou dirigé un très-grand nombre d'ouvrages en peinture, en sculpture et en architecture. Malheureusement la plus grande partie de ses travaux ont été détruits, et il ne reste plus de lui, à Fontainebleau, que la galerie de Henri II, la porte dorée et la chambre dite d'Alexandre, dont les peintures ont déjà subi de nombreuses restaurations.

L'AMOUR INSPIRANT BOCACE.

Pl. 39.

Musée du Louvre (sous le titre de *Concert*, attribué à Primatice).

(Hauteur 1m,38 cent., largeur 1m,40 cent.)

Une femme est assise par terre de chaque côté du tableau : celle de gauche a deux enfants couchés sur elle. Au second plan, on voit deux autres femmes dont l'une pose la main sur une espèce de clavier placé sur une table. Au fond, l'Amour cherche à entraîner un vieillard enveloppé de longues draperies, et un satyre joue du tambour de basque près d'une femme qui tient un luth. D'après une ancienne tradition, le vieillard, attiré par l'Amour, serait Boccace, et le satyre serait là pour indiquer le caractère licencieux de ses livres. L'une des deux femmes du premier plan serait Diane de Poitiers, accompagnée de ses deux enfants; et l'autre Marguerite de Valois. M. Villot pense que cette peinture est une copie libre d'une fresque exécutée par Niccolo dell' Abbate sur les dessins du Primatice. — Gravé par Normand.

SAINTE ADÉLAÏDE DEMANDE JUSTICE A OTHON Ier.

Pl. 40.

Sainte Adélaïde présente à Othon Ier, empereur d'Allemagne, la tête de Lothaire, roi d'Italie, son époux, empoisonné (950) par Béranger. Celui-ci, pour assurer la cou-

ronne à son fils, voulait lui faire épouser la veuve de Lothaire. Mais Othon, frappé de la beauté d'Adélaïde, la demanda aussi, et ayant été agréé, obtint par ce mariage la soumission de la Lombardie. Ce petit tableau, peint sur bois, a fait partie de la collection de Lucien Bonaparte. — Gravé par Fabri.

DANIEL DE VOLTERRE.

1509-1566.

Daniel Ricciarelli, né à Volterra, d'où lui vient son surnom, fut d'abord élève du Sodoma, et travailla ensuite avec Baldassare Peruzzi et Perino del Vaga. On le range néanmoins parmi les disciples de Michel-Ange, qui eut pour lui une véritable affection, et non-seulement l'aida de ses conseils, mais lui fournit des dessins pour ses tableaux. Il fut chargé par Paul III de décorer la salle des rois au Vatican, mais ce travail est resté inachevé. Le pape Paul IV, choqué des nudités que Michel-Ange avait introduites dans la chapelle Sixtine, voulait faire détruire la grande fresque du Jugement dernier. On réussit à lui persuader d'en recouvrir seulement quelques parties par des draperies, et Daniel de Volterre qui fut chargé de ce travail, reçut, à cause de cela, le surnom de Braghettone. Daniel de Volterre était sculpteur en même temps que peintre, et ce fut à lui qu'on s'adressa pour la statue équestre de Henri II, que Catherine de Médicis avait d'abord demandée à Michel-Ange, mais que celui-ci avait refusé d'exécuter, à cause de son grand âge. La statue devait être faite en bronze, mais le cheval seul fut fondu, car Daniel de Volterre fut atteint, pendant

l'opération, d'une fluxion de poitrine dont il mourut à l'âge de cinquante-sept ans.

DESCENTE DE CROIX.
Pl. 41.

Rome (église de la Trinité-du-Mont).

Jésus est descendu de la croix par ses disciples, tandis que les saintes femmes se pressent autour de la Vierge évanouie. Ce tableau passe pour le chef-d'œuvre du maître, mais la composition est attribuée à Michel-Ange. — Gravé par Dorigny.

DAVID TUANT GOLIATH.
Pl. 42 et 43.

Louvre (peint sur ardoise des deux côtés).

(Hauteur 1m,33 cent., largeur 1m,72 cent.)

David tient son glaive pour trancher la tête de Goliath qu'il vient de terrasser. Ce tableau fut présenté à Louis XIV comme une œuvre de Michel-Ange; mais comme Vasari rapporte que Daniel de Volterre fut chargé de modeler en terre un David, et de peindre les deux faces opposées de la composition sur les deux côtés d'un tableau, on admet généralement qu'il s'agit du tableau du Louvre. Au reste, il faut reconnaître que si le même modèle en terre a servi à l'artiste pour les deux tableaux, il a introduit dans l'une ou l'autre représentation des changements assez notables. — Gravé par Audran (avec attribution à Michel-Ange).

VASARI.

1512-1574.

Né à Arezzo, dans une famille d'artistes, Giorgio Vasari reçut les premiers principes de l'art chez Guillaume de Marseille, peintre verrier, se perfectionna avec Michel-Ange, Andrea del Sarto et le Rosso. Emmené à Rome par le cardinal Hyppolite de Médicis, il étudia Raphaël, sans cesser d'avoir une prédilection marquée pour les œuvres de Michel-Ange. Vasari a exécuté d'immenses travaux de peinture et d'architecture pour Clément VII, Paul III, Jules III, Alexandre et Côme de Médicis, Pie V, Grégoire XIII, etc. Ses ouvrages se voient dans une foule d'églises et de monastères. Il abusa de sa prodigieuse facilité, et comme il érigea souvent en système la rapidité dans l'exécution, et que ses ouvrages portent la trace de ses nombreuses négligences, il est regardé comme un des promoteurs de la décadence, malgré ses qualités décoratives. Ses peintures murales sont très-nombreuses et quelques-unes ont de la célébrité; tous les musées de l'Europe possèdent de ses œuvres. Vasari a rendu un immense service aux arts, en écrivant la vie des artistes : son ouvrage, malgré de nombreuses erreurs, est le recueil le plus intéressant qu'on ait sur les artistes de la Renaissance. La première édition (très-rare) est de 1550 : la seconde, avec beaucoup de changements, parut en 1566.

LA CÈNE DU PAPE SAINT GRÉGOIRE.

Pl. 44.

Peint sur bois, pour le réfectoire du monastère de Saint-Michel en Bosco, actuellement au musée de Bologne.

(Hauteur 4 mètres, largeur 1m,70 cent.)

Il est d'usage en souvenir de la sainte cène, que le jeudi saint le pape réunisse douze pauvres à sa table. « J'ai peint, dit Vasari, saint Grégoire à table avec douze pauvres, parmi lesquels ce saint pontife représente Jésus-Christ. La cène a lieu dans un couvent d'Olivétains ; je l'ai fait desservir par les moines de cet ordre, afin de les rassembler autour de la table, selon la place qu'ils voulaient y occuper. Le pape est représenté sous les traits de Clément VII. Plusieurs grands personnages sont près de lui ; de ce nombre est le duc Alexandre de Médicis, à qui j'ai voulu témoigner ma reconnaissance et mon admiration. J'ai représenté aussi plusieurs de mes amis. Parmi les domestiques, on retrouve quelques frères lais qui me servaient ; puis d'autres personnes attachées au couvent, telles que le dépensier et le sommeiller. Enfin, on y distingue l'abbé Séraglio, le général don Cyprien de Vérone, et le cardinal Bentivoglio. » — Gravé par Tomba.

NICCOLO DELL' ABBATE.

1512.

Niccolo Abati, dit Nicolo dell' Abbate, né à Modène, où il fit ses premières études, vint en France en 1552, où il

travailla avec Primatice : ce fut lui qui peignit à fresque les peintures de la galerie d'Ulysse à Fontainebleau, aujourd'hui détruite. Il concourut aussi à la décoration de l'ancien château de Meudon, et orna de ses ouvrages la chapelle de l'hôtel Soubise. Il est mort à Paris dans un âge très-avancé.

ENLÈVEMENT DE PROSERPINE.

Pl. 45.

Galerie particulière (Angleterre).

(Hauteur 2 mètres, largeur 2m,20 cent.)

Pluton emporte dans ses bras Proserpine dont il était devenu amoureux en la voyant cueillir des fleurs dans la campagne d'Enna en Sicile. Les nymphes, compagnes de Proserpine, expriment leur étonnement, et, sur le premier plan, on voit la nymphe Cyané, qui avait voulu arrêter Pluton dans sa course, métamorphosée en fontaine. — Gravé par Alix.

CIGOLI.

1559-1613.

Ludovico Cardi da Cigoli fut placé à l'école d'Alessandro Allori, et se livra avec passion à l'étude de l'anatomie. Son coloris l'a fait surnommer le Corrége florentin. Il exécuta d'importants travaux à Rome pour le pape Paul V. Bastiano son frère a gravé les figures du traité de perspective et d'architecture laissé par Ludovico.

SAINTE MARIE MADELEINE.

Pl. 46.

Galerie de Florence.

(Hauteur 1m,90 cent., largeur 1m,15 cent.)

La sainte, assise, et sans autre vêtement que sa longue chevelure, pose une main sur un livre et l'autre près d'une tête de mort. — Gravé par Guttemberg.

ALLORI (CRISTOFANO).

1577-1621.

Élève d'Alessandro Allori, son père, il s'éloigna du goût michelangesque de l'École florentine, et se livra surtout à l'étude de la couleur. Ses portraits sont très-estimés. Cristofano Allori a exécuté des travaux importants pour les églises de Florence et le palais des Médicis.

JUDITH.

Pl. 47.

Musée de Florence.

(Hauteur 28 cent., largeur 22 cent.)

Judith tient d'une main la tête d'Holopherne, de l'autre une épée. Derrière elle est une servante, sous les traits de

la mère du peintre, qui a fait son propre portrait dans la tête d'Holopherne. Enfin la figure de Judith passe pour avoir été faite d'après une femme nommée Mazzafirra, célèbre à Florence par sa beauté, et dont Allori était, dit-on, amoureux.
— Peint sur cuivre, gravé par Al. Tardieu et Gandolfi.

SUZANNE AU BAIN.

Pl. 48.

Galerie de Florence.

(Hauteur 30 cent., largeur 25 cent.)

Suzanne, assise, a un pied dans l'eau, et ôte le vêtement qui la recouvrait. Dans le fond, une servante s'enfuit, tandis que les deux vieillards placés dehors, dans un jardin, regardent en s'appuyant derrière une colonne. — Gravé par Dequevauviller.

L'AMOUR DÉSARMÉ.

Pl. 49.

(Hauteur 1 mètre, largeur 2m,15 cent.)

Vénus, couchée à l'ombre d'un rocher, retient l'Amour d'une main et de l'autre lui prend son arc et sa flèche.

Ce tableau, qui faisait partie de la galerie du Palais-Royal, est maintenant en Angleterre. — Gravé par Trière et Carattoni.

MANOZZI.

1600-1648.

Jean Manozzi, né à San Giovanni, près de Florence, fut élève de Mathieu Roselli. Ses tableaux sont assez rares; mais il a exécuté des fresques importantes à Florence et à Rome.

ARLOTTO ET DES CHASSEURS.

Pl. 30.

Galerie de Florence.

(Hauteur 1 mètre, largeur 2 mètres.)

Arlotto était connu à Florence par ses bons mots et ses saillies. On raconte que des chasseurs ayant passé chez lui plusieurs jours, le quittèrent sans lui rien laisser de leur chasse, en le priant cependant de vouloir bien garder leurs chiens, parce qu'ils reviendraient dans quelques jours. Arlotto, au lieu de bien nourrir les chiens, leur fit apporter du pain, mais les fit frapper impitoyablement dès qu'ils en approchaient, et quand les chasseurs revinrent, il leur déclara que ces animaux étaient bien certainement malades, puisqu'ils refusaient toute nourriture. Ceux-ci furent frappés de la maigreur de leurs chiens qui, dès qu'Arlotto leur fit présenter de la nourriture, s'enfuirent aussitôt, craignant un sort pareil à celui des jours précédents. Telle est l'anecdote sur laquelle on prétend que Manozzi, qui était un ami d'Arlotto, a composé son tableau. Mais il est fort difficile d'y

reconnaître cette scène. Arlotto est représenté assis au milieu des chasseurs qui tiennent en main du gibier. — Gravé par Forster.

FURINI (FRANCESCO).

1604-1649.

Élève de Roselli, il a dans sa manière quelque rapport avec le Guide et l'Albane qu'il avait connus à Rome. Furini fut ordonné prêtre à quarante ans, mais n'en continua pas moins à peindre. Il mettait fort longtemps à chercher la composition d'un tableau et à en préparer les études, et l'exécutait ensuite très-rapidement. Ses ouvrages les plus connus sont une Thétis qu'il peignit à Venise pour servir de pendant à un tableau du Guide, un Hylas ravi par les Nymphes, les trois Grâces, saint François recevant les stigmates, la Conception de la Vierge, et la Madeleine dont nous donnons la gravure.

SAINTE MADELEINE.

Pl. 51.

Galerie du Belvédère, à Vienne.

(Hauteur 1m,70 cent., largeur 1,54 cent.)

Madeleine, entièrement nue, est retirée dans un lieu désert : un rayon descend du ciel sur la sainte. Le goût des sujets mythologiques a entraîné souvent les artistes de ce temps à traiter les sujets pieux dans un goût absolument païen. — Gravé par Guttemberg et Axmann.

DOLCI (CARLO).

1616-1686.

Élève de Jacopo Vignali, Carlo Dolci occupe dans l'École florentine la même place que Sasso Ferrato dans l'École romaine. Ses demi-figures de Christ, de vierges, de saints et de saintes, peintes d'une façon moelleuse et agréable à l'œil, se vendent à des prix très-élevés. Carlo Dolci a été imité avec succès par sa fille, Agnèse Dolci, qui fut son principal élève.

LA VIERGE ET L'ENFANT JÉSUS.

Pl. 52.

Galerie du Belvédère, à Vienne.

La Vierge, vue à mi-corps, tient l'enfant Jésus debout et montre le ciel d'une main. — Gravé par David Weiss.

ÉCOLE VÉNITIENNE.

Si la *forme* et l'*idée* occupent la plus haute place dans l'art, l'École florentine mérite d'être regardée comme la première ; le rôle spécial de l'École vénitienne a été de produire la *sensation*, mais ce rôle moins élevé, elle l'a rempli avec une supériorité qui la laisse sans rivale. Le charme irrésistible de la sensation ne vient pas seulement d'une imitation parfaite ; autrement l'École hollandaise serait au moins l'égale de l'École vénitienne ; mais l'exactitude rigoureuse des Hollandais attache l'esprit plutôt qu'elle ne l'élève ; les Vénitiens, sans atteindre l'idéal des autres écoles italiennes, ne descendent jamais jusqu'à la trivialité. Pour retrouver les impressions intimes de la vie, ce n'est pas à Venise qu'il faut aller ; pas davantage pour sentir l'élan des passions politiques ou religieuses, ni pour suivre un rêve de beauté noble et calme à travers la tradition de l'art grec : mais ceux qui devant un tableau ne pensent ni à l'histoire, ni à la morale, ni au but philosophique, mais à la peinture elle-même, trouveront à Venise ce qu'ils cherchent. Quand on a mis au premier rang, comme ils le méritent, les Raphaël et les Michel-Ange, et qu'on arrive devant Titien et Véronèse, l'admiration s'impose tellement qu'on ne peut les placer au second : leur terrain est différent, mais toute hiérarchie est impossible.

Peut-on expliquer, par une cause géographique, les

caractères de la peinture vénitienne? « Quelques-uns, dit Lauzi, en ont attribué la cause au climat, en soutenant qu'à Venise et dans le territoire qui l'environne, la nature même colore les objets de teintes plus vives qu'ailleurs : faible raison que l'on peut anéantir d'un seul mot, puisque les Flamands et les Hollandais, qui vivent sous un ciel si différent, ont acquis des droits aux mêmes éloges. » Un écrivain contemporain pourtant a cru voir des rapports frappants entre les lagunes de Venise et les canaux de Zuiderzée, et de ce rapprochement il en conclut que c'est à la nature du sol qu'il faut attribuer la tendance commune aux deux écoles. Le principe de l'École hollandaise est l'observation exacte et minutieuse; celui de l'École vénitienne, la fantaisie grandiose et décorative; leur seul point commun c'est la préoccupation du coloris. Or, la même préoccupation existe dans l'École espagnole. Pourtant l'Espagne n'a ni canaux, ni lagunes, c'est le pays le plus sec de l'Europe; nous sommes donc obligés de reconnaître que le milieu géographique n'a eu dans tout cela qu'une influence très-subalterne.

La croyance religieuse étant la même à Venise qu'à Florence, c'est plutôt par des différences dans le milieu moral et politique qu'on pourrait chercher à expliquer l'opposition de l'École florentine et de l'École vénitienne.

Le gouvernement de Venise a été démocratique, dans l'origine, comme ceux de toutes les républiques italiennes. C'est même durant cette période, trop négligée par les historiens, que Venise a conquis sa prépondérance. Venise était, par sa position exceptionnelle, moins exposée que les autres villes de l'Italie à subir les désastres d'une invasion étrangère; elle sortit une des premières de la torpeur du moyen âge, et manifesta sa vitalité par les monuments des

arts. La basilique de Saint-Marc, commencée en 976 sous le doge Orseolo, était terminée en 1071, à une époque où le mouvement de la civilisation commençait à peine en Europe. La puissance de Venise atteignit son apogée au XIIIe siècle, sous le doge Henri Dandolo. Après la prise de Constantinople, où ce vieillard octogénaire avait conduit 40 000 guerriers dont il dirigea l'attaque, il refusa la couronne impériale qu'on lui offrait, et assura à son pays une suite d'établissements qui s'étendaient de l'Adriatique à la mer Noire. Quoique moins mêlée que Florence aux luttes du sacerdoce et de l'empire, Venise, au temps de sa démocratie, fut généralement guelfe, et s'arma contre l'empereur Barberousse dont elle battit la flotte.

En 1297, à la suite d'un coup d'État dirigé avec une extrême habileté, les membres du conseil représentatif de la nation, jusque là élus par tout le peuple, décidèrent qu'à l'avenir le pouvoir appartiendrait exclusivement à eux et à leurs descendants. Le gouvernement de cette aristocratie héréditaire, qui ne date que du XIVe siècle, ne fut pas avantageux à la république; elle commença dès lors à perdre une à une ses conquêtes en Orient; mais les relations commerciales qui l'enrichissaient n'ayant pas cessé brusquement, le déclin de sa puissance ne fut définitif qu'après le XVIe siècle.

Il faut donc voir dans l'histoire de Venise deux périodes distinctes : l'une d'accroissement politique, qui est la période démocratique, l'autre de richesse commerciale, qui est celle où fleurit l'École vénitienne. Durant la première, Venise, par ses rapports fréquents avec l'Orient, subit l'influence des Byzantins. Cette influence fut doublement marquée lorsque Henri Dandolo, après la prise de Constantinople, eut envoyé dans son pays une multitude immense d'objets d'art, presque tous relatifs au culte, et

même des ouvriers instruits, capables d'en fabriquer de nouveaux. Dès le XIIIe siècle, Venise avait une compagnie d'artistes régie par des statuts qui lui étaient propres. Ils travaillaient principalement la mosaïque, et l'église Saint-Marc, pour laquelle on en a fait à peu près dans tous les temps depuis sa fondation, est, à cause de cela, un véritable musée historique de l'art.

On est étonné de voir le peu d'importance de Venise dans l'histoire des arts au XIVe et au XVe siècle. Cette époque est précisément celle où Florence acquit son grand développement. Si, comme on le dit souvent, la marche des arts était seulement en raison de la prospérité et du repos public, Venise avec un gouvernement aristocratique fonctionnant régulièrement, avec une police rigoureuse, une administration dont aucun bouleversement n'entravait la marche, Venise, avec son commerce immense, son amour du luxe et sa tranquillité intérieure, aurait dû être le centre du mouvement intellectuel et artistique de l'Italie. Pourtant elle a été, sous ce rapport, très-inférieure non-seulement à Florence, mais encore à une foule d'autres villes. L'École vénitienne s'est élevée tout d'un coup, elle a jeté subitement un éclat nouveau et resplendissant sur l'art italien, mais elle n'a pas connu les tâtonnements, elle n'a pas eu d'enfance ; on peut s'adresser à elle pour admirer des résultats, mais non pour constater la marche progressive de l'art. Entre ses maîtres archaïques et ses grands maîtres il n'y a pas eu d'intermédiaire, et Jean Bellin, le père de l'École vénitienne, appartient, par la première partie de sa vie d'artiste, à l'école primitive, par la seconde au siècle d'or.

Presque toutes les villes de l'Italie centrale avaient une existence assez analogue à celle de Florence ; mais Venise,

4

par sa situation géographique, aussi bien que par la nature spéciale de son gouvernement, resta toujours à part. Tandis que les récits enflammés du Dante passionnaient toute l'Italie, l'aristocratie vénitienne les faisait traduire en latin pour son usage personnel; mais la population les ignorait à peu près. Qu'y aurait-elle trouvé, d'ailleurs? Ce ne sont pas les beautés littéraires d'un livre qui sont appréciables pour la multitude, mais les sentiments qu'il renferme. Les idées politiques de la *Divine comédie* ne pouvaient pas même être discutées sous une ombrageuse aristocratie dont les actes étaient délibérés dans le secret du conseil, et dont les principes étaient acceptés sous peine de mort. Car si la police était mieux faite à Venise qu'ailleurs, si la sécurité privée y était plus grande, si le commerce et les intérêts de chacun y étaient mieux protégés, c'était toujours par une application de la maxime d'un homme d'État contemporain : Tout pour le peuple, rien par le peuple. Chacun pouvait se livrer à ses plaisirs ou à ses affaires, sous la seule condition de ne pas s'occuper de celles de la république.

Aussi l'art y surgit comme une mode et y dura ce que durent les modes. Il ne pouvait avoir ni les lugubres inspirations d'Orcagna, ni les colères et les désespoirs de Michel-Ange, parce que personne ne ressentait rien d'analogue ; il se fit décoratif et sensuel, parce que le luxe et le plaisir absorbaient seuls le sentiment public. Le reproche qu'on a fait aux artistes vénitiens, d'avoir manqué par le cœur, d'avoir suppléé à l'expression par l'aspect, à la pensée par la sensation, doit s'appliquer à la société vénitienne, dont ces artistes faisaient partie. Mais l'histoire a offert plus d'une fois le spectacle d'un peuple dont toutes les aspirations sont tournées vers le luxe et le plaisir, Venise seule a eu la gloire de leur donner une signification artistique de premier ordre.

L'abîme qui sépare l'École florentine de l'École vénitienne vient de ce que, dans la première, l'expression accompagne et suit l'idée, tandis que dans la seconde tout le génie de l'artiste est employé à la contexture du tableau et ne voit rien en dehors de sa toile. Quand Raphaël s'entretient avec fra Bartolomméo sur les types divins, celui-ci lui montre le ciel, source de l'inspiration ; Angelico de Fiesole jeûne et se prosterne avant d'oser peindre le Christ ; Michel-Ange, sans cesse assiégé par l'idée de Florence qui tombe, entraînant l'Italie dans sa chute, sculpte et peint avec des rages concentrées ; son émotion qui déborde prépare la voie au maniérisme, qui voudra imiter les résultats sans avoir puisé aux mêmes sources. Suivons maintenant Giorgione et Titien, Paul Véronèse et le Tintoret, ces merveilleux artistes dont toute la vie n'a obéi qu'à une seule et unique conviction, le désir de bien peindre. Tout ce que nous savons de leurs entretiens, tout ce que révèlent leurs lettres les plus intimes, atteste la préoccupation qui les a absorbés. C'est toujours l'opposition des couleurs, la dégradation des teintes, l'harmonie ou l'éclat de la lumière, l'observation constante de la nature, étudiée non en vue d'en rendre l'expression intime, ni pour exprimer une pensée par le langage des formes, mais comme base de ces grandes constructions décoratives qui ont pour principe la fantaisie, pour moyen l'exécution savante, pour but l'éblouissement.

On s'est étonné souvent qu'un artiste comme le Titien ait été l'ami sincère et dévoué de l'Arétin, et ait toujours professé pour ses jugements la plus grande déférence. On ne voit généralement dans l'Arétin que l'homme licencieux et cynique, pour qui le scandale était une habitude, et l'écrivain dont la plume vénale prodiguait indifféremment l'injure ou l'éloge. Il faudrait y voir aussi le critique sûr,

l'amateur passionné qui n'a cru qu'à l'art, et qui a toujours employé l'immense crédit dont il jouissait à faire sortir de l'obscurité les talents méconnus, et à s'attaquer sans pitié aux réputations les mieux acquises lorsqu'elles produisaient un engouement dangereux pour l'avenir de l'art. Avait-il absolument tort, lorsqu'après avoir exalté Michel-Ange et glorifié Titien, il signalait dans la fougueuse intempérance du Tintoret un germe malsain qui pourrait bien devenir mortel? Celui-ci se trouva blessé de certains propos de l'Arétin, et lorsqu'il fit son portrait, il s'avisa de prendre sa mesure avec un pistolet; l'Arétin se le tint pour dit.

Malgré la tendance générale que nous avons signalée dans l'École vénitienne, il y aurait injustice à n'en voir que le côté ornemental décoratif. Plusieurs compositions religieuses de Jean Bellin montrent, par l'élévation du sentiment, qu'en abandonnant la tradition archaïque, il n'a pas renoncé aux inspirations de la piété. Le Titien, homme de plaisir, dont la vie heureuse et facile n'a été qu'une longue suite de triomphes, ne pouvait apporter dans ses conceptions cette austérité qui vient des combats intérieurs et des longues méditations. Mais ce qu'il n'a pas ressenti, il l'a compris, car l'art supplée à tout, et dans plusieurs de ses tableaux religieux l'émotion gagne le spectateur, et la pensée fait presque oublier la peinture. Néanmoins son véritable élément est bien plutôt la mythologie : c'est dans ses Nymphes, ses Bacchantes, ses Vénus ; c'est dans ses paysages où courent les satyres, dans ses groupes d'enfants qui font le cortége obligé de Bacchus, qu'il peut déployer son vrai tempérament et montrer des chairs palpitantes, des épaules nues qu'ombragent des cheveux dorés, des belles femmes voluptueusement cambrées. Il était peu scrupuleux pour la chasteté du pinceau, et le matérialisme décidé de sa pein-

ture répond à une des tendances que nous avons signalées dès le début de la Renaissance. Peu soucieux de l'exactitude quand il traite des sujets historiques, il est pourtant un des premiers artistes à étudier pour connaître la physionomie de son temps. Ses admirables portraits ne sont pas seulement des représentations, mais des types de caractères, ceux des hommes les plus éminents de son siècle, qui tour à tour sont venus poser devant lui. Durant sa longue carrière, toute dévouée au travail, le Titien a abordé tous les sujets et les a tous traités avec supériorité. Mais il est plus poète que philosophe, et plus peintre que poète. Si le but suprême de la peinture était seulement d'exprimer la vie et de charmer les sens, il serait incontestablement au-dessus de tous les autres. Mais dans le vaste domaine de l'art le but est multiple comme les chemins qui y conduisent; et quand un artiste se place au premier rang, il y a encore place à côté de lui pour un autre.

Avec moins d'élévation, Paul Véronèse a peut-être plus de grandeur réelle : c'est un vrai Vénitien, l'incarnation la plus complète de l'école ; ces magnifiques ordonnances architecturales où se meut tout un peuple richement vêtu, ces vases précieux, ces brillantes étoffes, ces jardins enchantés qu'on entrevoit au travers des colonnades de marbre, n'est-ce pas là ce que rêvait Venise, la ville des fêtes, des repas somptueux où la musique, les fleurs, l'amour et les festins étaient l'occupation quotidienne d'une société qui ne connut jamais l'ennui ni la passion ? Ce rêve suivait Paul Véronèse jusque dans ses scènes religieuses. Comme les anciens Grecs, qui pensaient honorer les dieux par la joie et le rire, l'artiste vénitien se plaignait dans ses lettres de l'aspect lugubre sous lequel les peintres ont coutume de représenter une croyance qui promet tant de bonheur aux élus : ce

bonheur, il le plaçait, comme tous les Vénitiens, dans la magnificence et l'éclat radieux de la mise en scène ; si le Christ est apparu aux hommes dans une étable, s'il a vécu pour la souffrance, le but de l'art n'est-il pas de montrer aux hommes ce paradis de délices, où il convie tous ceux qui savent l'aimer ? Nulle philosophie, nul mysticisme dans cette façon un peu orientale de concevoir le bonheur ; Paul Véronèse n'est ni un mystique, ni un philosophe, il se contente d'être un admirable peintre, et quel est celui qui, sans méconnaître l'absence d'expression et de pensée, ne se trouvera désarmé en face de son œuvre, comme l'aréopage devant Phryné ?

Tous ces peintres heureux, Giorgione, Titien, Palme le vieux, Pâris Bordone, Sébastien del Piombo, Paul Véronèse, Tintoret, ne cherchèrent dans l'art que l'art lui-même, chacun d'eux a donné à son œuvre un cachet particulier, mais tous ont un point commun, c'est la vie vénitienne. L'École vénitienne s'est donné pour mission de peindre la société dont elle est l'expression, et de la peindre non telle qu'elle était, ce serait l'École hollandaise, mais telle qu'elle aurait voulu être. L'idéal s'y mêle partout à la réalité, la fantaisie à l'observation, les artistes ont emprunté au milieu où ils vivaient des formes et des couleurs, des étoffes et des colonnes ; mais ce qui les a faits grands, c'est d'avoir revêtu tout cela d'une pensée qui est la leur, et d'avoir traduit par des chefs-d'œuvre le rêve et les aspirations de la ville du carnaval et du plaisir.

BELLINI (JEAN).

1421-1507.

Les deux frères Bellini sont fils de Jacopo Bellini, qui fut aussi leur premier maître; ils reçurent également des conseils de Mantegna, leur beau-frère. Après qu'ils eurent travaillé tous les deux à décorer la salle du grand conseil à Venise, le sénat décida que Gentile serait envoyé à Constantinople, auprès de Mahomet II, qui avait demandé à la république un *bon peintre*. Gentile y fit beaucoup de portraits et les dessins de la colonne de Théodose, qui ont été gravés plusieurs fois. Quand il fut revenu à Venise, il reprit ses travaux du palais ducal, qui périrent dans l'incendie de 1577, et fit un grand nombre de peintures pour diverses confréries. Jean Bellin, son frère, est souvent regardé comme le père de l'École vénitienne, parce qu'il fut le professeur de Giorgion et de Titien. Il fut un des premiers à faire usage de la peinture à l'huile, invention rapportée de Flandre en Italie par Antonello de Messine. La vie de Jean Bellin présente cette particularité, que ses élèves ont exercé sur lui une grande influence. Les premiers ouvrages ont encore toutes les allures de la peinture primitive, tandis que ceux de sa vieillesse peuvent le ranger à côté de Titien. Le musée du Louvre renferme un très-beau portrait des deux frères.

JÉSUS-CHRIST A EMMAÜS.

Pl. 53.

(Hauteur 1 mètre, largeur 2 mètres.)

(La figure à genoux est le portrait de Jean Bellin, auteur du tableau.)

Le Christ étant à table avec deux de ses disciples qui ne l'avaient pas reconnu, prit du pain, le bénit, le rompit et le leur présenta. Aussitôt leurs yeux furent ouverts et ils le reconnurent.

MANTEGNA.

1431-1506.

Andrea Mantegna, après avoir été pâtre dans sa jeunesse, devint élève de Squarcione qui eut pour lui tant d'amitié, qu'il l'adopta et lui légua tout son bien. A dix-huit ans, Mantegna peignit le tableau du maître-autel de Sainte Sophie de Padoue. Il alla à Venise, épousa la fille de Jacques Bellin, et fit un grand nombre de tableaux à Mantoue, où il avait été appelé par le duc Louis de Gonzague. Ce fut pour lui qu'il exécuta une suite de peintures coloriées en détrempe sur toiles, représentant le triomphe de César. Cette suite, qui est très-célèbre, se voit maintenant à Londres dans le palais de Hampton-Court. Mantegna est un des premiers artistes qui aient fait de la gravure en Italie; ses ouvrages en ce genre sont

fort recherchés. Son style, qui porte encore l'empreinte de la peinture primitive, montre aussi des réminiscences de la statuaire antique, qu'il aimait avec passion.

LE PARNASSE.

Pl. 54.

(Hauteur, 1m,60 cent., largeur 1m,92 cent.)

Musée du Louvre.

Apollon, assis à gauche au premier plan, tire des sons harmonieux de sa lyre, et les Muses dansent devant lui en se donnant la main. Sur un rocher percé, on voit Vénus debout, près de Mars armé de sa lance et revêtu de son armure, tandis que Vulcain, au milieu de sa forge, est agacé par l'Amour, et menace la Déesse et son rival. Dans le coin, à droite, Mercure, appuyé sur Pégase, tient le caducée. — Gravé par Chataigner dans le musée Filhol.

GIORGION.

1477-1511.

Giorgio Barbarelli, dit le Giorgion, naquit à Castel Franco, dans la province de Trévise. Vasari prétend que ce fut la vue des ouvrages de Léonard de Vinci qui forma son talent. Ce qui est sûr, c'est que Giorgion fut très-jeune considéré comme un grand maître, et qu'il exerça une très-grande influence sur l'école vénitienne, et, en particulier, sur Titien, son condis-

ciple et son admirateur. Il a surtout travaillé à Venise, où il concourut à la décoration du palais ducal, et où il exécuta un grand nombre de fresques, dont beaucoup n'existent plus. Ses tableaux à l'huile sont assez rares, mais lui assignent une place au premier rang. Cet admirable artiste est mort à trente-trois ans.

MOÏSE SAUVÉ DES EAUX.

Pl 55.

(Hauteur 1m,60 cent., largeur 3m,25 cent.)

Musée de Milan.

La fille de Pharaon, entourée d'une suite nombreuse, regarde l'enfant qu'on vient de retirer de la corbeille. Tous les personnages sont vêtus du costume des grands seigneurs vénitiens du xvi^e siècle. Au premier plan, deux pages tiennent des chiens en laisse, un autre agace un singe. — Gravé par Aveline et Giberti.

TITIEN.

Pl. IV.

1477-1576.

Tiziano Vecellio naquit au bourg de Piève, dans l'ancienne province de Cadore. Son premier maître fut Sébastien Zuccato, le père des deux célèbres mosaïstes, mais il le quitta bientôt pour entrer à l'école de Jean Bellin. Il commença

T. 1 P. IV

TIZIANO VECELLI.
TIZIANO VECELLIO
TICIANO VECELIO

par imiter son maître et peignit, dans cette première manière très-terminée, un assez grand nombre de tableaux et de portraits. Mais bientôt il agrandit sa manière en prenant pour modèle son ancien condisciple Giorgion. Ils furent chargés de peindre ensemble l'extérieur de la maison d'une corporation, *il fondaco dè Tedeschi*. Giorgion avait une grande réputation ; Titien commençait à peine à se faire un nom. La façade principale fut donnée à Giorgion, mais Titien, dans le triomphe de Judith, se plaça dans l'opinion publique, à côté, sinon au-dessus de son rival. Après la mort de Giorgion, Titien fut chargé de terminer les peintures laissées inachevées dans le palais ducal, et après la mort de Jean Bellin il reçut du sénat de Venise un titre équivalent à celui de premier peintre, dont l'une des prérogatives était de faire le portrait de chaque nouveau doge. Le fameux tableau de l'*Assomption* fut pour le Titien ce qu'avait été pour Raphaël la Dispute du Saint-Sacrement, le signal d'une ère nouvelle, dans laquelle il est toujours demeuré sans rivaux. Il refusa les offres de Léon X et de François Ier, mais devint le peintre favori de Charles-Quint, qui posa trois fois pour lui et le combla d'honneurs. Titien n'a pas d'égal pour le portrait, et il a représenté tous les plus grands personnages de son temps, entre autres les papes Jules II, Clément VII, Paul III, François Ier (de France) et Philippe II (d'Espagne). A l'âge de soixante-dix ans, il accompagna l'empereur en Allemagne ; quelques biographes assurent même qu'il vint en Espagne, mais ce fait a été contesté. Ce fut seulement dans sa vieillesse qu'il visita Rome, où il fut reçu par Michel-Ange ; Raphaël n'existait plus.

Titien peignit jusqu'à sa dernière heure, et en mourant de la peste, à quatre-vingt-dix-neuf ans, il laissa des tableaux sur le chevalet. Il est au premier rang parmi les

peintres d'histoire, et n'a jamais été surpassé dans le portrait ni dans le paysage. Sa longue carrière ne fut qu'une suite de triomphes. Tous les hommes éminents par leur génie ou leur naissance furent ses amis ou ses protecteurs.

LA VIERGE TENANT L'ENFANT JÉSUS ADORÉ PAR PLUSIEURS SAINTS.

Pl 56

(Hauteur 1m,80 cent., largeur 1m,12 cent.)

A Rome (palais de Monte Cavallo).

La Vierge, tenant l'enfant Jésus, paraît dans le ciel escortée de deux anges. Au bas du tableau on voit saint Sébastien percé de ses flèches, saint François et saint Antoine de Padoue en habits monastiques ; saint Nicolas, en habits pontificaux, tenant une crosse, et sainte Catherine avec une palme. — Gravé par G. Saiter.

JÉSUS-CHRIST PORTÉ AU TOMBEAU.

Pl. 57.

(Hauteur 1m,48 cent , largeur 2m,05 c ut)

Musée du Louvre.

Le corps du Christ, soutenu par Joseph d'Arimathie et deux autres disciples, est déposé dans le sépulcre ; la Vierge, accablée de douleur est soutenue par saint Jean. — Gravé par Roussel

JÉSUS-CHRIST COURONNÉ D'ÉPINES.

Pl. 58.

(Hauteur 3m.03 cent., largeur 1m,80 cent.)

Musée du Louvre.

Le Christ, un roseau à la main, est assis sur les degrés du prétoire et insulté par les soldats. Au-dessus de la porte de la prison on voit un buste de Tibère. Ce tableau, dont Tintoret possédait l'esquisse, a été peint en 1533, pour le couvent de Sainte-Marie-des-Grâces des Dominicains de Milan. Titien avait soixante-seize ans. — Gravé par Scamaruccia, Lefebre, etc.

JÉSUS-CHRIST PRÉSENTÉ AU PEUPLE.

Pl. 59.

(Hauteur 3m,65 cent., largeur 2m,46 cent.)

Vienne.

Pilate, monté sur une estrade à la porte du prétoire, présente au peuple le Christ couronné d'épines. Parmi les assistants, on croit reconnaître le Titien, et auprès de lui sa fille. — Gravé par Venceslas Nollar.

MARTYRE DE SAINT-PIERRE LE DOMINICAIN.

Pl. 60.

(Hauteur 5m,76 cent., largeur 3m,45 cent.)

Saint Pierre le Dominicain, né à Vérone vers 1205, de parents hérétiques, se fit catholique malgré son père, entra dans les ordres, et fut nommé, en 1232, directeur de l'inquisition dans cette partie de l'Italie, où les hérétiques étaient fort nombreux. Il y fut, selon l'expression d'un de ses historiens, « semblable à un lion parmi des bêtes féroces, il ne laissa nul repos aux hérétiques ». Ceux de Milan conspirèrent contre sa vie, et le saint fut assassiné dans un bois, ainsi qu'un Frère qui l'accompagnait. Cette scène a inspiré au Titien un de ses chefs-d'œuvre les plus célèbres. Il l'a exécuté en 1528, à la suite d'un concours où il avait eu pour antagonistes Pordenone et Palme le vieux, pour l'église de Saint-Jean et Saint-Paul, appartenant à l'ordre de Saint-Dominique. L'importance du paysage dans cet immense tableau en fait une œuvre à part : c'est le premier exemple du paysage historique. L'admiration qu'excita ce chef-d'œuvre fut telle, qu'un édit défendit qu'il sortît jamais de Venise, sous quelque prétexte que ce fût. Bonaparte, comme on pense, n'en tint aucun compte, et le fit venir à Paris. Le panneau était complétement vermoulu, et la peinture dans un état effrayant de dégradation. Il fut transporté sur toile et rendu à son état primitif avec un succès inouï, par M. Haquin, l'an VII (1799). Il est retourné à Venise après 1815. Après tant de tribulations, ce chef-d'œuvre vient d'être détruit dans un incendie. — Gravé par Rota, Lefebre, Laurent.

MARTYRE DE SAINT LAURENT.

Pl 61

(Hauteur 5 mètres, largeur 2m,70 cent.)

Il en existe deux répétitions avec variantes, une à Venise, et une en Espagne.

Saint Laurent, l'un des sept diacres de l'église de Rome, fut martyrisé en 258, sous l'empereur Valérien. Le palais de l'Escurial a été bâti sous son invocation, et le roi d'Espagne commanda au Titien le tableau de son martyre. Il en existe une répétition originale dans l'église des Jésuites à Venise. Dans le tableau de Madrid, la fumée du bûcher remplit le fond du tableau, et l'on voit descendre du ciel deux anges qui ne se trouvent pas dans celui de Venise. — Gravé par Cort, Sadeler (celui d'Espagne), par Oortman (celui de Venise).

VÉNUS ANADYOMÈNE.

Pl. 62.

Ce tableau, après avoir appartenu à la reine Christine de Suède, passa dans la galerie du Palais-Royal, et se trouve maintenant en Angleterre.

La Déesse, sortant de la mer, presse sa chevelure pour en faire sortir l'eau. Ce tableau est connu sous le nom de Vénus à la coquille. — Gravé par Aug. de Saint-Aubin.

VÉNUS COUCHÉE.

Pl. 63.

(Hauteur 1m,30 cent., largeur 2m,30 cent.)

Musée de Florence (Tribune).

La Déesse est couchée nue sur un lit ; dans le fond de l'appartement, deux servantes sont occupées à ranger des vêtements dans un bahut. Cette célèbre figure paraît être un portrait. — Gravé par Strange.

VÉNUS ET ADONIS.

Pl. 64.

(Hauteur 1m,75 cent., largeur 1m,90 cent.)

Musée Britannique.

Vénus cherche à retenir Adonis qui part pour la chasse. La tête d'Adonis passe pour être le portrait de Philippe II, roi d'Espagne. — Gravé par Strange.

VÉNUS BANDE LES YEUX DE L'AMOUR.

Pl. 65.

(Hauteur 1m,75 cent., largeur 1m,90 cent.)

Rome (palais Borghèse).

Vénus, assise, est en train de bander les yeux à l'Amour, tandis que deux servantes apportent l'une un arc, l'autre

le carquois et les flèches. La figure de Vénus est évidemment un portrait. — Gravé par Strange.

Fig. à mi-corps.

VÉNUS SE MIRANT.

Pl. 66.

(Hauteur 1m,20 cent., largeur 1 mètre.)

A appartenu à la reine Christine de Suède, puis à la galerie du Palais-Royal; est maintenant en Angleterre.

La Déesse, debout, la poitrine nue et l'arc à la main, se regarde dans un miroir que lui présente l'Amour. — Gravé par Leybold.

DIANE ET CALISTO.

Pl. 67.

(Hauteur 1m,90 cent., largeur 2m,10 cent.)

Ancienne galerie du Palais-Royal, maintenant en Angleterre.
Gravé par Alyamet.

Il en existe une répétition au musée de Madrid,
gravée par Corneille Coit.

Diane, entourée de ses nymphes, voit Calisto qui, craignant de laisser apercevoir sa grossesse, avait refusé de se baigner avec ses compagnes.

5.

DIANE ET ACTÉON.
Pl. 68.

(Hauteur 1m,10 cent., largeur 1m,25 cent.)

Musée de Madrid.

La Déesse, entourée de ses nymphes, est dans un bosquet touffu, près d'un portique voûté sous lequel est une fontaine circulaire en marbre, ornée de bas-reliefs. Au moment où Actéon paraît, accompagné de son chien, Diane, surprise, cherche à se dérober à la vue du chasseur indiscret. — Lithographié par Blanco.

JUPITER ET ANTIOPE.
Pl. 69.

En Angleterre.

Jupiter, sous la forme d'un satyre, s'approche d'Antiope et l'embrasse. Titien a donné au satyre la forme d'un jeune homme, et l'a caractérisé seulement par l'allongement de l'oreille et les poils qui recouvrent les cuisses. — Gravé par Raimbach.

DANAÉ.
Pl. 70.

(Hauteur 1m,38 cent., largeur 1m,54 cent.)

Deux reproductions à Vienne, à Naples.

Danaé est couchée sur un lit. Près d'elle, une servante

recueille sur un plat la pluie merveilleuse qu'attirent les charmes de sa maîtresse. Jupiter apparaît dans la nuée, répandant l'or à pleine main. — Gravé par Lisbetius, Richer, Desplace.

Amours des Dieux.

Gr. de chaque tableau.

(Hauteur 4 mètres sur 2m,40 cent. environ.)

Les six tableaux suivants, peints sur cuir, ont été donnés par le roi de Sardaigne au duc de Marlborough. Château de Blenheim en Angleterre. — Gravés par Smith.

MARS ET VÉNUS.

Pl. 71.

Le Dieu de la guerre caresse la Déesse qui se regarde dans un miroir. A leurs pieds, l'Amour joue avec son arc. Le lit et la draperie dont il est orné rappelle le goût des étoffes en usage au XVIe siècle.

L'AMOUR ET PSYCHÉ.

Pl. 72.

L'Amour contemple Psyché endormie et vue de dos. Un enfant ailé soulève un rideau, un autre tient un flambeau allumé.

VULCAIN ET CÉRÈS.

Pl. 73.

Vulcain ayant à ses pieds son marteau, embrasse Cérès, reconnaissable à sa couronne d'épis, et assise près de la forge. Le Titien, en traçant cette composition dans laquelle il a introduit l'Amour, n'a obéi qu'à une fantaisie de son imagination, car aucune tradition de l'antiquité ne parle d'union entre Cérès et Vulcain.

HERCULE ET DÉJANIRE.

Pl. 74.

Déjanire est assise sur les genoux d'Hercule. La peau du lion de Némée, dont Hercule est habituellement revêtu, est disposée de manière que la partie postérieure de l'animal se trouve élevée au-dessus de la tête des personnages, et que la queue du lion tombe dans la main de Déjanire. Un Amour joue avec la massue d'Hercule.

APOLLON ET DAPHNÉ.

Pl. 75.

Apollon poursuit Daphné qui commence à se métamorphoser en laurier. Au premier plan, le fleuve Pénée est accoudé sur une urne d'où s'échappent ses eaux.

JUPITER ET JUNON.
Pl. 76

Titien a représenté ici Jupiter au moment où il vient de métamorphoser la nymphe Io en vache, pour tâcher de la soustraire aux recherches de la jalouse et vindicative Junon.

NEPTUNE ET AMPHITRITE.
Pl. 77.

Neptune ayant près de lui son trident, caresse son épouse Amphitrite. A leurs pieds, un Amour, porté sur un dauphin, joue avec une flèche.

BACCHUS ET ARIADNE.
Pl. 78.

Bacchus est auprès d'Ariadne qui indique du geste l'horizon de la mer, où l'on aperçoit le vaisseau qui emporte Thésée. Le tigre de Bacchus est couché aux pieds du Dieu : devant le groupe est placé l'Amour debout et tenant une grappe de raisin.

PLUTON ET PROSERPINE.
Pl. 79.

Pluton ayant à ses pieds le chien Cerbère, enlève Proserpine qu'il va conduire aux enfers. Sur les roues du char,

un Amour à califourchon s'apprête à décocher une flèche. Ce tableau ne se trouve plus maintenant à Blenheim, dans la pièce où était la suite des amours des Dieux peinte par le Titien.

CHARLES-QUINT.
Pl. 80.

(Hauteur 2m,05 cent., largeur 1m,20 cent.

A appartenu à Charles I^{er} d'Angleterre, maintenant au musée de Munich.

L'empereur est assis dans un fauteuil ; son vêtement noir est bordé de fourrures. Ce tableau est signé avec la date de 1548. — Lithographié par W. Flachnecker.

L'EMPEREUR CHARLES V.
Pl. 81.

(Hauteur 2 mètres, largeur 1 mètre.)

Musée de Madrid.

L'empereur est debout ; de la main gauche il flatte son chien favori, et de l'autre main il tient un chasse-mouches. La tête est couverte d'une toque noire ornée d'une plume blanche. La tunique est en drap d'or avec des manches tailladées ; son pardessus, en soie blanche brochée d'or, est doublée de fourrure ; ses bras et ses souliers sont également en soie blanche. Le fond du tableau est noir avec un rideau vert à gauche. — Lithographié par Palmaroli.

PHILIPPE II ET SA MAITRESSE.

Pl. 82.

(Hauteur 1m,50 cent., largeur 2 mètres.)

A appartenu à la reine Christine de Suède, puis a passé dans la galerie du Palais-Royal.
Maintenant à l'Université de Cambridge.

La maîtresse du roi est représentée nue, tenant une flûte à la main. Près d'elle sont des instruments de musique. Philippe II est assis à ses pieds, vu de dos, et joue de la mandoline.

ALPHONSE D'AVALOS ET SA MAITRESSE.

Pl. 83.

(Hauteur 1m.21 cent., largeur 1m.07 cent.)

Musée du Louvre.

Alphonse d'Avalos, marquis de Guast, lieutenant général des armées de Charles V en Italie, s'était distingué à la bataille de Pavie, mais il fut complétement battu à Cerisoles par les Français, commandés par François de Bourbon, duc d'Enghien (1544). D'Avalos est représenté ici avec une armure et posant la main sur le sein d'une jeune femme qui tient sur les genoux une boule de verre. Cette femme serait, suivant la version généralement adoptée, la maîtresse du général ; d'autres veulent y voir le portrait de

son épouse, Marie d'Aragon. L'Amour, Flore et Zéphir lui rendent hommage, c'est du moins le sens qu'on donne habituellement aux figures que Titien a placées devant elles. Cette allégorie est assez obscure. — Gravé par Natalis.

TITIEN ET SA MAITRESSE.
Pl. 84.

(Hauteur 96 cent., largeur 76 cent.)

Musée du Louvre.

Ce tableau est connu sous le nom de *Titien et sa maitresse*, mais c'est là un titre de fantaisie que rien ne justifie. D'après des médailles et des portraits authentiques, on croit y reconnaître Alphonse Ier, duc de Ferrare, et Laura de Dianti. Dans une répétition de ce tableau qui se trouve à Ferrare, la femme est représentée presque nue, ce qui fait supposer que Titien l'a peinte lorsqu'elle était la maîtresse du duc, et que lorsqu'elle fut son épouse, la même composition fut reproduite avec un vêtement. La jeune femme tient d'une main ses cheveux et de l'autre une fiole de parfums. Placé derrière elle, l'homme lui présente deux miroirs. Il existe une autre répétition de ce tableau qui, après avoir appartenu à Christine de Suède, a passé dans la galerie du Palais Royal. — Gravé par Forster et Daucken.

PALME LE VIEUX.
1480-1548.

Jacopo Palma, dit Palme le Vieux, naquit à Cerinalta

dans le Bergamasque. Enthousiasmé de la manière du Giorgion, il chercha ensuite à se rapprocher de celle du Titien. Le caractère général de ses productions, dit Lanzi, est l'exactitude, le fini, l'union des teintes, au point que l'on ne saurait y distinguer le coup de pinceau. Il a souvent reproduit dans ses tableaux le portrait de Violante sa fille, qui fut, dit-on, aimée du Titien.

VÉNUS ET L'AMOUR.

Pl. 85.

(Hauteur 1m,16 cent., largeur 2m,08 cent.)

Collection particulière.

Vénus, couchée négligemment sur un terrain couvert de fleurs, présente une flèche à l'Amour. Au fond, on aperçoit une ville. Ce tableau, après avoir appartenu à la reine de Suède, a fait partie de la galerie du Palais-Royal.

PORDENONE.

1484-1540.

Jean-Antoine Licinio Corticelli, surnommé le Pordenone, à cause de sa ville natale, fut un des plus habiles imitateurs de Giorgion et de Titien, et fut même quelquefois posé comme rival de ce dernier. La plupart de ses peintures se voient dans les châteaux et maisons de plaisance de son pays. « Dans cette province (le Frioul), dit Vasari, il y avait eu de son temps une infinité d'habiles peintres qui

n'avaient jamais vu Florence ni Rome; mais celui-ci avait été le plus étonnant et le plus célèbre pour avoir surpassé ses prédécesseurs par rapport à l'invention des sujets, au dessin, à la hardiesse, à la distribution des couleurs; et il ne déploya pas moins de supériorité dans la peinture à fresque, par la rapidité de son pinceau, par le relief de ses figures et par tous les autres détails qui appartiennent à son art. » Pordenone est quelquefois appelé Regillo, nom qu'il prit après la condamnation de son frère qui avait tenté de l'assassiner.

SAINTE JUSTINE.

Pl. 86.

(Hauteur 2 mètres, largeur 1m,40 cent.)

Musée de Vienne.

Ce tableau est un *ex-voto*. Un homme, qu'on croit être le duc de Ferrare, est aux pieds de sainte Justine, patronne de Padoue. Dans le fond, on voit la ville de Pordenone où naquit le peintre. — Gravé par Axmann et Martin Frey.

SÉBASTIEN DEL PIOMBO.

1485-1547.

Luciano di Sebastiano, dit Sebastiano del Piombo, cultiva d'abord la musique, puis entra à l'école de Jean Bellin et ensuite à celle du Giorgion. Les ouvrages qu'il fit à Venise lui firent grand honneur, et le banquier Chigi le fit venir à

Rome pour travailler dans son palais en concurrence avec Raphaël. Il devint l'ami de Michel-Ange, qui l'aida de ses conseils et de ses dessins. Après le sac de Rome par le connétable de Bourbon, il fut chargé de réparer les dégâts qu'avaient subis les fresques de Raphaël dans les chambres du Vatican. Mais quand le Titien visita les chambres, en compagnie de Sebastien del Piombo, il fut frappé de ces retouches qu'il trouva malheureuses, et comme il en ignorait l'auteur, il s'écria : « Quel est donc l'ignorant assez présomptueux pour avoir touché à cela? » Ce fut alors, dit Dolce, avec un jeu de mots, que Sebastiano devint vraiment *del piombo* (de plomb). Sebastien del Piombo n'avait pas une grande imagination, et s'est presque toujours fait aider pour la composition de ses tableaux, mais son talent de coloriste le place parmi les grands maîtres de l'École vénitienne. Il a fait surtout d'admirables portraits.

RÉSURRECTION DE LAZARE.

Pl. 87.

Peint sur bois et reporté sur toile.

(Hauteur 4 mètres, largeur 3 mètres.)

Jésus-Christ ayant ordonné d'ôter la pierre qui couvrait le sépulcre, cria à haute voix : « Lazare, sortez ! » et le mort sortit, la tête enveloppée d'un suaire. Le miracle s'accomplit au milieu d'une foule nombreuse ; un homme est en train de délier les bandes qui liaient les jambes du mort revenu à la vie. La composition de ce tableau est due à Michel-Ange, et Sébastien del Piombo l'a exécuté sous sa

direction. Il fut donné à la cathédrale de Narbonne, en dédommagement de la Transfiguration de Raphaël qui lui était destinée et qui resta à Rome. Il y resta fort longtemps, mais les chanoines manquant de fonds pour réparer leur église, le vendirent au duc d'Orléans. Il fit partie de la galerie du Palais-Royal jusqu'en 1791, et se trouve maintenant au musée de Londres. — Gravé par Delaunay et Sievier.

BORDONE.

1500-1570.

Paris Bordone, né à Trévise en 1500, fut élève du Titien, mais fut encore plus un imitateur du Giorgion. Il fut appelé en France, où il exécuta de nombreux portraits, entre autres ceux du duc de Guise, du cardinal de Lorraine et de plusieurs dames de la cour. Il a moins de puissance que le Titien et les chefs de l'École vénitienne, mais il possède un charme et une grâce particulière qui lui assignent, dans cette école, une place honorable.

L'ANNEAU DE SAINT MARC.

Pl. 88.

(Hauteur 3m,67 cent., largeur 2 m,90 cent.)

Venise.

L'an 1340, une terrible inondation menaça de submerger Venise. Un pêcheur vint annoncer au sénat qu'étant en

mer il avait vu un vaisseau rempli de démons, qui s'était englouti sous ses yeux par l'intercession de saint Marc, et présenta l'anneau que le saint évangéliste lui avait remis en témoignage de la protection qu'il accordait à Venise. Le vent ayant subitement changé, le présage fut reconnu bon et l'événement regardé comme miraculeux : le pêcheur reçut une pension du sénat. C'est cet événement que P. Bordone a représenté ici. Ce tableau, qui ornait une des salles de la confrérie de Saint-Marc à Venise, a été pris par les Français, et rendu aux Autrichiens en 1815. — Gravé au trait par Lenormand.

BASSAN.

1510-1592.

Jacopo da Ponte, dit Il Bassano ou Jacques Bassan, fut d'abord élève de son père, travailla quelque temps avec Bonifazio à Venise, étudia ensuite les œuvres de Parmesan et de Titien. Ses premiers ouvrages montrent une aspiration vers l'élévation du style, qu'on ne retrouve plus ensuite. Retiré dans sa ville natale, il se créa un genre qu'on appellerait aujourd'hui réaliste. Son caractère distinctif n'est pas l'invention, mais une savante interprétation de la nature, et une étonnante magie dans les effets de la lumière. Titien et le Tintoret avaient une grande estime pour son talent, et Paul Véronèse, dit Lanzi, lui rendit le plus flatteur des hommages en lui donnant pour élève Carlotto, son fils, afin qu'il l'instruisît en plusieurs choses, et surtout dans « cette juste distribution de lumière de l'un à l'autre objet, et dans l'art de produire ces heureuses

oppositions par lesquelles les objets représentés luisent véritablement ». Avec le Bassan cesse le goût de ces belles architectures qui étaient comme le signe distinctif de l'École vénitienne. Ce sont, en général, des cabanes, des paysages, des bestiaux, des natures mortes, des marchés, ou des travaux rustiques, qu'il se plaît à représenter; et quand il fait des sujets religieux, ils diffèrent peu des sujets profanes. Enfin, c'est de Bassan que date, dans le nord de l'Italie, ce naturalisme absolu, dont le Caravage s'est fait le représentant dans l'Italie centrale. Il enseigna son art à ses quatre fils, qui firent eux-mêmes d'autres élèves, de sorte que son école dura près d'un siècle.

LA MOISSON.

Pl. 89.

(Hauteur 4m,04 cent.; largeur 6m,60 cent.)

Au pied d'un arbre, sur lequel un homme est monté pour cueillir des fruits, on voit un groupe de femmes; au fond un charriot traîné par des bœufs. Il existe deux répétitions de ce tableau : l'une au musée du Belvédère à Vienne; l'autre, beaucoup plus petite et avec des différences, au musée du Louvre. — Gravé par Troyen.

TINTORET.

Pl. V.

1512-1594.

Jacopo Robusti, dit le Tintoret, parce que son père était teinturier, montra de bonne heure de grandes dispositions,

JACQUES ROBUSTI DIT TINTORET
GIACOMO ROBUSTI DETTO IL TINTORETTO
JACOBO ROBUSTI LLAMADO EL TINTORETO

et entra à l'école du Titien, où il ne resta que peu de temps. Mais il demeura toujours son grand admirateur, et il avait écrit sur le mur de son atelier, comme une maxime qui résumait tout : « Le dessin de Michel-Ange et le coloris du Titien. » Travailleur infatigable, Tintoret était en outre doué d'une prodigieuse facilité, dont il abusa quelquefois, surtout à la fin de sa vie. Tintoret n'arrive pas à la majesté du Titien, il chercha le mouvement et l'énergie plutôt que la noblesse ; le nombre de ses œuvres est immense. Il avait une fille, nommé Marietta Robusti, qui peignit avec une grande habileté, et mourut à la fleur de l'âge.

NOCES DE CANA.

Pl. 90.

(Hauteur 5 metres, largeur 6 metres environ.)

Venise.

Des personnages, vêtus selon la mode vénitienne du XVIe siècle, sont assis autour d'une table vue en perspective. La figure du Christ est placée au fond, tout au bout de la table. Ce tableau est placé dans l'église Sainte-Marie-du-Salut, à Venise. — Gravé par Volpato.

LA FEMME ADULTÈRE.

Pl. 91.

(Hauteur 2m,10 cent., largeur 4 metres.)

Galerie de Dresde.

Jésus-Christ, assis au pied d'une colonne, est entouré par les Pharisiens qui amènent la femme adultère. On voit

aussi plusieurs malades qui attendent leur guérison. Ce tableau fait pour le comte de Vidmani, fit ensuite partie de la collection réunie à Prague. Après la prise de cette ville en 1620, lorsque la galerie fut dispersée, il se trouva compris dans le lot qui échut à l'électeur de Saxe. — Gravé par P. A. Kilian.

SAINT MARC DÉLIVRE UN ESCLAVE.

Pl. 92.

(Hauteur 4m,30 cent., largeur 5m,50 cent.)

Venise.

Un Vénitien avait été fait prisonnier par les Turcs et réduit en esclavage. Condamné au supplice par son maître, il invoqua saint Marc qui lui apparut dans les airs, et aussitôt toutes les cordes dont le patient était garrotté se trouvèrent rompues, ainsi que les instruments du supplice. Ce célèbre tableau, connu sous le nom de *Miracle de saint Marc*, est considéré comme le chef-d'œuvre du Tintoret. Il fut apporté à Paris en 1799, et retourna à Venise en 1815. — Gravé par J. Mathan.

JUNON ALLAITANT HERCULE.

Pl. 93.

(Hauteur 1m,60 cent., largeur 1m,65 cent.)

Collection particulière.

Jupiter présenta Hercule enfant à Junon, et le jeune héros serra le sein avec tant de force que le lait qui s'échappa

violemment se répandit dans le ciel et forma la *voie lactée*. La manière dont cette composition est agencée semble indiquer que le tableau était destiné à décorer un plafond. ce tableau a fait partie de la galerie du Palais-Royal. — Gravé par Delaunay.

JUPITER ET LÉDA.

Pl. 94.

(Hauteur 1m,65 cent., largeur 2 m,20 cent.)

Collection particulière.

Léda, couchée sur un lit, joue avec le cygne placé près d'elle. Au second plan, une suivante pose la main sur une cage dans laquelle un canard est agacé par un chat. — Gravé par G. Mondet.

MUZIANO.

1530-1590.

Girolamo Muziano fit ses premières études à Brescia, sa ville natale, et se perfectionna à Venise en étudiant les ouvrages du Titien. Il était fort habile dans le paysage, mais étant venu à Rome, il se livra à l'étude de l'antique, et fit beaucoup de tableaux dans les églises, et de portraits. Nommé par Grégoire XIII surintendant des travaux du Vatican, Muziano fut un des fondateurs de l'Académie de Saint-Luc, et enrichit la nouvelle institution par ses dispositions testamentaires.

LE LAVEMENT DES PIEDS.

Pl. 95.

(Hauteur 3m,45 cent., largeur 4m,82 cent.)

Église de Reims.

Jésus-Christ lave les pieds à saint Pierre, au milieu d'un concours nombreux de disciples. Ce tableau, où les figures sont de grandeur naturelle, a été fait pour le cardinal de Lenoncourt, alors archevêque de Reims. Les chanoines, depuis, en firent présent au régent, mais son fils en fit faire une copie par Vanloo, et rendit l'original à l'église.— Gravé par Desplace.

VÉRONÈSE (PAUL).

Pl. VI.

1528-1588.

Paolo Cagliari, dit Véronèse, du nom de Vérone, sa ville natale, était fils d'un sculpteur avec lequel il fit ses premières études. Son oncle, Antonio Badile, qui était peintre, l'aida aussi de ses conseils et lui fit copier, pendant plusieurs années, des gravures d'Albert Durer, alors fort en honneur à Venise. Le cardinal Hercule de Gonzague, appréciant la valeur du jeune peintre, l'emmena à Mantoue et le chargea de différents travaux. A la suite d'un concours établi par les procurateurs de Saint-Marc pour la peinture

PAUL CALIARI DIT PAUL VERONESE
PAOLO CAGLIARI DETTO PAOLO VERONESE

des plafonds de la bibliothèque, les rivaux de Paul Véronèse lui décernèrent eux-mêmes la chaîne d'or destinée au vainqueur. Paul Véronèse fit un voyage à Rome, où l'étude de Raphael, de Michel-Ange, et surtout des chefs-d'œuvre de l'antiquité, agrandit encore sa manière et, à son retour à Venise, il se trouva tellement recherché, que, malgré sa prodigieuse facilité, il pouvait à peine suffire aux travaux publics ou particuliers qu'on lui demandait de toutes parts. Le sénat le créa bientôt chevalier de Saint-Marc, et il était au comble de la gloire, lorsque ayant suivi une procession dans un jour très-chaud, il contracta une maladie dont il mourut à l'âge de cinquante-six ans. Paul Véronèse a plus d'imagination que de sentiment. Il émeut rarement par l'expression, mais il éblouit par la magnificence de ses conceptions. Son dessin, toujours correct, est plein de noblesse et de grandeur, et sa couleur a un éclat sans égal. C'est le grand décorateur de l'École vénitienne et le seul maître qui ait possédé l'art de représenter, sans confusion ni sacrifice apparent, de nombreuses figures enveloppées d'une atmosphère également lumineuse.

LE CHRIST MORT.

Pl. 96.

(Hauteur 1m,30 cent., largeur 1 mètre.)

Galerie de l'Ermitage (Saint-Pétersbourg).

Le Christ, mort, est soutenu par la Vierge ; près de lui est un ange qui tient la main du Sauveur. Ce tableau avait été fait pour l'église Saint-Jean et Saint-Paul, à Venise. Il avait été acquis par Charles Ier d'Angleterre ; après la mort

de ce prince, il passa en différentes mains et enfin en Russie. — Gravé par Aug. Carrache, Duchange.

JÉSUS-CHRIST GUÉRISSANT UNE MALADE.

Pl 97

(Hauteur 1 mètre, largeur 1m,35 cent.)

Galerie de Vienne.

Une femme, affligée depuis douze ans d'une perte de sang, s'approcha de Jésus-Christ par derrière et toucha le bord de son manteau. Jésus s'étant tourné, la regarda en disant : « Ayez confiance, votre foi vous a sauvée », et à l'instant même son mal cessa. La scène se passe sur le perron d'un escalier. — Gravé par Troyen, Blaschker.

NOCES DE CANA (DU LOUVRE).

Pl. 98.

(Hauteur 6m,60 cent., largeur 9m.90 cent.)

Louvre.

Le Christ et la Vierge, la tête entourée d'une auréole, sont assis au centre d'une immense table autour de laquelle se pressent les convives dont un grand nombre sont des portraits. Le premier personnage à gauche, auquel un nègre présente une coupe, est Alphonse d'Avalos, marquis de Guast, à côté duquel sont Éléonore d'Autriche, reine de France, et François Ier, coiffé d'une façon bizarre. Viennent

ensuite Marie, reine d'Angleterre, Soliman Ier, empereur des Turcs, Victoire Colonna, marquise de Pescaire, qui tient un cure-dent, et à l'angle de la table Charles V, portant la décoration de la Toison d'or. Les personnages qui font de la musique, au milieu, sont les artistes les plus célèbres de Venise : Paul Véronèse joue de la viole, ainsi que le Tintoret placé derrière lui ; Titien tient une basse, et Bassan une flûte. Le personnage debout qui tient une coupe est Benedetto Cagliari, frère de Paul Véronèse. Ce célèbre tableau, fait pour le réfectoire du couvent de Saint-Georges-Majeur à Venise, vint en France à la suite des campagnes d'Italie ; en 1815, le gouvernement autrichien consentit, vu la difficulté du transport, à l'échanger contre une peinture de Lebrun, et c'est ainsi qu'il est resté à la France. — Gravé par Mitelli, Jakson.

NOCES DE CANA.

Pl 99.

(Hauteur 2m,35 cent., largeur 5m,20 cent.)

Galerie de Dresde.

Jésus-Christ, la tête environnée d'une auréole de lumière, est assis à une table somptueuse au milieu de ses disciples, dans le costume des grands seigneurs vénitiens du XVI siècle ; au fond, des monuments d'une riche architecture. Ce tableau a fait partie de la collection du duc de Modène, d'où il est passé dans la galerie de Dresde. — Gravé par Jacob.

6.

JÉSUS CHEZ LÉVI.

Pl. 100.

(Hauteur 5m,67 cent., largeur 13m 65 cent.)

Venise.

Un grand repas a lieu sous les arcades d'un palais. Jésus-Christ est au milieu : à travers les arcades, on aperçoit divers monuments d'une riche architecture. Ce tableau fut peint en 1573, pour décorer l'église de Saint-Jean et Saint-Paul, en remplacement d'une cène peinte par Titien, qui avait été la proie des flammes. Le frère quêteur du couvent, André Buoni, avait demandé à P. Véronèse d'exécuter ce tableau en échange de ses petites épargnes, et P. Véronèse, sans s'inquiéter de la modicité du prix, accomplit cet immense travail, qui est une de ses œuvres les plus importantes. Ce tableau est venu à Paris en 1798, et est retourné à Venise en 1816.

JÉSUS CHEZ SIMON.

Pl. 101.

(Hauteur 3m,25 cent., largeur 4m,55 cent.)

Gênes (Palais Durazzo).

Le repas a lieu près d'un portique d'ordre corinthien. La pécheresse verse des parfums sur les pieds du Christ placé au coin du tableau, et répondant à ses disciples qui semblent le questionner. — Gravé par Volpato.

SUZANNE AU BAIN.

Pl. 102.

(Hauteur 1m,75 cent., largeur 2m,10 cent.)

Musée de Madrid.

Suzanne cherche à s'envelopper dans une draperie de soie blanche brochée d'or, tandis qu'elle est obsédée par les deux vieillards. Au fond du tableau on aperçoit un palais. — Lithographié par P. Guglielmi.

JUPITER ET LÉDA.

Pl. 103.

(Hauteur 1m,15 cent., largeur 1 mètre.)

Collection particulière.

Léda, assise sur un lit entouré de rideaux, reçoit les caresses de Jupiter, métamorphosé en cygne. — Gravé par Saint-Aubin.

PERSÉE ET ANDROMÈDE.

Pl. 104.

(Hauteur 3 mètres, largeur 2m,60 cent.)

Andromède est enchaînée à un rocher et voit arriver le monstre marin qui doit la dévorer. Persée descend d'un

nuage pour combattre le monstre et délivrer Andromède. — Gravé par L. Jacob.

ENLÈVEMENT D'EUROPE.

Pl. 105.

(Hauteur 2m,45 cent., largeur 3 mètres.)

Venise.

Europe, entourée de ses compagnes, est assise sur le taureau blanc dont Jupiter a pris la forme. Les cornes du taureau sont ornées de fleurs, et un Amour paraît vouloir lui servir de guide, tandis que d'autres voltigent autour d'Europe en tenant des couronnes. Au second plan, on voit la promenade du taureau, et au fond du tableau on le retrouve fuyant avec Europe au milieu de la mer. — Gravé par Lefebvre.

PALME LE JEUNE

1544-1628.

Jacopo Palma, dit le jeune, petit-neveu de Palme le vieux, fut d'abord élève de son père, peintre peu connu, et se forma par l'étude des maîtres vénitiens. Lanzi l'appelle le « dernier peintre de la bonne époque et le premier de la mauvaise ». Le duc d'Urbin le protégea et l'envoya à Rome, où il demeura huit ans. Revenu à Venise, il se lia avec Vittoria, architecte et sculpteur très-accrédité, qui lui fit avoir de nombreux travaux aux dépens de Tintoret

et de Paul Véronèse. Ses tableaux très-nombreux et souvent faits trop à la hâte, trahissent, dans le style, ce maniérisme qui devenait alors le caractère dominant de la peinture en Italie.

SAINT SÉBASTIEN.

Pl. 106.

(Hauteur 40 cent., largeur 30 cent.)

Le saint, que les bourreaux sont en train de lier à un arbre, aperçoit l'ange qui descend du ciel avec une palme et une couronne. Au fond, on voit, d'un côté les archers de Dioclétien, de l'autre, des chrétiens qui s'entretiennent du saint martyr. — Gravé par Gilles Sadeler.

JUPITER ET ANTIOPE.

Pl. 107.

Jupiter, sous la forme d'un Satyre, lève la draperie qui recouvre Antiope. L'Amour est endormi à côté d'elle. — Gravé par Perini.

VÉNUS ET L'AMOUR.

Pl 108.

(Hauteur 1m,60 cent., largeur 1m,15 cent.)

Galerie de Cassel.

Vénus, entièrement nue et placée devant une glace, caresse l'Amour qui voltige autour de sa tête. Sur une cas-

sette ciselée, placée au premier plan, on lit la signature du peintre.

VAROTARI.

1590-1650.

Alessandro Varotari, dit le Padouan, reçut de son père les premiers éléments de la peinture, étudia les ouvrages du Titien et de Paul Véronèse, et se créa bientôt une manière parfaitement originale. Bien qu'il ait beaucoup produit, ses tableaux ne se trouvent guère qu'à Padoue et à Venise. Clara Varotari, sa sœur, se fit une grande réputation en peignant le portrait.

LA FEMME ADULTÈRE.

Pl. 109.

(Hauteur 1m,80 cent., largeur 2,40 cent.)

Vienne (galerie du Belvédère).

Les Scribes et les Pharisiens amènent la femme adultère devant Jésus-Christ, et l'un d'eux montre du doigt le texte de la loi qui ordonne de la faire mourir. Il se trouve en Angleterre une ancienne copie de ce tableau.

VÉNUS ET L'AMOUR.

Pl. 110.

(Hauteur 1m,20 cent., largeur 1m,70 cent.)

Louvre.

Vénus, couchée sur un lit de repos, joue avec l'Amour. Ce tableau, où les figures sont de grandeur naturelle, a fait partie de la galerie de Lucien Bonaparte, et ne vint au Louvre qu'en 1829. — Gravé par Folo.

TURCO (ALEXANDRE).

1582-1648.

Alessandro Turchi, ou Turco, est surnommé tantôt Alexandre Véronèse, à cause de sa ville natale, tantôt l'*Orbetto*, parce que, dans son enfance, il avait servi de guide à son père aveugle. Il fit ses premières études avec Ricci, vint ensuite à Venise, puis à Rome, où il se rangea parmi les imitateurs des Carrache, et travailla en concurrence avec Pierre de Cortone : ce maître, dont l'exécution pleine de charme annonce pourtant la décadence où était tombée la peinture au XVIIe siècle, a été fort apprécié de son vivant, et on l'a même comparé à Annibal Carrache.

LE DÉLUGE.

Pl. 111.

(Hauteur 74 cent., largeur 96 cent.)

Musée du Louvre.

Les habitants de la terre cherchent un refuge sur les hauteurs. Un homme, au premier plan, fait entrer sous une tente sa femme et son enfant, d'autres s'accrochent aux branches d'un arbre. Au fond, on aperçoit l'arche qui flotte sur les eaux. — Gravé par Edelinck.

MORT D'ADONIS.

Pl 112.

(Hauteur 3m,25 cent, largeur 4 metres.)

Musée de Dresde.

Vénus soutient Adonis mourant; derrière eux, l'Amour regarde la scène. — Gravé par Beauvarlet.

ANTOINE ALLEGRI dit LE CORRÈGE.

ANTONIO ALLEGRI detto IL CORREGGIO

ANTONIO ALLEGRI llamado EL CORREGIO.

ÉCOLE DE PARME.

La classification des peintres par écoles est toujours un peu arbitraire. On entend par école une succession d'artistes se transmettant les uns aux autres un enseignement et une suite de principes qui donnent à leurs ouvrages un lien et une sorte de parenté. Il n'y a, en réalité en Italie, que trois écoles : l'école Florentine, l'école Vénitienne et l'école Romaine, car l'école Bolonaise représente une fusion de principes plutôt qu'un caractère propre. Pourtant d'autres villes ont fourni des groupes d'artistes éminents qui se sont tenus en dehors des centres principaux et occupent dans l'histoire de l'art une place très-importante. Parme est de ce nombre : le Corrége a une originalité si tranchée qu'il est impossible de le rattacher à un des trois grands rameaux de l'art italien. Son caractère propre est la grâce, et il est aussi éloigné de la fierté de dessin de l'école Florentine que du coloris éclatant de l'école Vénitienne. Le Parmesan a marché dans une voie qui a quelque analogie avec la manière du Corrége ; ces deux maîtres constituent donc à eux seuls ce qu'on a appelé l'école de Parme.

CORRÉGE.

Pl. VII.

1494-1534.

Antoine Allegri, surnommé le Corrége, du nom de sa ville natale, est un des artistes sur la biographie desquels on a le

moins de renseignements. On en est réduit à de simples conjectures sur ses premières études, et le nom de son maître est demeuré inconnu. Mais il faut croire que ses progrès furent rapides, puisqu'à vingt ans il jouissait déjà d'une réputation assez grande pour que les religieux du couvent de Saint-François lui confiassent l'exécution du tableau destiné à orner le maître-autel de leur église. En 1520, il entreprit de peindre, dans la coupole de Saint-Jean des bénédictins de Parme, l'assomption du Christ, et acheva son travail en 1524. Mais son œuvre capitale fut la décoration du dôme de la cathédrale de Parme, qui fut terminée en 1530 et qui représente l'assomption de la Vierge. Dans cet immense travail, le peintre a représenté les Apôtres et les bienheureux, et une multitude d'anges de diverse grandeur, les uns soutenant et accompagnant la Vierge, d'autres chantant et jouant des instruments, d'autres enfin tenant des flambeaux et des cassolettes sur lesquelles brûlent des parfums. Cette fresque a été gravée en dix-neuf planches par Jean-Baptiste Vanni, à Florence, 1642 : elle avait été payée à Corrége une somme équivalente à 4200 francs. Les caractères distinctifs du Corrége sont la grâce, une grande intelligence du clair-obscur et un coloris inimitable. L'audace des raccourcis donne à son dessin un caractère particulier; il est le premier artiste qui osa faire des figures vues de bas en haut, écueil que Raphaël évita. Vasari rapporte que, pauvre et chargé de famille, Corrége mourut pour s'être fatigué à porter de Parme à Correggio une somme de 60 écus qu'on lui aurait payée en monnaie de cuivre. Cette anecdote, accréditée pendant longtemps, est aujourd'hui tout à fait abandonnée par la critique, et les biens laissés par le père de l'artiste, mort après lui, sont loin de confirmer les récits qu'on a faits sur sa pauvreté. Il est certain, néanmoins, que

Corrége fut loin d'avoir pendant sa vie une position brillante comme celle de Raphaël et de Titien.

LA VIERGE ET L'ENFANT JÉSUS.

Pl. 113.

(Hauteur 52 cent., largeur 40 cent.)

Musée de Naples (plusieurs répétitions avec variantes).

La Vierge, assise dans le bois, tient l'enfant Jésus entre ses bras. Des anges descendent du ciel au-dessus de sa tête. Ce tableau est connu à Naples sous le nom de la Zingarella. — Gravé par Rossi, Porporati.

SAINTE FAMILLE.

Pl. 114.

DITE LA VIERGE AU RABOTEUR OU VIERGE AU PANIER.

Petit tableau conservé sous glace, musée de Londres.

(Hauteur 34 centimètres, largeur 27 centimètres.)

La Vierge, assise, tient sur ses genoux l'enfant Jésus. La figure de saint Joseph qu'on aperçoit dans le fond lui a fait donner le nom de *Vierge au raboteur :* on l'appelle aussi Vierge au panier, à cause du panier qu'on voit sur le premier plan. — Gravé par Faccioli.

LA VIERGE, L'ENFANT JÉSUS ET PLUSIEURS SAINTS.

Pl. 115.

(Hauteur 3m,30 cent., largeur 2m,15 cent.)

Galerie de Dresde.

La Vierge, assise sur une estrade au fond du tableau,

tient sur ses genoux l'enfant Jésus; à droite sont saint Jean-Baptiste et saint Geminien, patron de Modène; à gauche saint Pierre le Dominiquin, et saint Georges posant son pied sur la tête du monstre qu'il a vaincu. Près de lui, des enfants jouent avec son casque et son épée. Ce tableau, peint pour la confrérie de Saint-Pierre à Modène, fut acquis depuis par le duc de Modène, et passa ensuite dans la galerie de Dresde. — Gravé par Bertelli, Giovanini, Beauvais.

NATIVITÉ.

DITE LA NUIT DU CORRÉGE.

Pl. 116.

(Hauteur 3 metres, largeur 2m,15 cent.)

Galerie de Dresde.

La naissance de Jésus-Christ eut lieu la nuit dans une étable. Le Corrége a représenté l'enfant resplendissant de lumière et répandant son éclat non-seulement sur les personnages de la sainte famille, mais encore sur les anges descendus du ciel pour fêter la venue du Sauveur. Ce célèbre tableau, peint sur bois, avait été destiné à orner un autel dans l'église de Saint-Prosper de Reggio. Il passa ensuite dans la galerie des ducs de Modène, et de là dans celle du roi de Pologne. Il est aujourd'hui considéré comme l'un des ouvrages les plus importants du musée de Dresde. — Gravé par Mitelli, Surugue.

SAINT JÉROME.

Pl. 117.

(Hauteur 2 mètres, largeur 1 m,40 cent.)

Musée de Parme.

Ce tableau représente la Vierge et l'enfant Jésus avec plusieurs personnages : saint Jérôme accompagné de son lion est placé au premier plan. Peint en 1524 par ordre de Briseis Cossa, veuve d'Octave Bergonzi, gentilhomme de Parme, il fut donné au couvent de Saint-Antoine de Parme, où il resta jusqu'en 1749 ; à cette époque, le roi de Portugal en ayant fait offrir 40 000 sequins (plus de 400 000 francs), et l'abbé de Saint-Antoine étant disposé à le céder, l'Infant don Philippe le fit enlever de l'abbaye et déposer à la cathédrale où il resta jusqu'en 1756 : il fut alors placé à l'Académie de peinture. En 1798, le duc de Parme fit offrir un million à Bonaparte pour pouvoir conserver ce chef-d'œuvre, mais le général en chef refusa, et le tableau vint à Paris où il resta jusqu'en 1815. Il avait été payé au Corrége 47 sequins du temps (environ 522 francs), la nourriture pendant six mois qu'il y travailla, plus deux voitures de bois, un cochon gras et quelques mesures de froment. — Gravé par Aug. Carrache, Strange.

LE CHRIST MORT.

Pl. 118.

Parme.

Le corps de Jésus-Christ, descendu de la croix, est appuyé sur les genoux de la Vierge, prête à s'évanouir et

soutenue par saint Jean. Aux pieds du Sauveur est Marie-Madeleine, et, dans le fond, on voit Joseph d'Arimathie qui descend de l'échelle. Ce tableau a été peint pour le couvent des Bénédictins de Saint-Jean à Parme. — Gravé par Rosaspina.

SAINTE MADELEINE.

Pl. 119.

(Hauteur 35 cent., largeur 46 cent.)

Galerie de Dresde.

Marie-Madeleine, couchée dans un bois et couverte d'une draperie bleue, a la tête appuyée sur la main, et tient avec l'autre un livre dans lequel elle lit. Ce tableau, peint sur cuivre, après avoir appartenu aux princes de la maison d'Este, devint ensuite la propriété des rois de Pologne, et fait maintenant partie du musée de Dresde. — Gravé par Daullé, Morghen, Niquet.

MARIAGE DE SAINTE CATHERINE.

Pl. 120.

(Hauteur 1m,05 cent., largeur 1m,02 cent.)

Louvre.

L'enfant Jésus, assis sur les genoux de la Vierge, passe un anneau au doigt de sainte Catherine, derrière laquelle on voit saint Sébastien debout et tenant des flèches. Ce tableau, qui a appartenu au cardinal Barberini et à Mazarin, fut acquis ensuite par Louis XIV. — Gravé par Picart, Giovanni Folo.

DANAÉ.

Pl. 121.

(Hauteur 1m,60 cent., largeur 1m,90 cent.)

Collection particulière.

Danaé, assise sur son lit, paraît aider l'Amour qui cherche à étendre la draperie dont elle est en partie couverte, afin de recevoir avec plus d'abondance la pluie d'or qui tombe d'un nuage au-dessus d'elle. Ce tableau appartint à la reine Christine de Suède : il fit ensuite partie de la galerie du Palais-Royal, et passa de là en Angleterre. — Gravé par Duchange, Trière.

JUPITER ET LÉDA,

Pl. 122.

(Hauteur 1m,60 cent., largeur 2 metres.)

Berlin.

Jupiter, sous la forme d'un cygne, s'approche de Léda, assise au pied d'un arbre. Ce tableau, après avoir appartenu à la reine Christine de Suède, et être retourné en Italie, fut acheté par le duc d'Orléans, régent. Le fils de ce prince, dont la dévotion était extrême, coupa la tête de Léda et mutila le tableau en plusieurs endroits. Ce fut dans cet état qu'il fut acquis par Frédéric le Grand, après toutefois que Coypel eût restauré les parties endommagées et repeint la tête qui manquait. — Gravé par Duchange.

VÉNUS ET L'AMOUR.

Pl. 123.

(Hauteur 48 cent., largeur 30 cent.)

Collection particulière.

Vénus, assise et vue de dos, est occupée à mettre un bandeau sur les yeux de l'Amour.

VÉNUS ET L'AMOUR.

Pl. 124.

Collection particulière.

Vénus, assise, embrasse l'Amour qu'elle tient dans ses bras.

VÉNUS ET L'AMOUR.

Pl. 125.

(Hauteur 40 cent., largeur 1m,30 cent.)

Collection particulière.

Vénus, couchée sur un lit, cherche à désarmer l'Amour, tout en jouant avec lui.

ENLÈVEMENT DE GANYMÈDE.

Pl. 126.

(Hauteur 1m,65 cent, largeur 72 cent.)

Galerie de Vienne.

Jupiter, sous la forme d'un aigle, enlève Ganymède. Au bas du tableau, on voit le chien avec lequel le jeune

berger gardait son troupeau ; ses aboiements semblent exprimer les regrets que lui fait éprouver la perte de son maître. — Gravé par Steen, Eisner.

VÉNUS ET UN SATYRE.
Pl. 127.

(Hauteur 1m,90 cent., largeur 1m,24 cent.)

Au Louvre (sous le titre de *Sommeil d'Antiope*).

. Au milieu d'un paysage, un Satyre soulève la draperie qui recouvre Vénus, près de laquelle est l'Amour endormi sur une peau de lion. Ce tableau, qu'on désigne tantôt sous celui de *Vénus endormie*, tantôt sous celui de sommeil d'Antiope, faisait partie de la galerie des ducs de Mantoue, d'où il est passé dans celle de Charles Ier, roi d'Angleterre. Il appartint ensuite au banquier Jabach, puis à Mazarin, et enfin à Louis XIV. — Gravé par Basan, Gaudefroy.

JUPITER ET IO.
Pl. 128.

(Hauteur 1m,40 cent., largeur 85 cent.)

Berlin.

Jupiter rencontra Io lorsqu'elle sortait de chez son père, le fleuve Inachus. Il voulut l'entraîner dans la forêt voisine, mais elle s'enfuit avec précipitation : Jupiter alors couvrit la terre d'un nuage épais qui remplit d'obscurité les lieux où se trouvait la nymphe, et par ce moyen parvint à se rapprocher d'elle. Ce tableau, après avoir appartenu à la reine Christine, passa dans la galerie du Palais-Royal, fut

donné au peintre Coypel par le duc d'Orléans, fils du régent, et devint ensuite la propriété du grand Frédéric qui le plaça à Sans-Souci. Il en existe plusieurs répétitions. — Gravé par Desroches et Bartolozzi.

PARMESAN.

Pl. VIII.

1503-1540.

Francesco Mazzuoli, dit le Parmesan, du nom de sa ville natale, perdit son père de bonne heure, et travailla sous la direction de ses oncles qui étaient peintres. Il étudia surtout le Corrége et en reçut quelques conseils. Étant venu à Rome, le pape Clément VII le chargea de travaux considérables. Après le sac de Rome par le connétable de Bourbon, il s'enfuit à Bologne et ensuite à Parme où il exécuta de nombreuses peintures. Comme il ne se pressait pas assez de terminer celles qu'il avait commencées pour l'église de la Steccata, il fut incarcéré sur la requête des religieux Après sa sortie de prison, il s'enfuit à Casalmaggiore, où il mourut dans un état voisin de la misère. Le Parmesan est le premier peintre italien qui ait gravé à l'eau-forte.

LA VIERGE ET L'ENFANT JÉSUS
AVEC SAINTE MARGUERITE ET AUTRES SAINTS.

Pl. 129.

(Hauteur 2m,20 cent., largeur 1m,45 cent.)

Bologne.

L'enfant Jésus, placé sur les genoux de la Vierge, est

FRANÇOIS MAZZUOLI dit PARMESAN

FRANCESCO MAZZUOLI, DETTO, IL PARMIGIANINO

FRANCISCO MAZZUOLI LLAMADO EL PARNESANO

adoré par sainte Marguerite, reconnaissable au monstre placé près d'elle. Saint Jérôme tenant un crucifix, un autre saint, coiffé de la mitre, qu'on croit être saint Benoît ou saint Augustin, et un ange placé derrière la Vierge, adorent aussi l'Enfant Dieu. — Gravé par Bonasone, Traballessi, Rosaspina.

MARIAGE DE SAINTE CATHERINE.

Pl. 130.

(Hauteur 65 cent., largeur 56 cent.)

Angleterre (collection particulière).

Sainte Catherine, une main placée sur la roue, tend l'autre à l'enfant Jésus assis sur les genoux de sa mère. Dans un coin du tableau est placée, d'une façon assez malheureuse, la tête de saint Joseph dont le corps se trouve hors du tableau. — Gravé par Bonasone, Tinti, Agard.

MOÏSE.

Pl. 131.

Rome.

Moïse étant descendu de la montagne, aperçut les Israélites qui adoraient le veau d'or, et ayant jeté les tables de la loi qu'il tenait entre ses mains, les brisa au pied de la montagne. — Gravé par Volpato.

L'AMOUR TAILLANT SON ARC.

PL. 132.

(Hauteur 1m,40 cent., largeur 68 cent.)

Galerie de Vienne.

L'Amour, debout et vu de dos, est occupé à tailler son arc ; son pied est posé sur deux livres dont l'un est ouvert. Plus loin, un autre Amour tient embrassée une petite fille qui pleure. — Gravé par Bartolozzi, Van den Steen.

FIN DU TOME PREMIER.

TABLE DES MATIÈRES

PEINTURE ANTIQUE.

	Planches.	Pages
Noce aldobrandine...............................	1	4
Marchande d'amours............................	2	4
Silène et Bacchus enfant......................	3	5

LA RENAISSANCE ITALIENNE

ÉCOLE FLORENTINE...............		14
Cimabué.................................		17
La Vierge et l'enfant Jésus	4	18
Giotto (di Bondone).......................		19
Saint-Pierre marchant sur les eaux (la Navicella).....................	5	20
Buffamalco...............................		20
Construction de l'arche..............	6	21
Fra Giovanni da Fiesole (dit Angelico).......		21
Judas recevant le prix de sa trahison...	7	22
Masaccio.................................		22
Martyre de saint Pierre.............	8	23
Saint Pierre et saint Paul resssuscitant un enfant....................	9	23
Boticelli.................................		24
La Calomnie.....................	10	24
Ghirlandajo (Domenico)...................		25
Nativité de la Vierge.............	11	25
Léonard de Vinci (portrait), I.............		26
La Vierge, l'enfant Jésus et sainte Anne.	12	29
Sainte Famille	13	30
La Vierge, l'enfant Jésus et deux saintes	14	30
La Cène...........................	15	30
Salomé, fille d'Hérodiade...........	16	31

TABLE DES MATIÈRES.

	Planches.	Pag
FRA BARTOLOMMEO................................		3
Présentation de Jésus-Christ au temple.	17	3
La Vierge et l'enfant Jésus.............	18	3
Saint Marc............................	19	3
MICHEL-ANGE (portrait), II.................		3
Sainte Famille.......................	20	3
Saint Jean-Baptiste..................	21	3
Les trois Parques....................	22	3
Les Vices assiégeant la Vertu.........	23	3
Florentins attaqués par les Pisans.....	24	3
Chapelle Sixtine.....................		3
Dieu animant l'homme................	25	4
Création d'Ève......................	26	4
Adam et Ève.........................	27	4
Jugement dernier....................	28	4
RIDOLFO GHIRLANDAJO.........................		4
Saint Zanobe ressuscitant un enfant....	29	4
ANDREA DEL SARTO (portrait), III.............		4
Sainte Famille (au chariot)...........	30	4
Sainte Famille (avec deux anges)......	31	4
Sainte Famille (la Vierge au sac)......	32	4
Sainte Famille.......................	33	47
Jésus-Christ au tombeau (avec saint Pierre et saint Paul)...................	34	48
Le Christ mort......................	35	48
Sacrifice d'Abraham..................	36	49
La charité..........................	37	49
Mort de Lucrèce....................	38	50
PRIMATICE....................................		50
L'amour inspirant Boccace............	39	51
Sainte Adélaïde demandant justice à Othon I^{er}.......................	40	51
DANIEL DE VOLTERRE............................		52
Descente de croix...................	41	53
David tuant Goliath..................	42 et 43	53

TABLE DES MATIÈRES.

	Planches.	Pages
Vasari.		54
La Cène du pape saint Grégoire	44	55
Niccolo dell' Abbate.		55
Enlèvement de Proserpine	45	56
Cigoli.		56
Sainte Marie-Madeleine	46	57
Allori (Cristofano).		57
Judith	47	57
Suzanne au bain	48	58
L'amour désarmé	49	58
Manozzi.		59
Arlotto et des chasseurs	50	59
Furini (Francesco)		60
Sainte Madeleine	51	60
Dolci (Carlo)		61
La Vierge et l'enfant Jésus	52	61
ÉCOLE VÉNITIENNE		62
Jean Bellini		71
Jésus-Christ à Emmaüs	53	72
Mantegna		72
Le Parnasse	54	73
Giorgion		73
Moïse sauvé des eaux	55	74
Titien (portrait), IV.		74
La Vierge tenant l'enfant Jésus adoré par plusieurs saints	56	76
Jésus-Christ porté au tombeau	57	76
Jésus-Christ couronné d'épines	58	77
Jésus-Christ présenté au peuple	59	77
Martyre de saint Pierre le dominicain	60	78
Martyre de saint Laurent	61	79
Vénus anadyomène	62	79
Vénus couchée	63	80
Vénus et Adonis	64	80

TABLE DES MATIÈRES.

	Planches.	Page
Vénus bande les yeux de l'Amour	65	8
Vénus se mirant	66	8
Diane et Calisto	67	8
Diane et Actéon	68	82
Jupiter et Antiope	69	82
Danaé	70	82
Amours des Dieux		82
Mars et Vénus	71	83
L'Amour et Psyché	72	83
Vulcain et Cérès	73	84
Hercule et Déjanire	74	84
Apollon et Daphné	75	84
Jupiter et Junon	76	85
Neptune et Amphitrite	77	85
Bacchus et Ariadne	78	85
Pluton et Proserpine	79	85
Portraits		
Charles-Quint	80	86
L'empereur Charles V	81	86
Philippe II et sa maîtresse	82	87
Alphonse d'Avalos et sa maîtresse	83	87
Titien et sa maîtresse	84	88
PALME LE VIEUX		88
Vénus et l'Amour	85	89
PORDENONE		89
Sainte Justine	86	90
SÉBASTIEN DEL PIOMBO		90
Résurrection de Lazare	87	91
BORDONE		92
L'anneau de saint Marc	88	92
BASSAN		93
La moisson	89	94
TINTORET (portrait), V		94
Noces de Cana	90	95
La femme adultère	91	95

TABLE DES MATIÈRES.

	Planches.	Pages
Saint Marc délivre un esclave	92	96
Junon allaitant Hercule	93	96
Jupiter et Léda	94	97
MUZIANO		97
Le lavement des pieds	95	98
VÉRONÈSE (PAUL) (portrait), VI		98
Le Christ mort	96	99
Jésus-Christ guérissant une malade	97	100
Noces de Cana (du Louvre)	98	100
Noces de Cana	99	101
Jésus chez Lévi	100	102
Jésus chez Simon	101	102
Suzanne au bain	102	103
Jupiter et Léda	103	103
Persée et Andromède	104	103
Enlèvement d'Europe	105	104
PALME LE JEUNE		104
Saint Sébastien	106	105
Jupiter et Antiope	107	105
Vénus et l'Amour	108	105
VAROTARI		106
La femme adultère	109	106
Vénus et l'Amour	110	107
TURCO (ALEXANDRE)		107
Le déluge	111	108
Mort d'Adonis	112	108
ÉCOLE DE PARME		109
CORRÈGE (portrait), VII		109
La Vierge et l'enfant Jésus	113	111
Sainte Famille (dite la Vierge au Raboteur ou Vierge au panier)	114	111
La Vierge, l'enfant Jésus et plusieurs saints	115	111
Nativité (dite la Nuit du Corrége)	116	112

TABLE DES MATIÈRES.

	Planches.	Pages
Saint Jérôme	117	113
Le Christ mort	118	113
Sainte Madeleine	119	114
Mariage de sainte Catherine	120	114
Danaé	121	115
Jupiter et Léda	122	115
Vénus et l'Amour	123	116
Vénus et l'Amour	124	116
Vénus et l'Amour	125	116
Enlèvement de Ganymède	126	116
Vénus et un satyre	127	117
Jupiter et Io	128	117

PARMESAN (portrait), VIII.................. 118

La Vierge et l'enfant Jésus, avec sainte Marguerite et autres saints	129	118
Mariage de sainte Catherine	130	119
Moïse	131	119
L'Amour taillant son arc	132	120

FIN DE LA TABLE DU TOME PREMIER.

Paris. — Imprimerie de E. MARTINET, rue Mignon, 2.

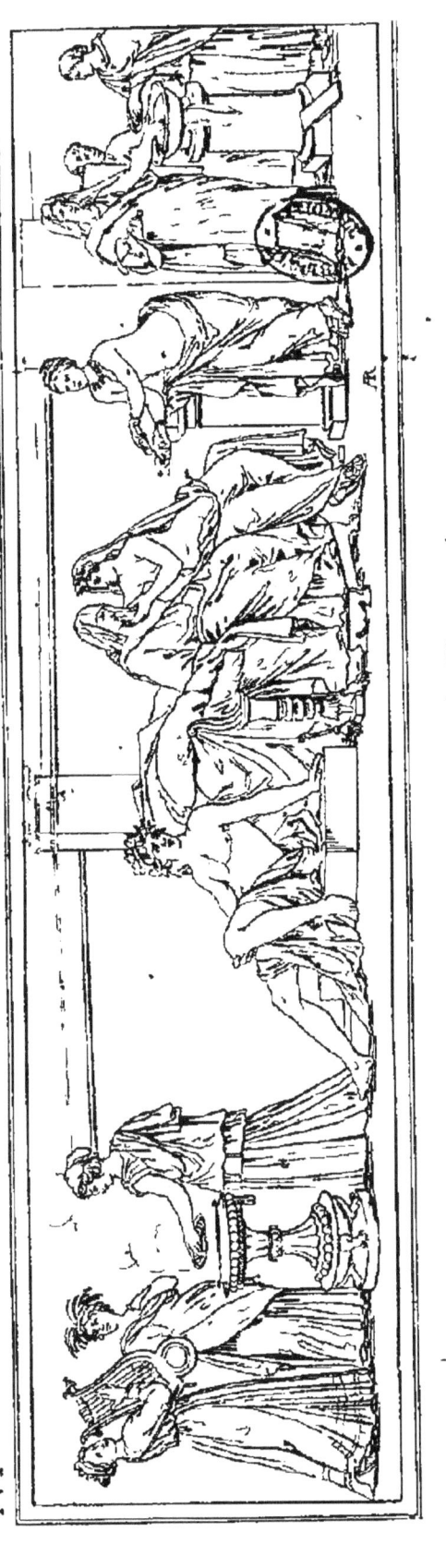

NOCE ALDOBRANDINE
SPOSALIZIO ALDOBRANDINO
I SPONSALICIO ALDOBRANDINO

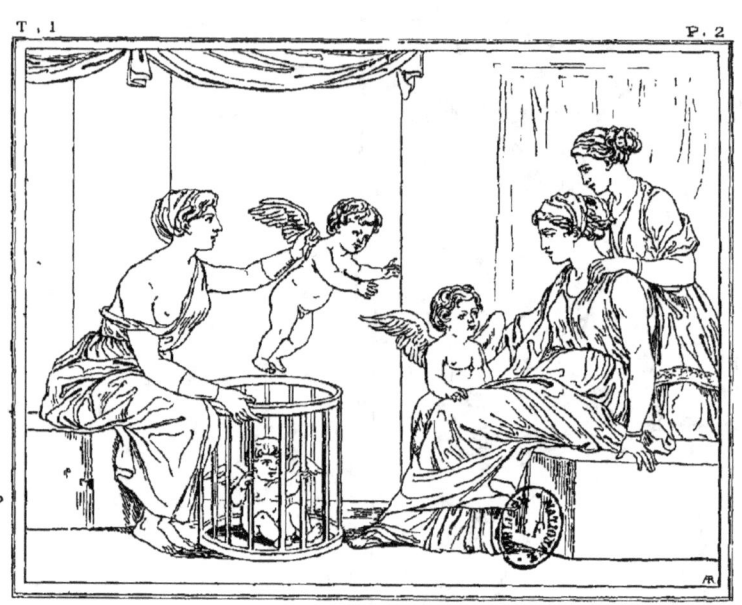

LA MARCHANDE D'AMOURS
LA VENDITRICE D'AMORI
LA VENDEDERA DE AMORES

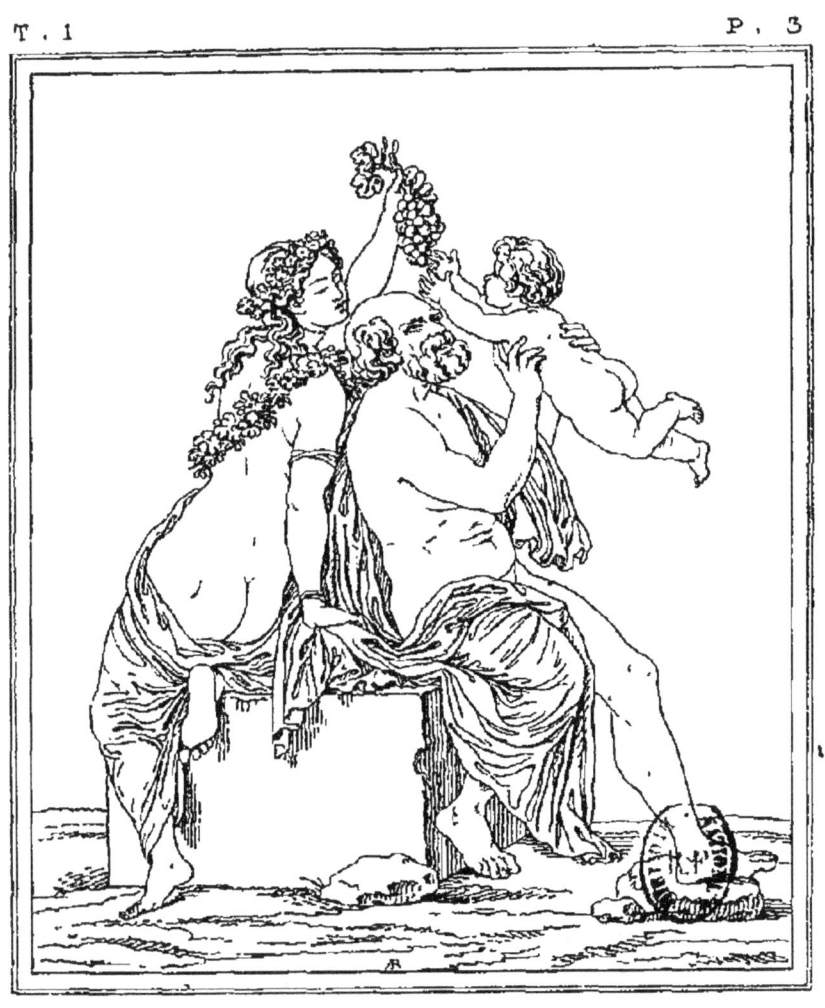

SILENE ET BACCHUS ENFANT
SILENO E BACCO FANCIULLO
SILENO Y BACO CUANDO NIÑO

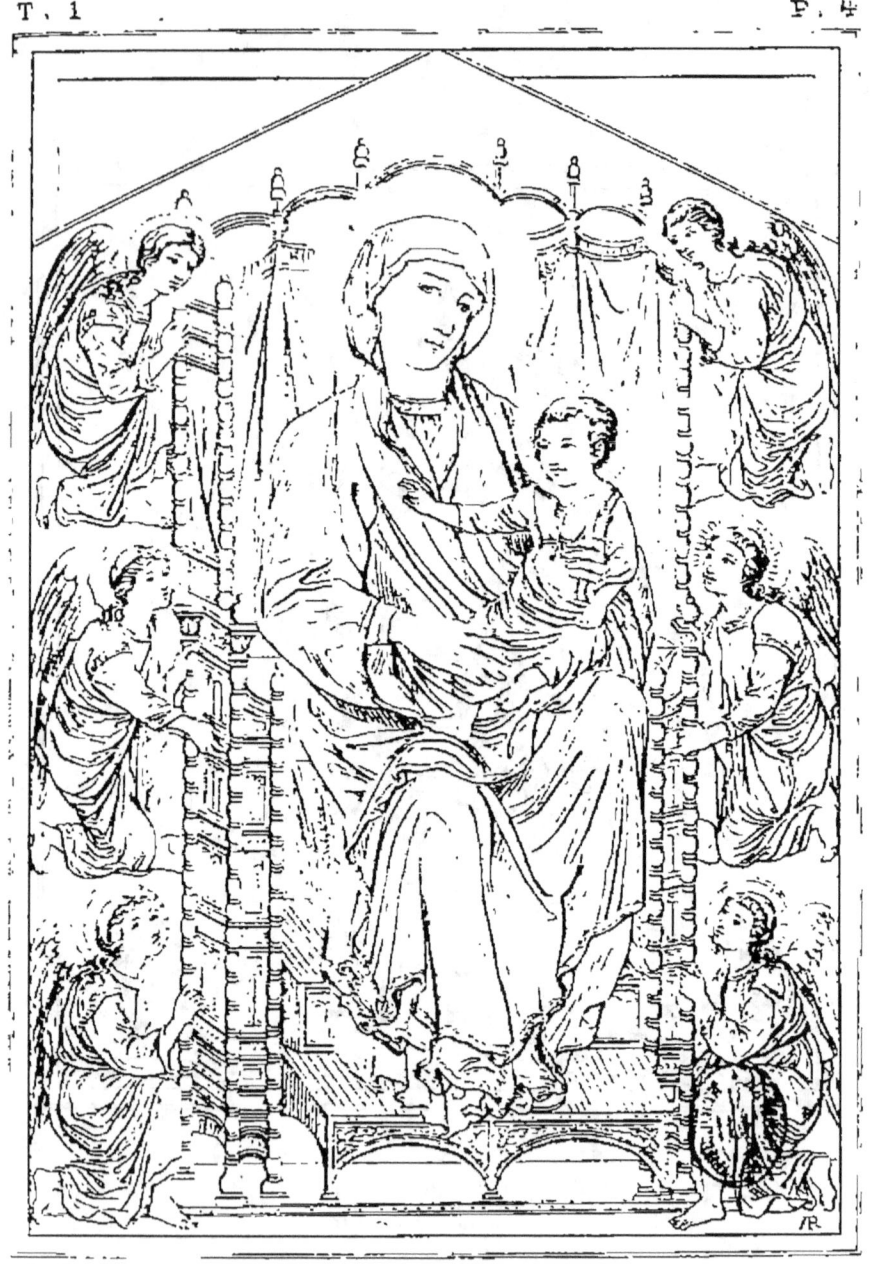

LA VIERGE ET L'ENFANT JÉSUS
LA VERGINE E IL BAMBIN GESÙ

St PIERRE MARCHANT SUR LES EAUX.

S PIETRO COMMINA SULLE ACQUE.

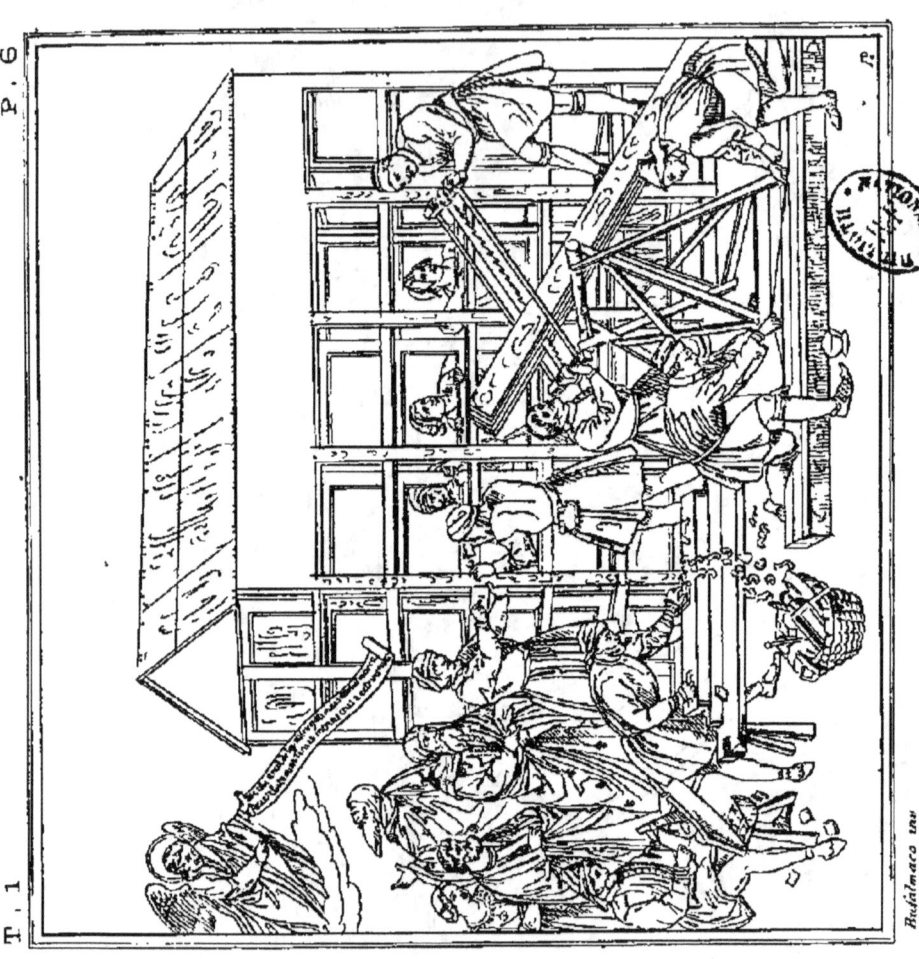

CONSTRUCTION DE L'ARCHE
COSTRUZIONE DELL'ARCA

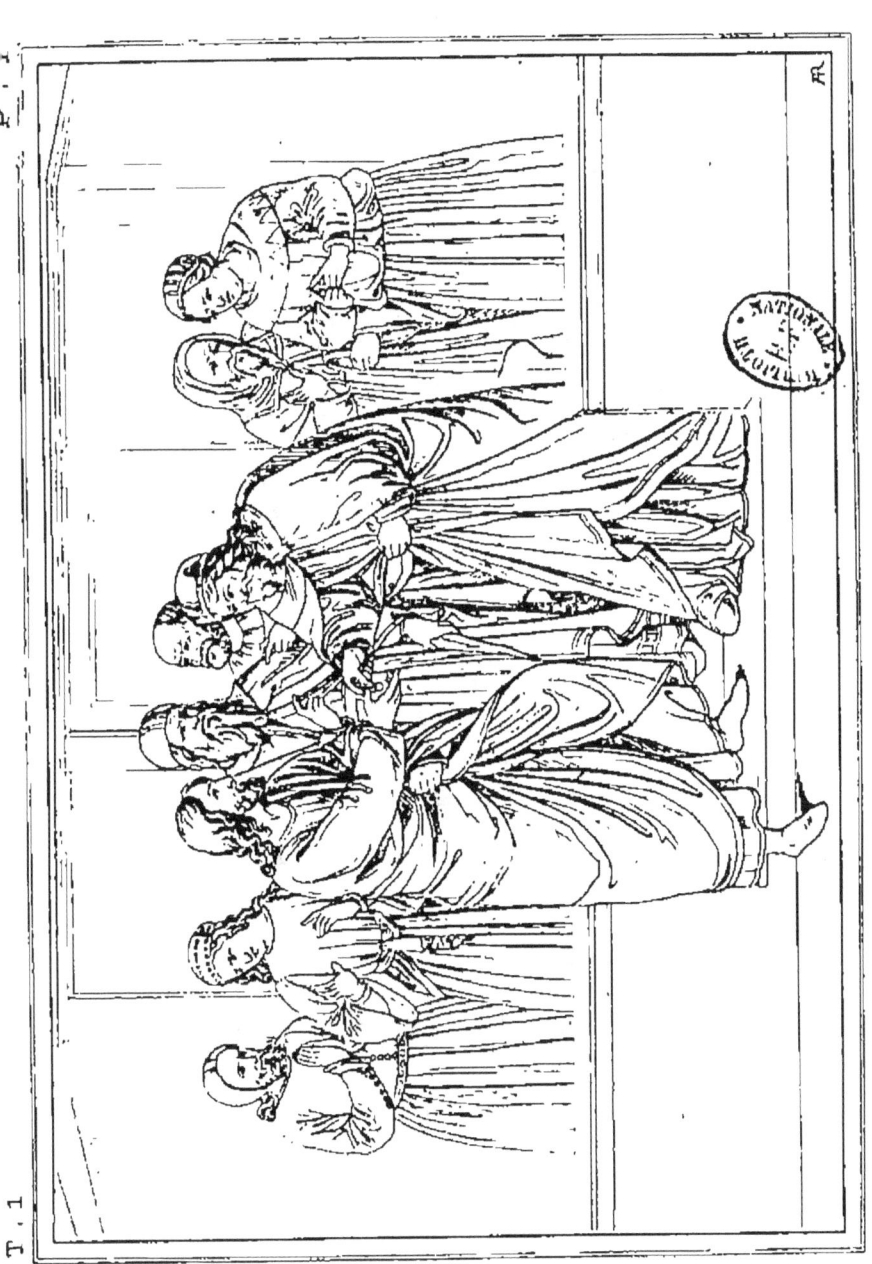

JUDAS RECEVANT LE PRIX DE SA TRAHISON.
GIUDA CHE RICEVE IL PREMIO DEL SUO TRADIMENTO.

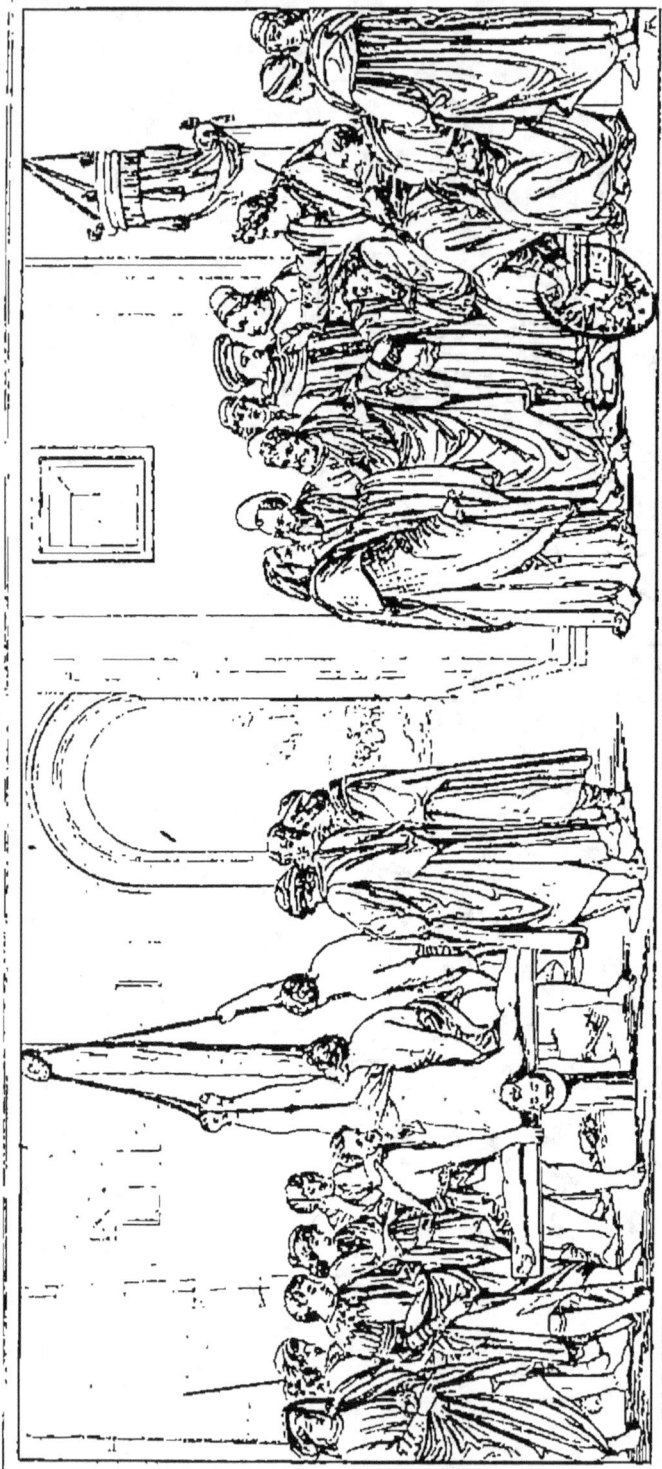

MARTYRE DE St PIERRE.
MARTIRIO DI S PIETRO
EL MARTIRIO DE S PEDRO

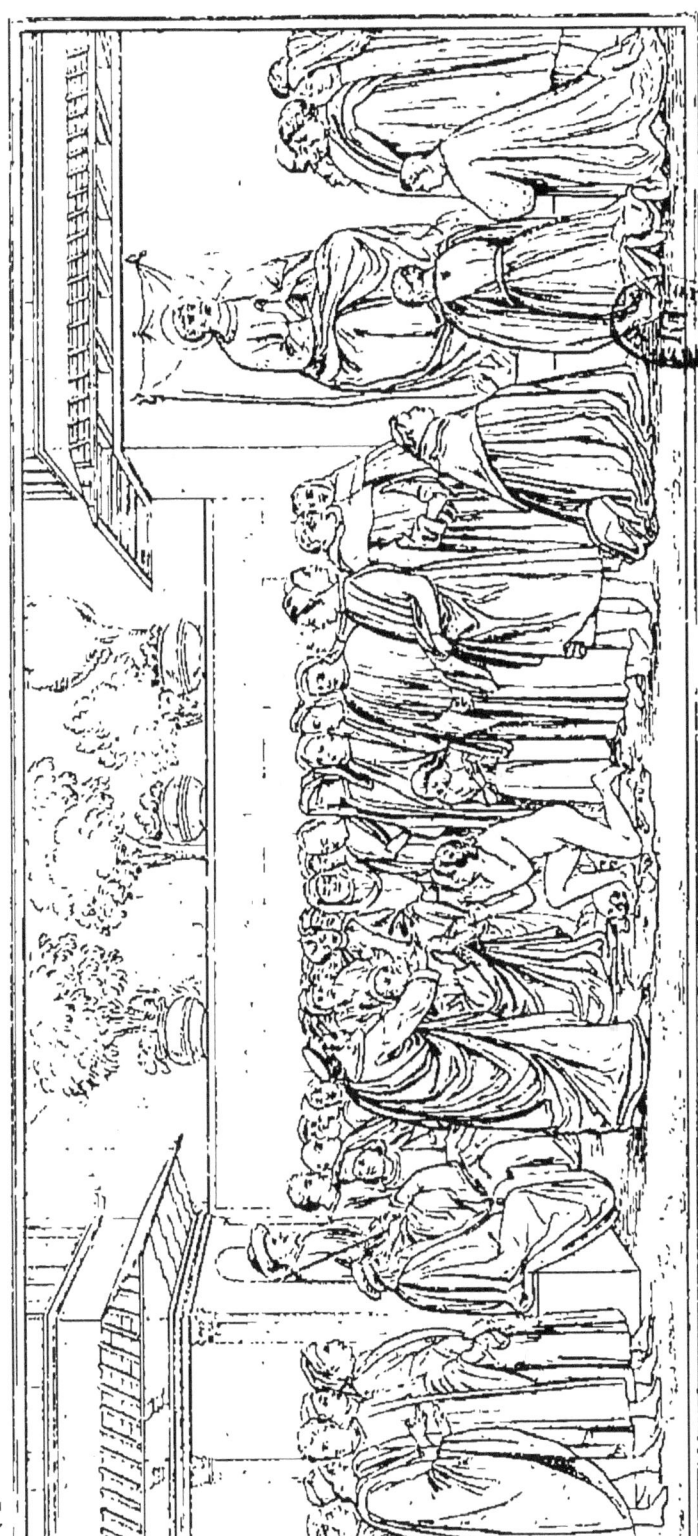

St PIERRE ET St PAUL, RESSUSCITANT UN ENFANT

S. PIETRO E S. PAOLO CHE RISUSCITANO UN FANCIULLO

S. PEDRO Y S. PABLO RESUCITANDO A UN MUCHACHO

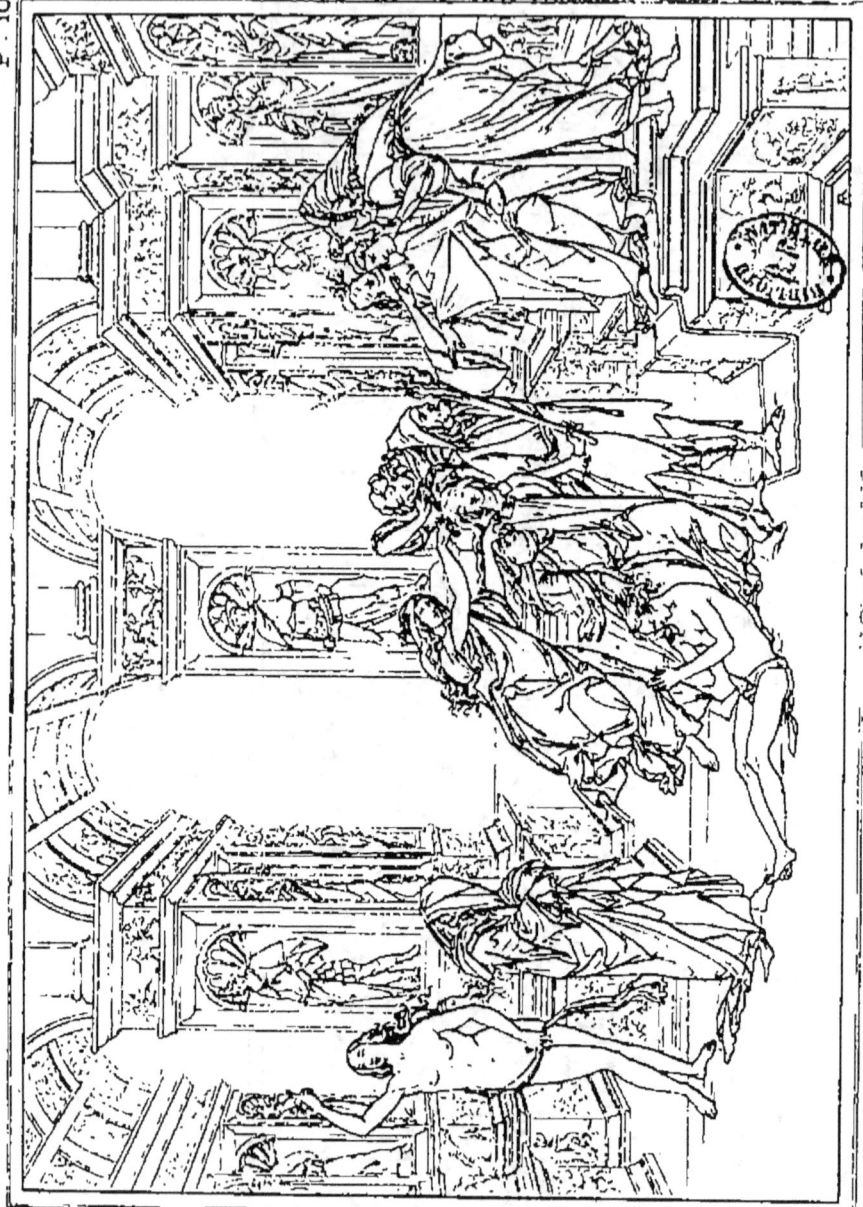

LA CALOMNIE.
LA CALUNNIA.

NATIVITÉ DE LA VIERGE.
NATIVITÀ DELLA VERGINE.

Ghirlandajo pinx

T. 1

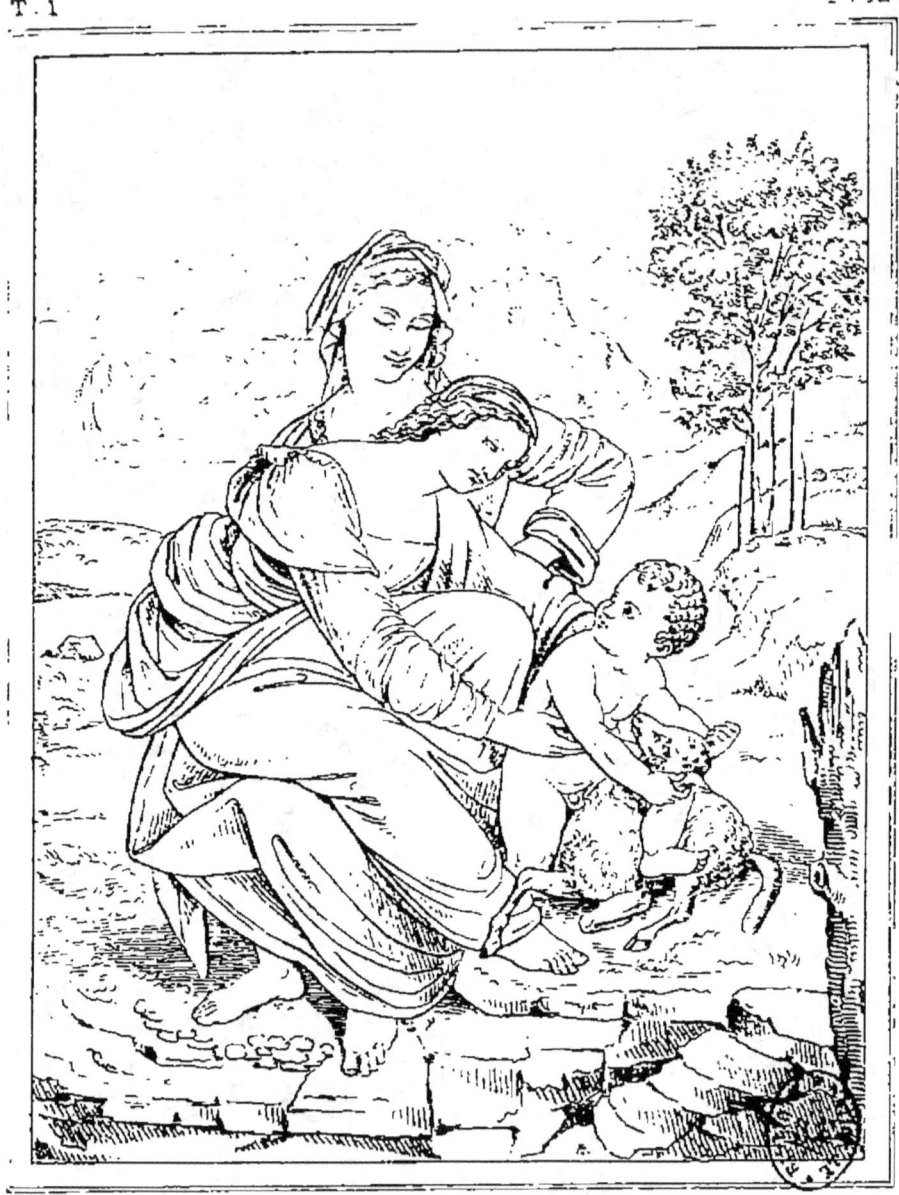

Ste FAMILLE
SACRA FAMIGLIA

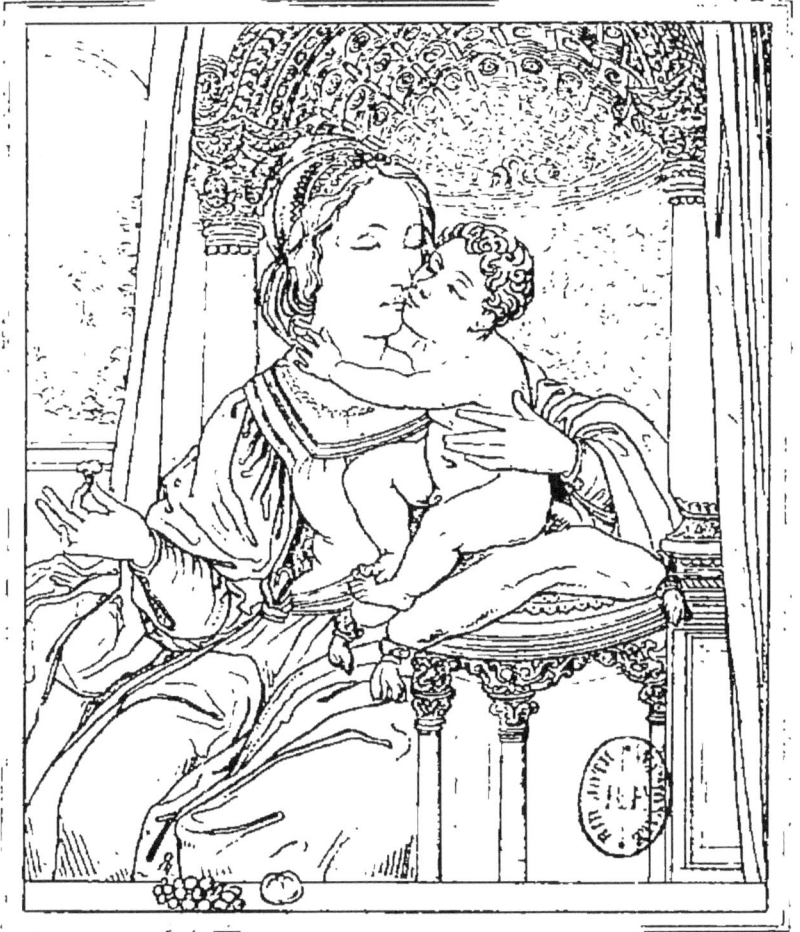

Sᵗᵉ FAMILLE

SACRA FAMIGLIA

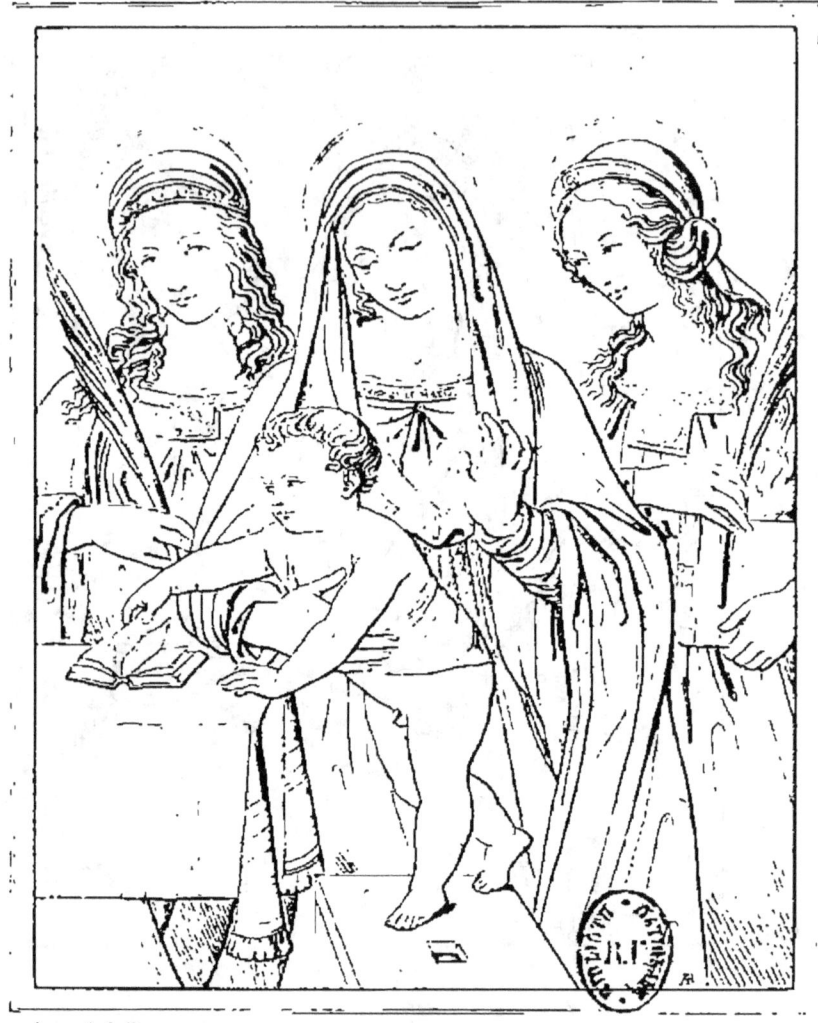

Leonard de Vinci

LA VIERGE, L'ENFANT JÉSUS ET DEUX SAINTES

LA VERGINE, IL BAMBIN GESÙ E DUE SANTE.

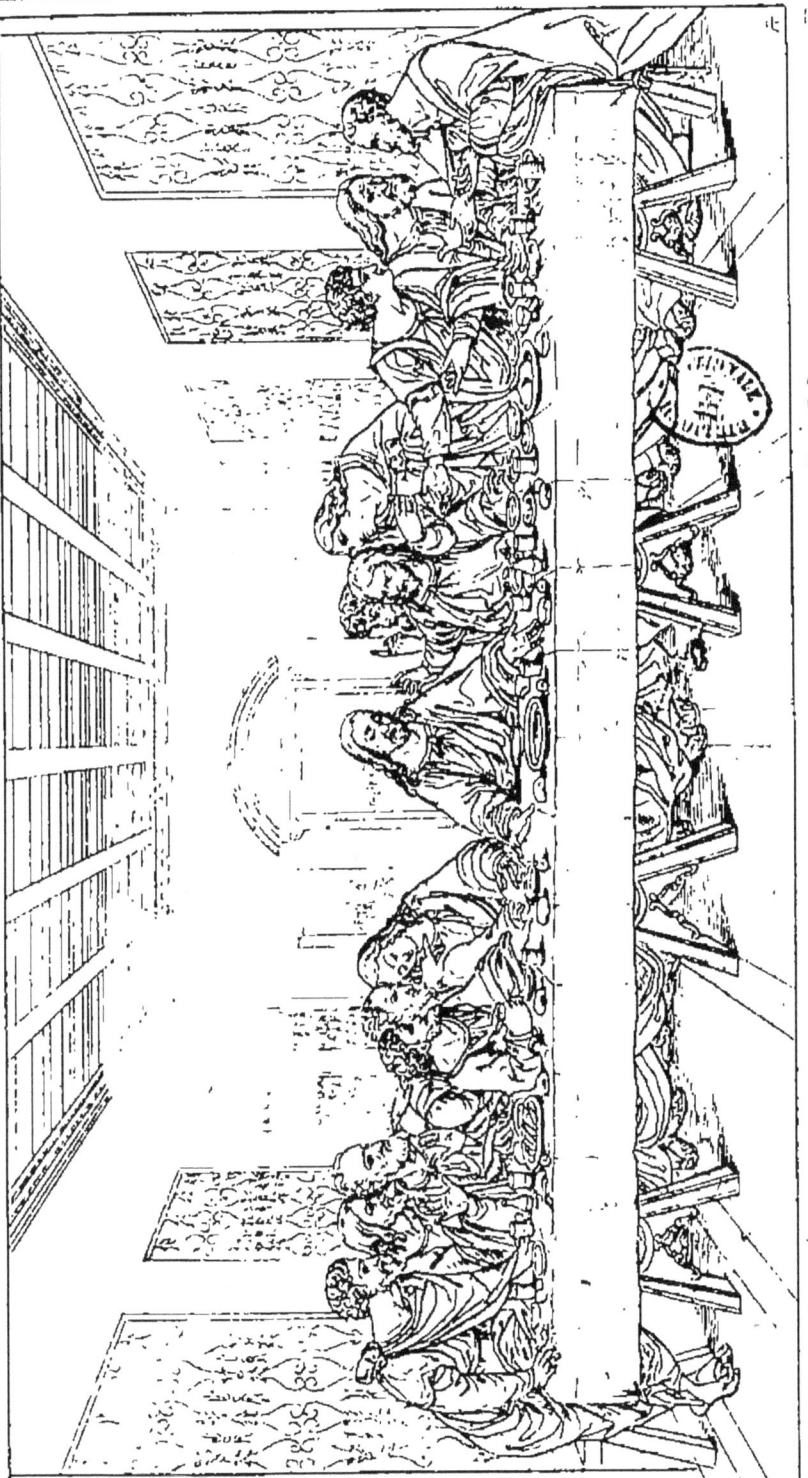

LA CÈNE.
LA CENA.

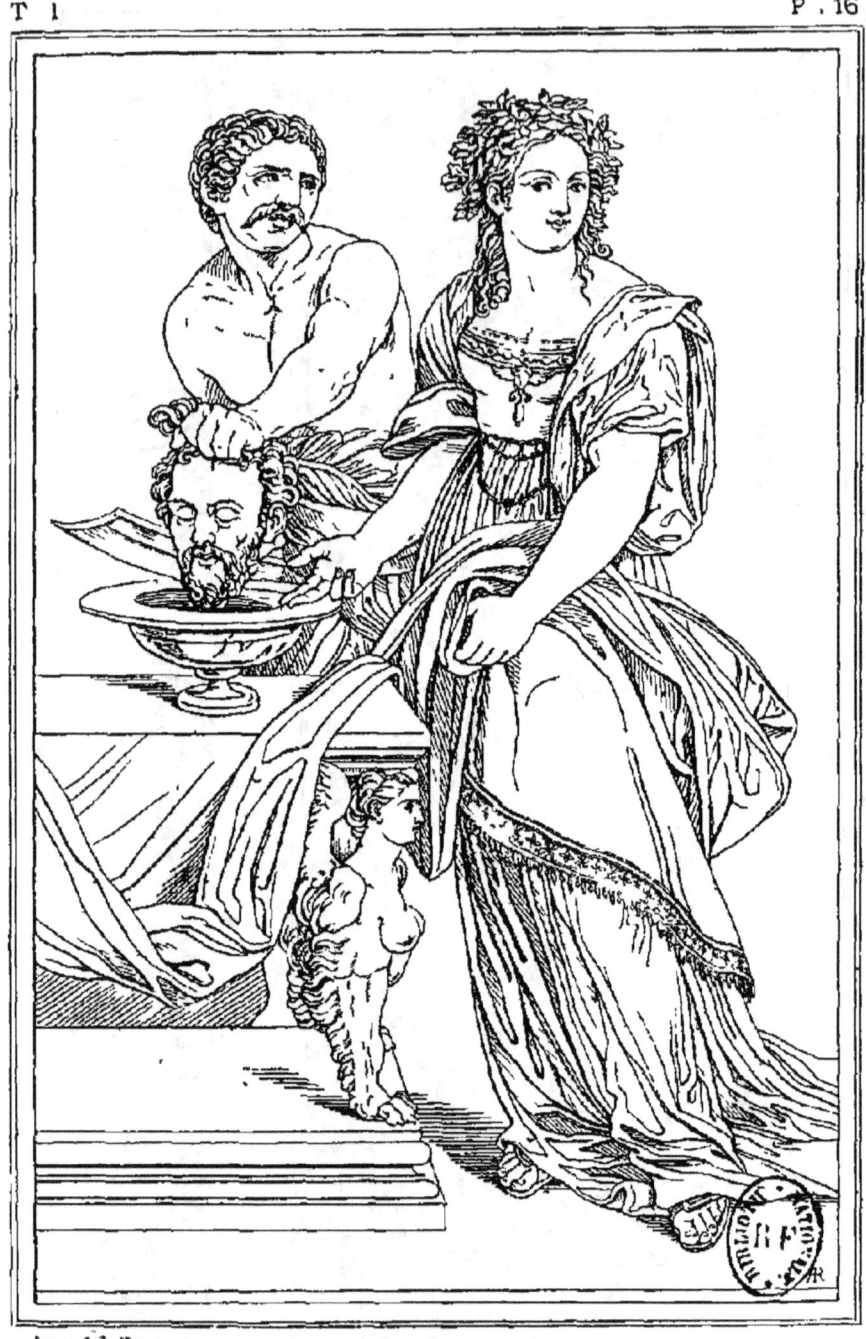

SALOMÉ FILLE D'HERODIADE
SALOME FIGLIUOLA D'ERODIADE.

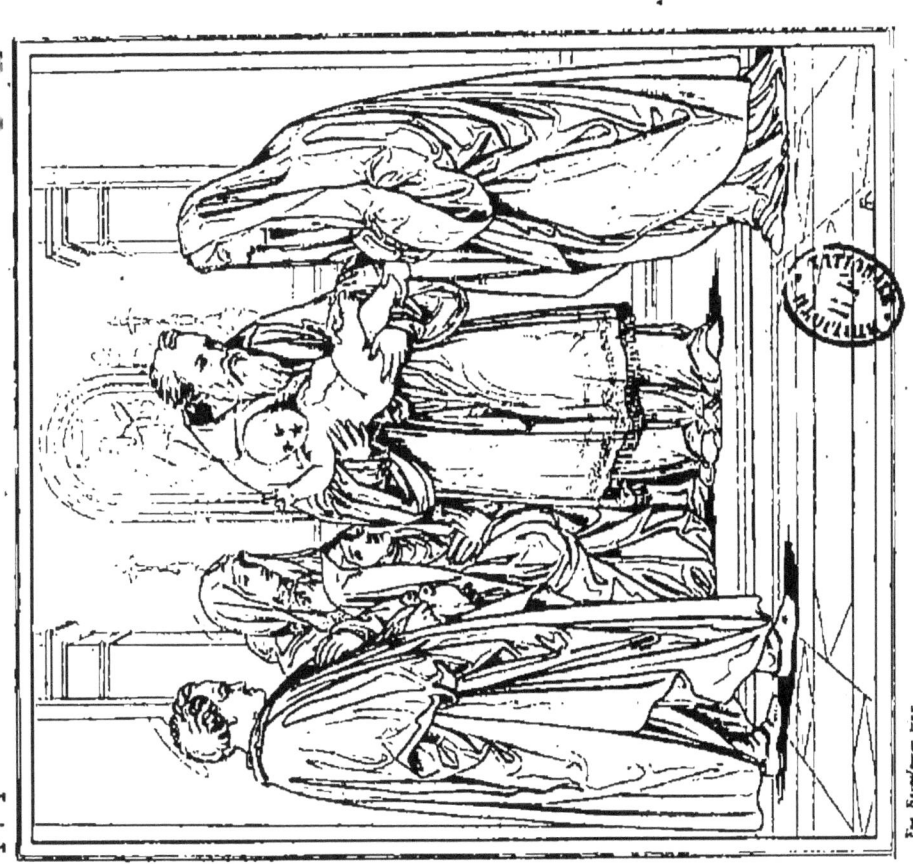

PRÉSENTATION DE J.C. AU TEMPLE.
PRESENTATIONE DI G.C. AL TEMPIO

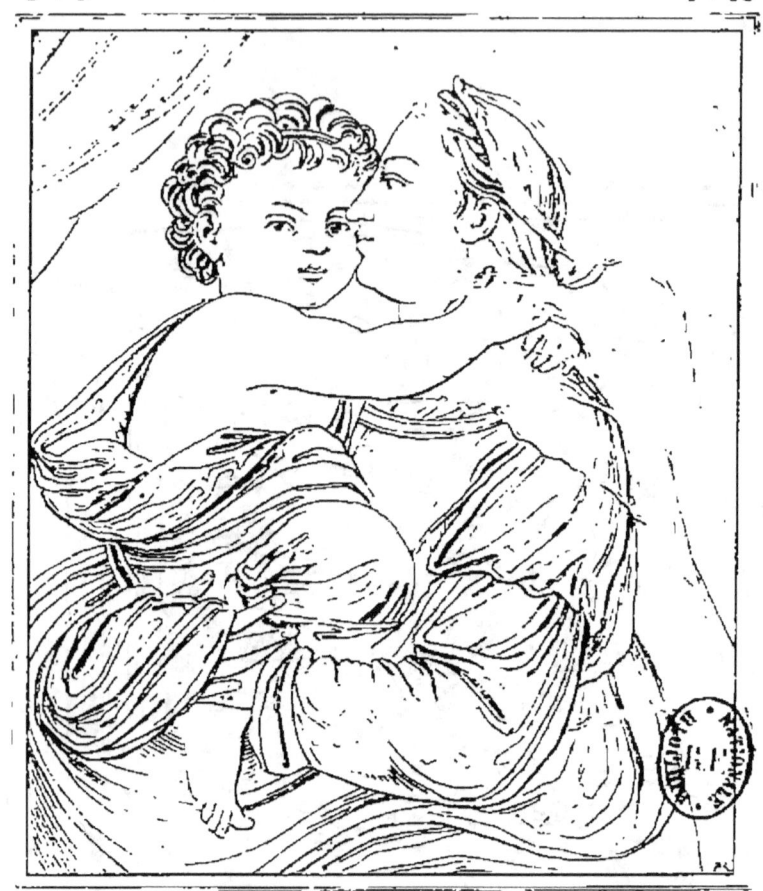

LA VIERGE ET L'ENFANT JÉSUS
LA VERGINE E IL BAMBINO GESÙ
LA VIRGEN Y EL NIÑO JESÚS

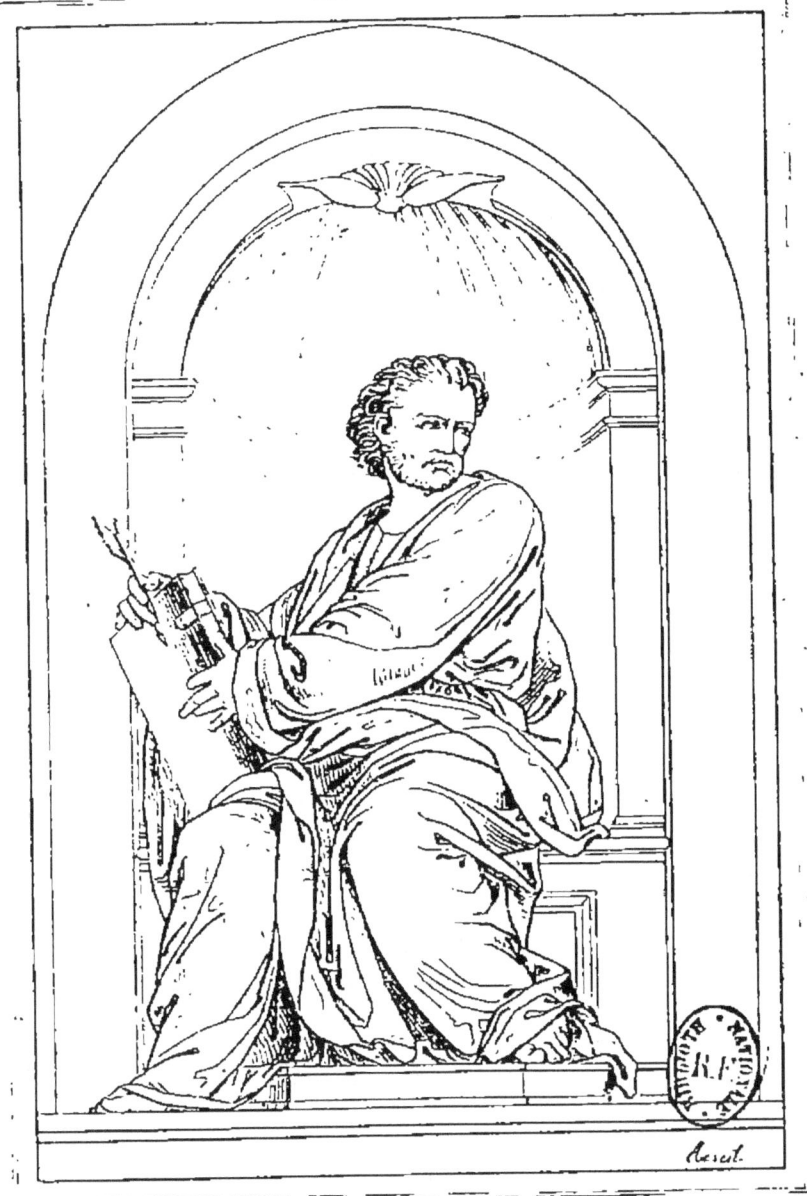

St MARC.
SAN MARCO.

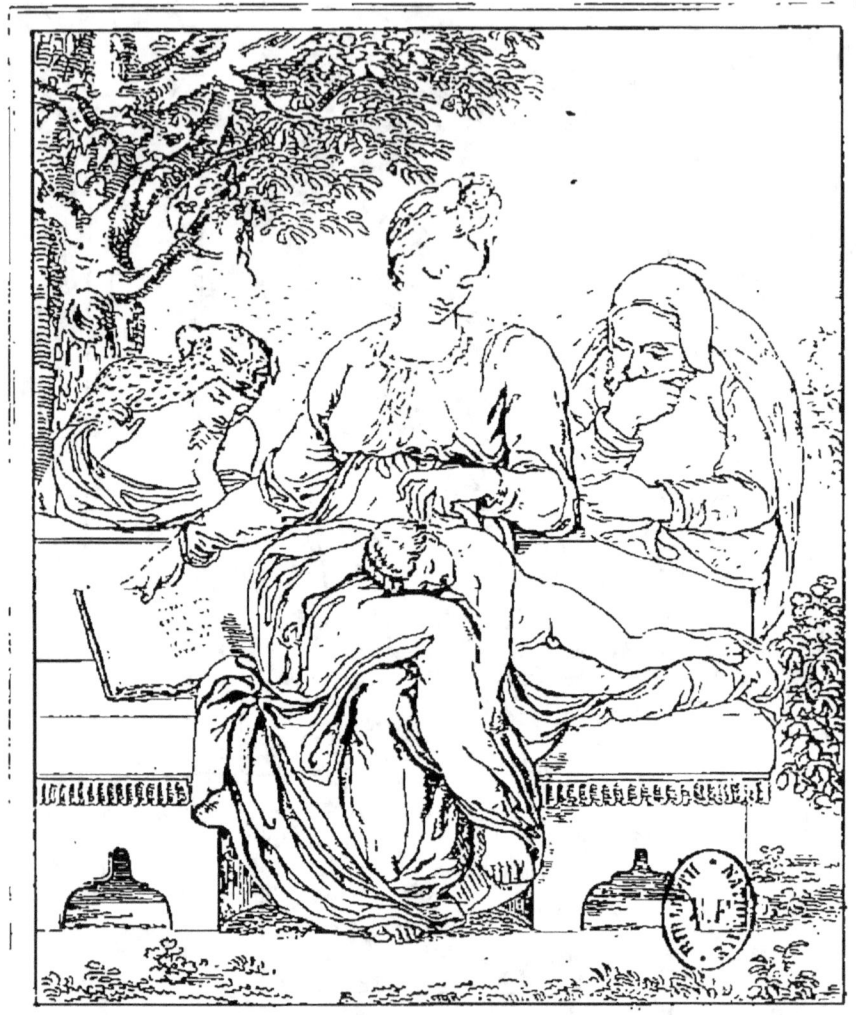

Ste FAMILLE

SACRA FAMIGLIA

LA SACRA FAMILIA.

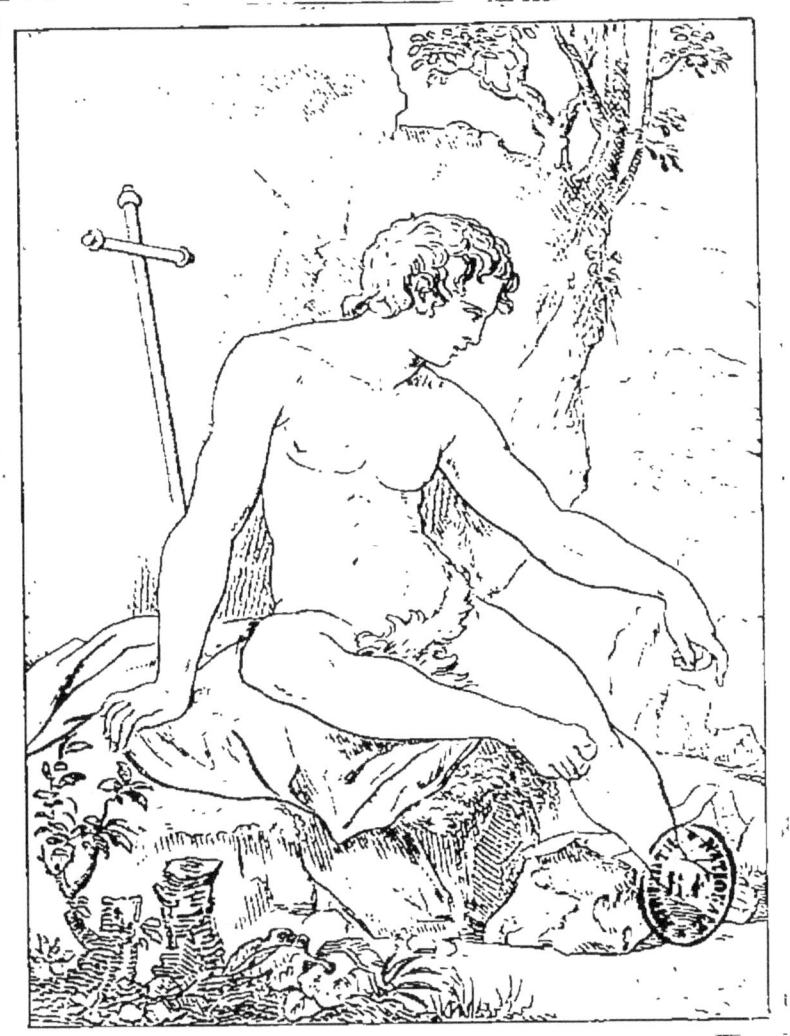

Michel Ange p. ST JEAN BAPTISTE.
SAN GIOVAN BATISTA.

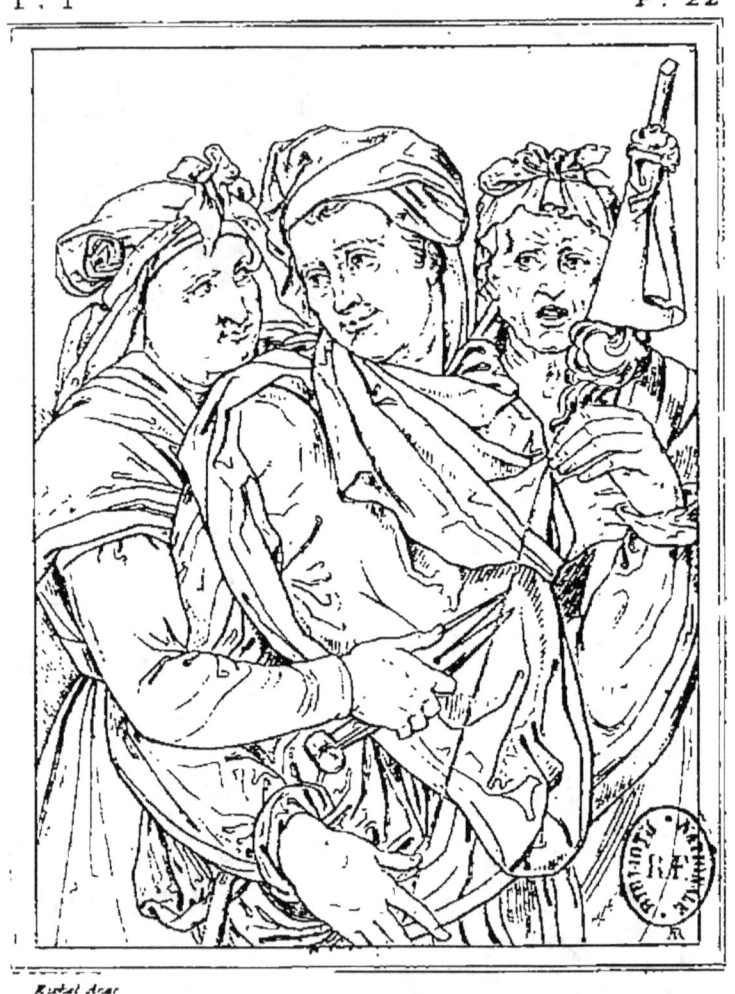

LES TROIS PARQUES.

LE TRE PARCHE.

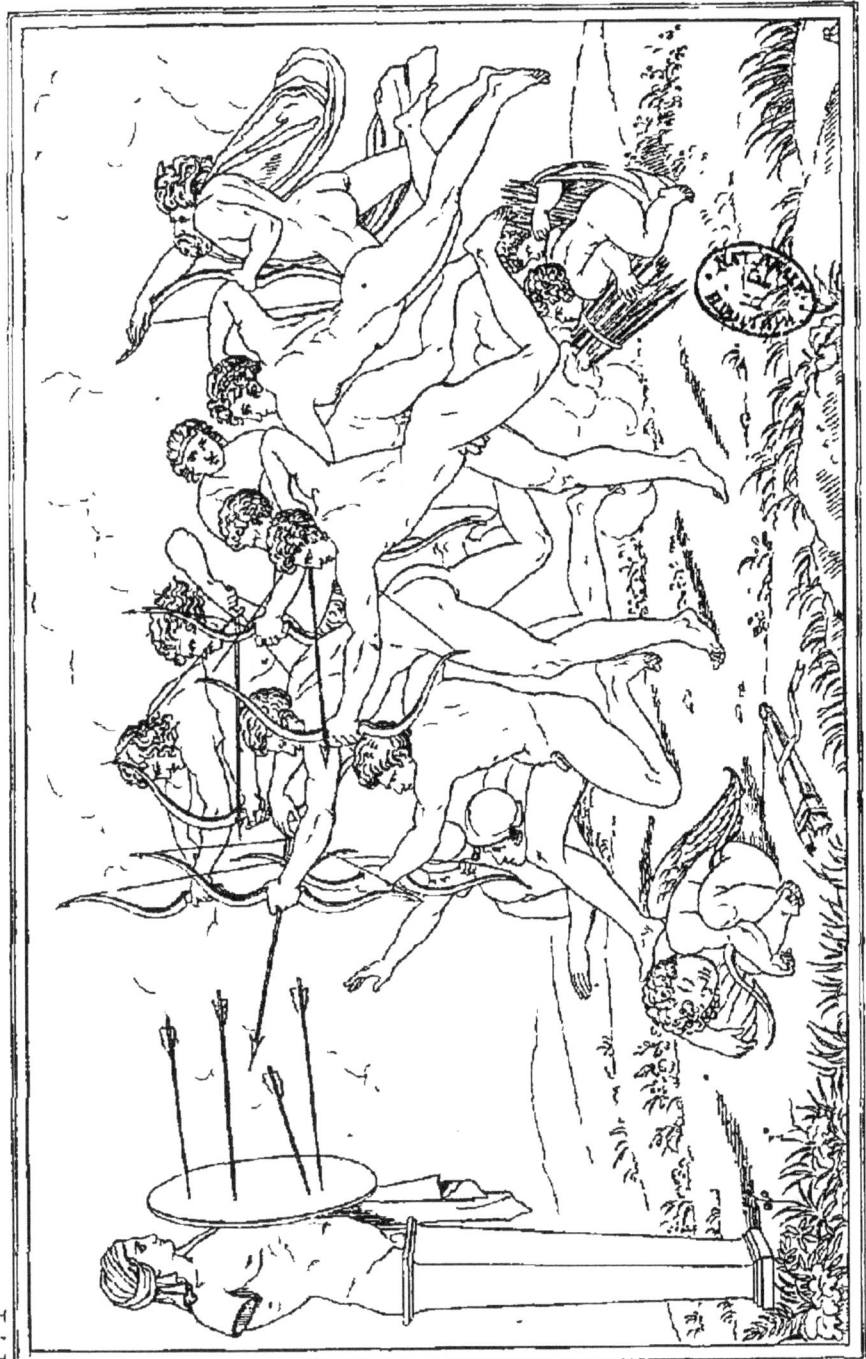

LES VICES ASSIEGEANT LA VERTU

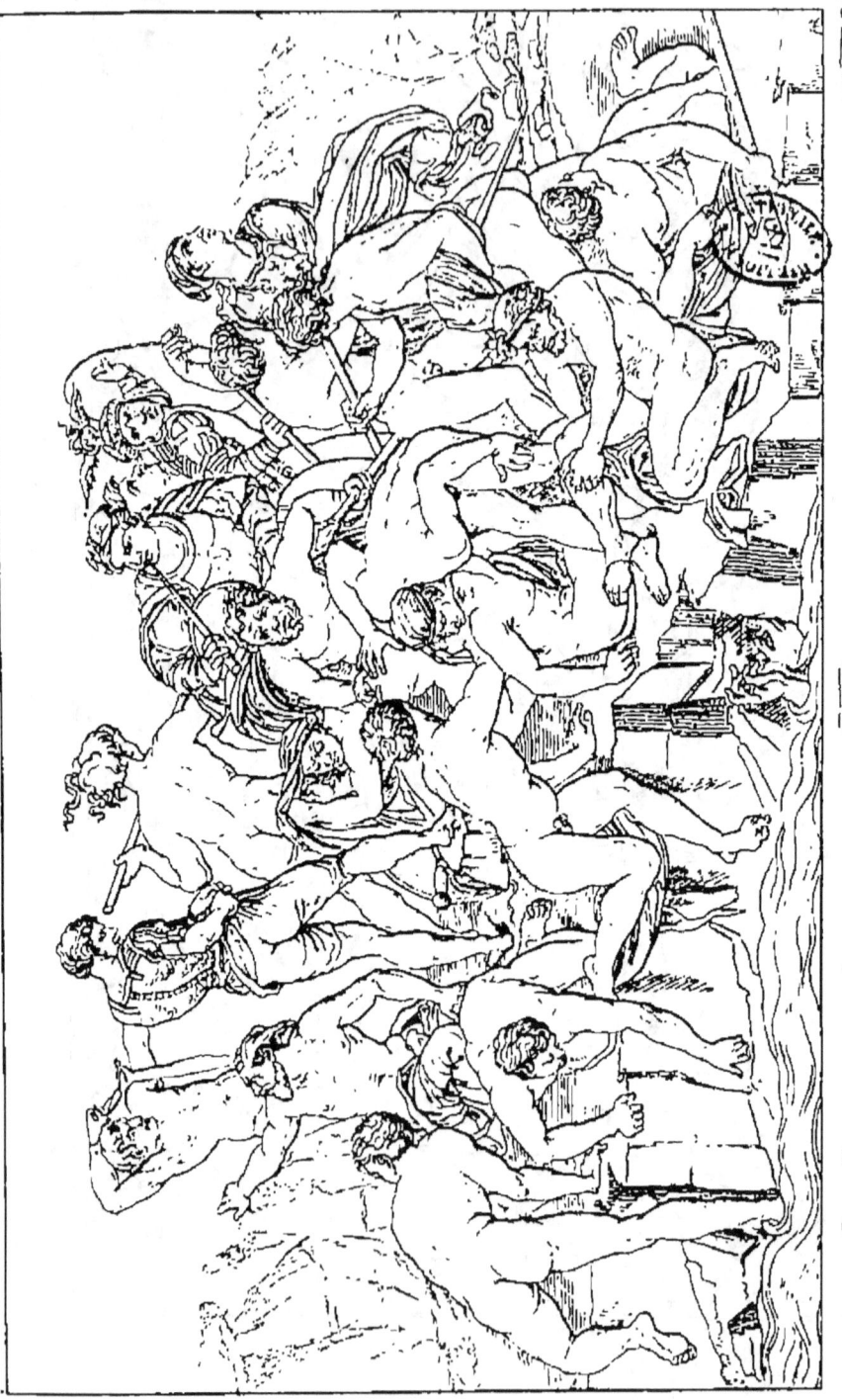

FLORENTINS ATTAQUÉS PAR LES PISANS
FIORENTINI ASSALITI DAI PISANI
LOS FLORENTINOS ACOMETIDOS POR LOS PISANOS.

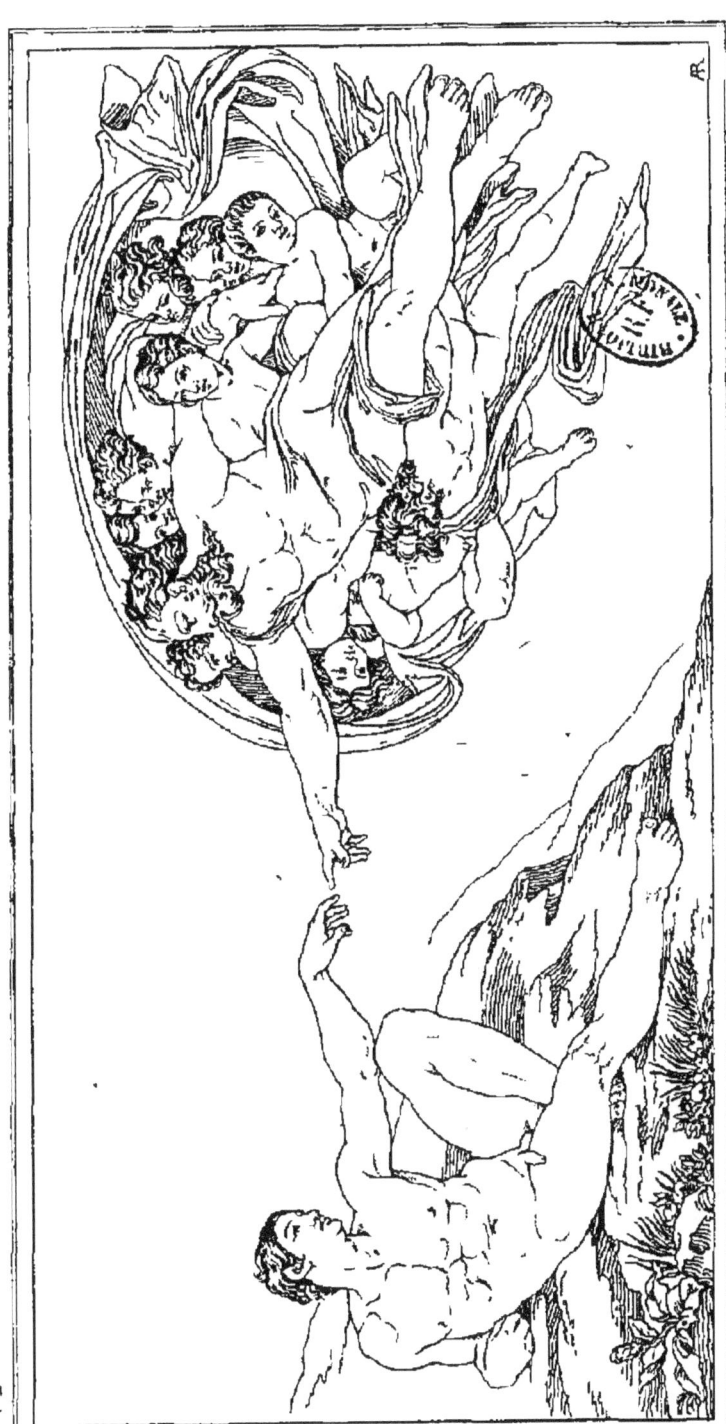

DIEU ANIMANT L'HOMME
IDDIO ANIMA L'UOMO

CRÉATION D'ÈVE.

CREAZIONE D'EVA.

CREACION DE EVA.

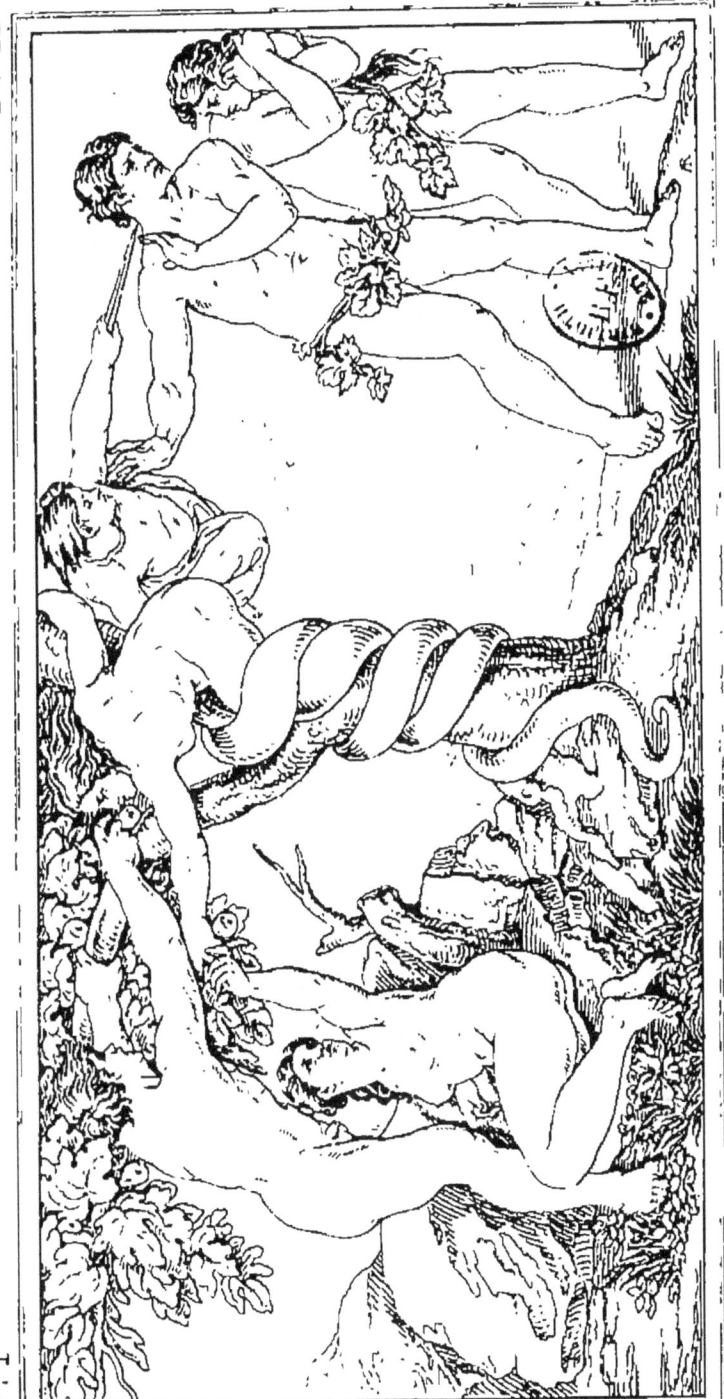

ADAM ET ÈVE.
ADAMO E EVA.

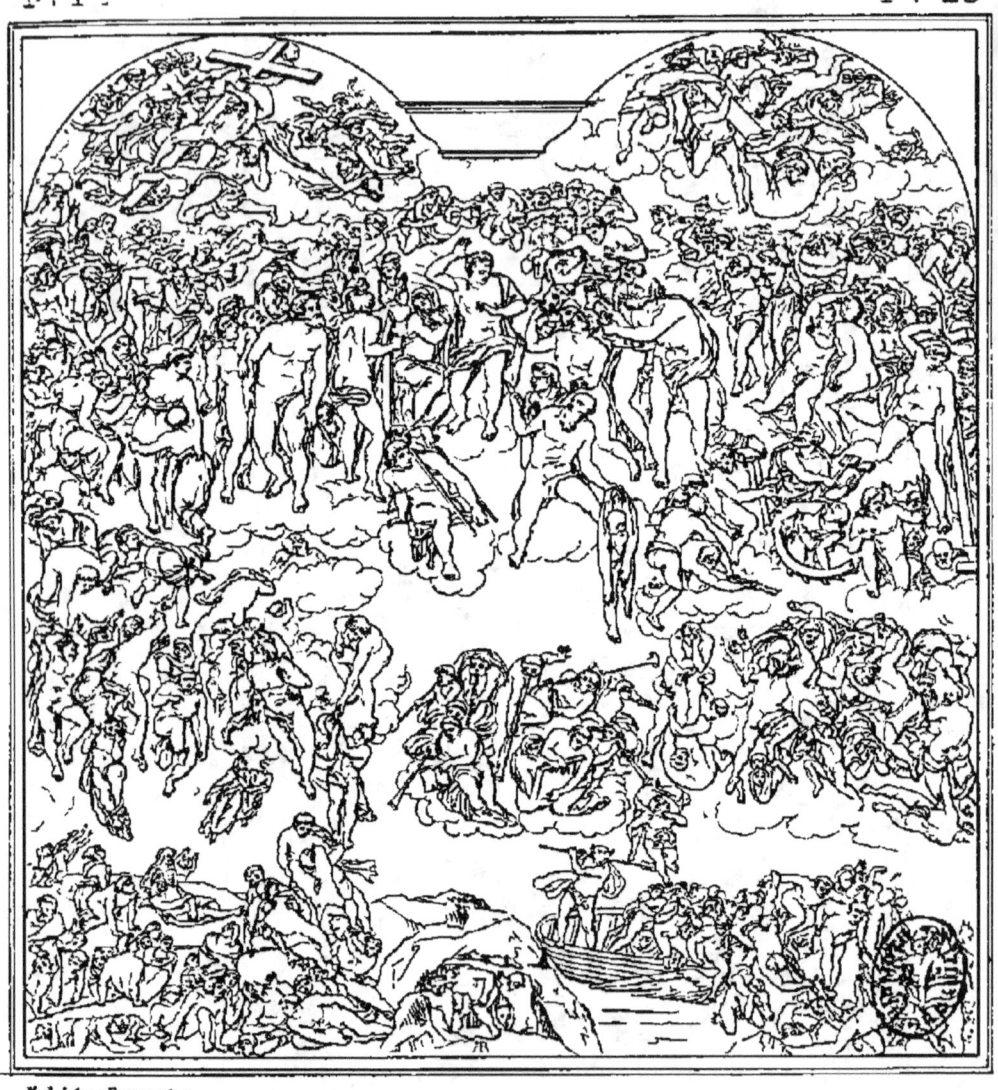

LE JUGEMENT DERNIER
IL GIUDIZIO FINALE
EL JUICIO FINAL.

S.T ZENOBE RESSUSCITANT UN ENFANT

SAN ZANOBIO CHE RISUSCITA UN FANCIULLO

SAINTE FAMILLE
SA RA FAMIGLIA
SACRA FAMILIA

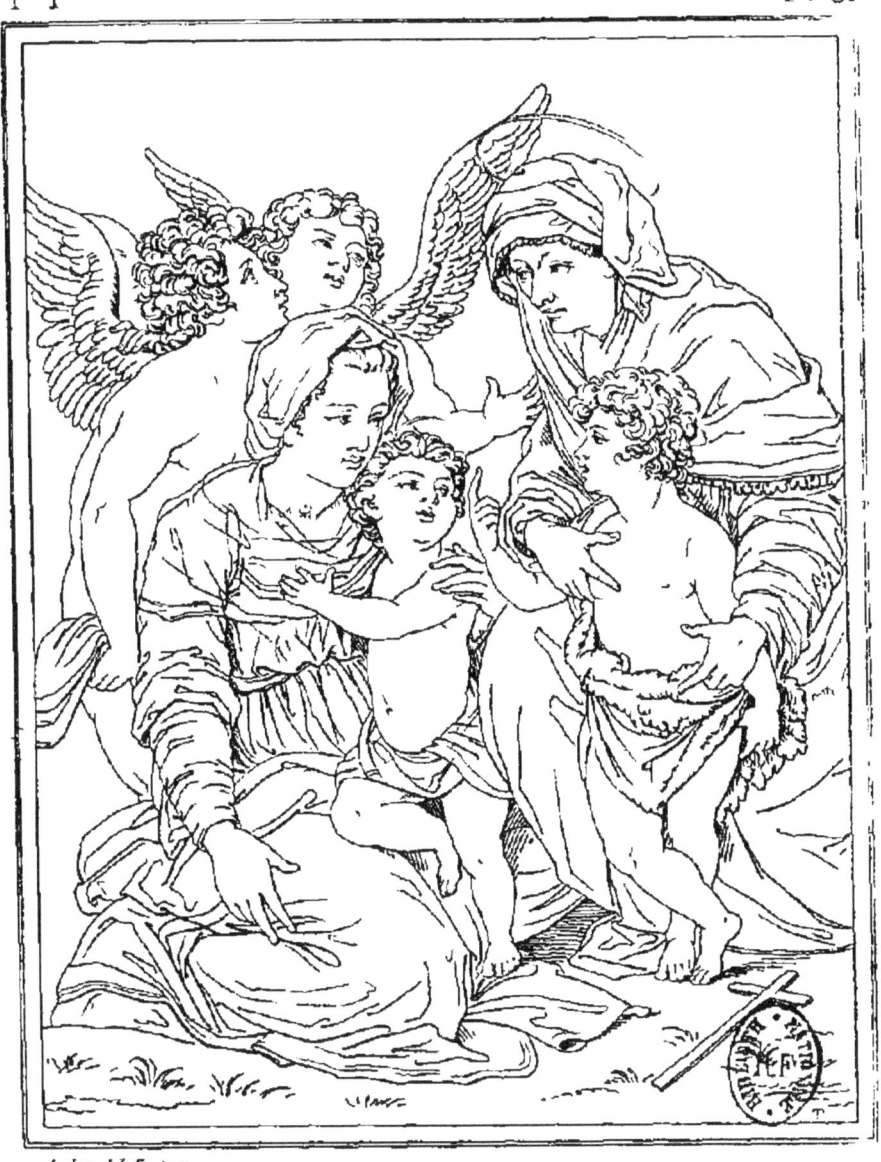

Andre del Sarte p

SAINTE FAMILLE

SACRA FAMIGLIA

LA SACRA FAMILIA

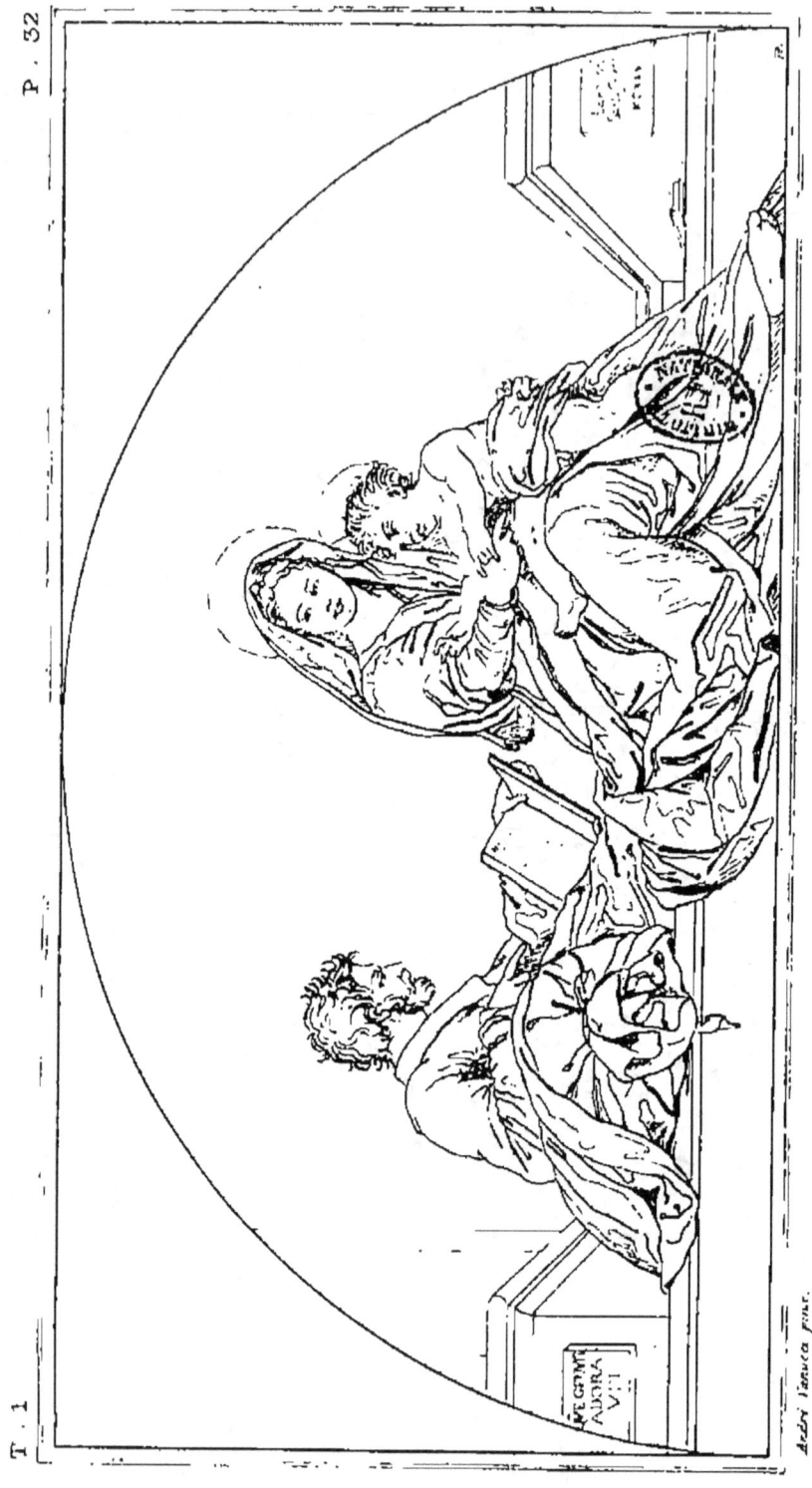

STE FAMILLE.
SACRA FAMIGLIA.
SAFRA FAMILIA.

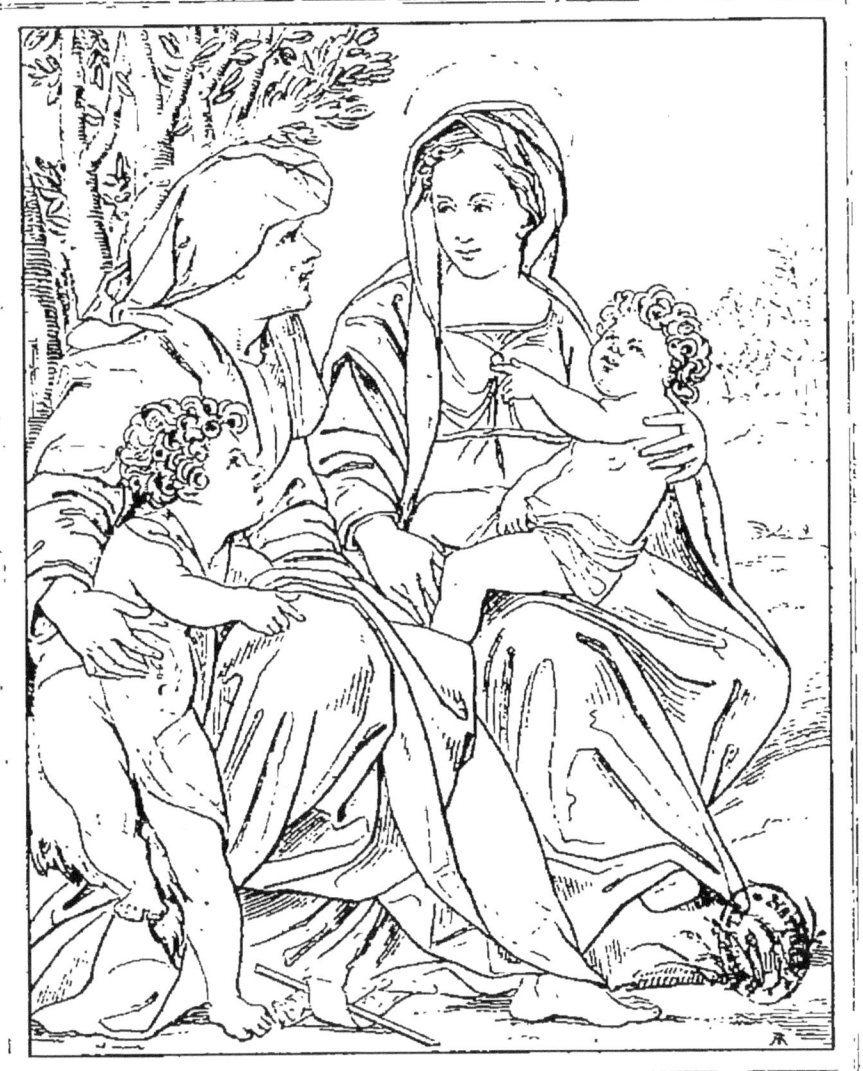

SAINTE FAMILLE

SACRA FAMIGLIA.

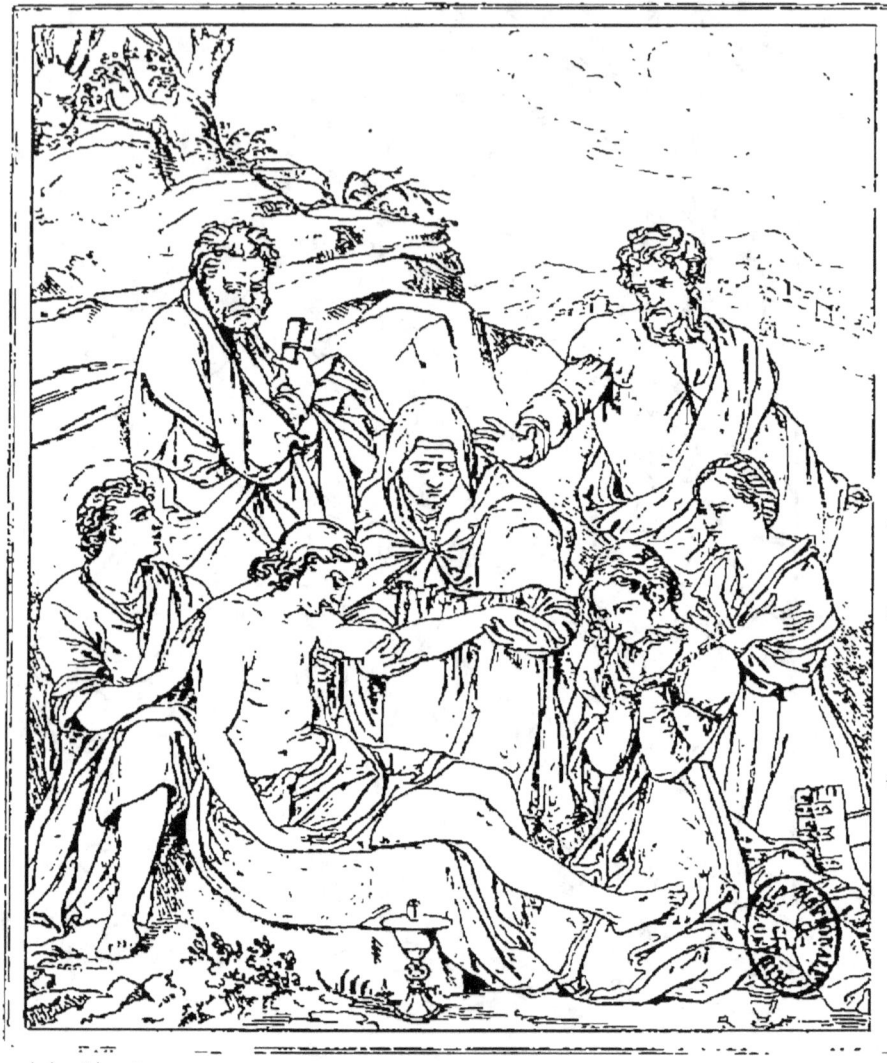

JÉSUS-CHRIST AU TOMBEAU
CRISTO AL SEPOLCRO
J. CRISTO EN EL SEPULCRO

LE CHRIST MORT

CHS O MORIO

JESUSTO MUERTI

Andre del Sarto p.

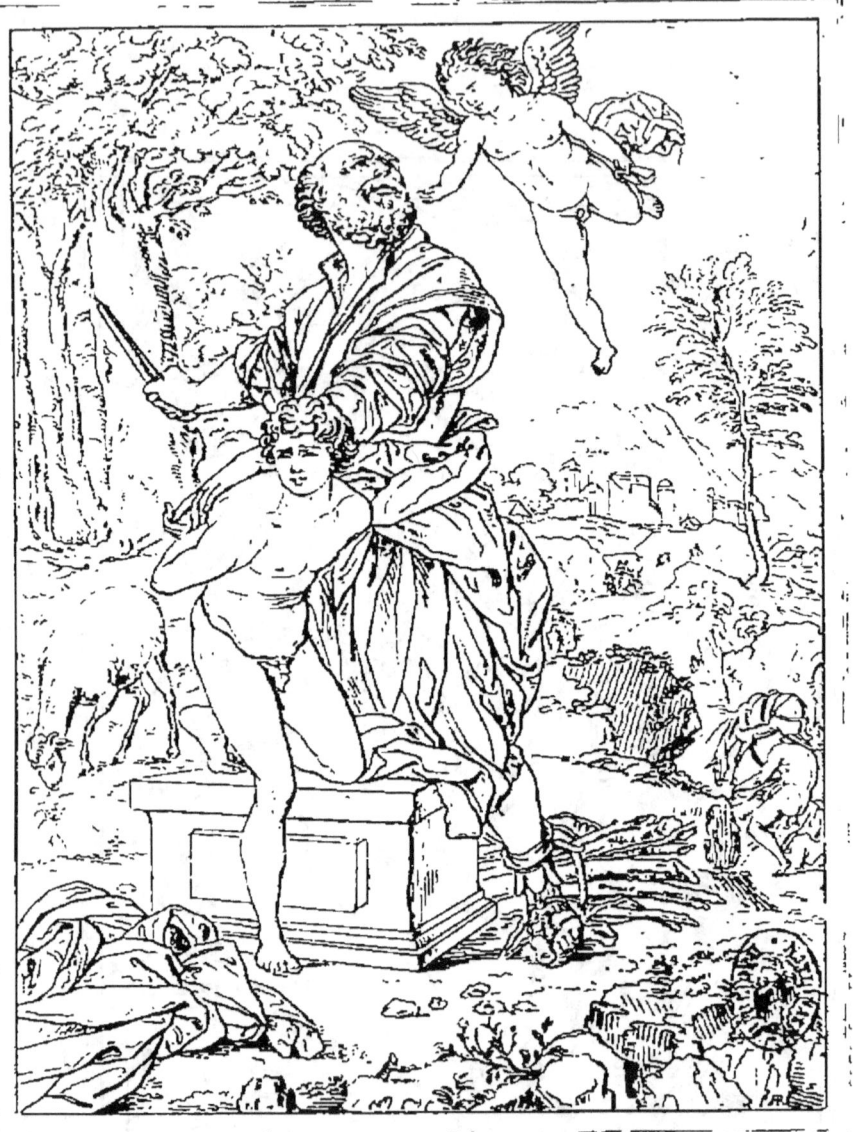

SACRIFICE D'ABRAHAM

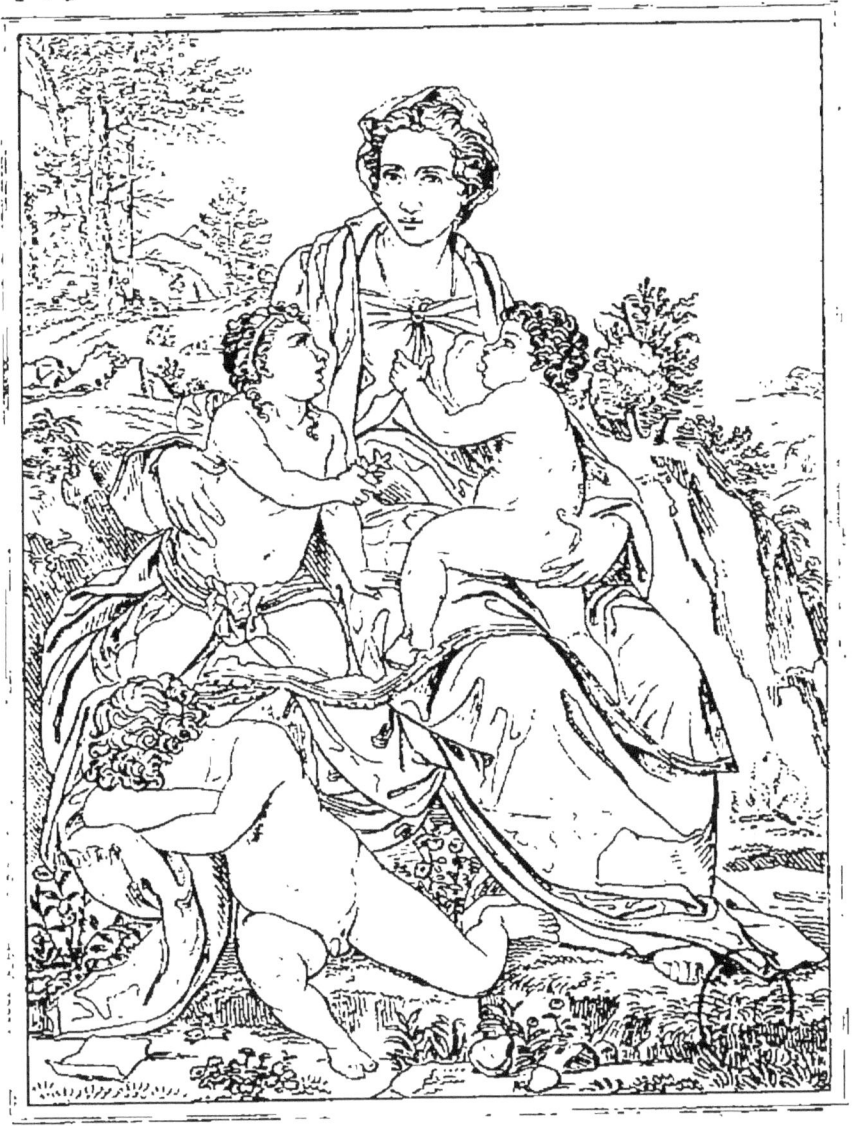

LA CHARITÉ.
LA CARITÀ
LA CARIDAD

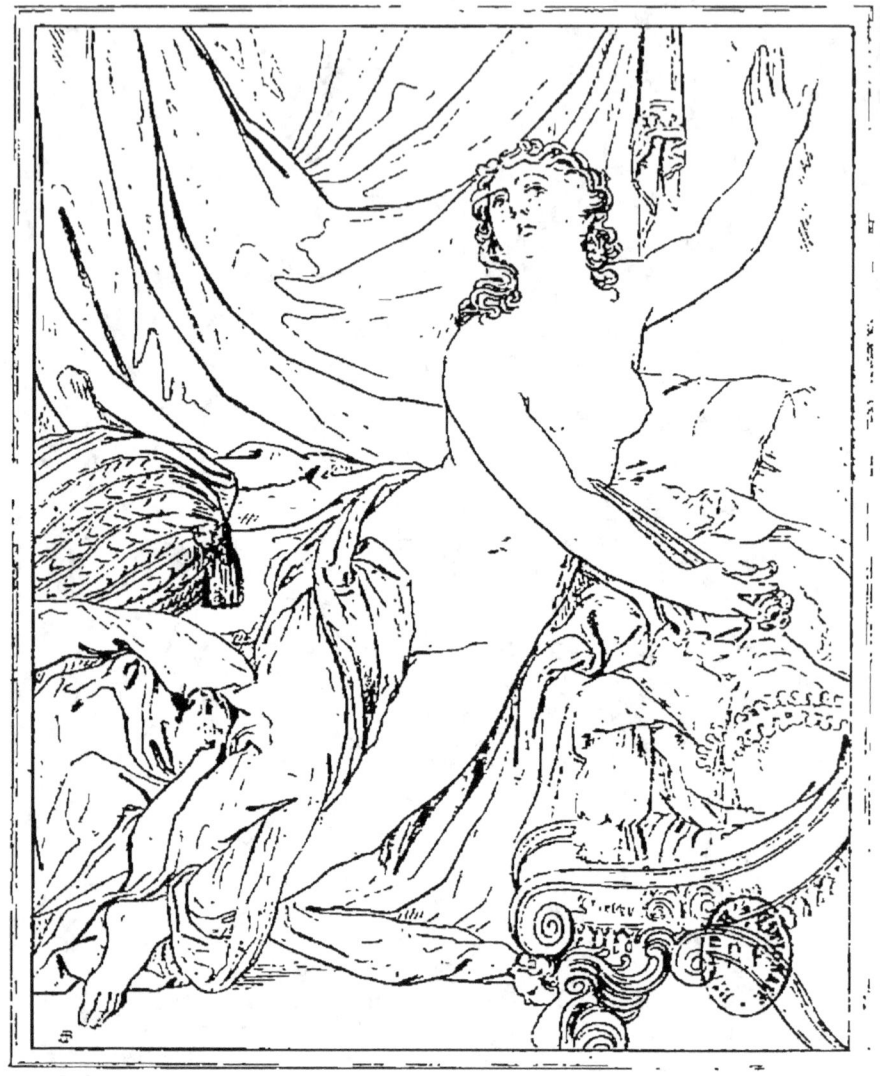

MORT DE LUCRÈCE
MORTE DI LUCREZIA
MUERTE DE LUCRECIA

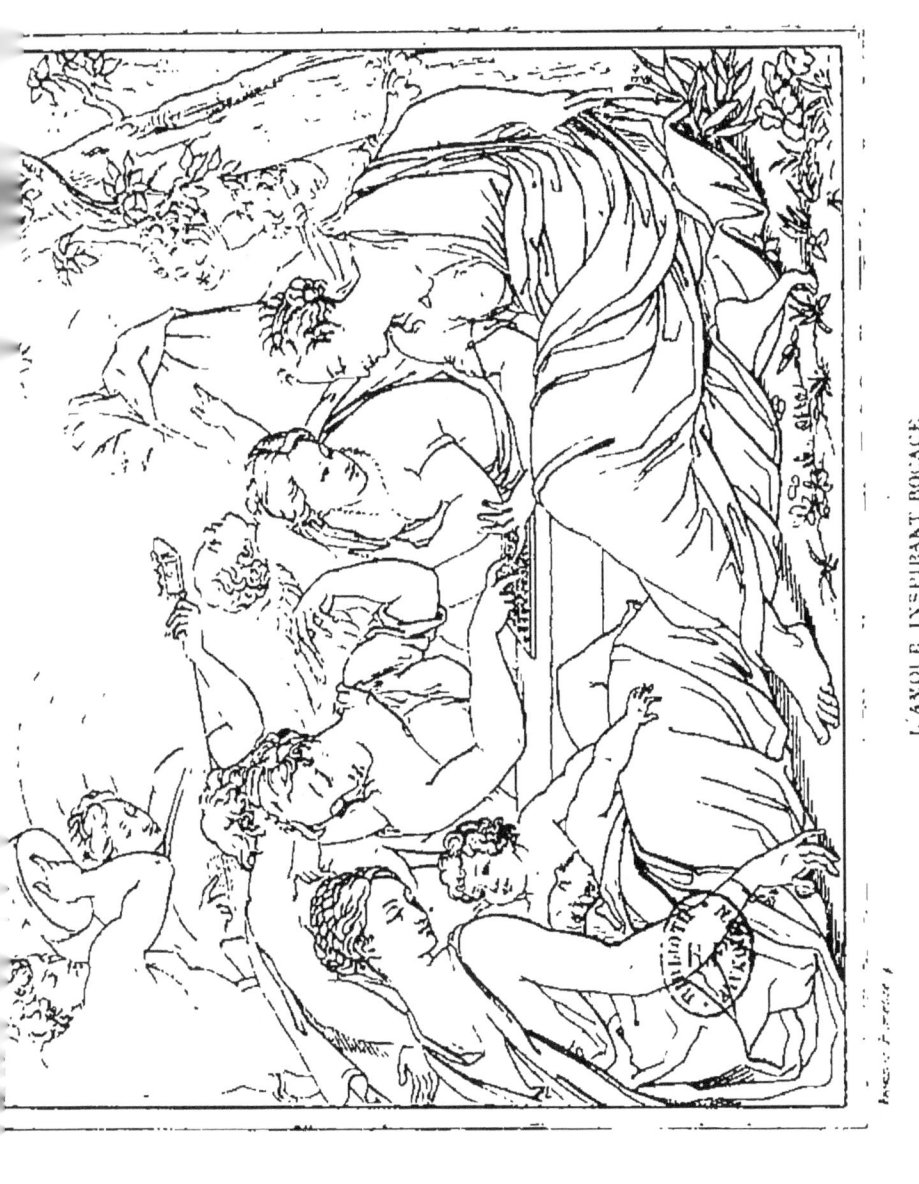

L'AMOUR INSPIRANT BOCACE.
L'AMORE CHE ISPIRA IL BOCACCIO

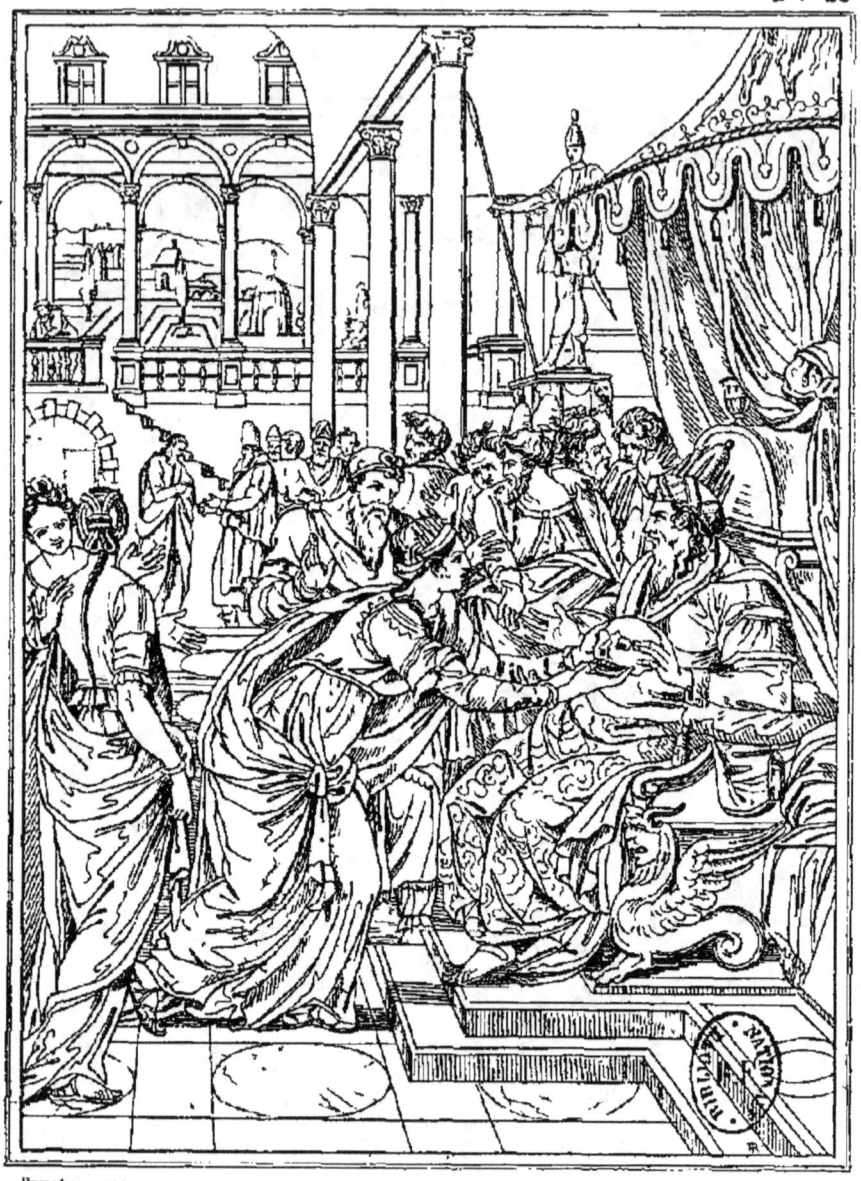

ADÉLAIDE DEMANDE JUSTICE A OTHON IER

ADRLAIDE IMPLORA GIUSTIZIA DA OTTONE 1°

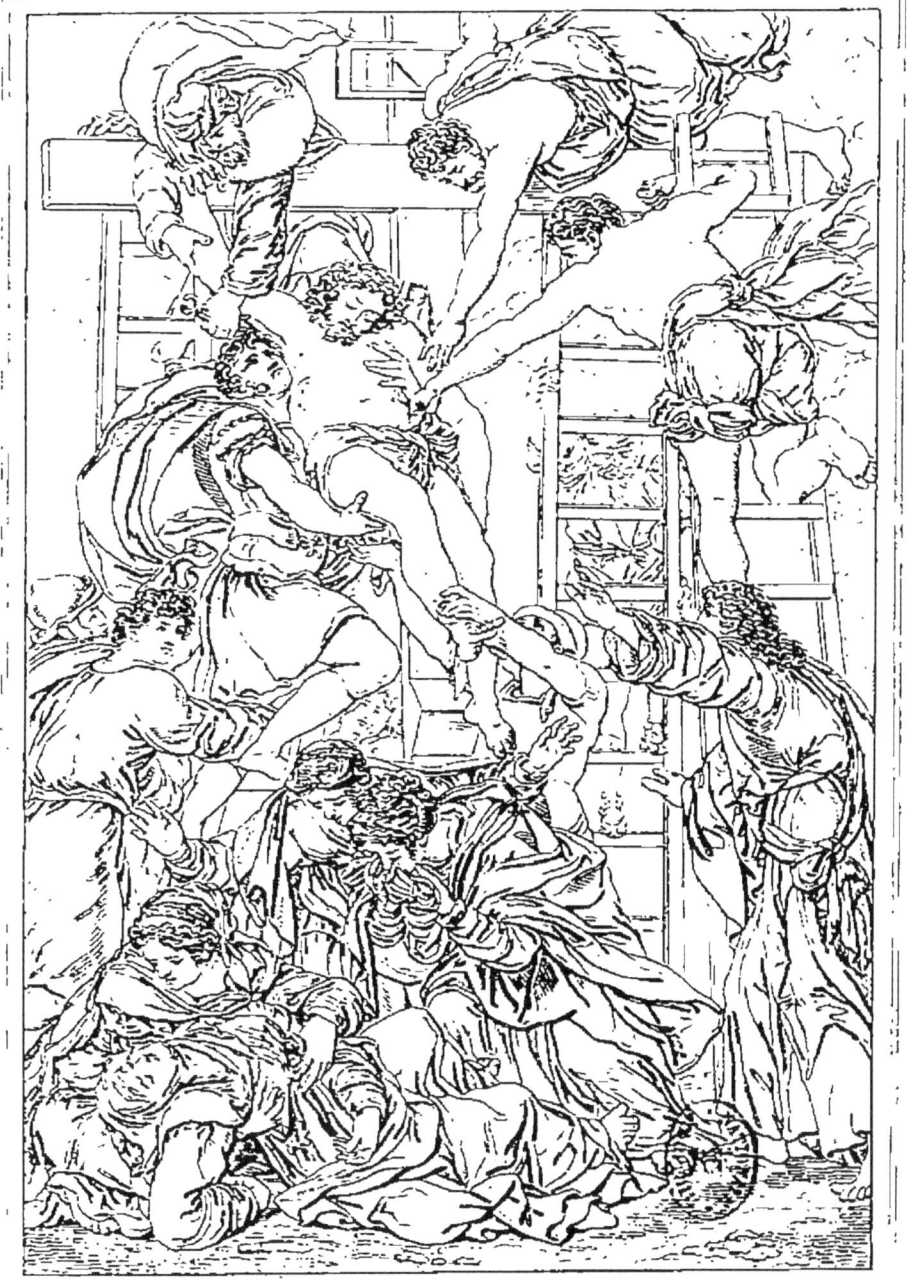

DESCENTE DE CROIX
DEPOSIZIONE DELLA CROCE

P. 42

HERCULES SOLENS

T. 1

DAVID TUANT GOLIATH.

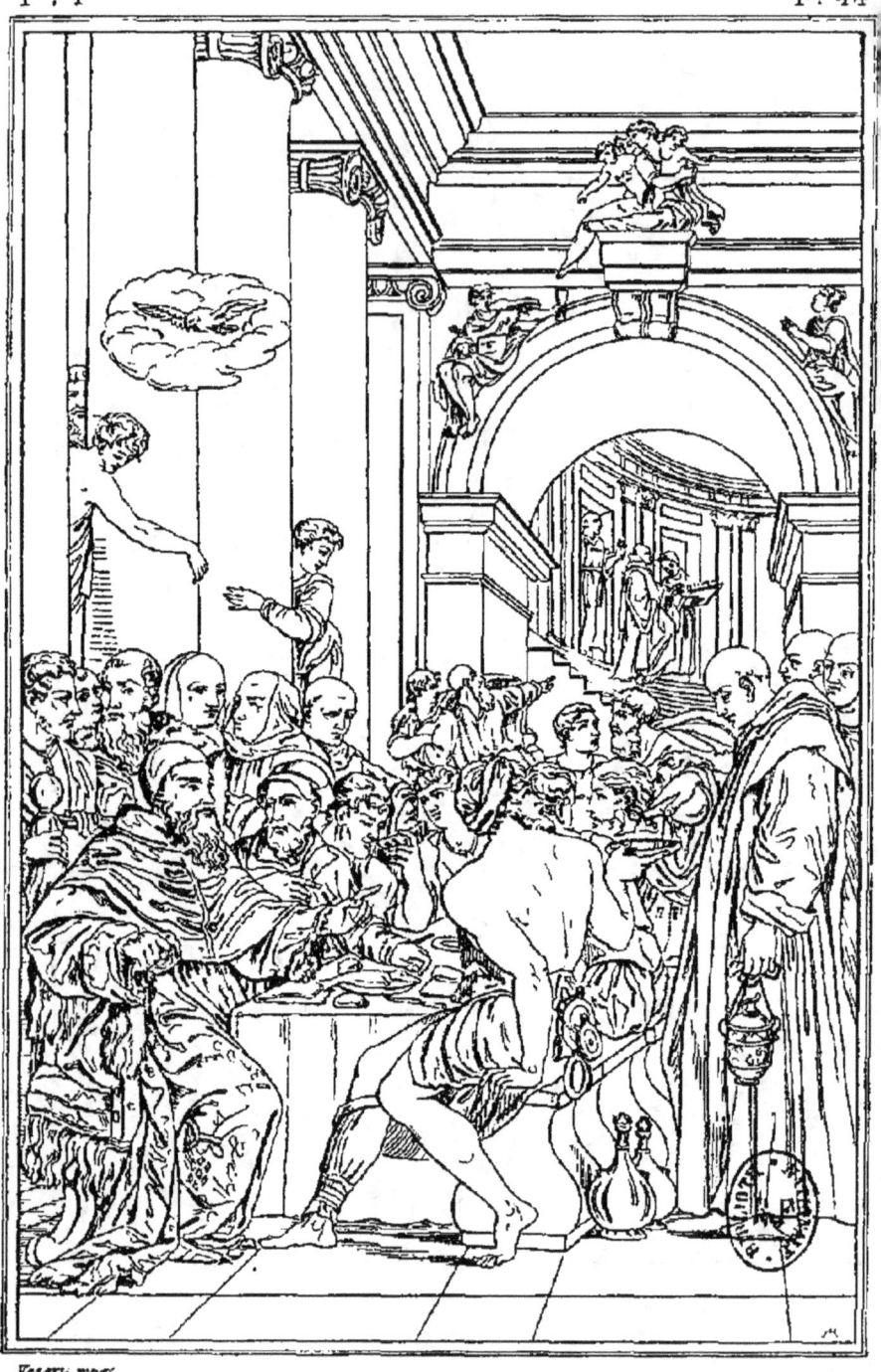

LA CÈNE PAR St GRÉGOIRE

LA CENA DI S GREGORIO

LA CENA REPRESENTADO POR S GREGORIO

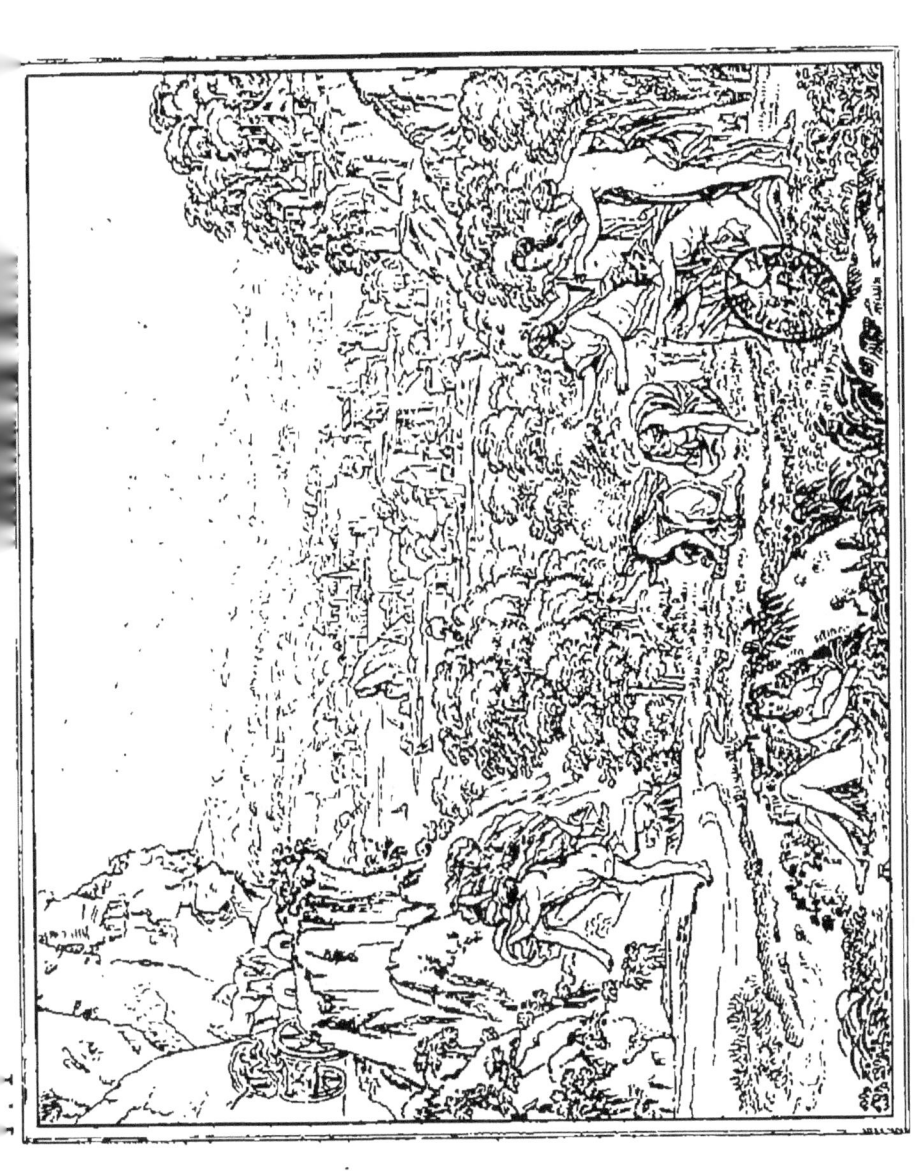

ENLÈVEMENT DE PROSERPINE.

RATTO DI PROSERPINA.

RAPTO DE PROSERPINA.

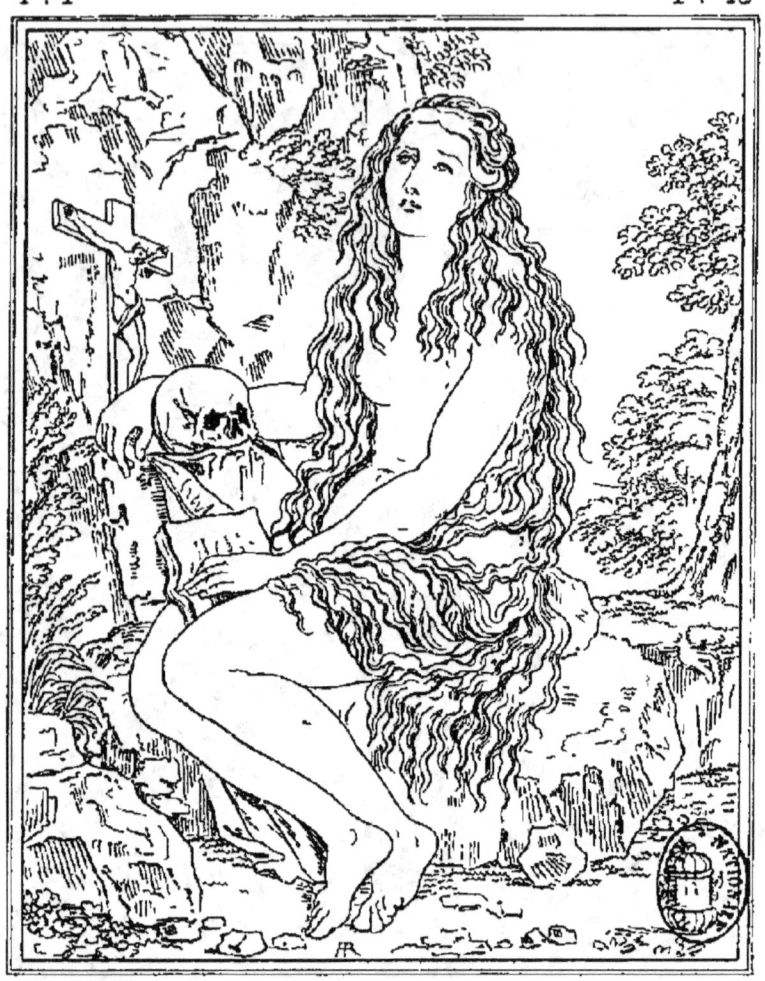

Ste MARIE MADELEINE

Sª MARIA MADALENA

STA MARIA MADALENA

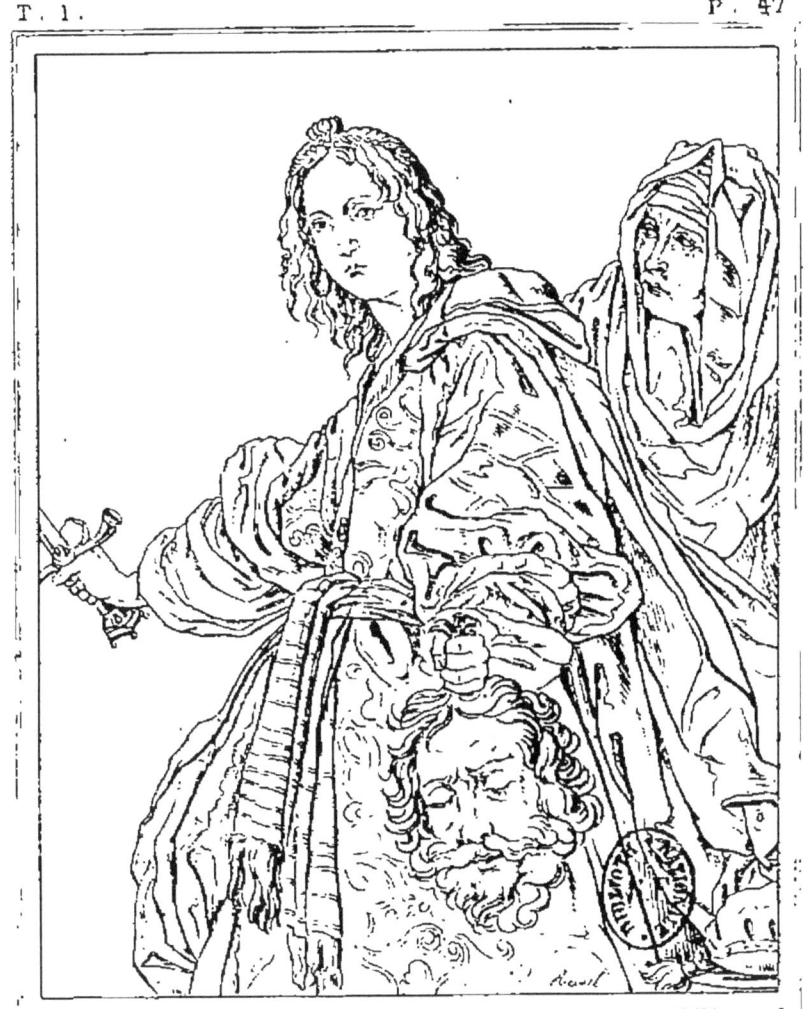

JUDITH

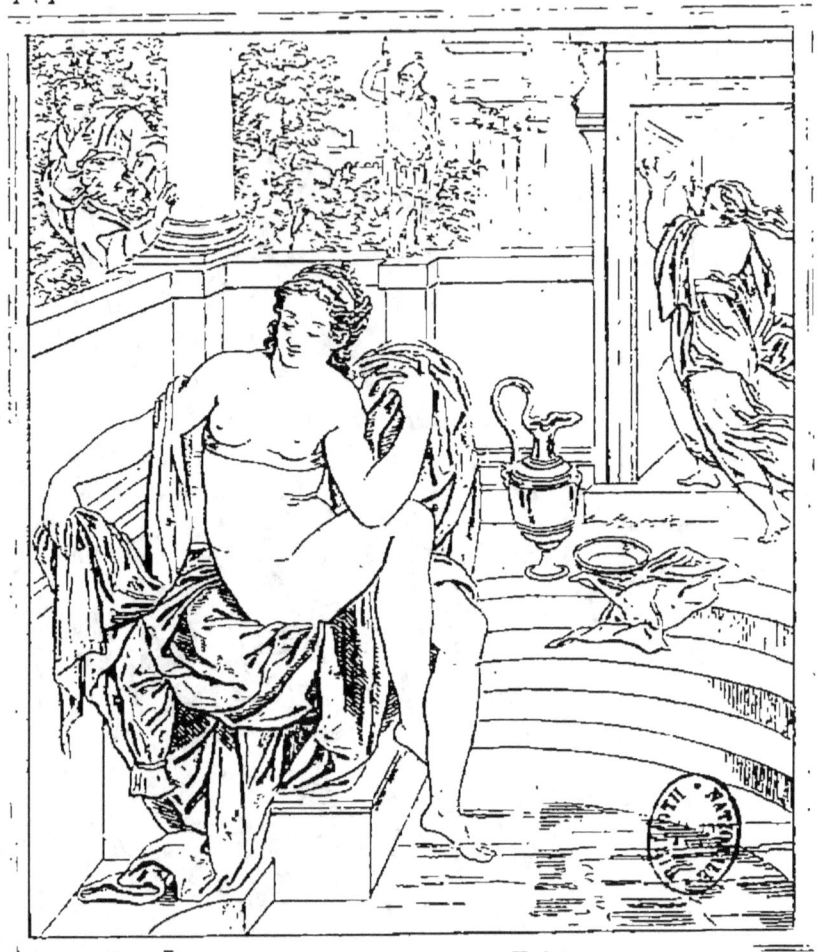

SUSANNE AU BAIN

SUSANNA AL BAGNO

SUSANA EN EL BAÑO

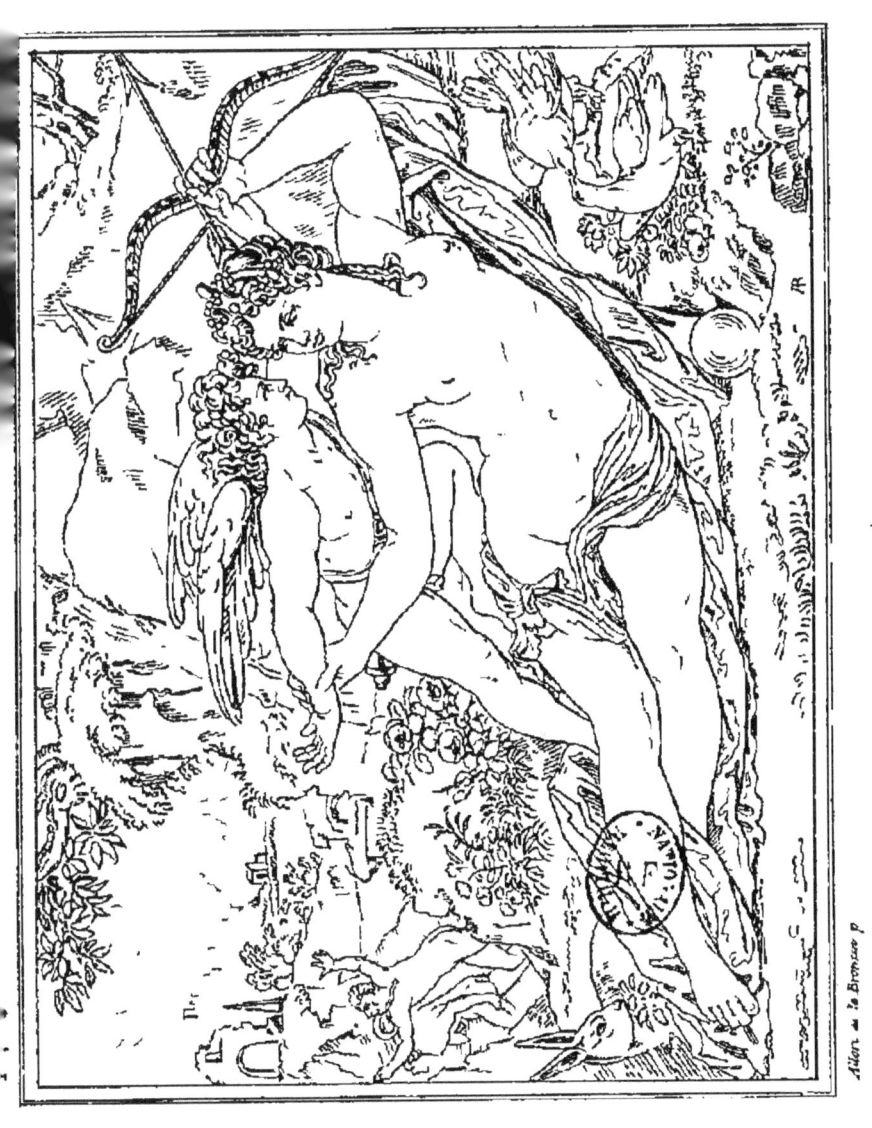

L'AMOUR DÉSARMÉ

P. 50

J. Maricozzi pinx

ARLOTTO ET DES CHASSEURS

ARLOTTO E VARII CACCIATORI

ARLOTO Y VARIOS CAZADORES

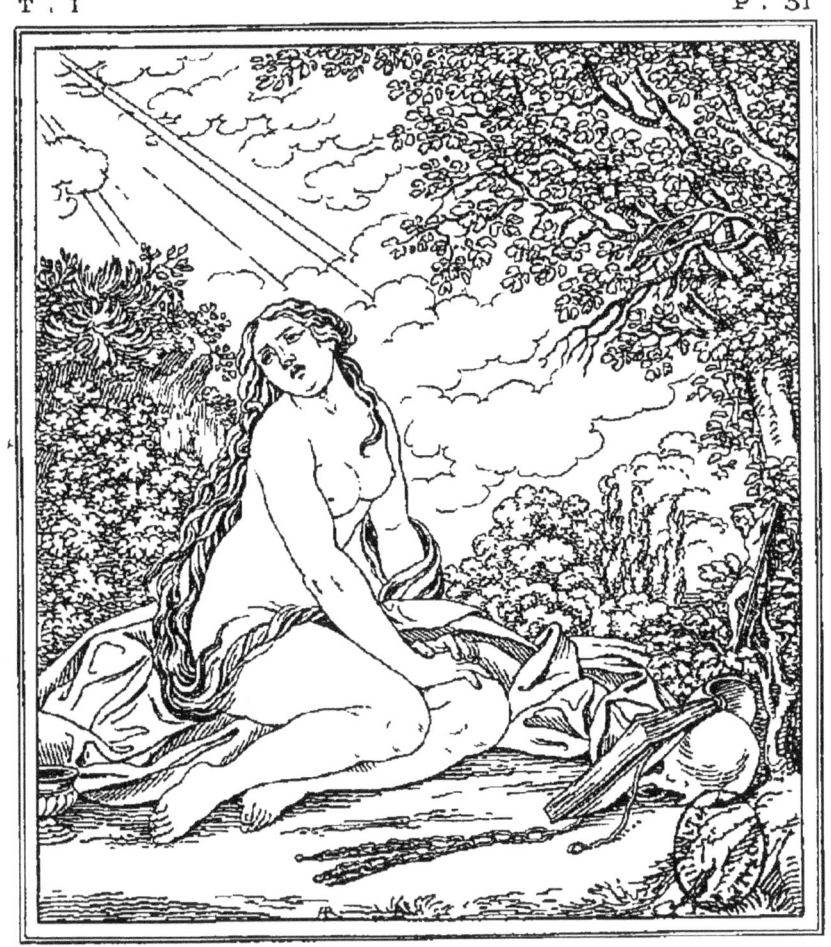

Fr Fiorini pinx

S.^{te} MADELEINE

S.^a MADDALENA

SANTA MADALENA

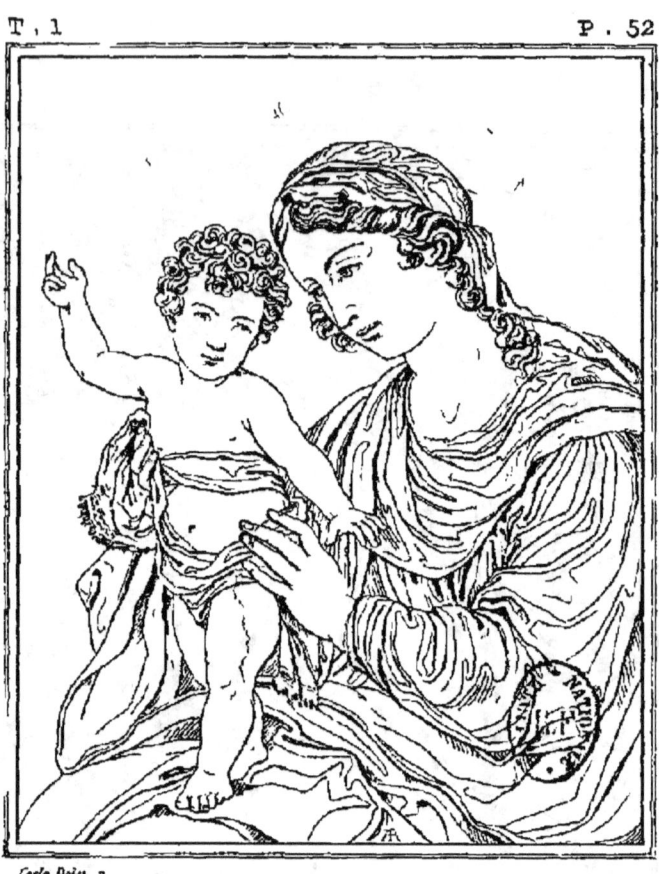

Carle Dolci p

LA VIERGE ET L'ENFANT JESUS

LA VERGINE E IL BAMBIN GESÙ

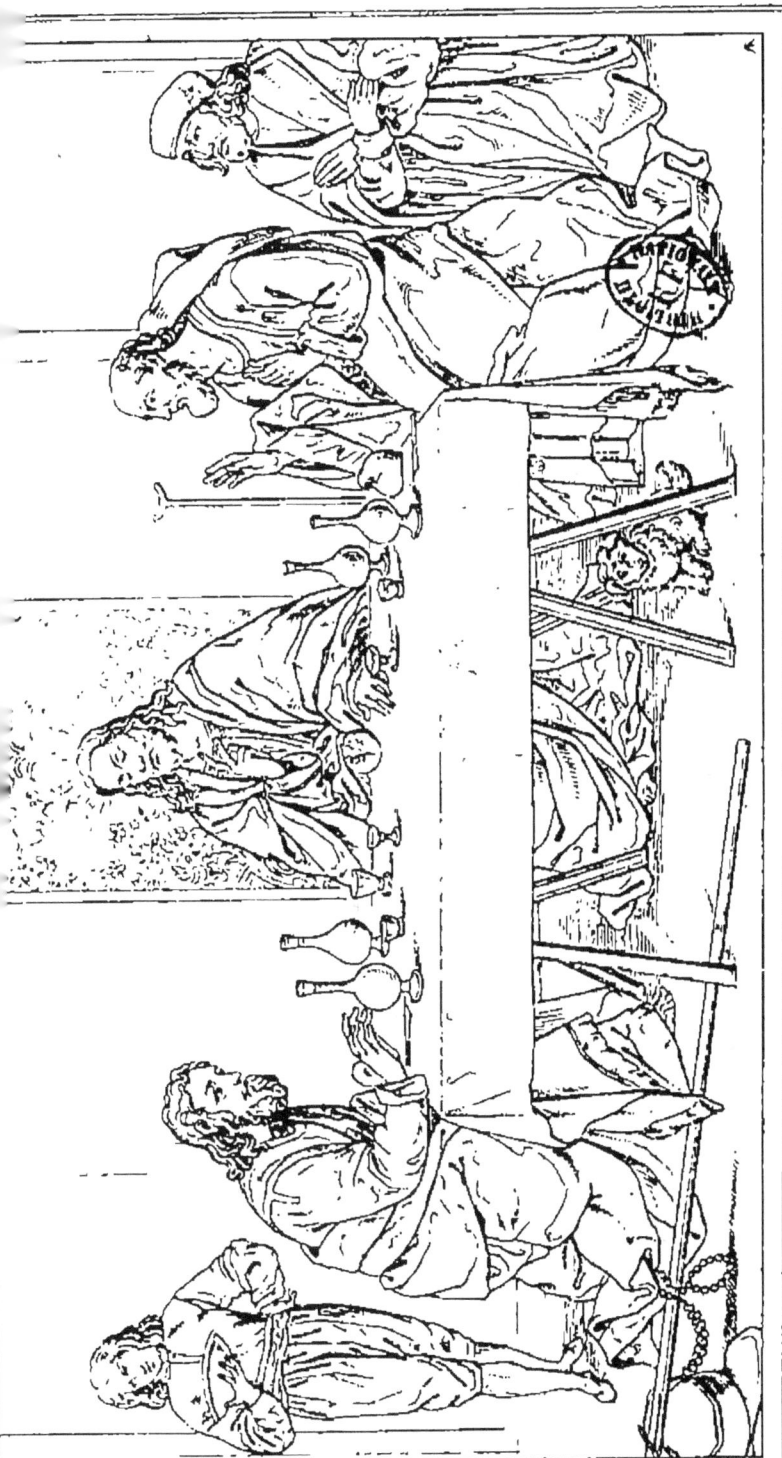

JÉSUS-CHRIST À EMMAÜS
GESU CRISTO IN EMAUS

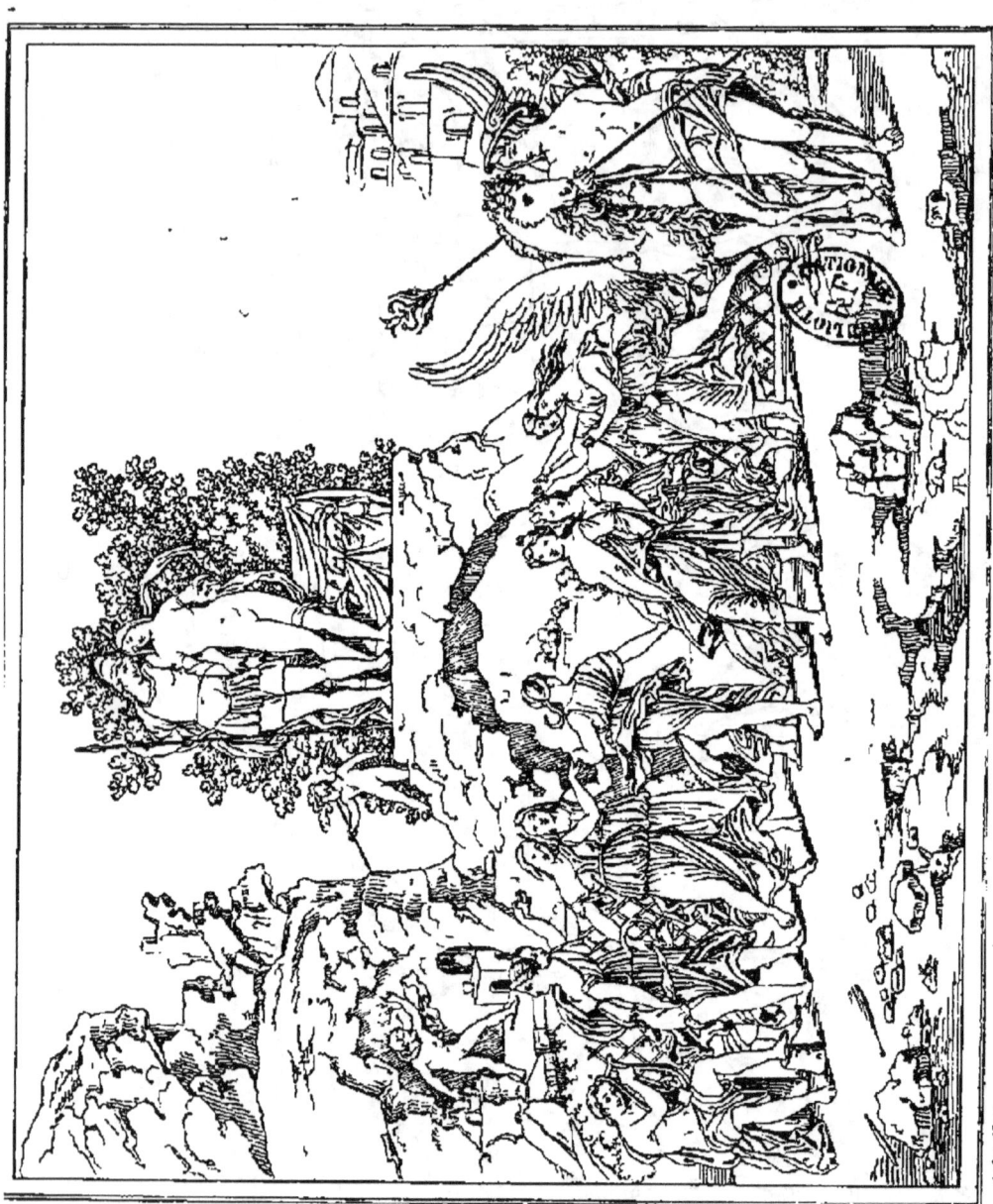

LE PARNASSE

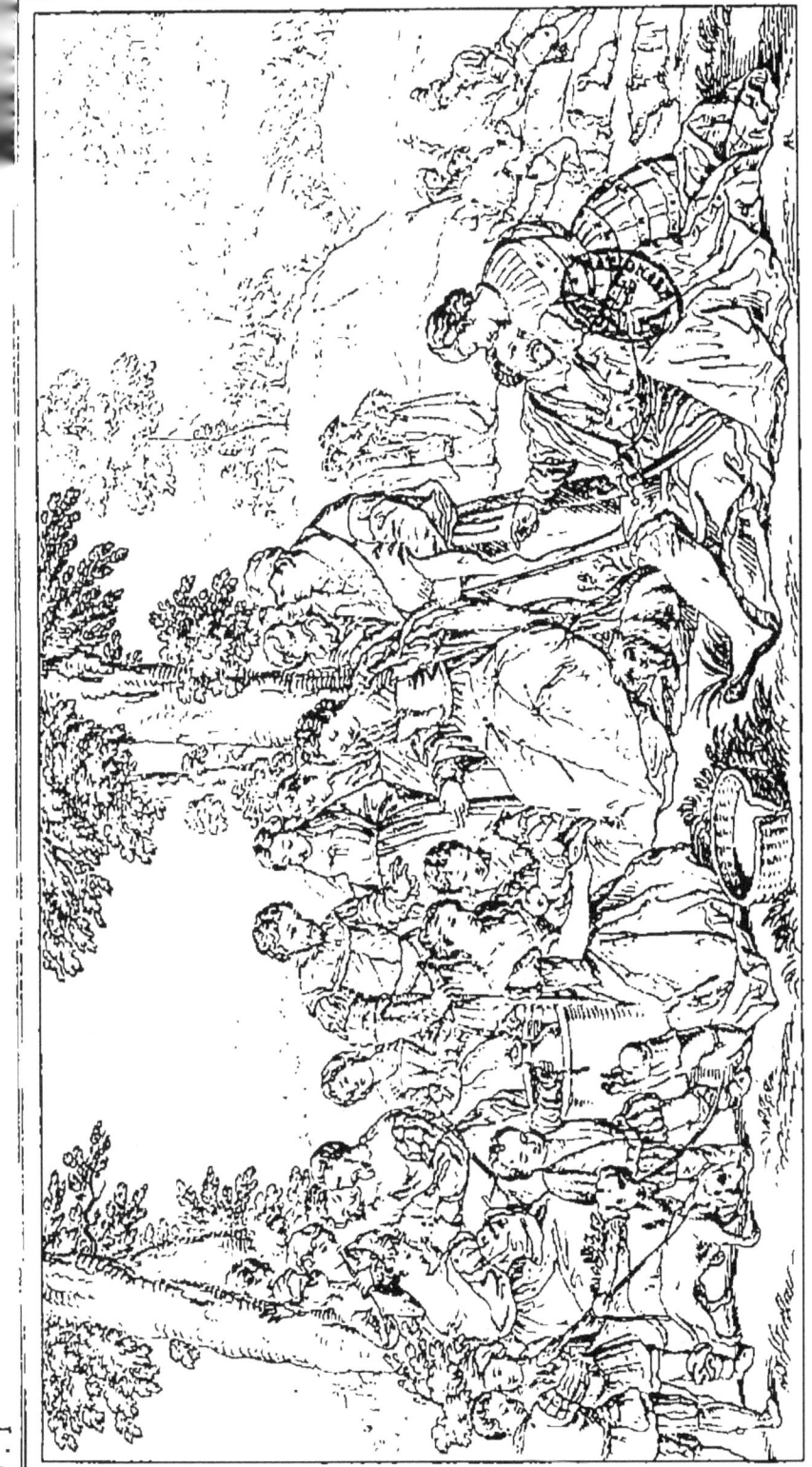

MOÏSE SAUVÉ DES EAUX

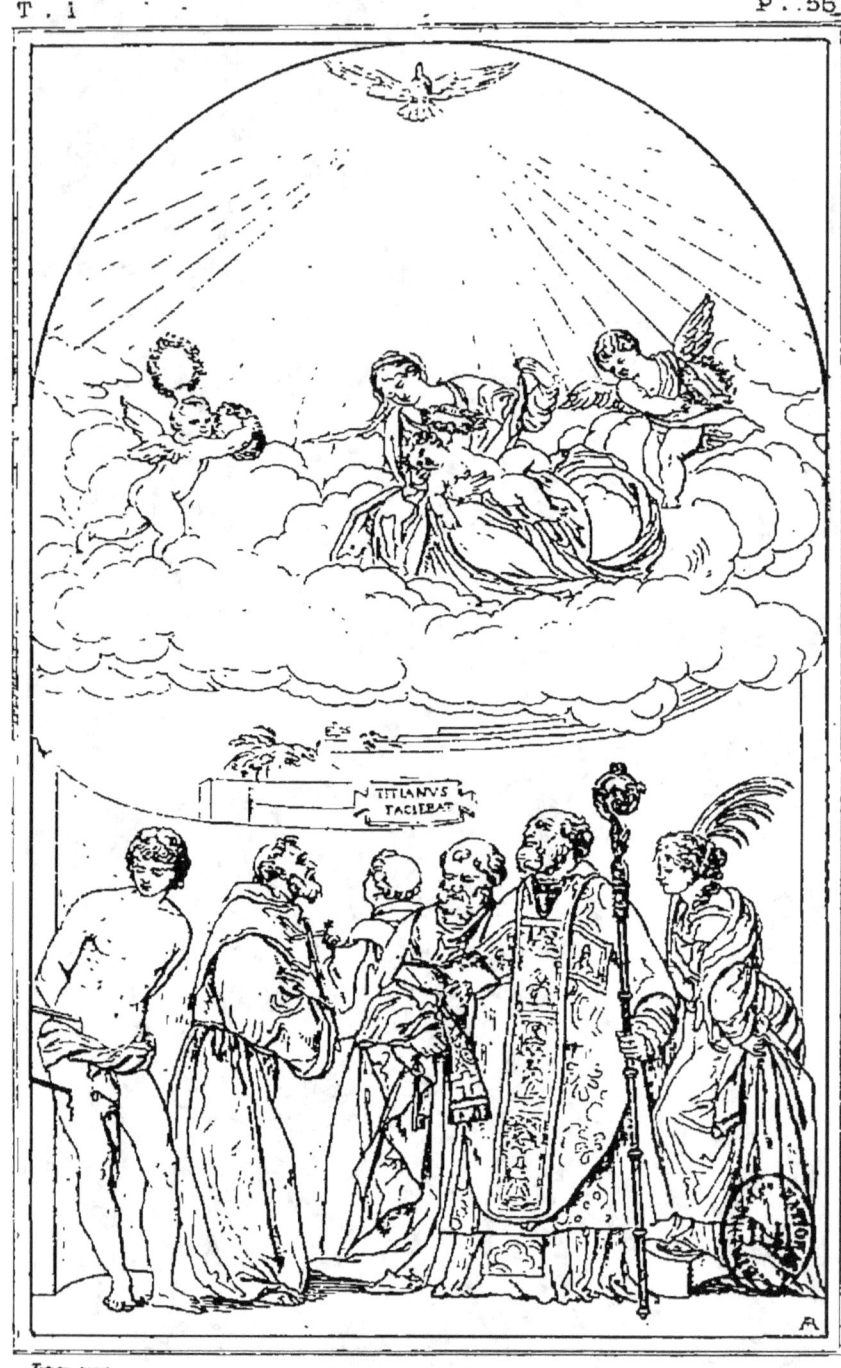

LA VIERGE TENANT L'ENFANT JÉSUS ADORÉ PAR PLUSIEURS SAINTS
LA VERGINE CHE REGGE IL BAMBIN GESÙ ADORATO DA MOLTI SANTI
LA VIRGEN SOSTENIENDO AL NIÑO JESUS ADORADO POR MUCHOS SANTOS

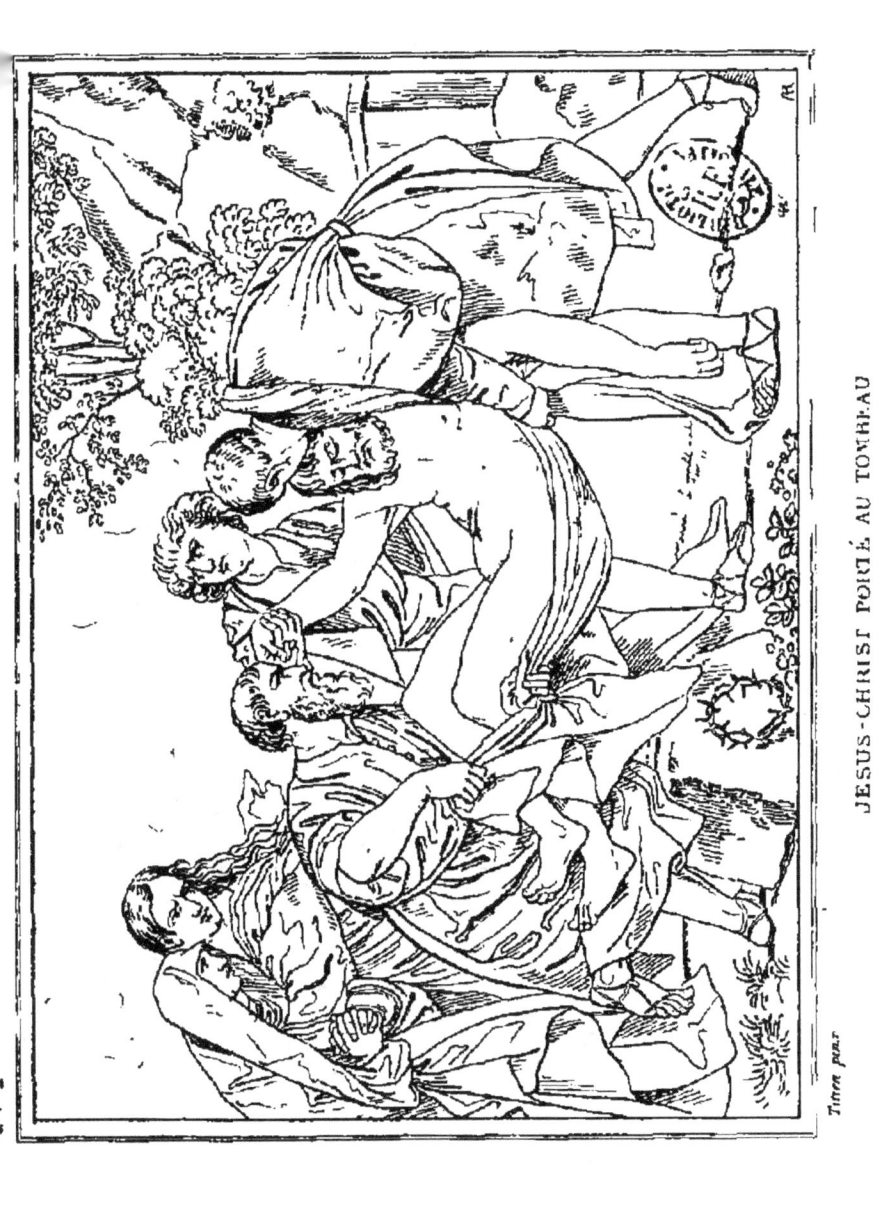

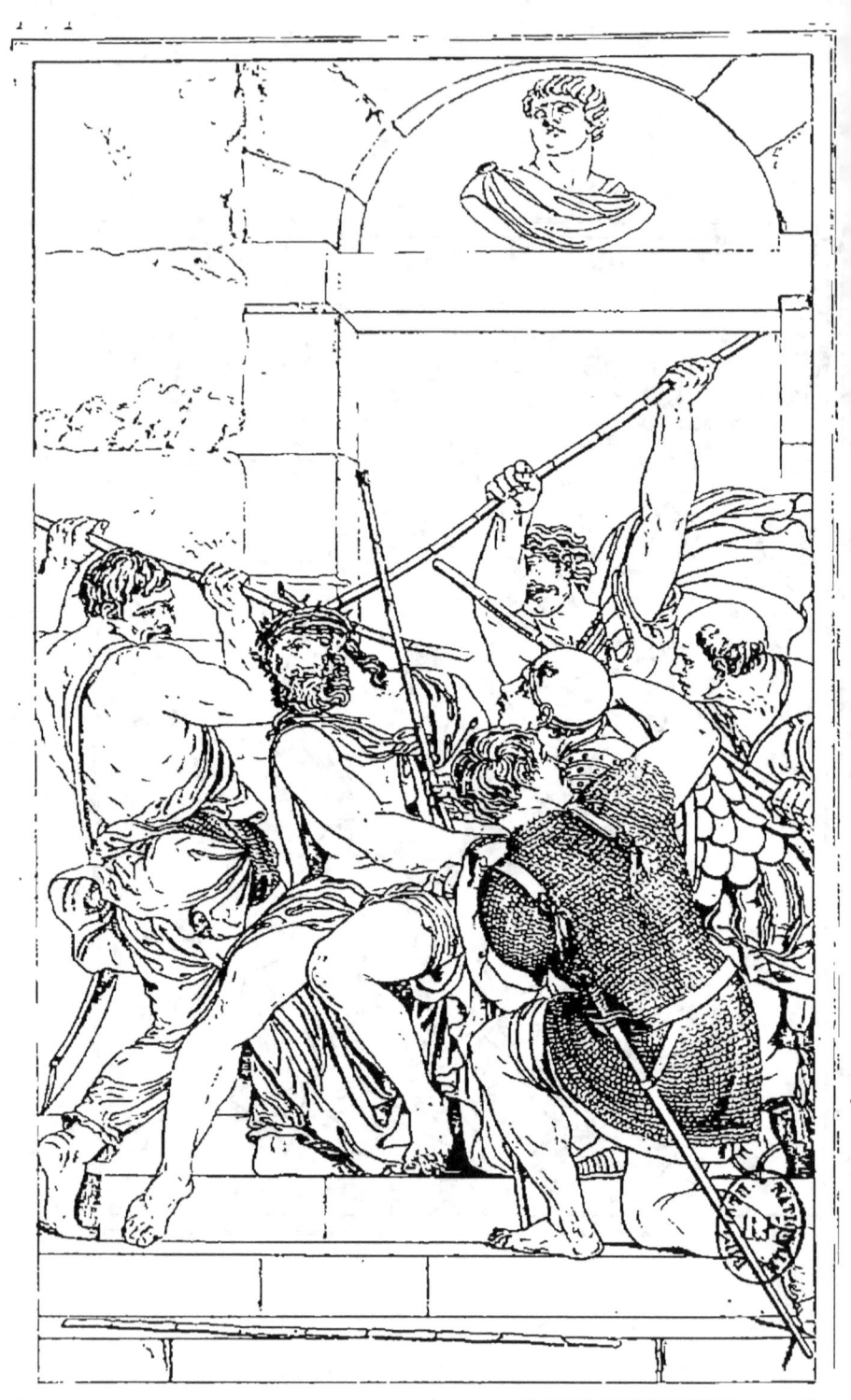

JÉSUS-CHRIST COURONNÉ D'ÉPINES

J. CH. PRÉSENTÉ AU PEUPLE.

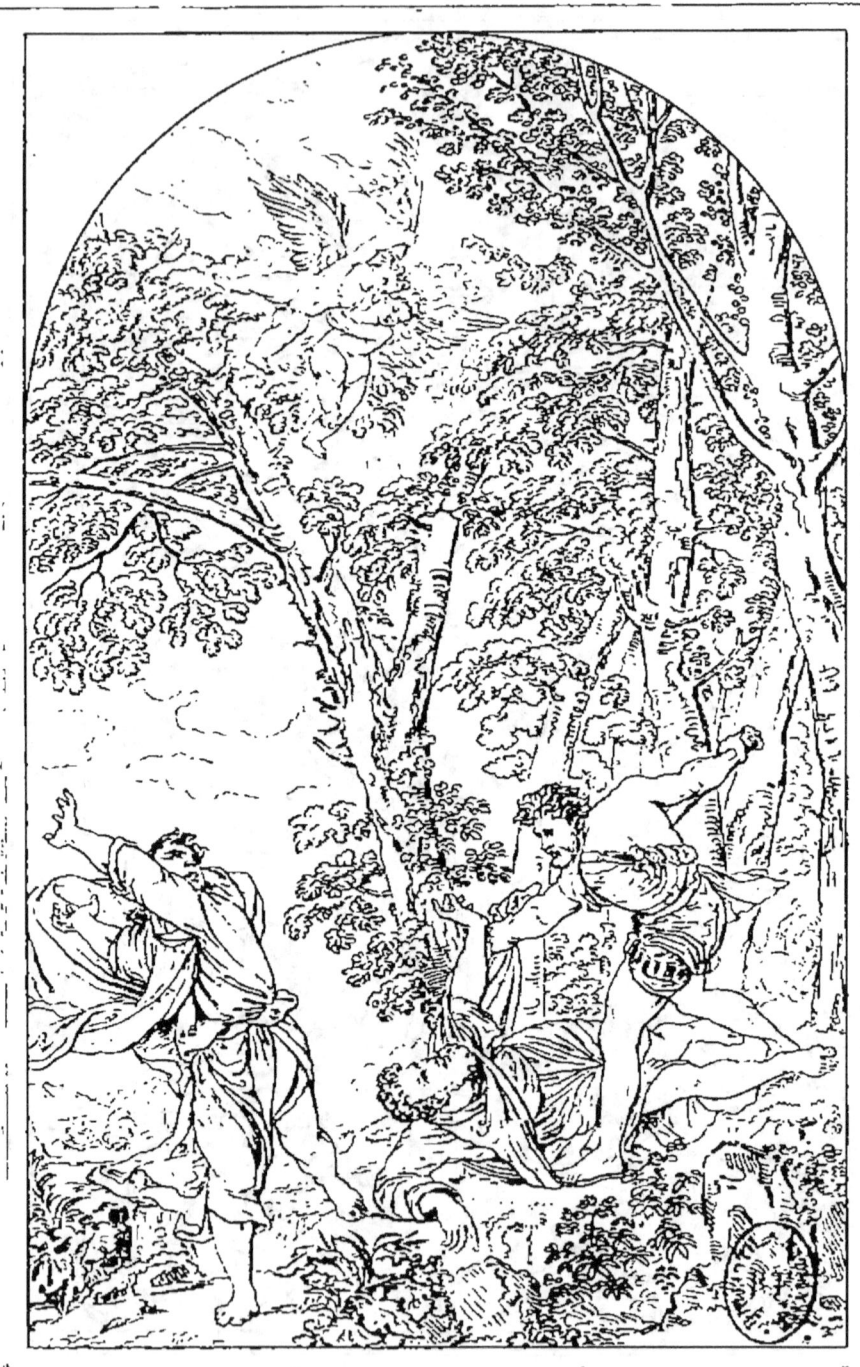

MARTYRE DE St PIERRE LE DOMINICAIN
Martirio di San Pietro Domenicano

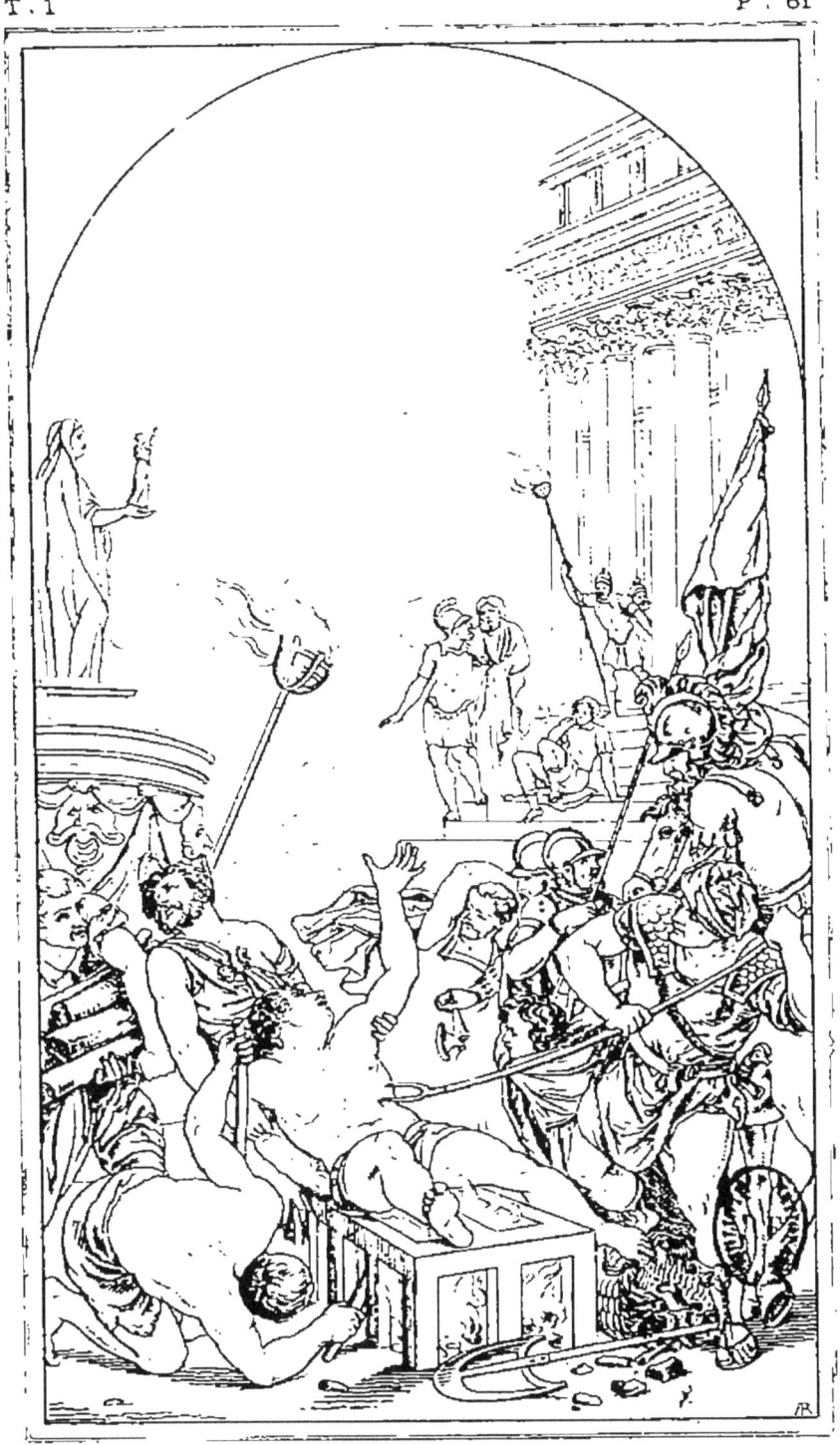

MARTYRE DE St LAURENT

MARTIRIO DI S LORENZO

VÉNUS ANADYOMÈDE
VENERE AFRODITA
VENUS AFRODITA

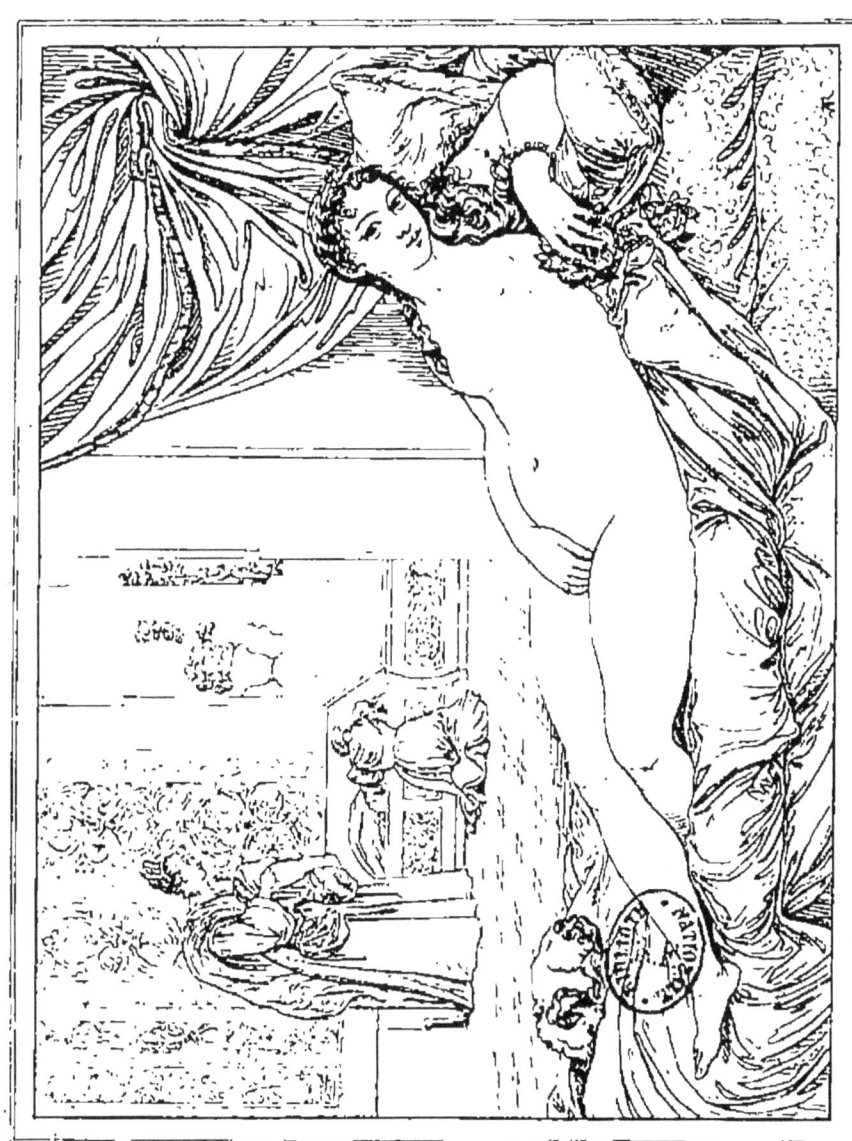

VÉNUS COUCHÉE.
VENERE SDRAIATA.

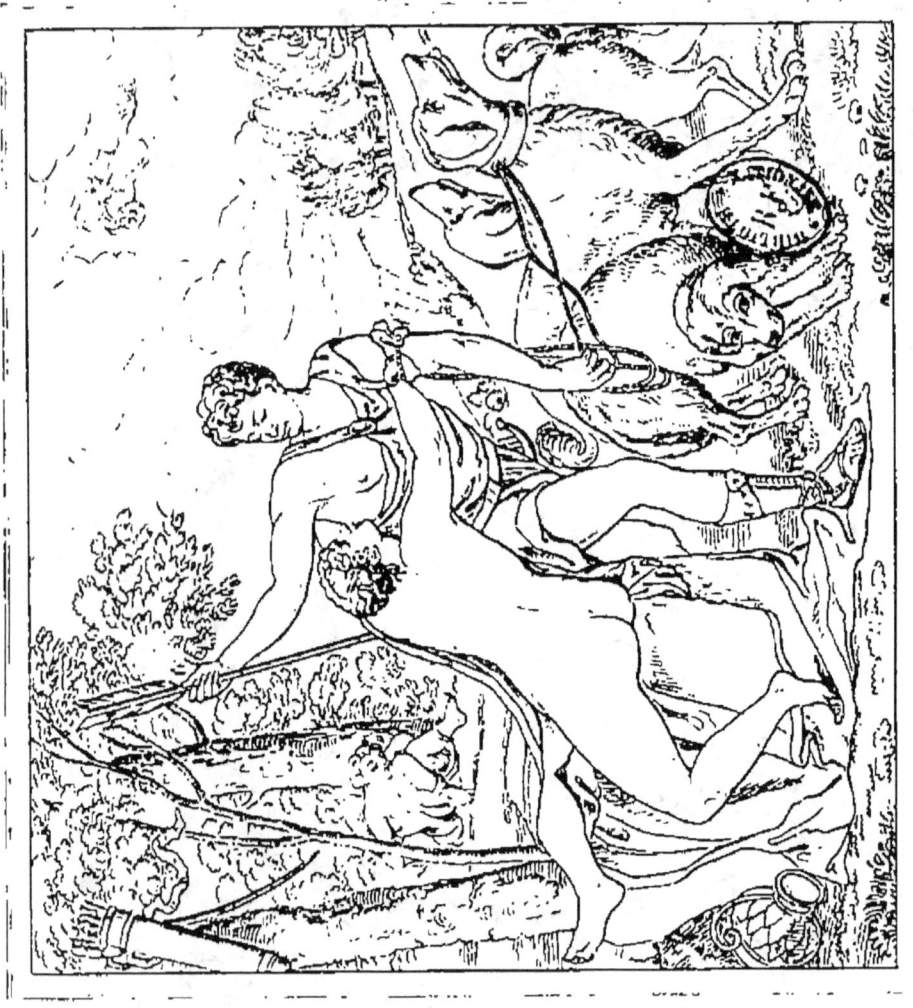

VÉNUS ET ADONIS.
VENERE E ADONE.

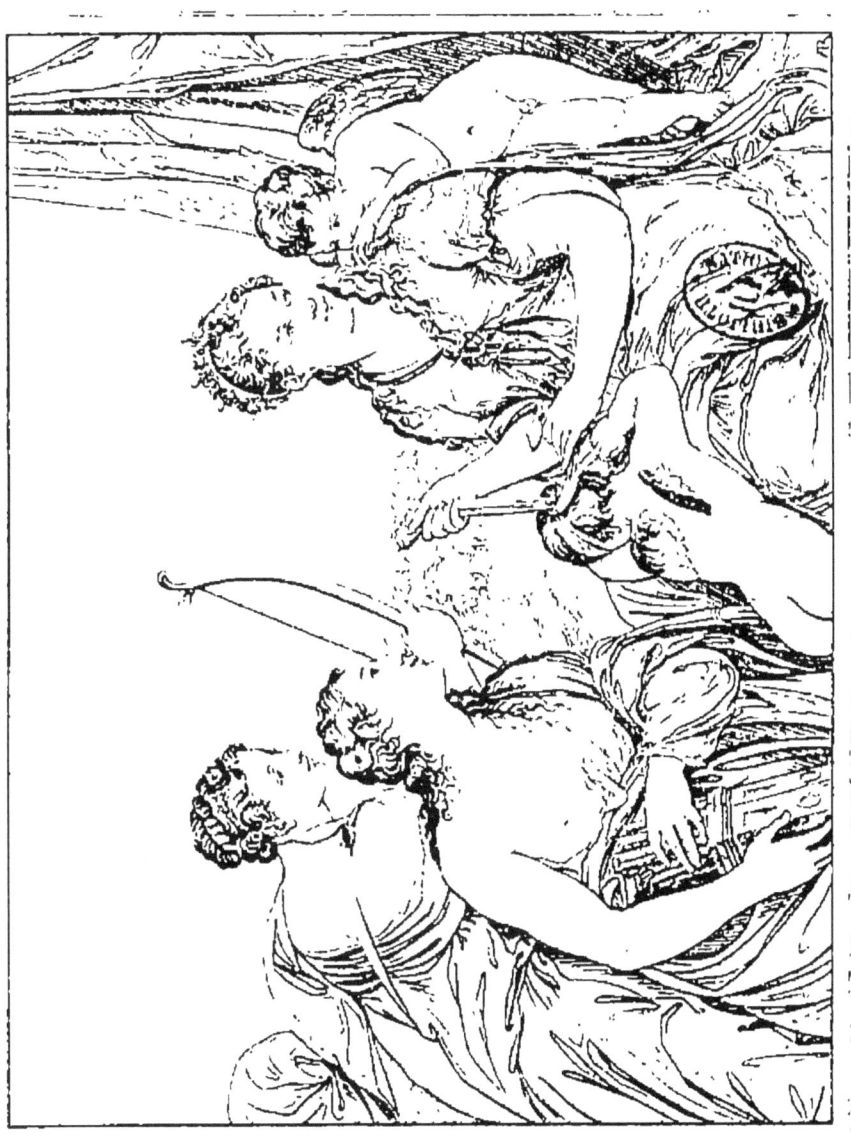

VENUS BANDE LES YEUX DE L'AMOUR
VENERE BENDA GLI OCCHI DELL'AMORE

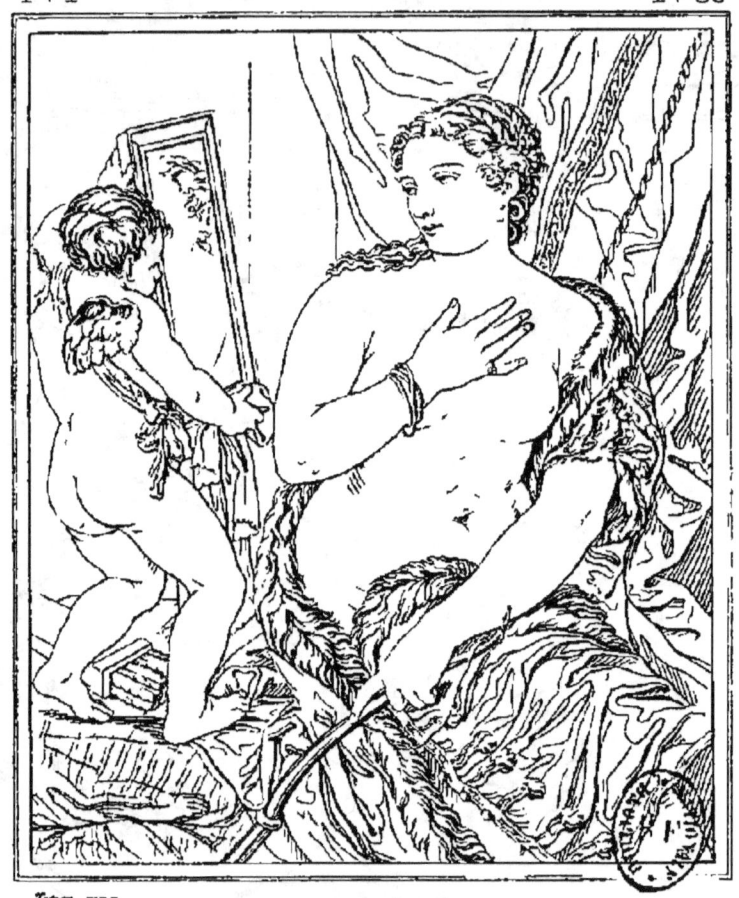

VÉNUS SE MIRANT
VENERE CHE SI SPECCHIA.
VENUS MIRANDOSE AL ESPEJO

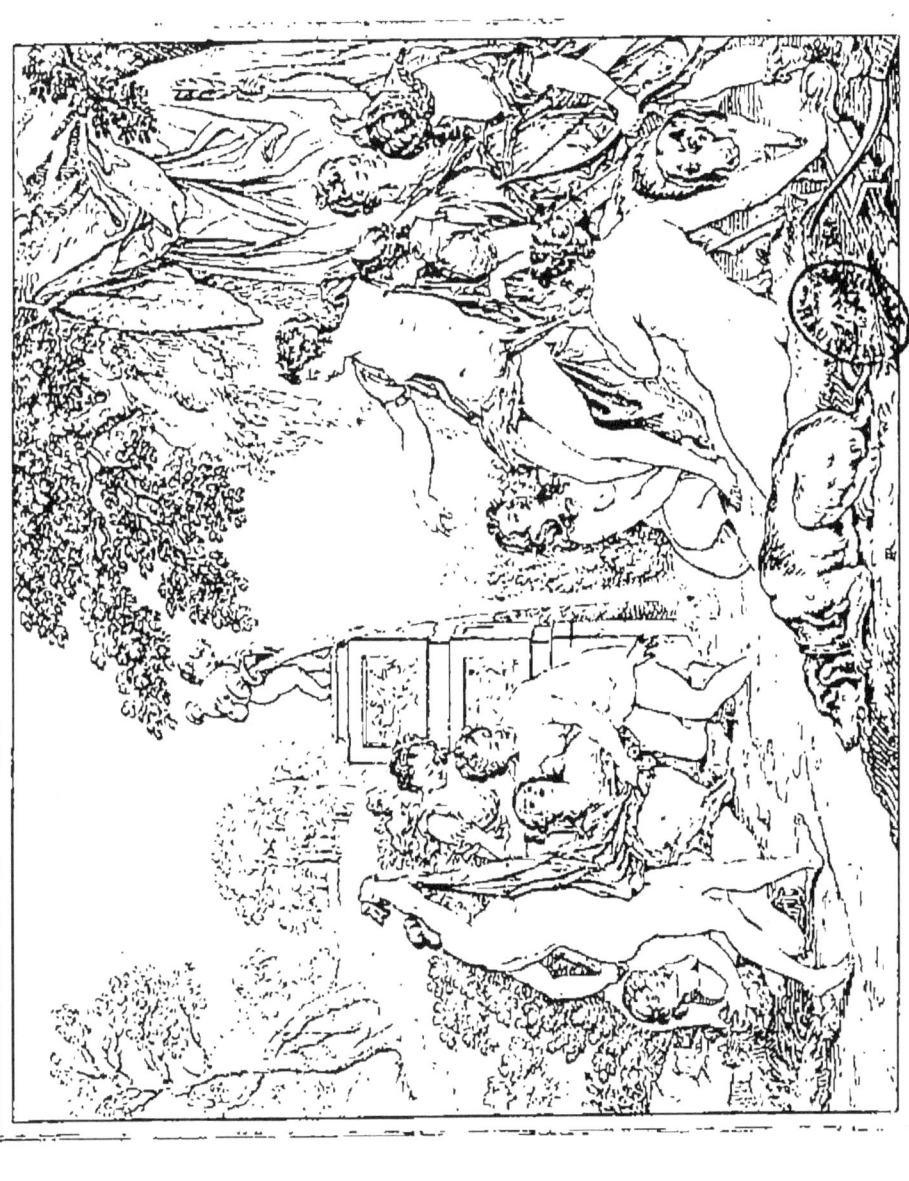

DIANE ET CALISTO.
DIANA E. CALISTO.

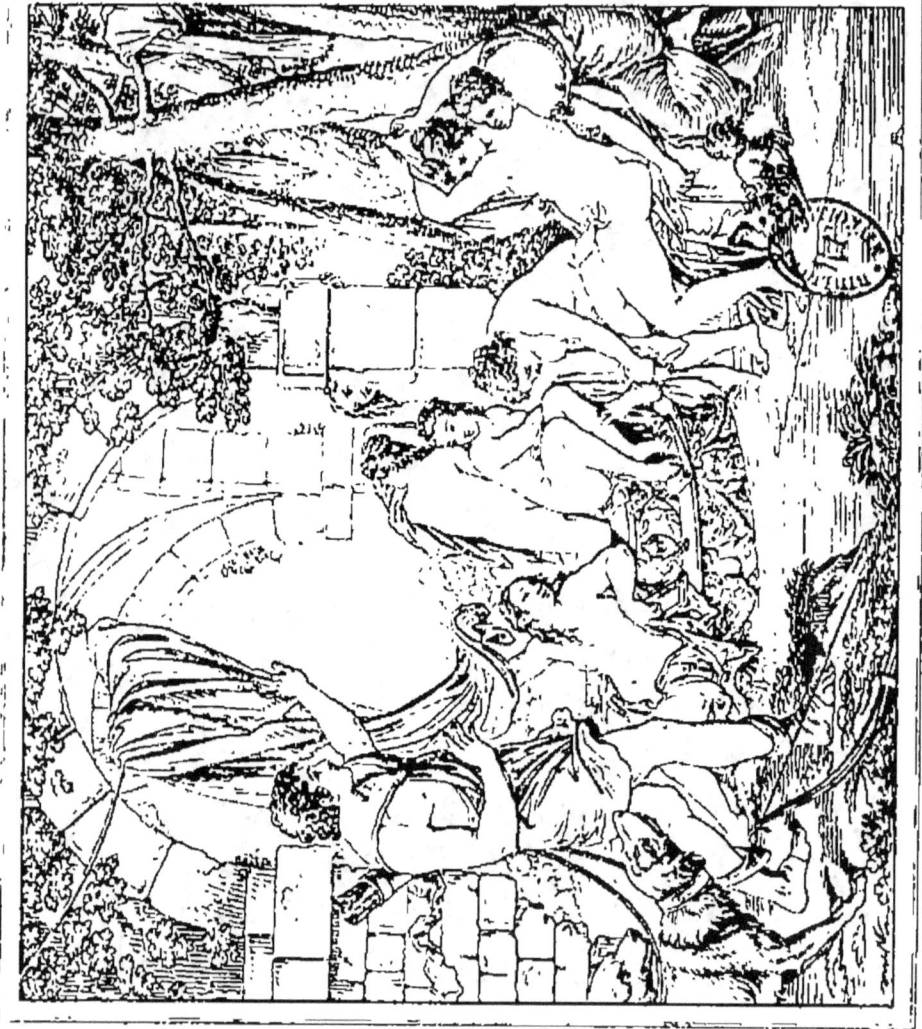

DIANE ET ACTÉON.

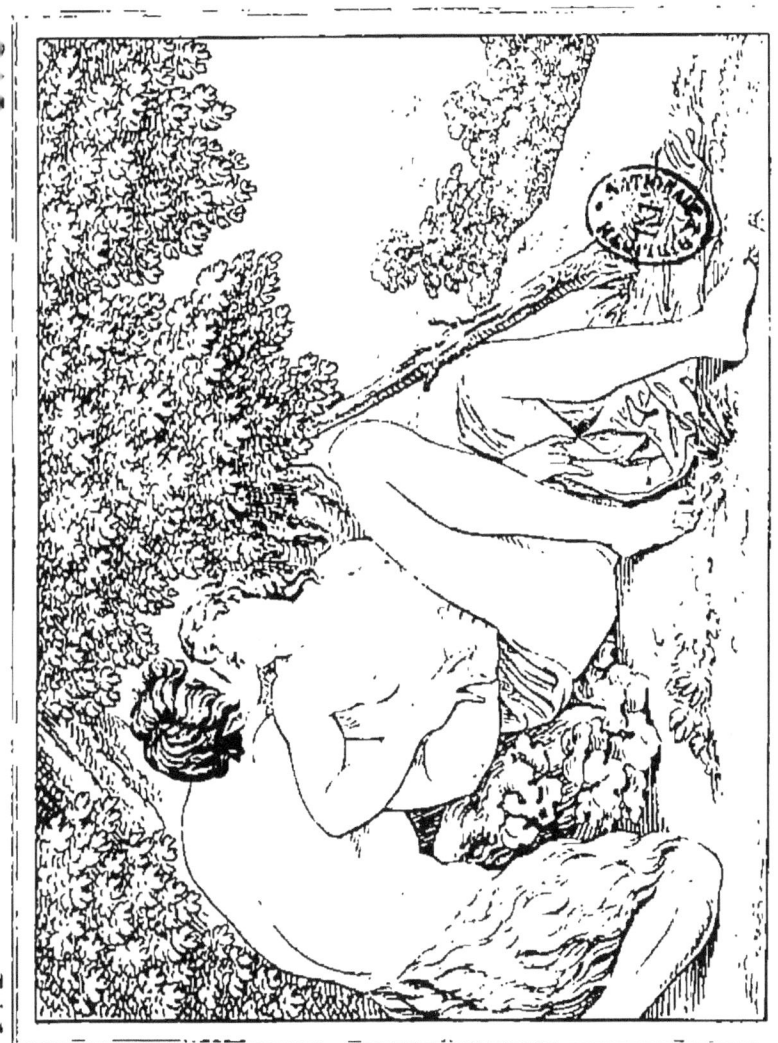

JUPITER ET ANTIOPE

DANAÉ.
DANAE.
DANAE.

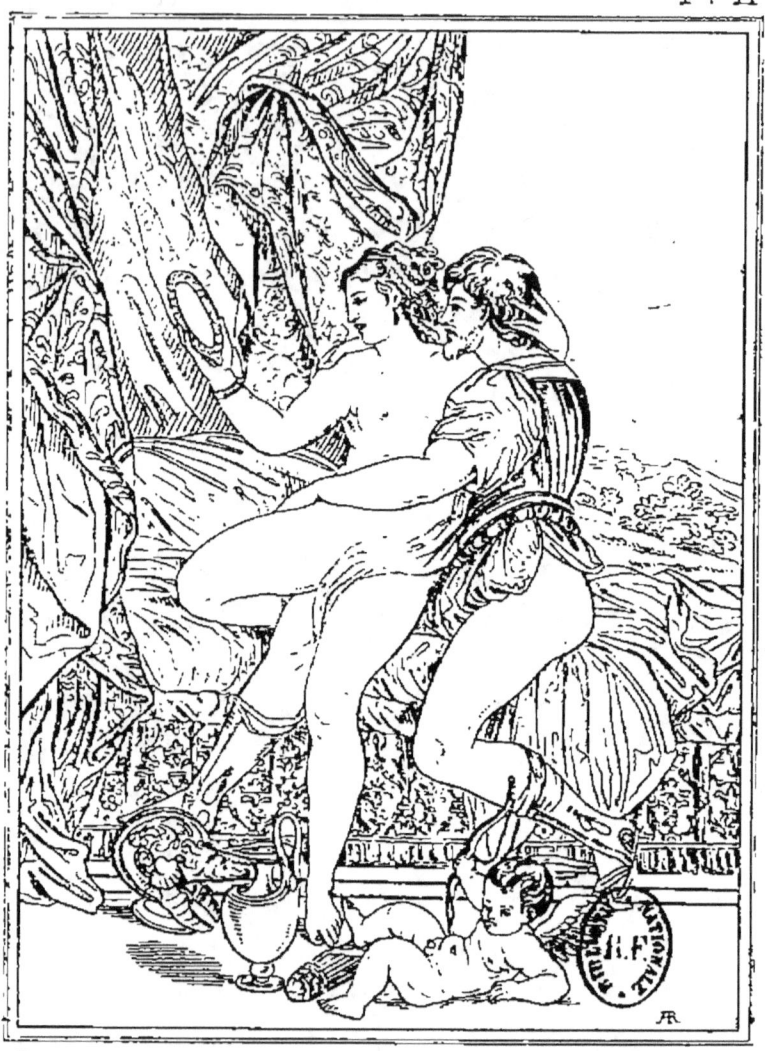

MARS ET VÉNUS.

MARTE E VENERE.

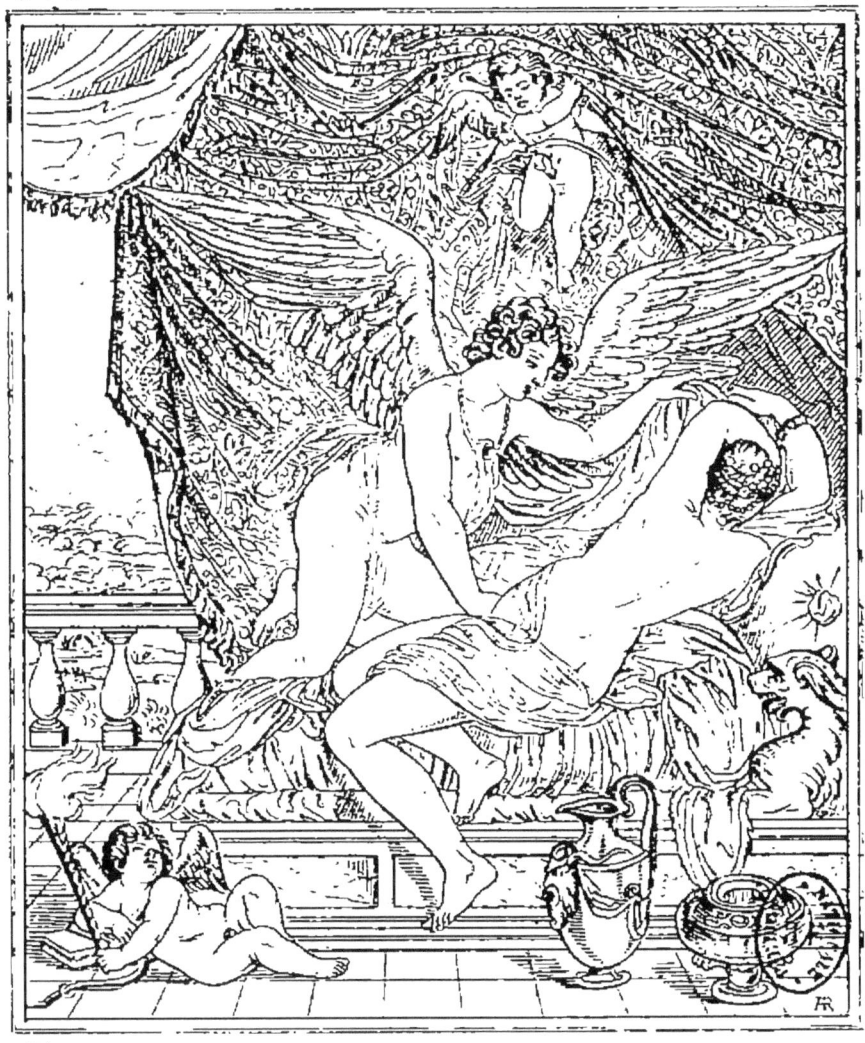

L'AMOUR ET PSYCHÉ

AMORE E PSICHE.

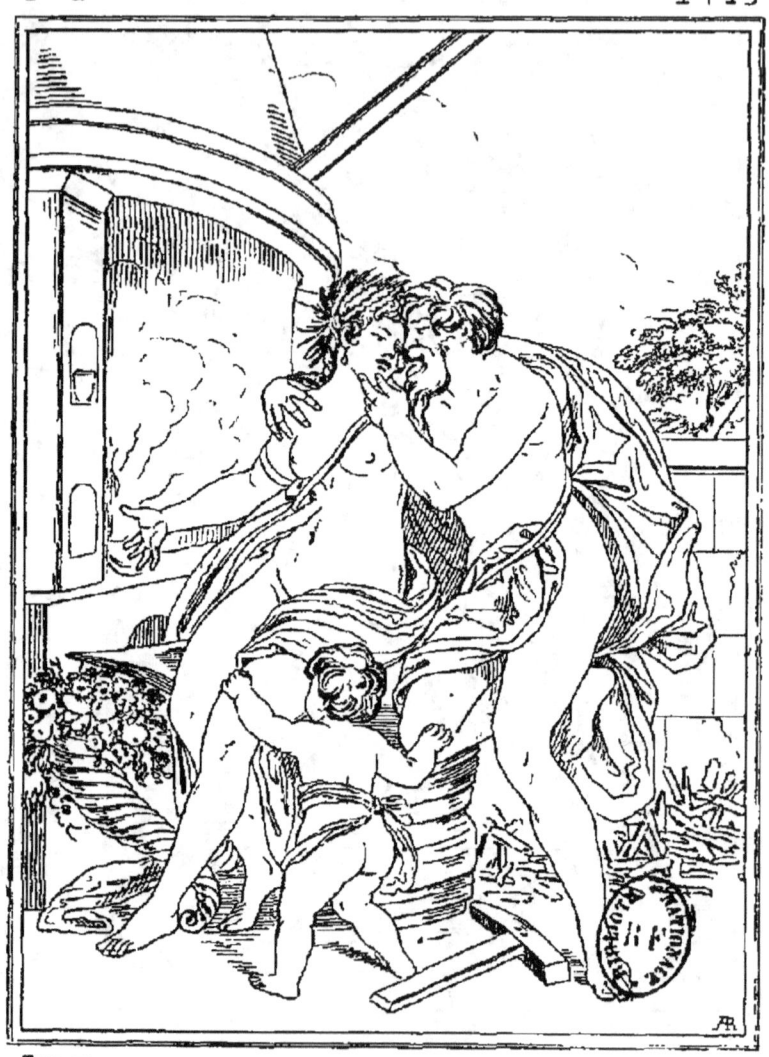

VULCAIN ET CERES
VULCANO E CERERE

HERCULE ET DÉJANIRE

ERCOLE E DEIANIRA.

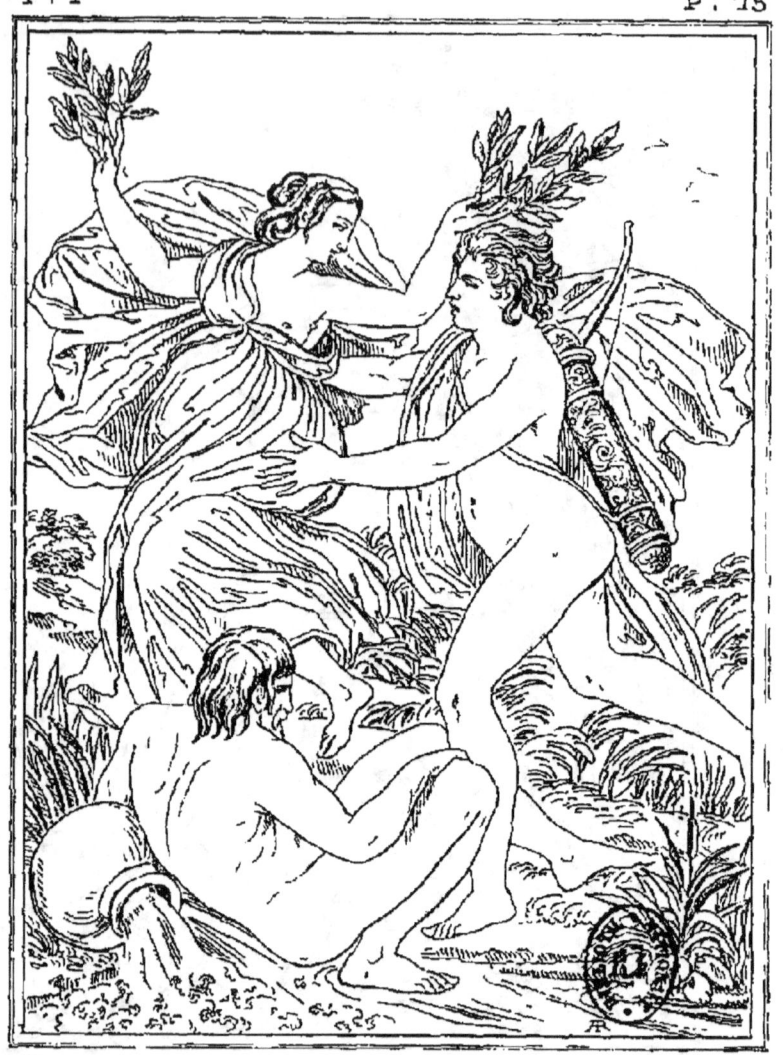

APOLLON ET DAPHNE

APOLLO & DAFNE

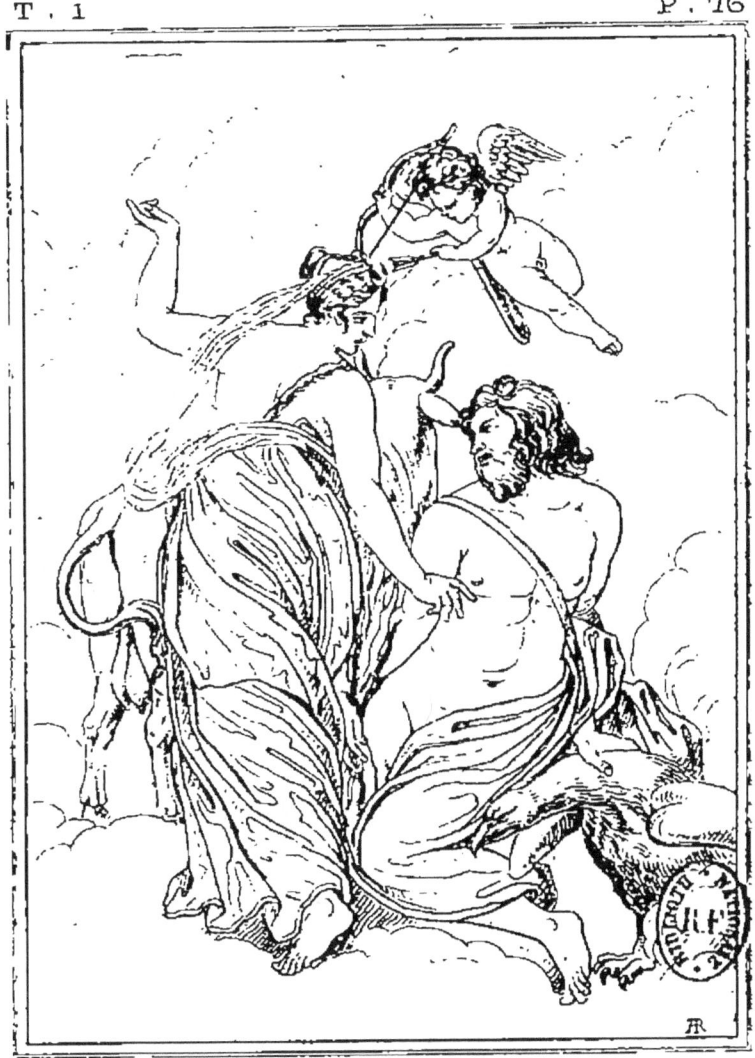

JUPITER ET JUNON

GIOVE E GIUNONE.

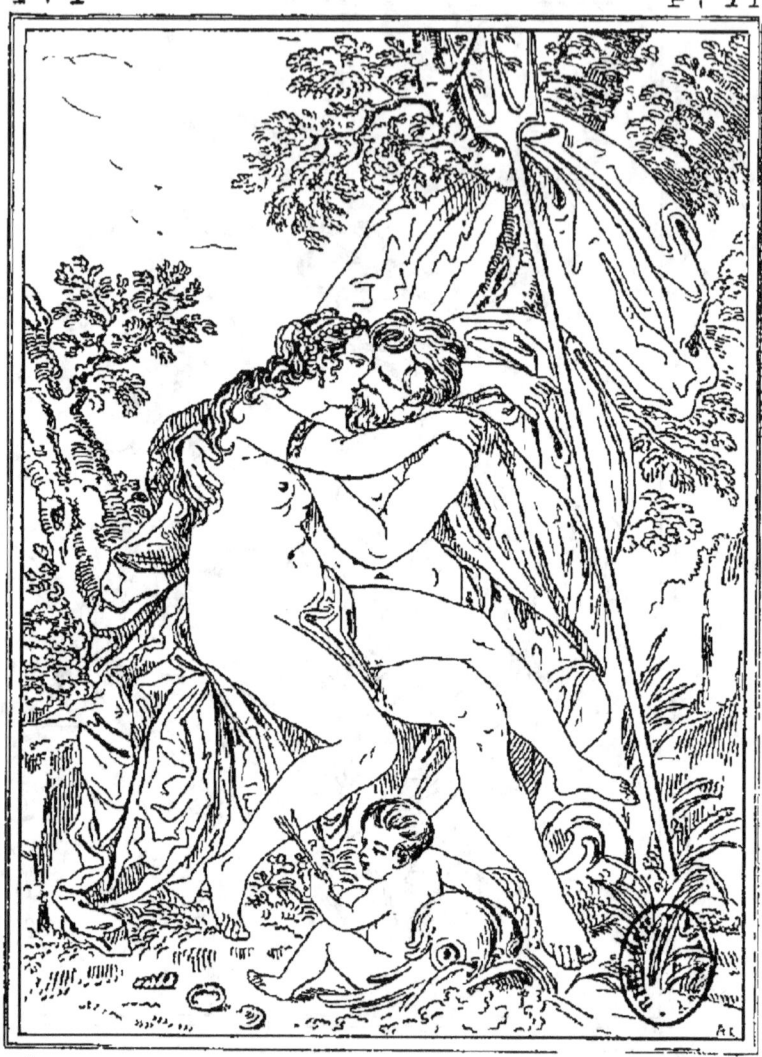

NEPTUNE ET AMPHITRITE.

NETTUNO E ANFITITE

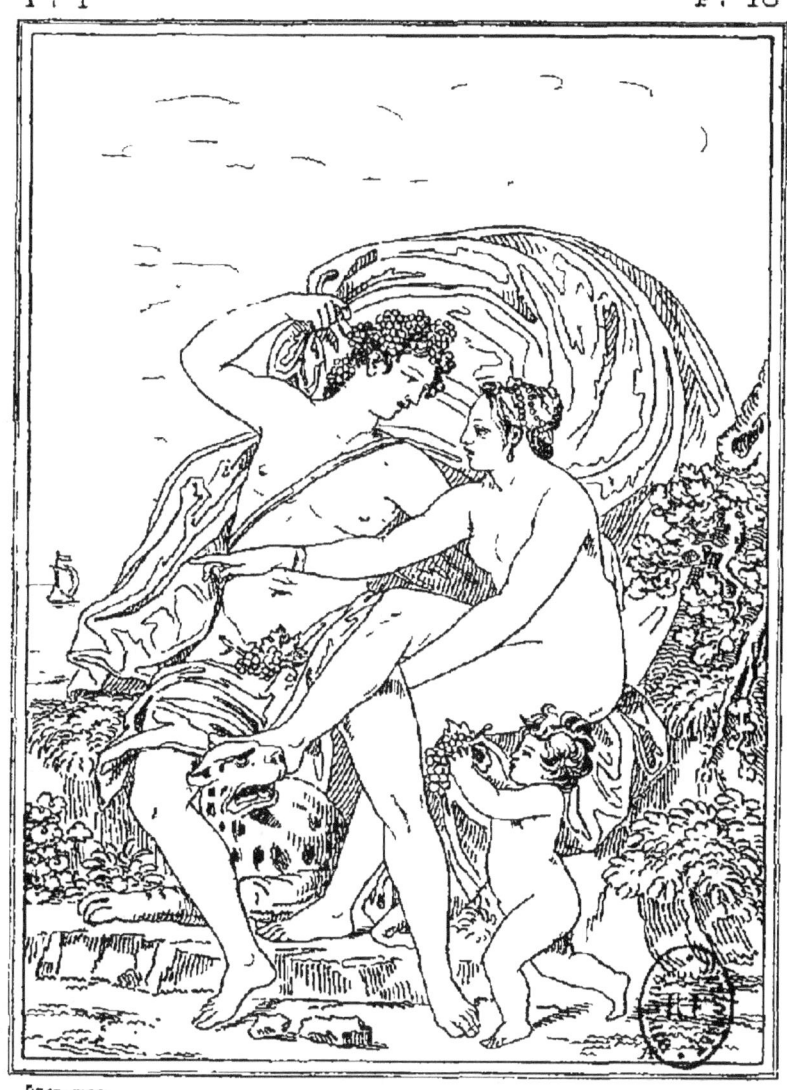

BACCHUS ET ARIANE

BACCO ED ARIANNA

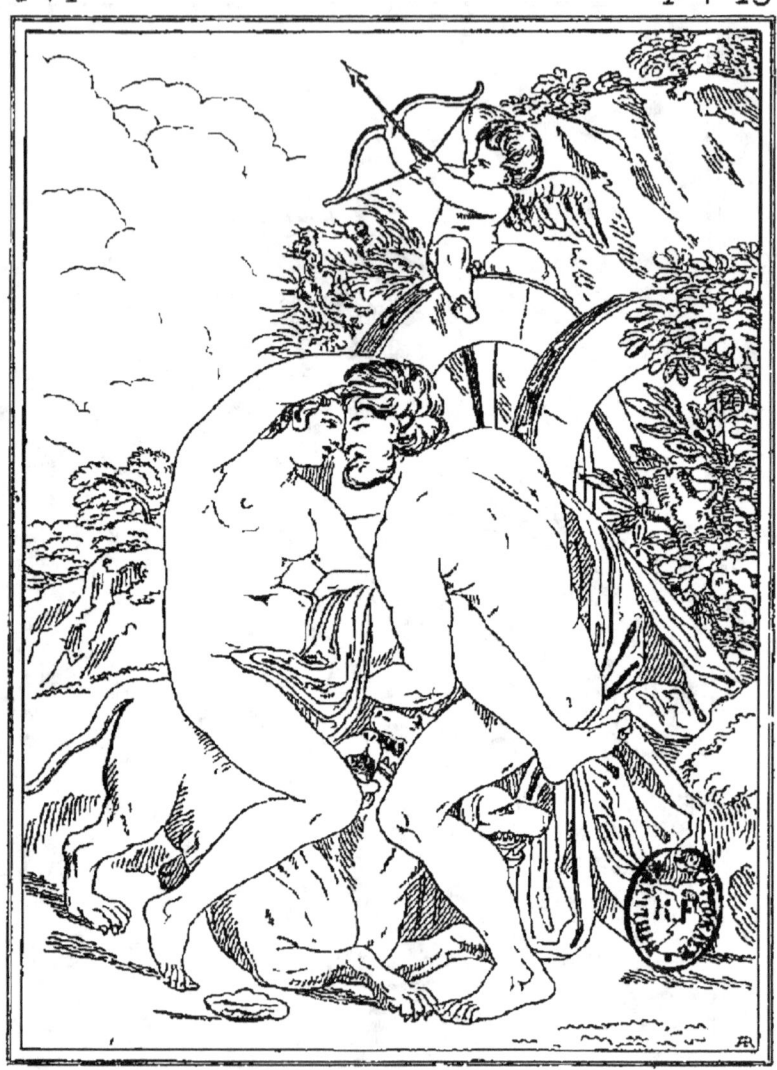

PLUTON ET PROSERPINE

PLUTONE E PROSERPINA

CHARLES QUINT

CARLO QUINTO

L' EMPEREUR CHARLES V.
L' IMPERATORE CARLO V.

PHILIPPE II ET SA MAÎTRESSE
FILIPPO II E LA SUA BELLA
FELIPE 2.Y SU AMANTE.

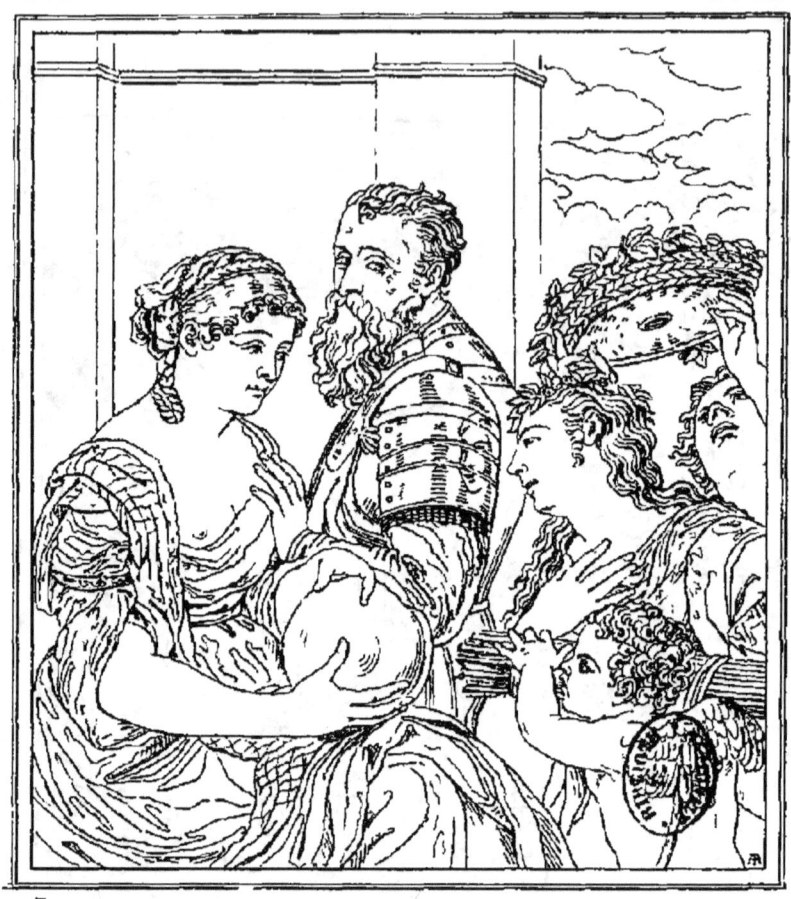

ALPHONSE D'AVALOS ET SA MAITRESSE

ALFONSO D AVALOS E LA SUA BELLA

ALONSO DE AVALOS Y SU QUERIDA

Titien pinx

TITIEN ET SA MAITRESSE

TITIANO E LA SUA BELLA

VENUS ET L'AMOUR

VENERE E AMORE

Ant Regulio ax Le Pordenone p

S.ᵀᴱ JUSTINE

S.ᵗᵃ GIUSTINA

STA JUSTINA

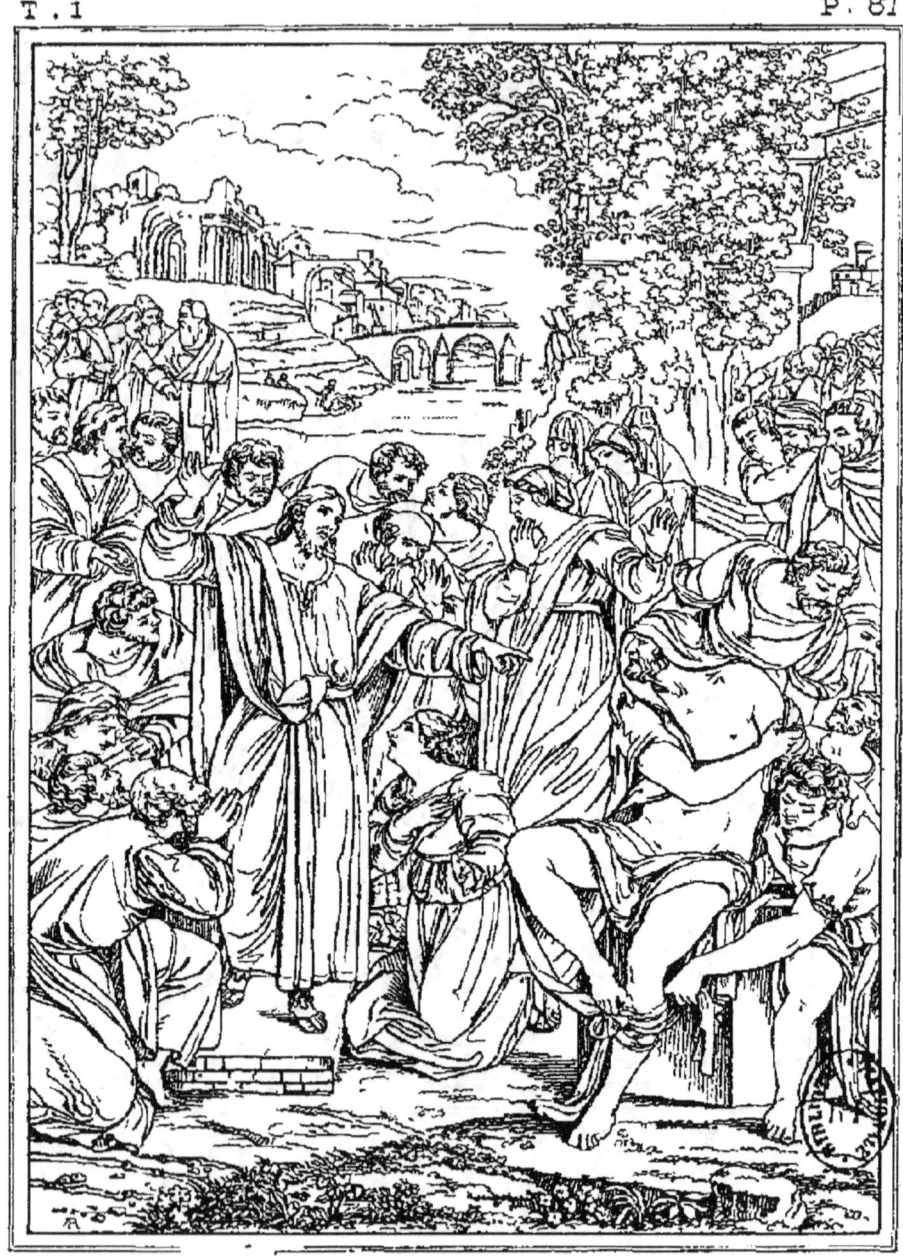

Sebastian del Piombo p

RÉSURRECTION DE LAZARE

RISURREZIONE DE LAZARO

RESURRECCION DE LAZARO

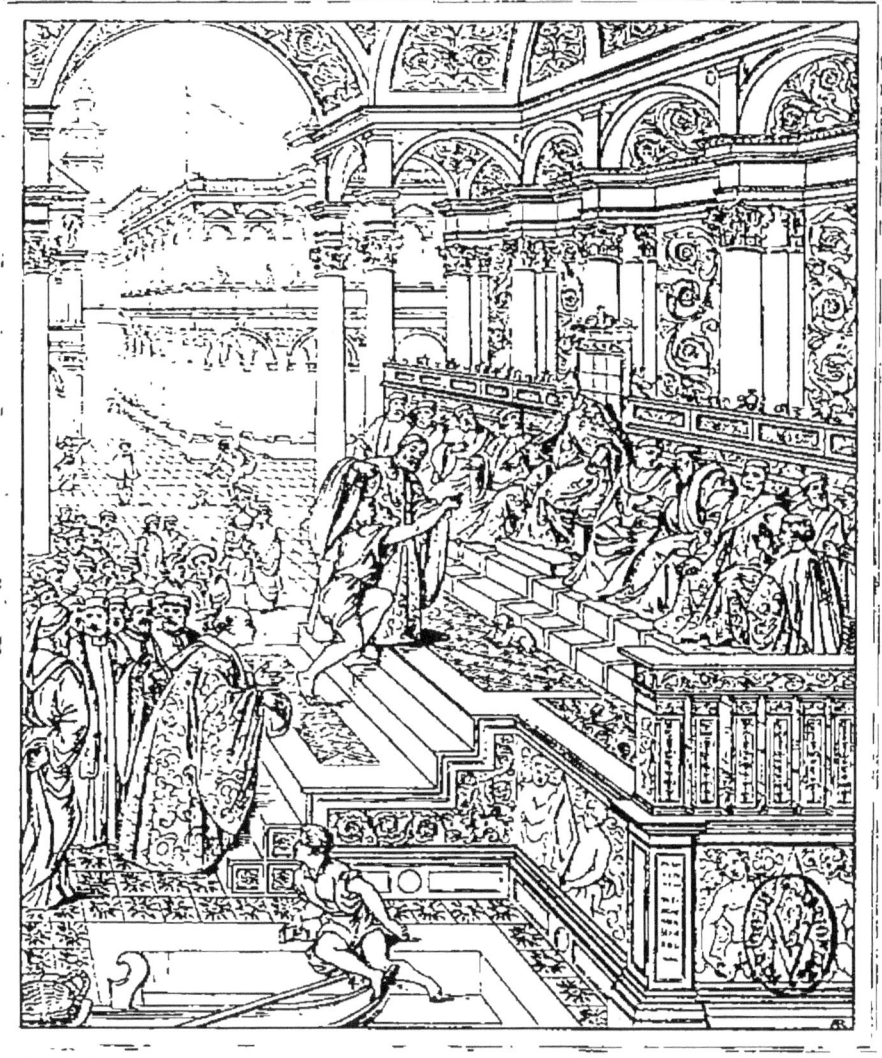

L'ANNEAU DE St MARC.

L'ANELLO DI S. MARCO.

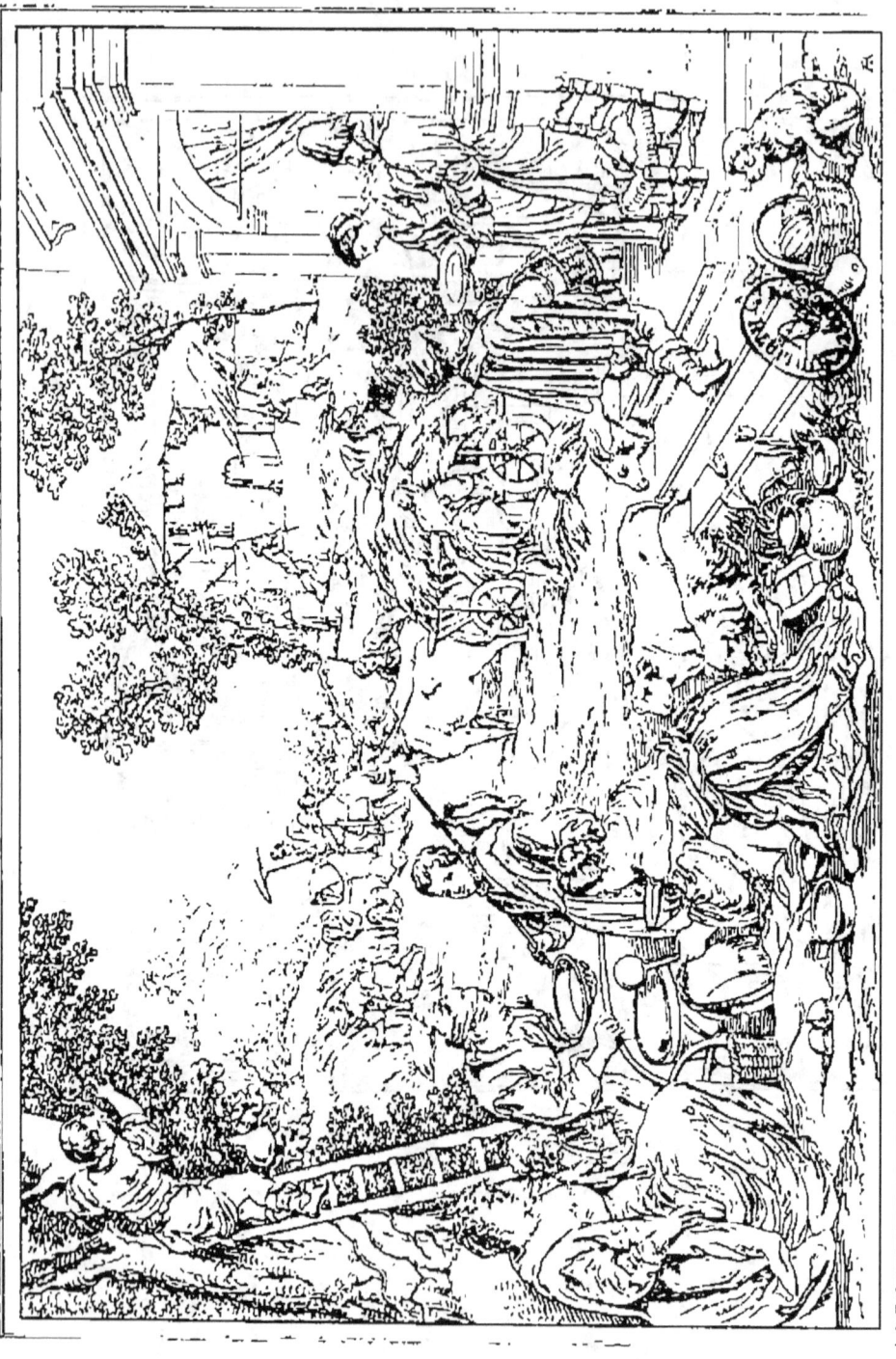

LA MOISSON.

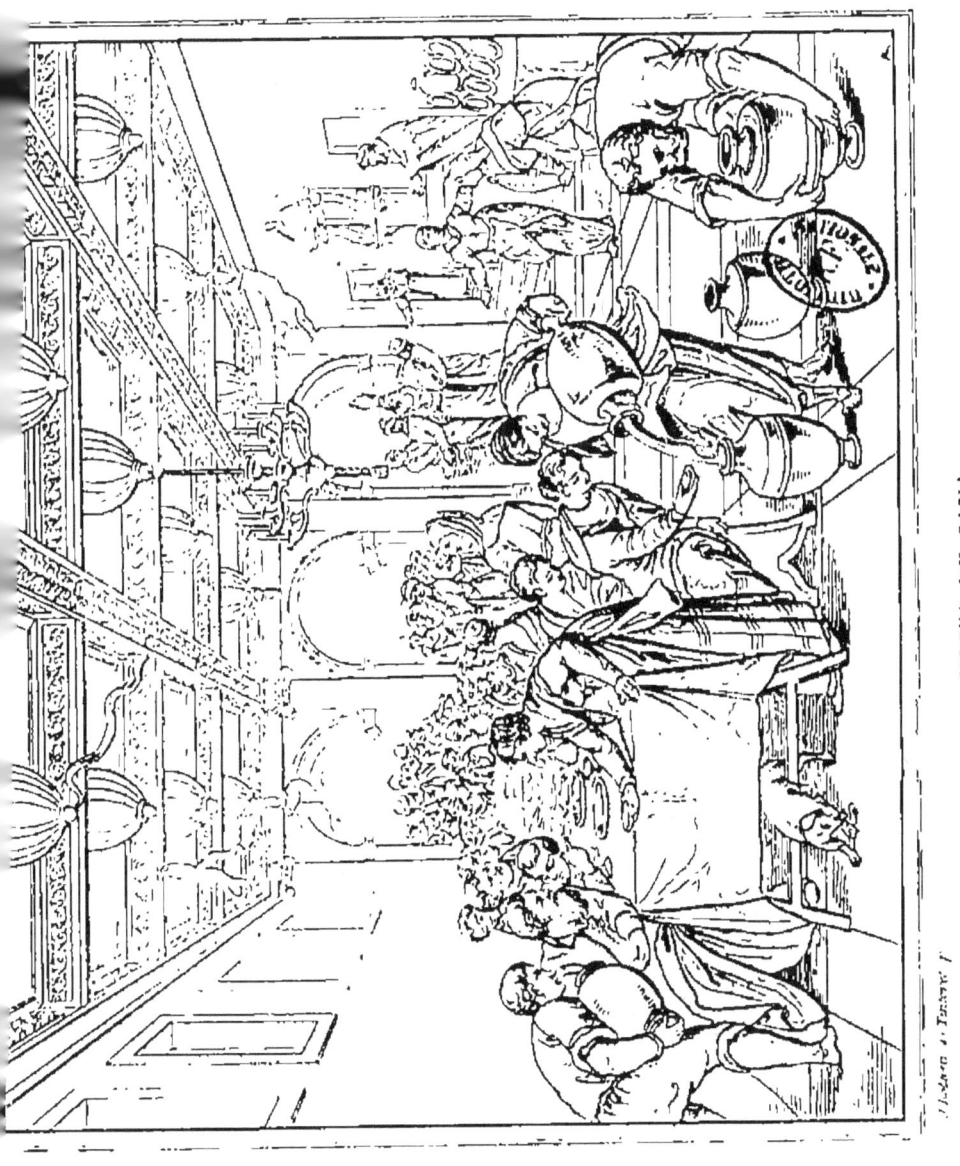

NOCES DE CANA.

NOZZE DI CANA.
BODAS DE CANÁ.

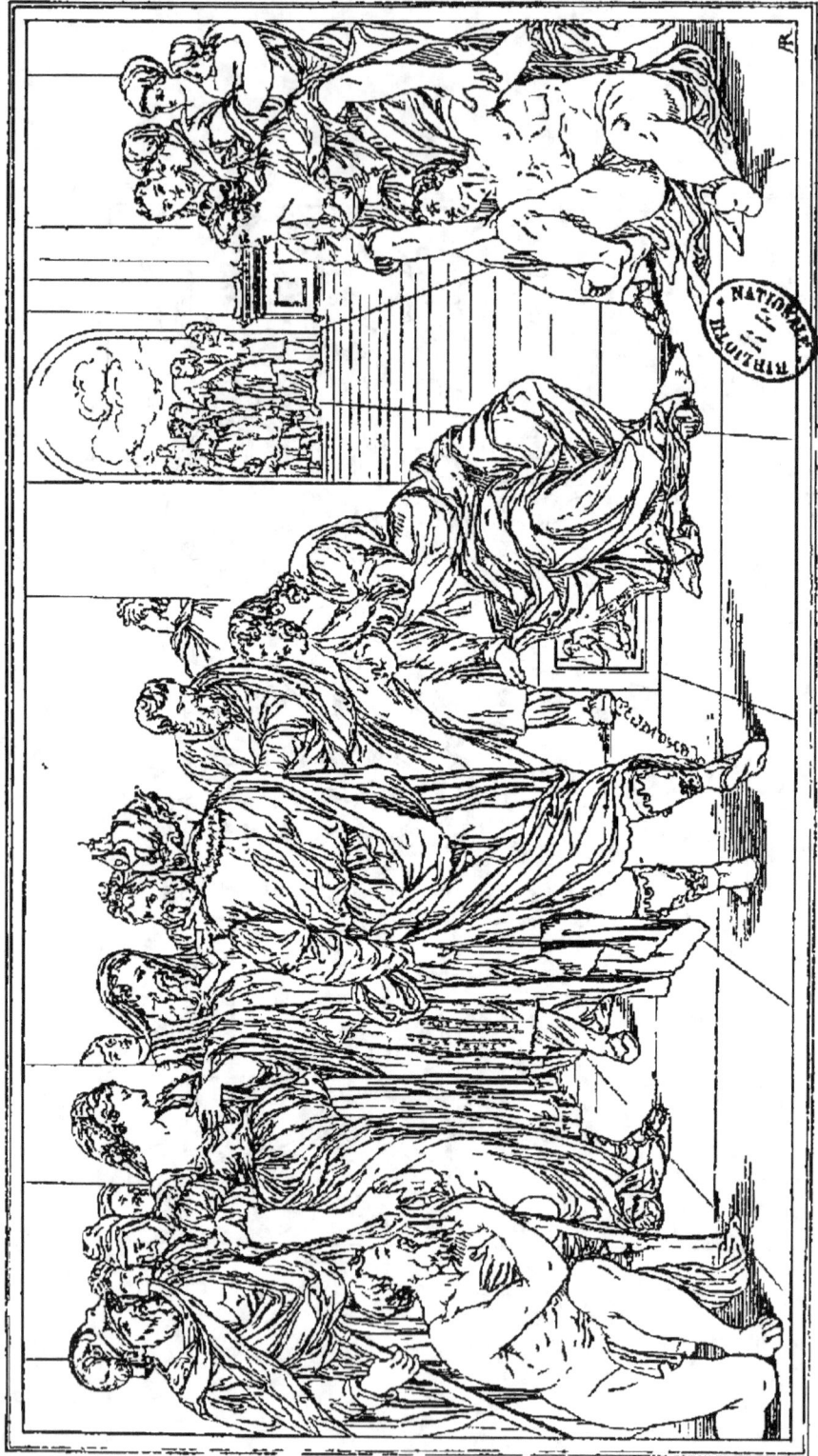

LA FEMME ADULTÈRE
L'ADULTERA
LA ADULTERA

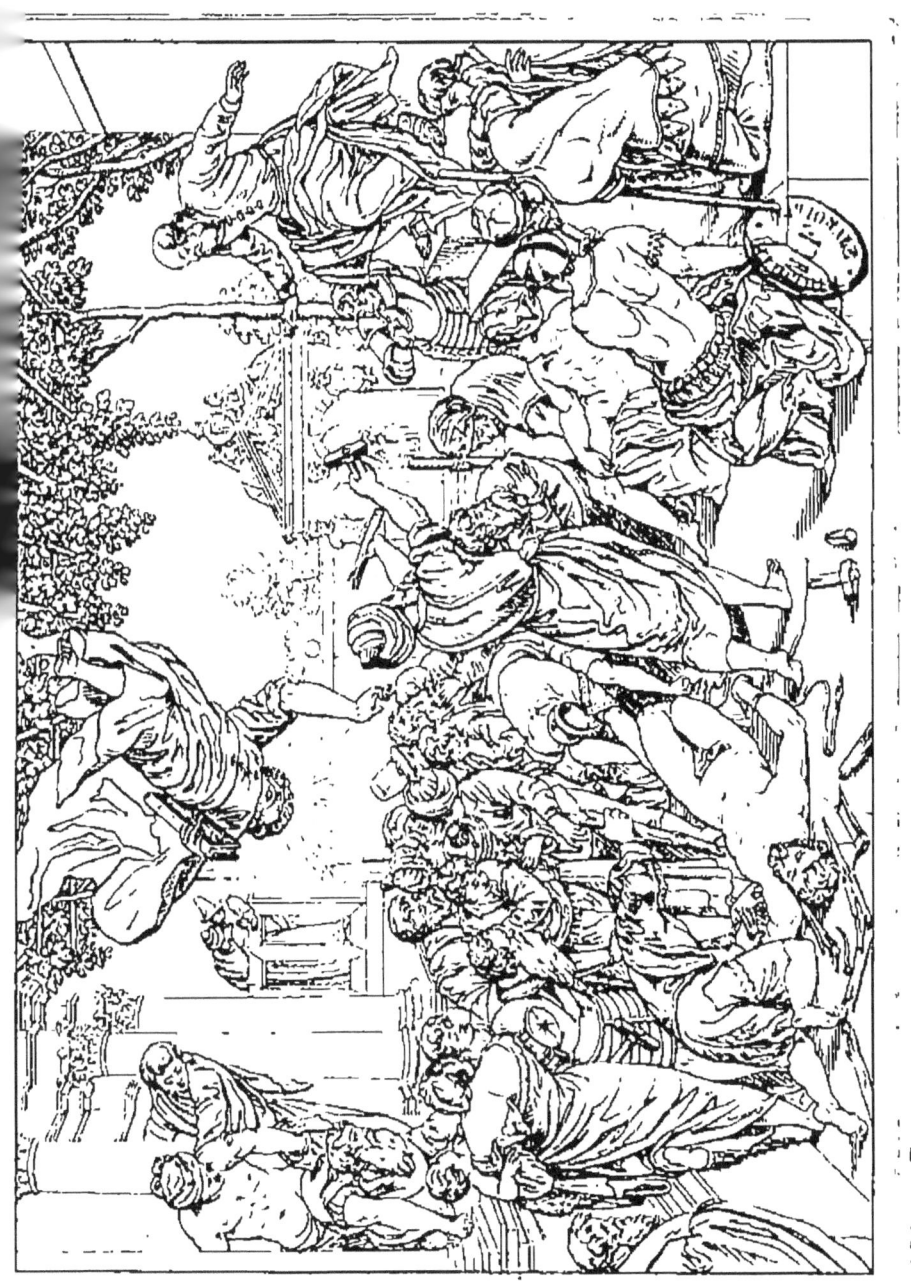

J. Robert de Tinteret p.

ST MARC DÉLIVRE UN ESCLAVE.
S. MARCO LIBERA UNO SCHIAVO.

JUNON ALLAITANT HERCULE

GIUNONE CHE ALATTA ERCOLE
JUNO DANDO EL PECHO A HERCULES

J. Robusti de Tintoret p.

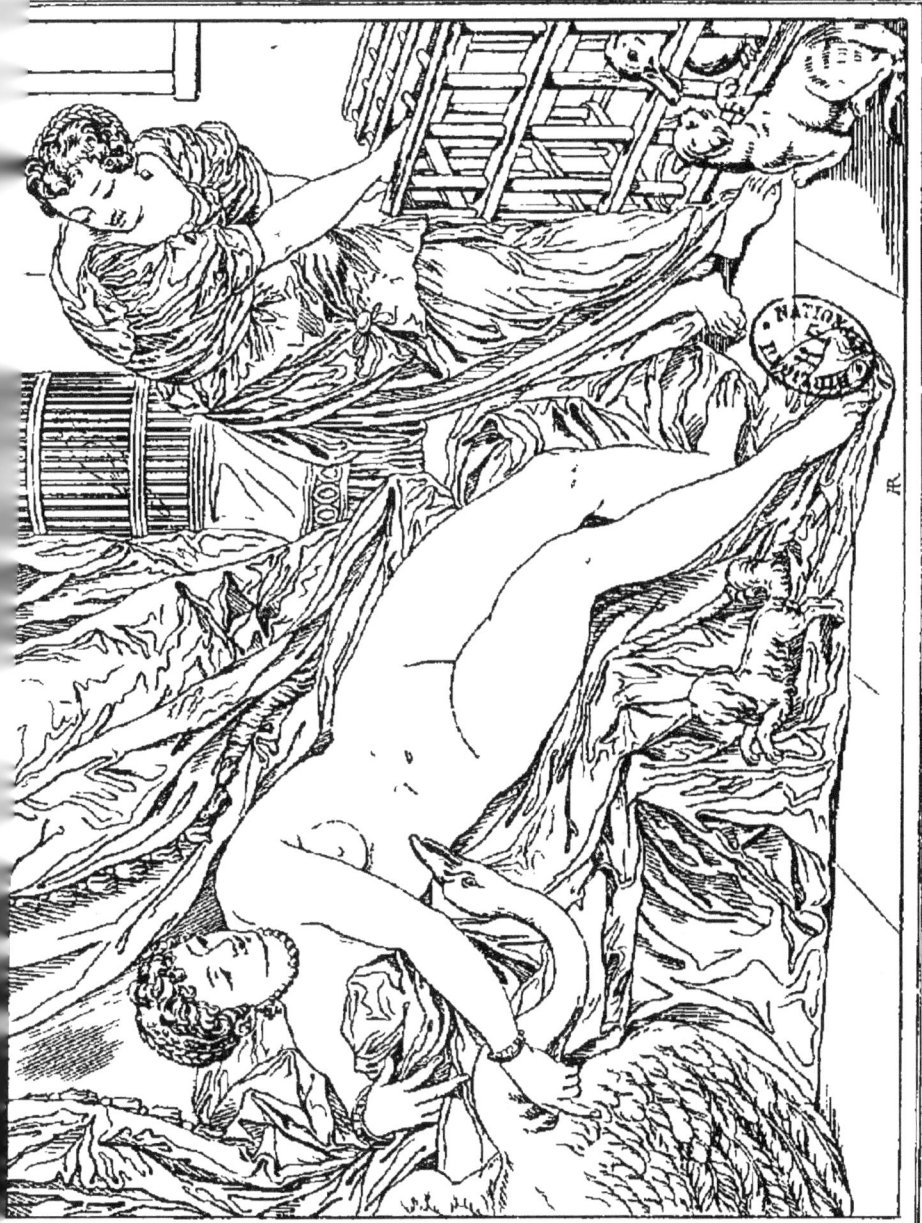

JUPITER ET LÉDA

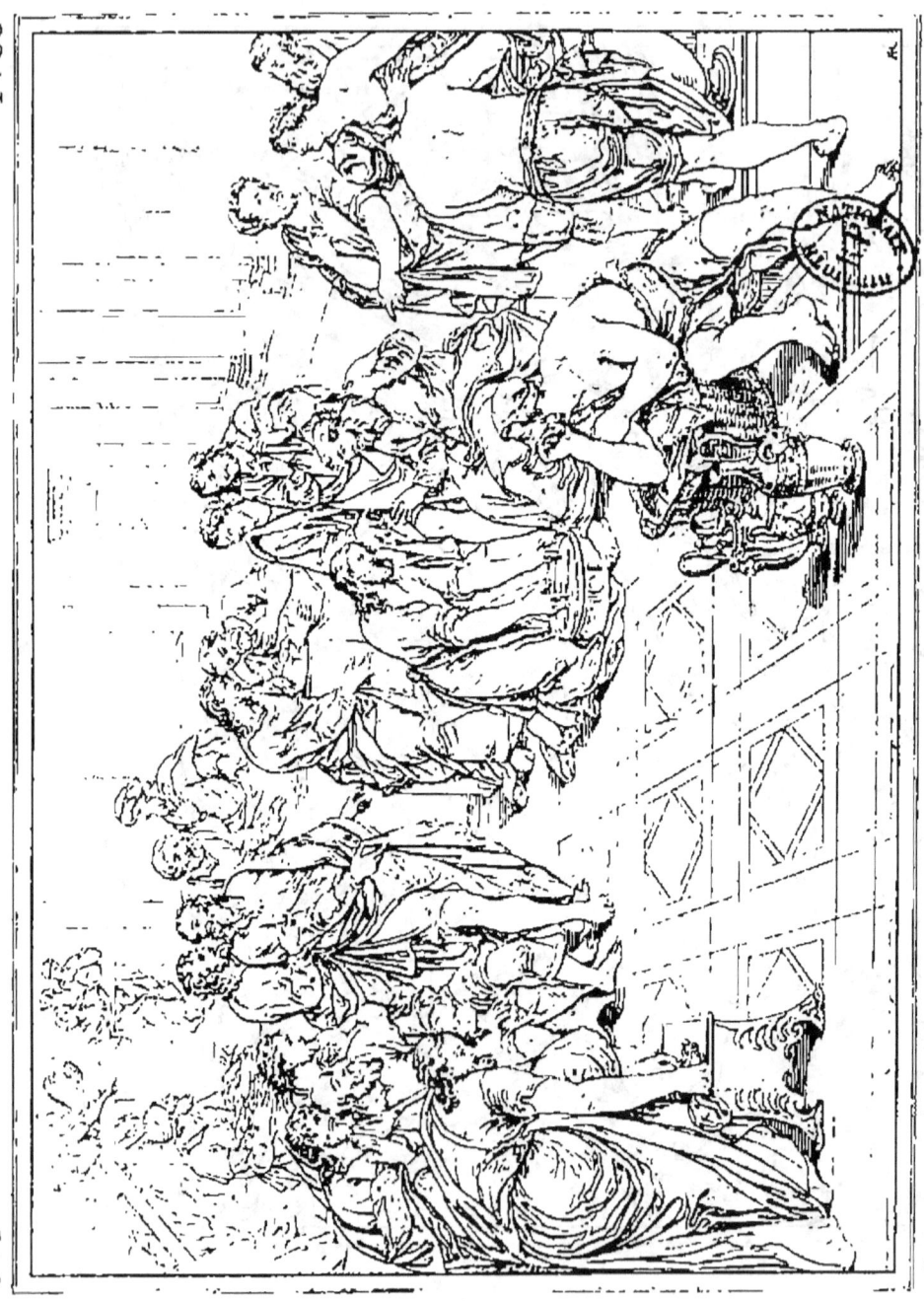

LE LAVEMENT DES PIEDS.

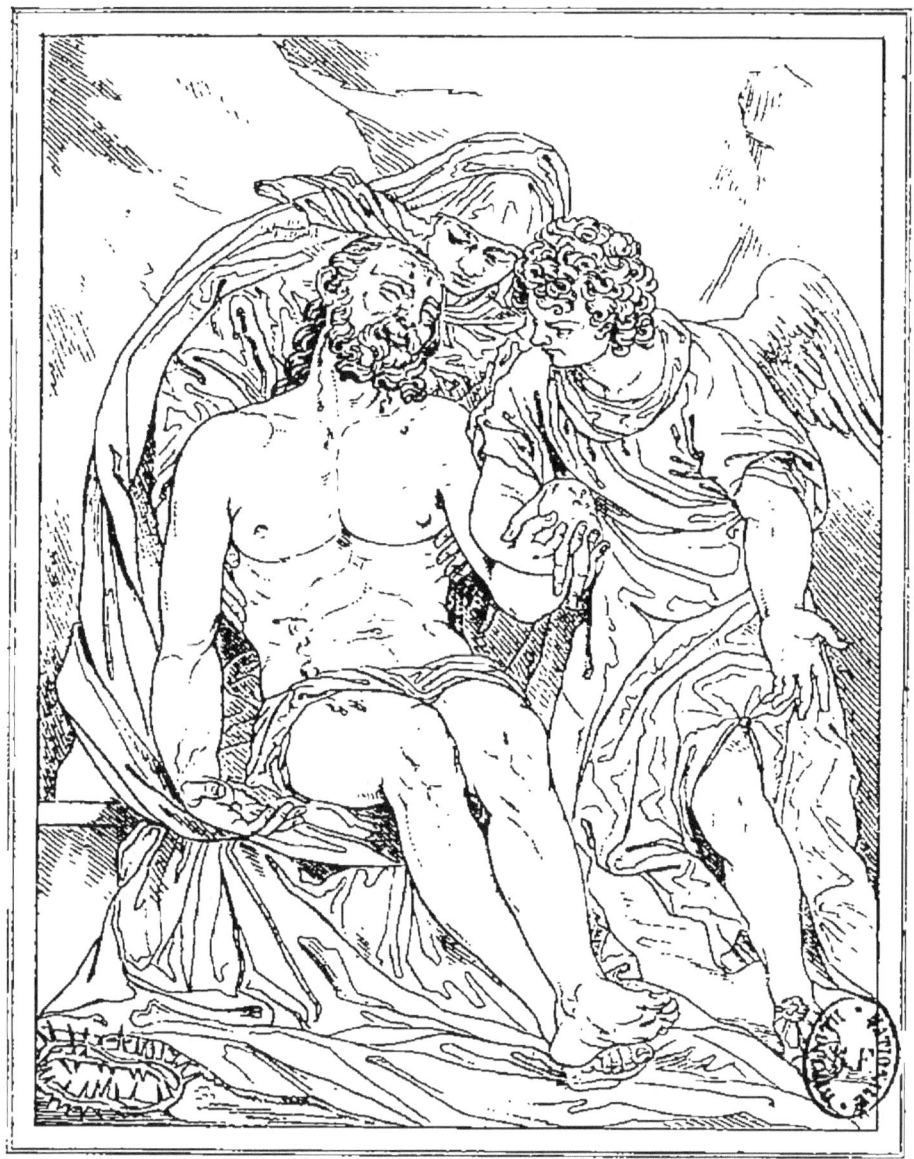

Paul Caliari pinx

LE CHRIST MORT

IL CHISTO MORTO

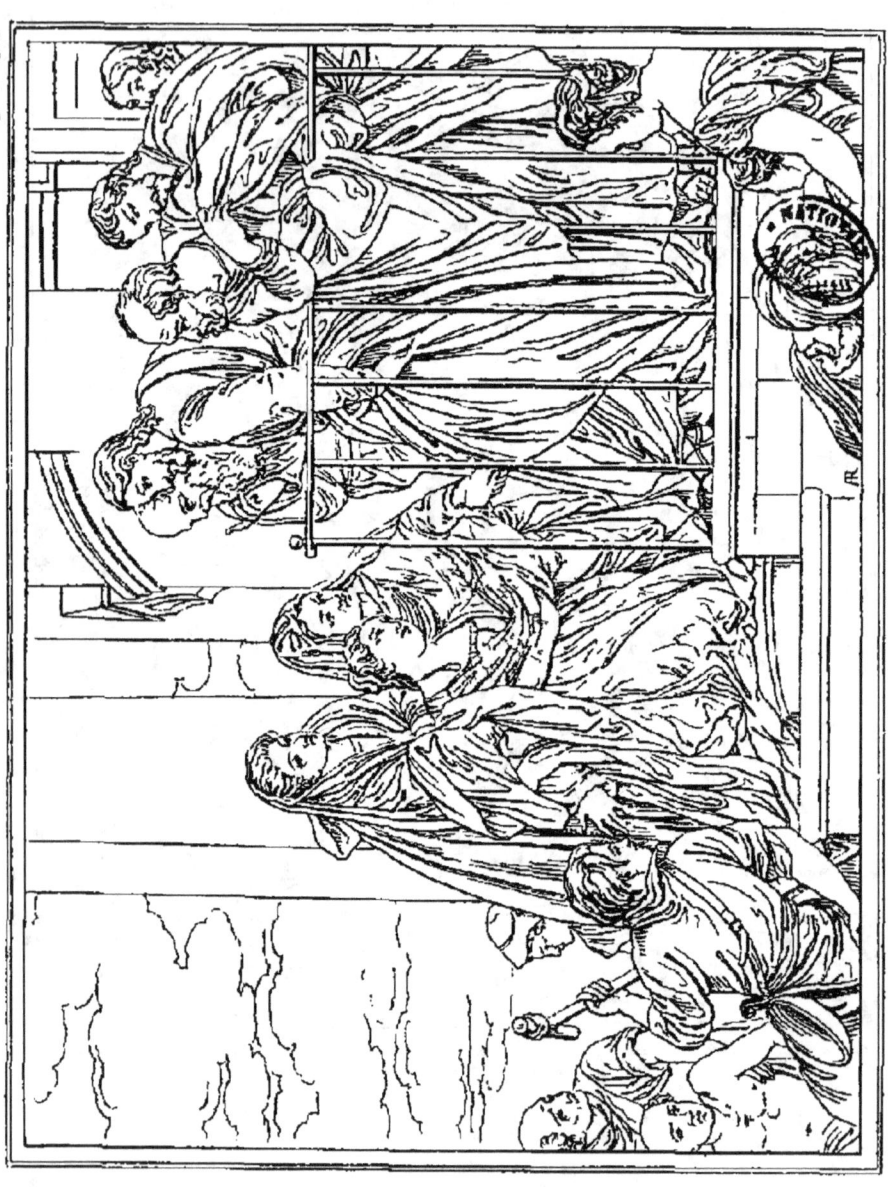

Paul Cagliari de Veronese p.

J CH GUÉRISSANT UNE MALADE
CRISTO RISANA UN'INFERMA

NOCES DE CANA

NOZZE DI CANA.

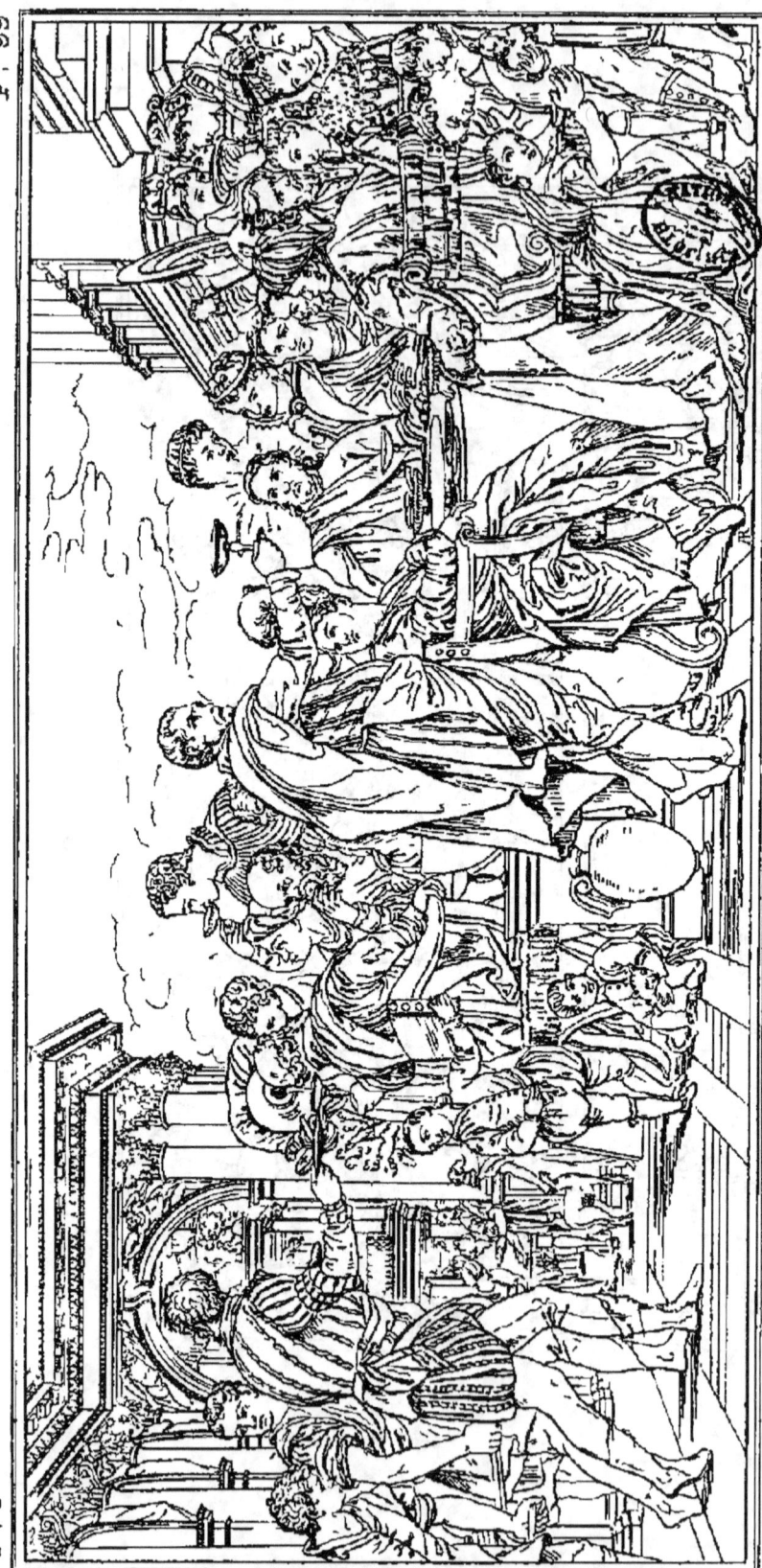

Paul Caliari, de Veronese P.

NOCES DE CANA
NOZZE DI CANA
LAS DE CANA

JÉSUS-CHRIST CHEZ LÉVI

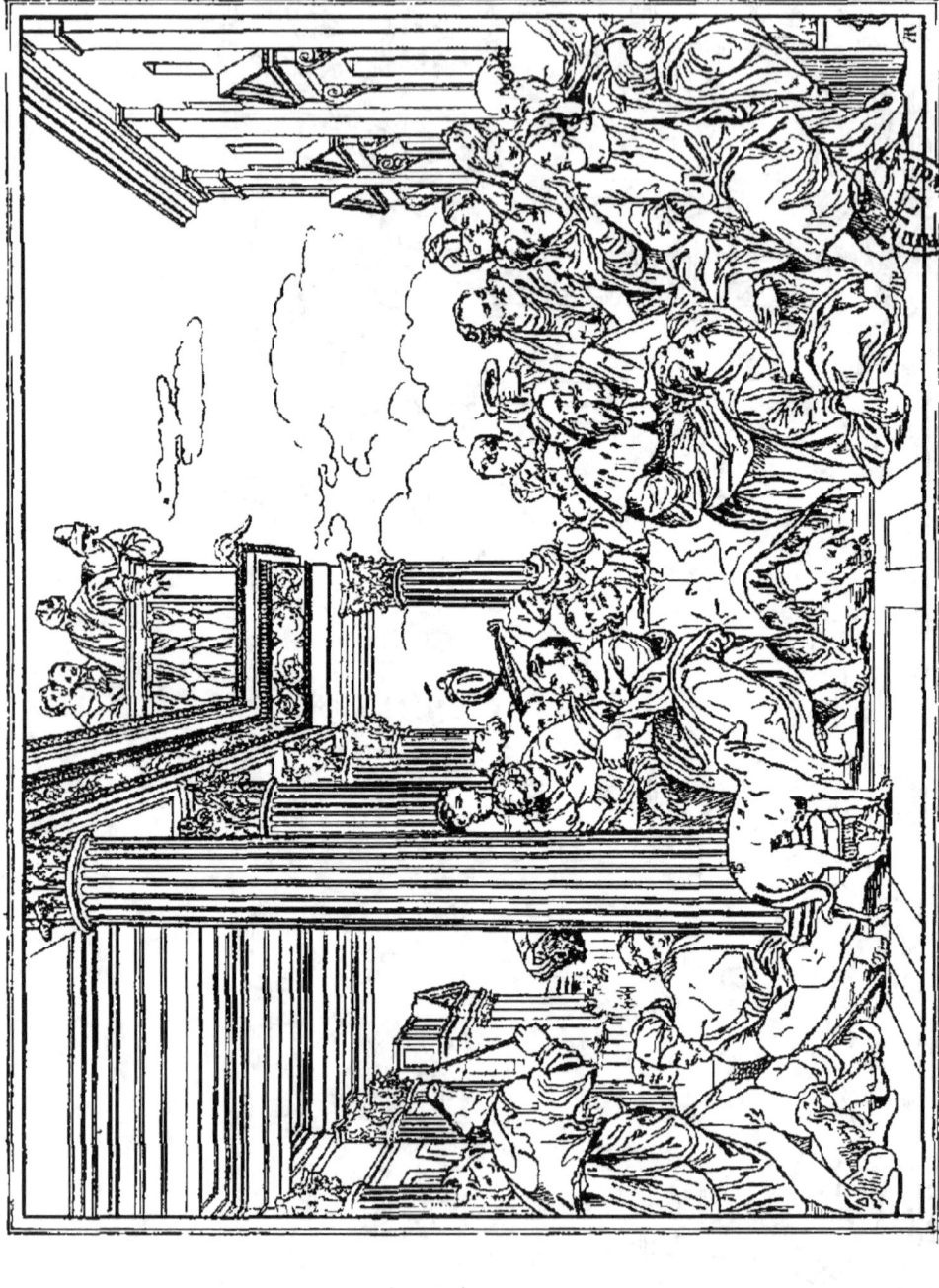

Paul Caliari Veronese p.

JÉSUS-CHRIST CHEZ SIMON

SUSANNE AU BAIN.
SUSANNA AL BAGNO.

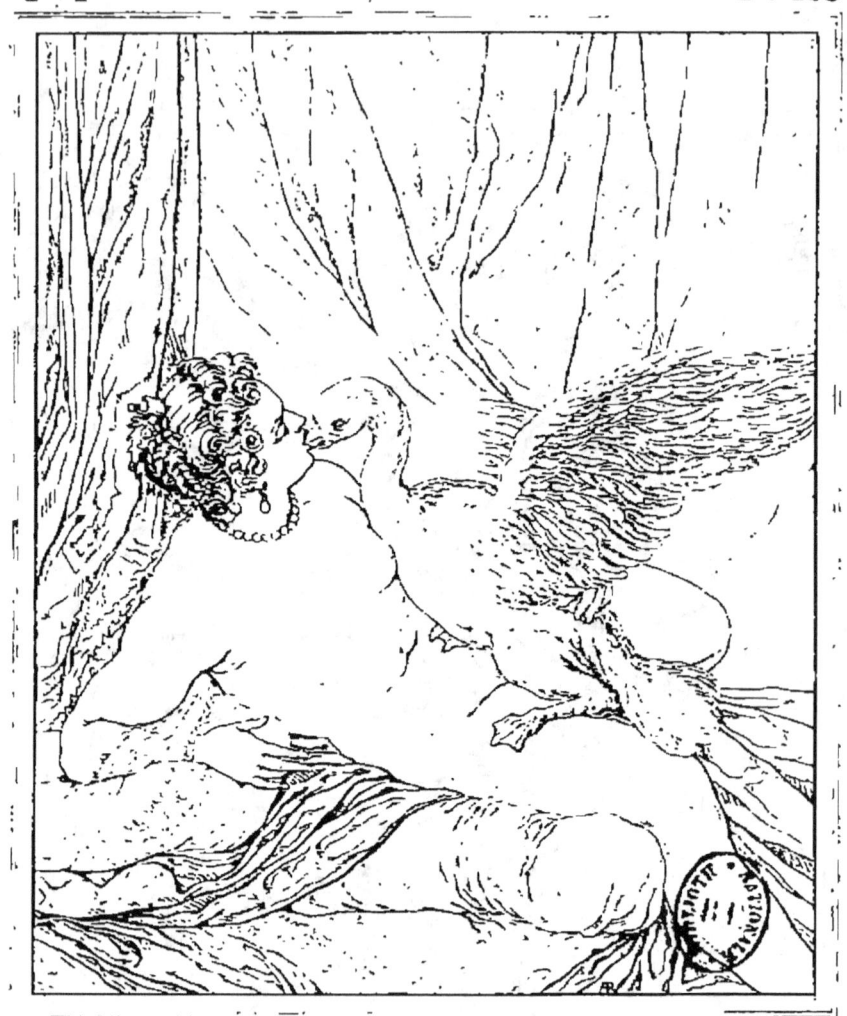

JUPITER ET LÉDA
GIOVE E LEDA
JUPITER Y LEDA

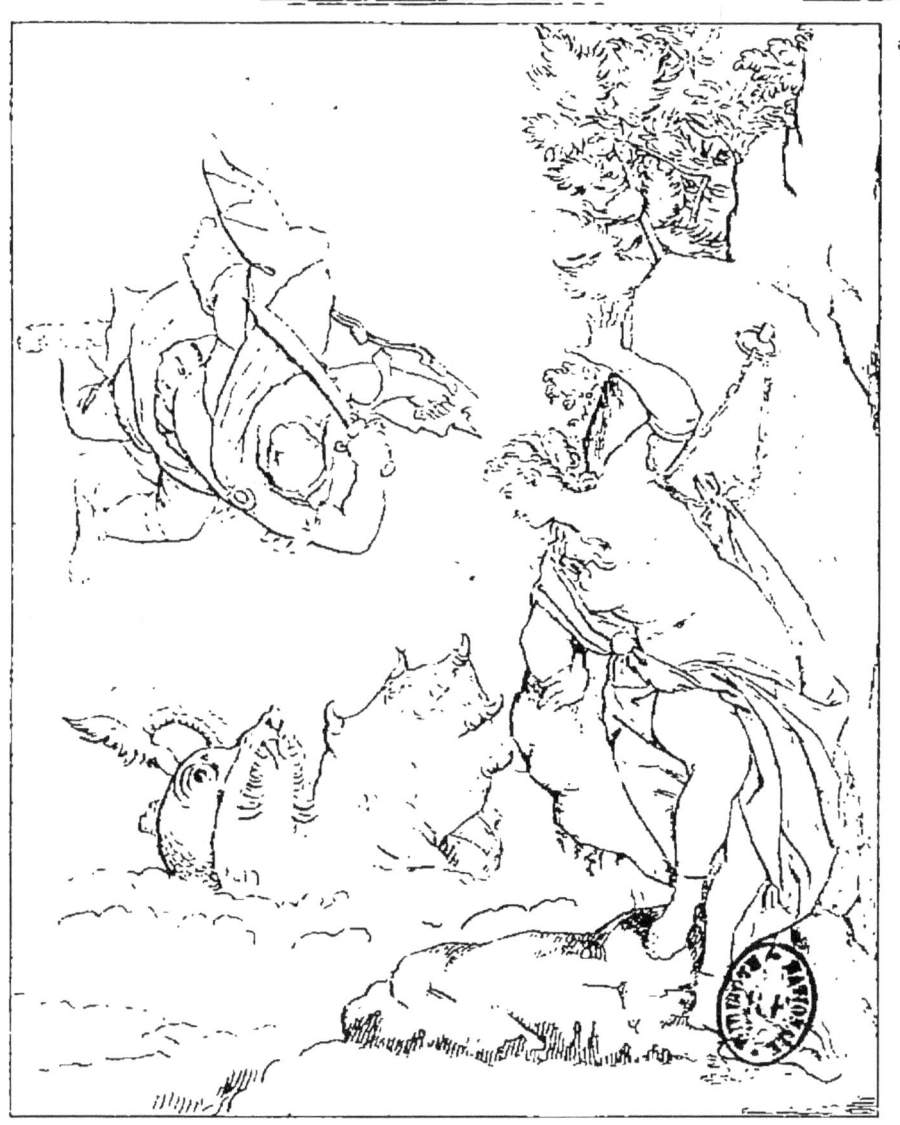

PERSÉE ET ANDROMÈDE.

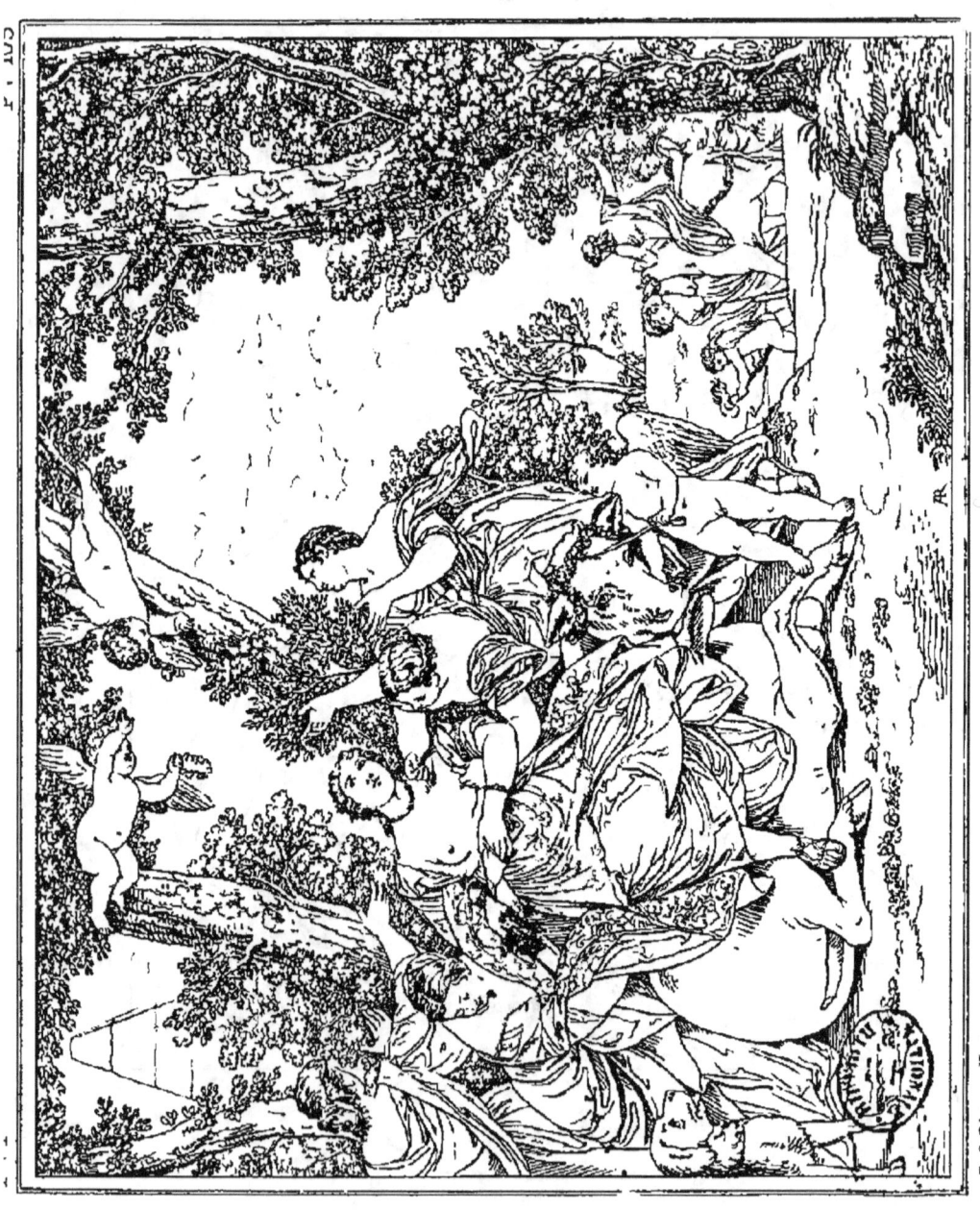

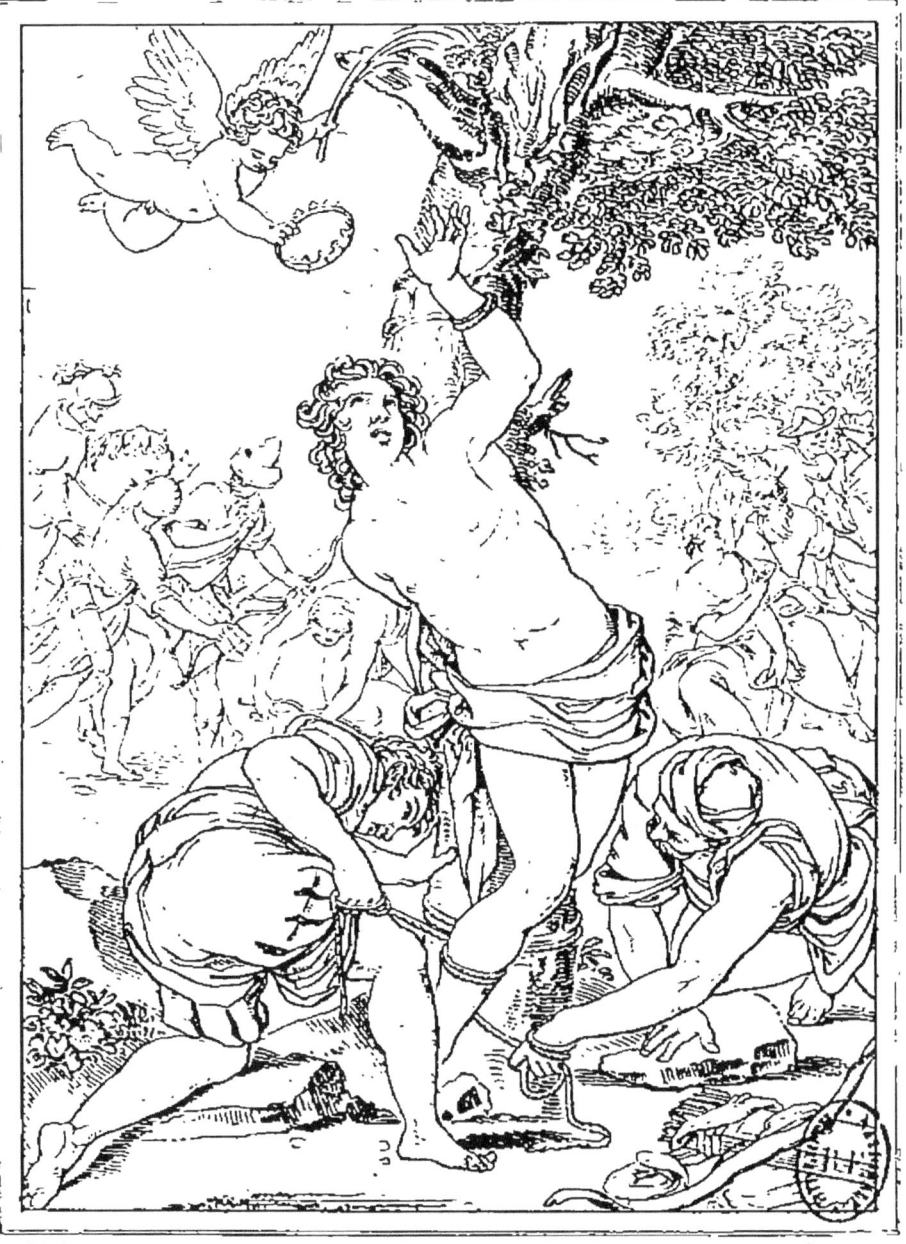

ST SÉBASTIEN
SAN SEBASTIANO.

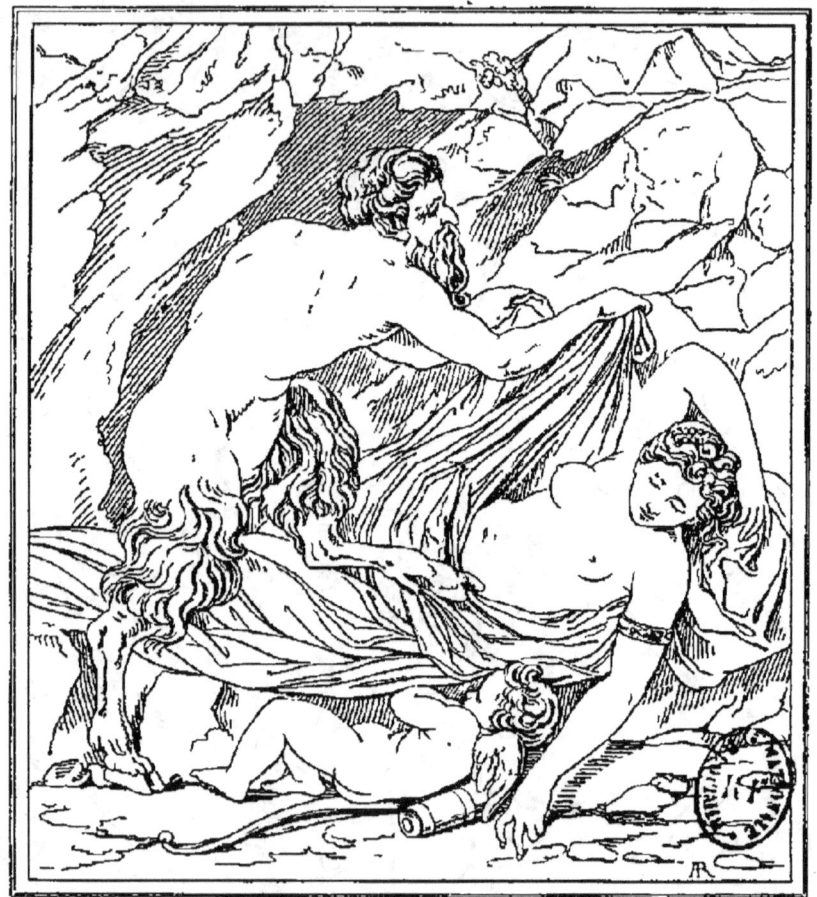

JUPITER ET ANTIOPE

GIOVE E ANTIOPE

JUPITER Y ANTIOPE

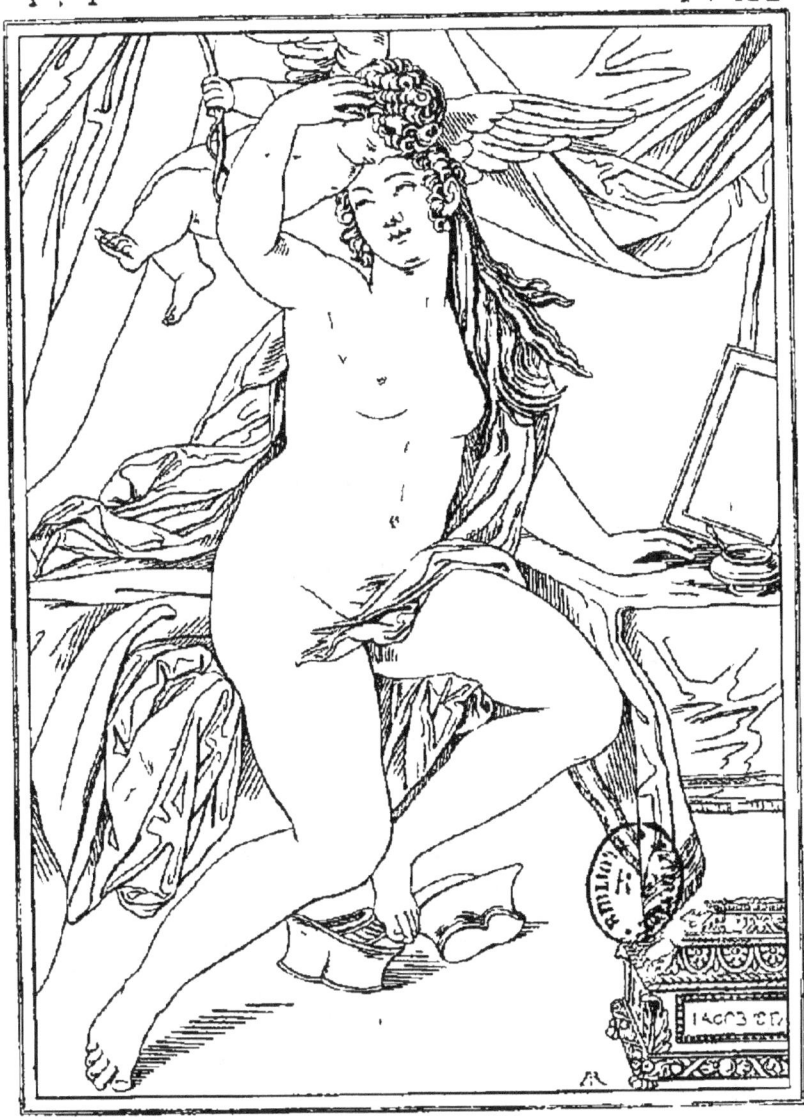

J Palme le jeune p

VÉNUS ET L'AMOUR

VENERE E AMORE

VENUS Y EL AMOR

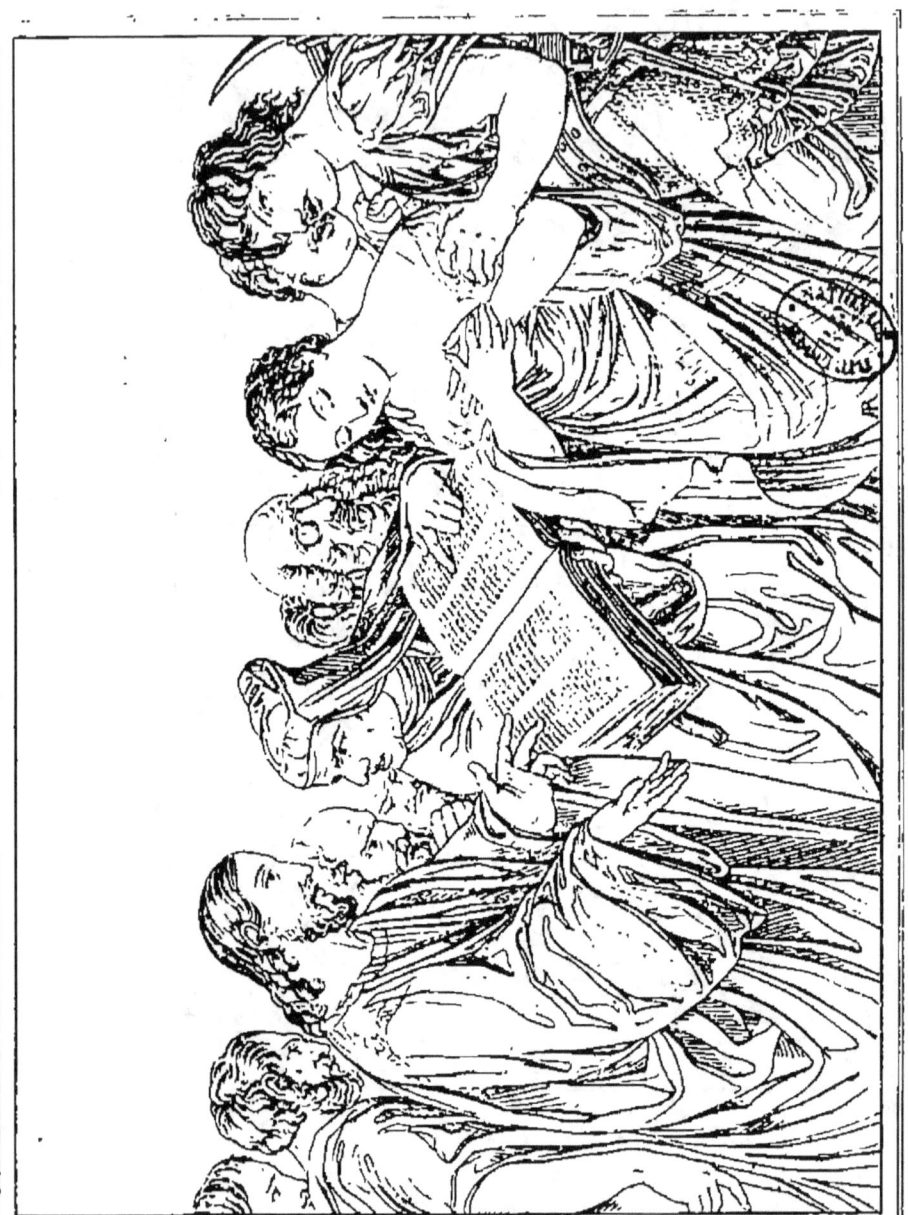

LA FEMME ADULTÈRE

LA DONNA ADULTERA
LA MUGER ADÚLTERA

VÉNUS ET L'AMOUR

VENERE E AMORE

Варротарі pinx

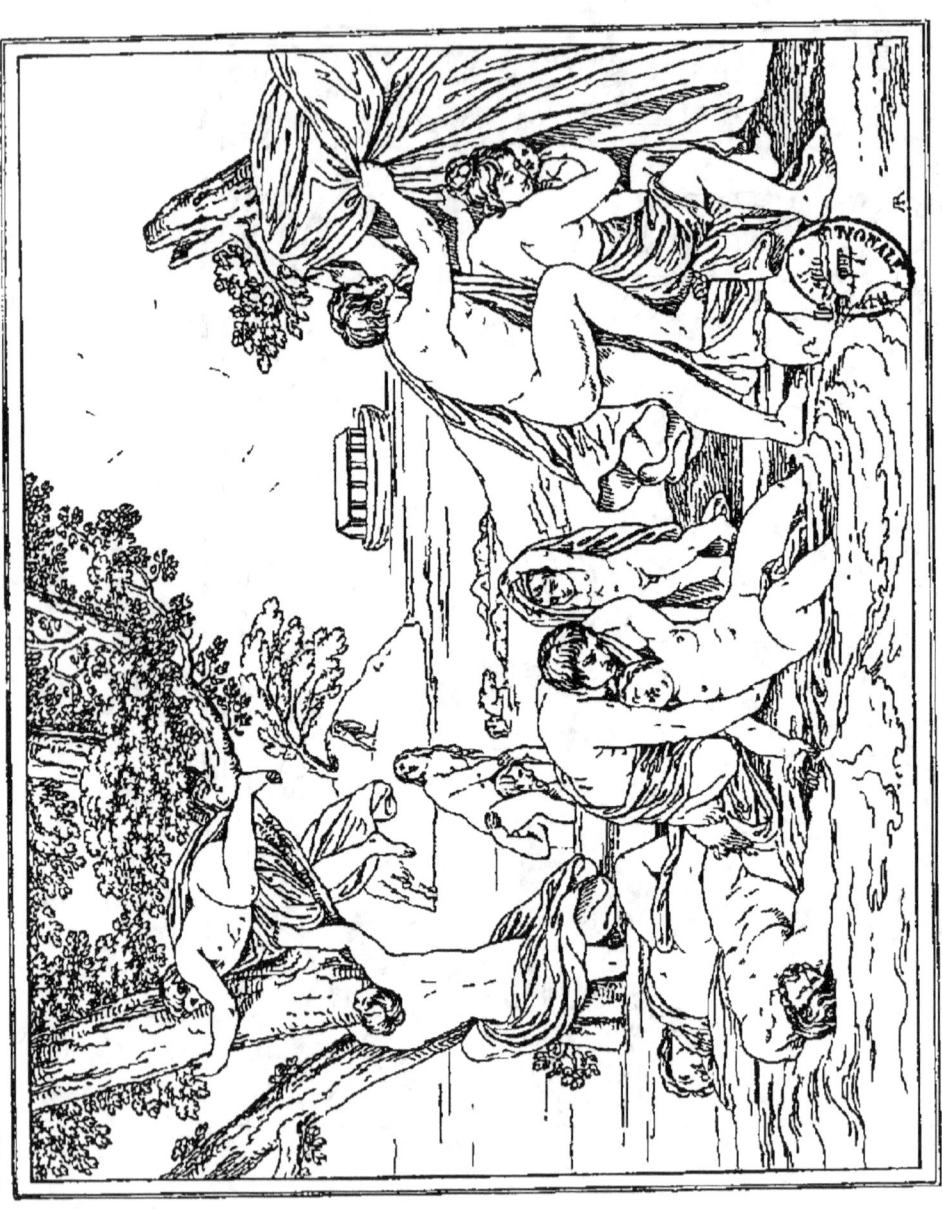

SCÈNE DU DÉLUGE
SCENA DEL DILUVIO

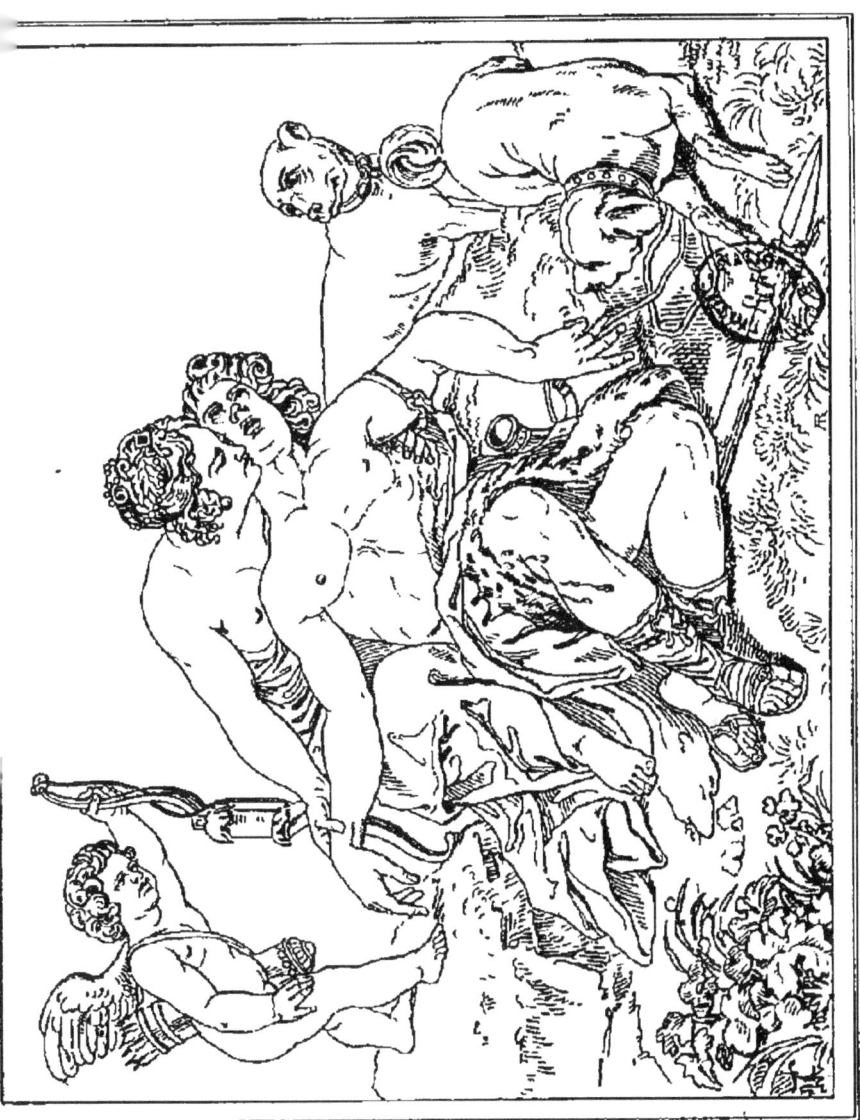

MORT D'ADONIS

MORTE D'ADONE
MUERTE DE ADONIS.

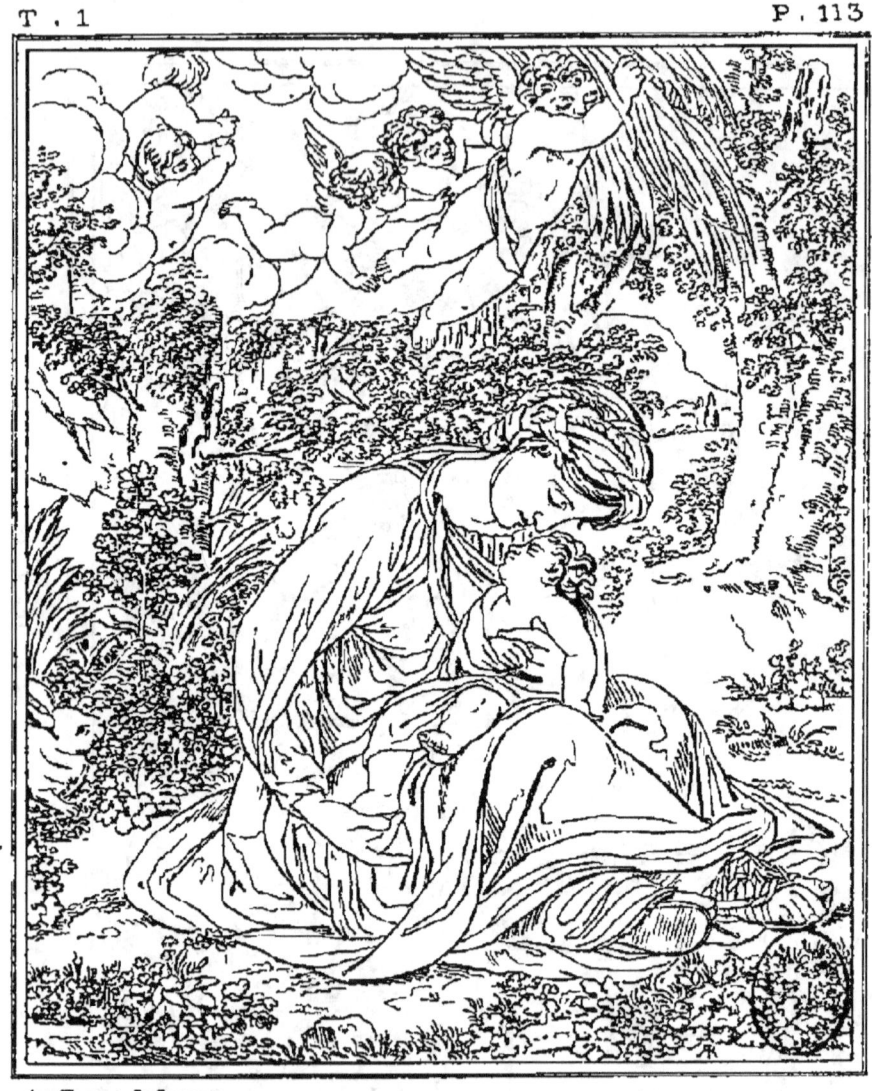

LA VIERGE ET L'ENFANT JESUS

LA VERGINE E IL BAMBIN GESÙ

LA VIRGEN Y EL NIÑO JESUS

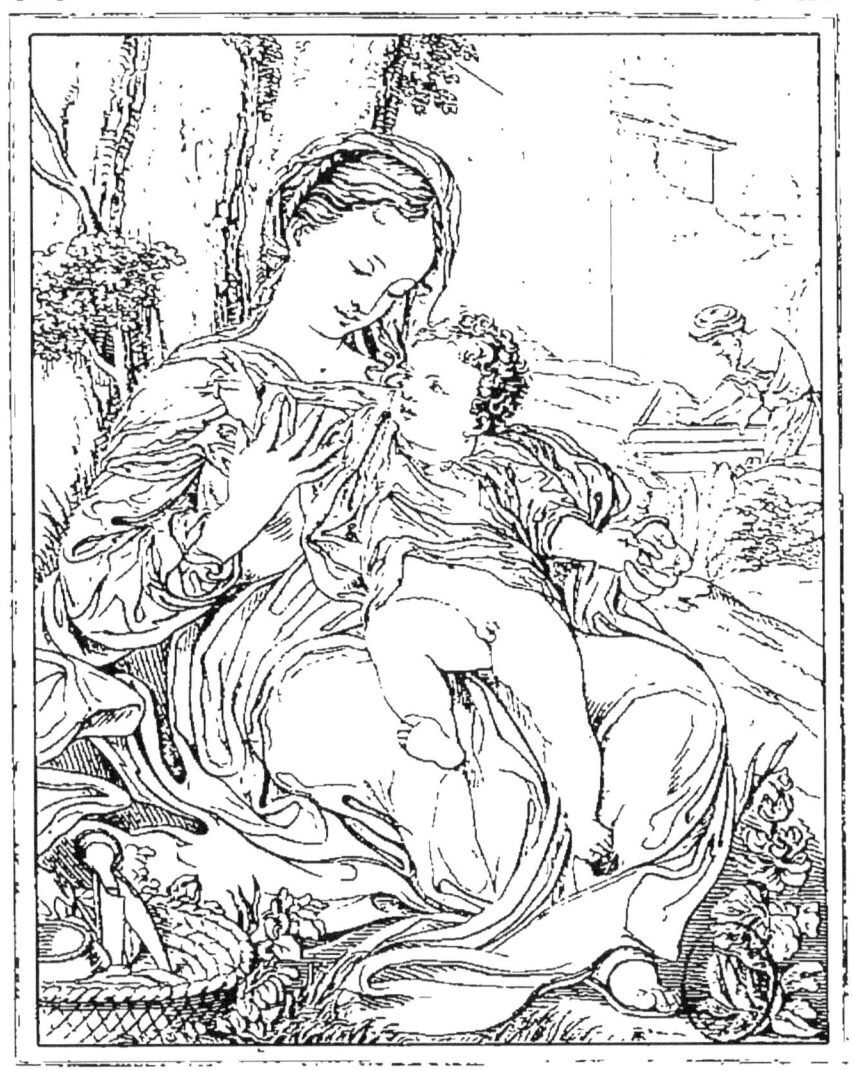

Ant. Allegri d. Le Corrège

SAINTE FAMILLE
DITE LA VIERGE AU RABOTEUR

SACRA FAMIGLIA, DETTA LA VERGINE DEL PIALLATORE

LA SACRA FAMILIA LLAMADA LA VIRGEN DEL ACEPILLADOR.

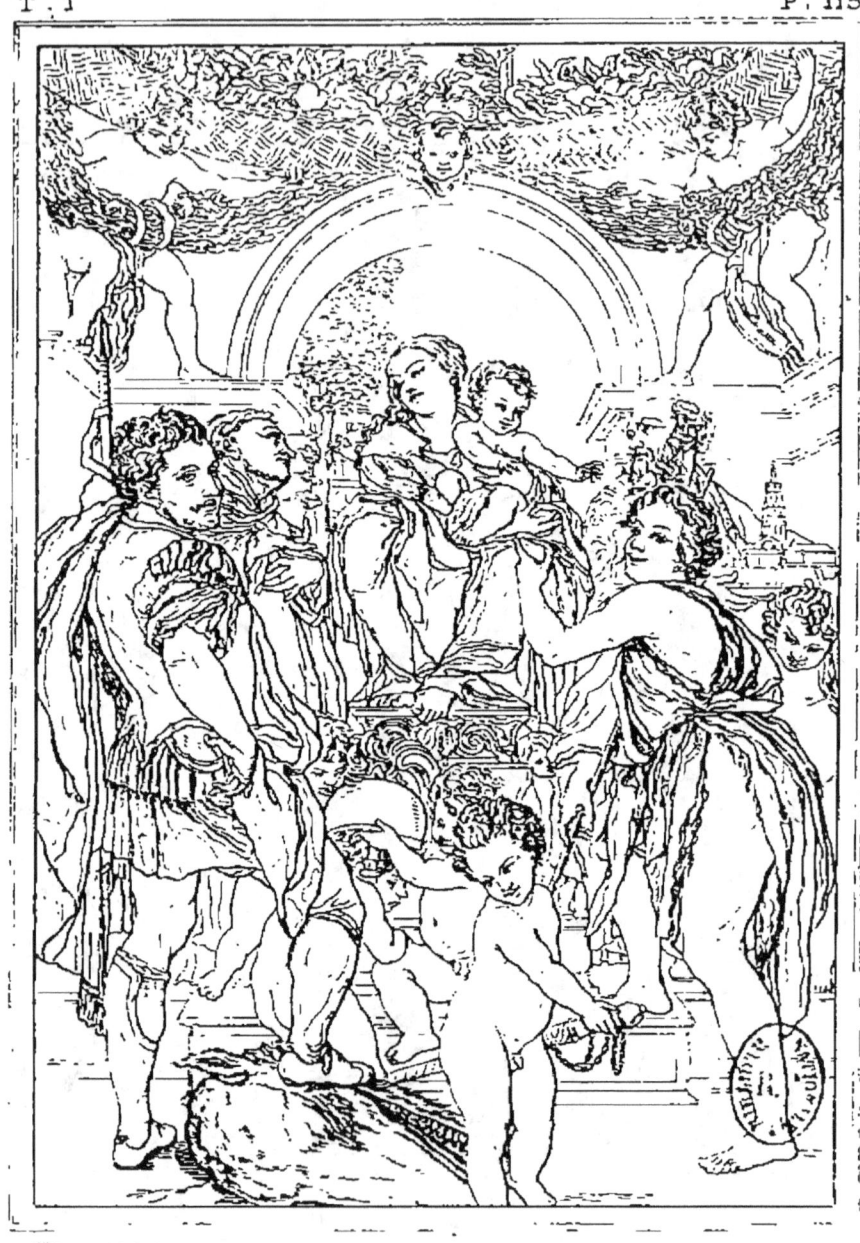

LA VIERGE, L'ENFANT JÉSUS ET PLUSIEURS SAINTS
LA VERGINE, IL BAMBIN GESÙ E MOLTI SANTI

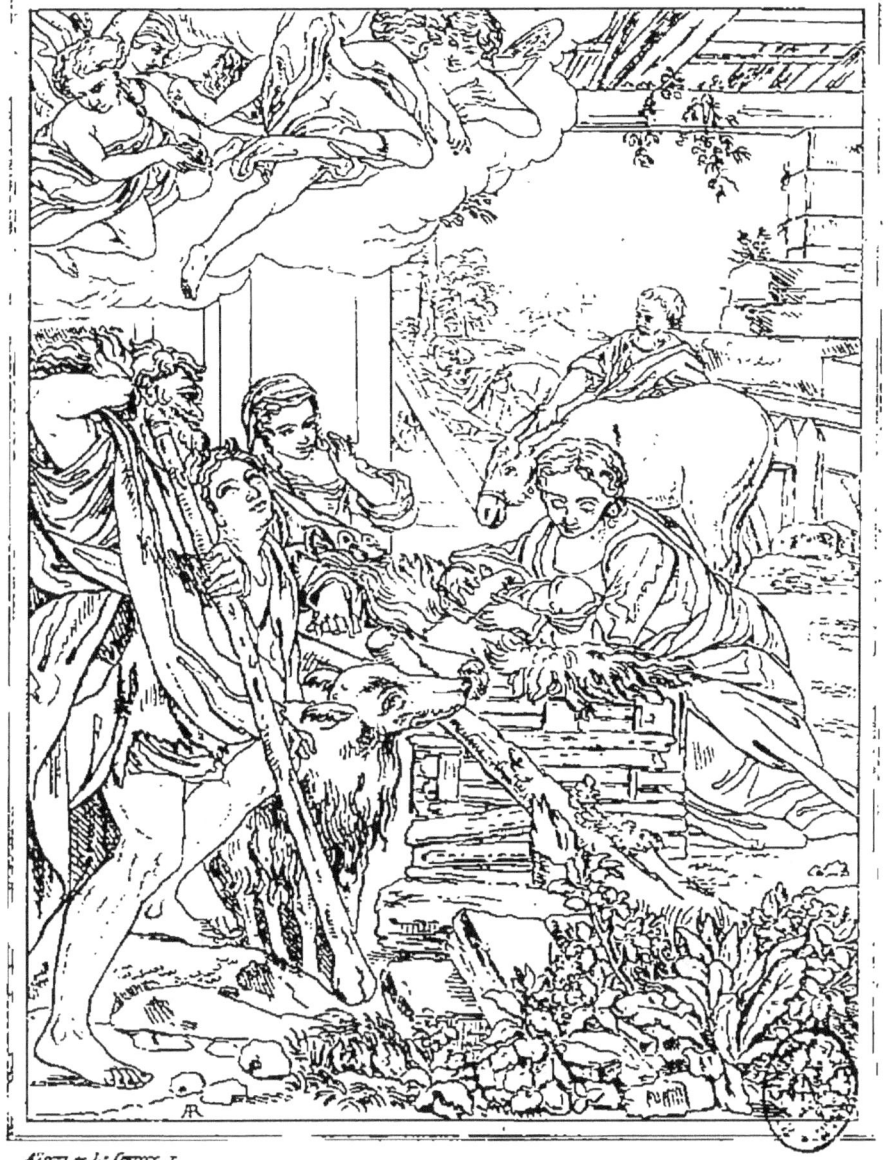

NATIVITÉ

NATIVITA.

NATIVIDAD.

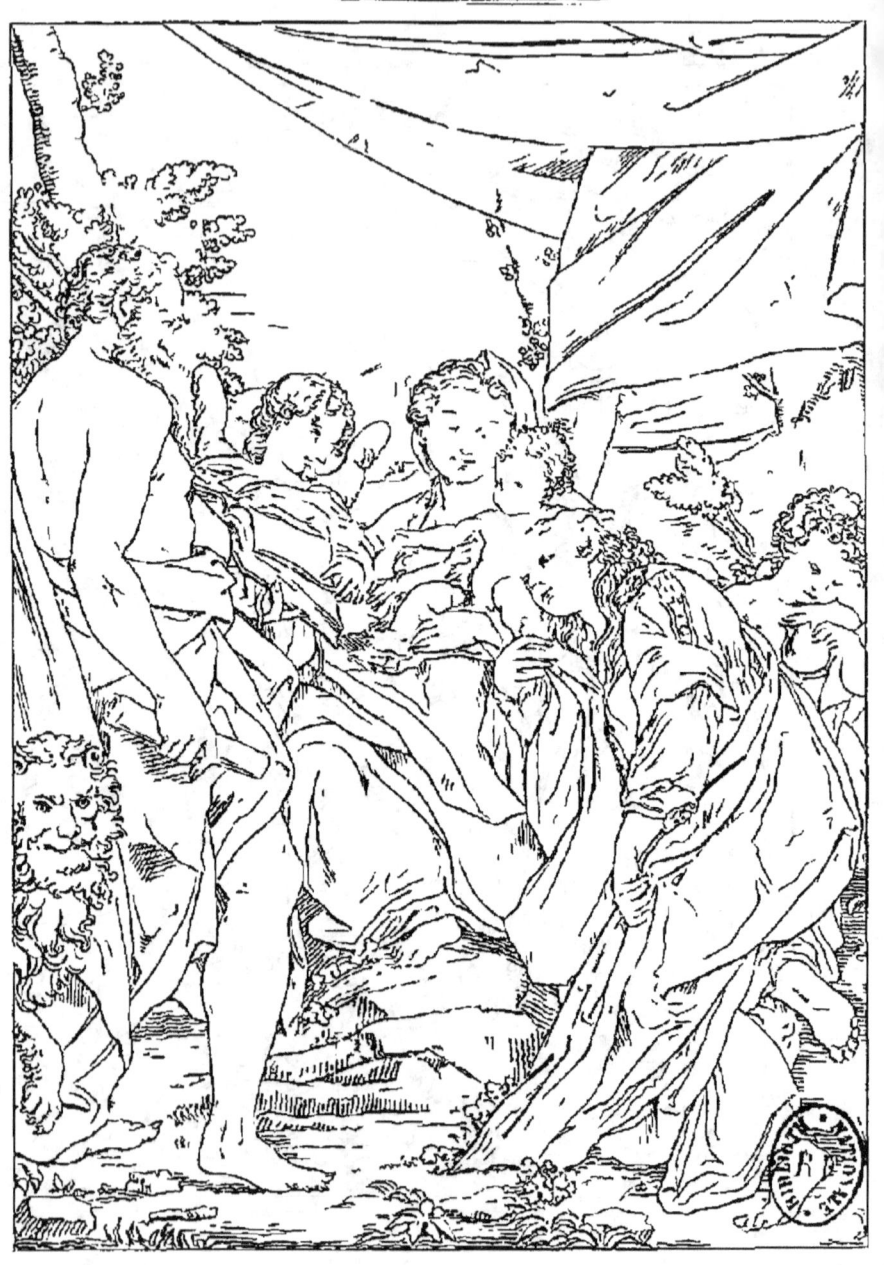

Corrège p.

St JÉROME

SAN GIROLAMO.

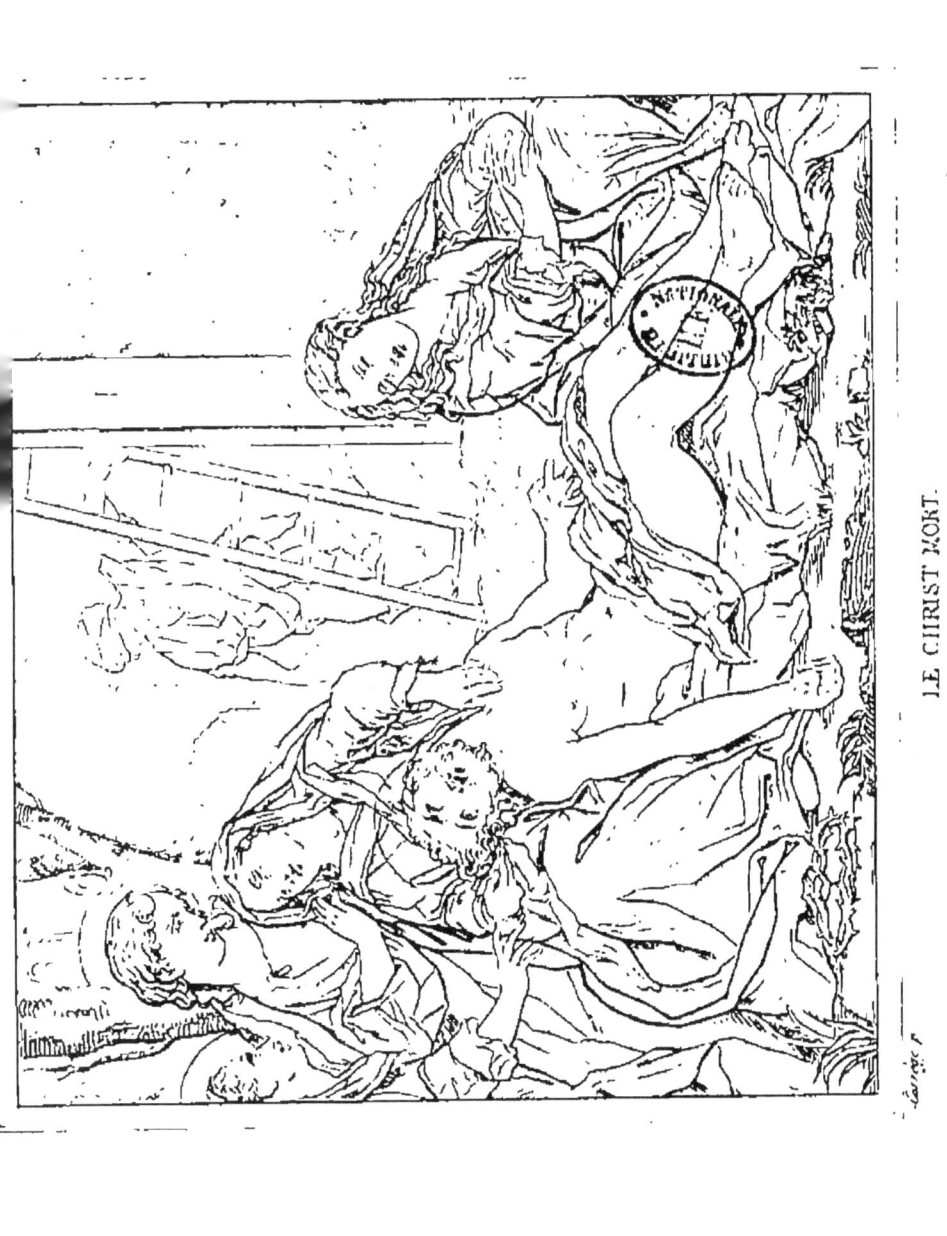

LE CHRIST MORT.
IL CRISTO MORTO

STE MADELEINE.

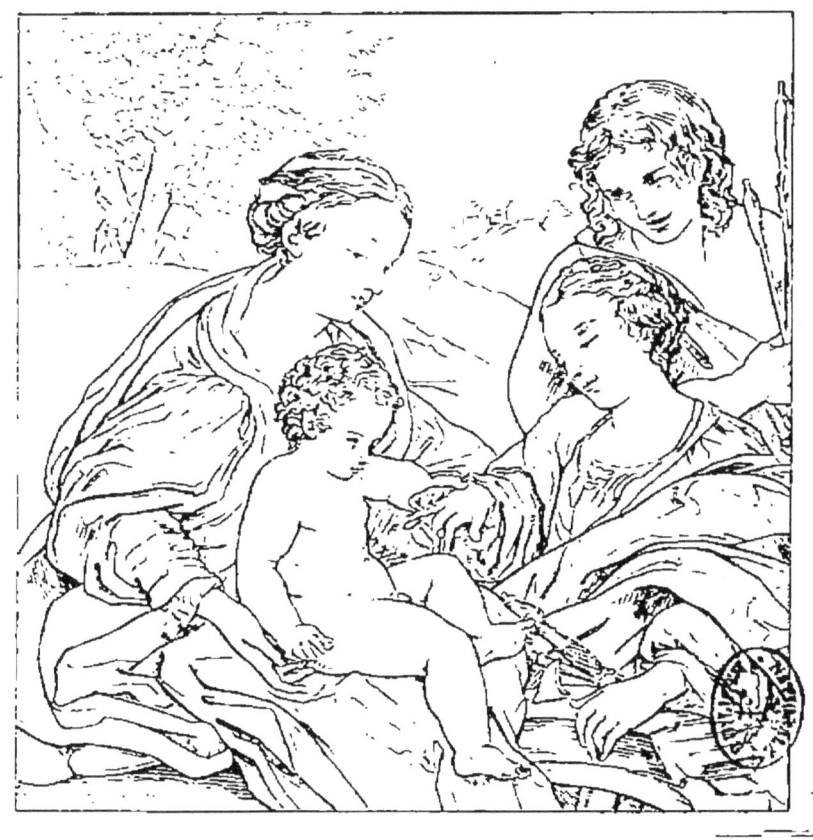

MARIAGE DE S.TE CATHERINE.

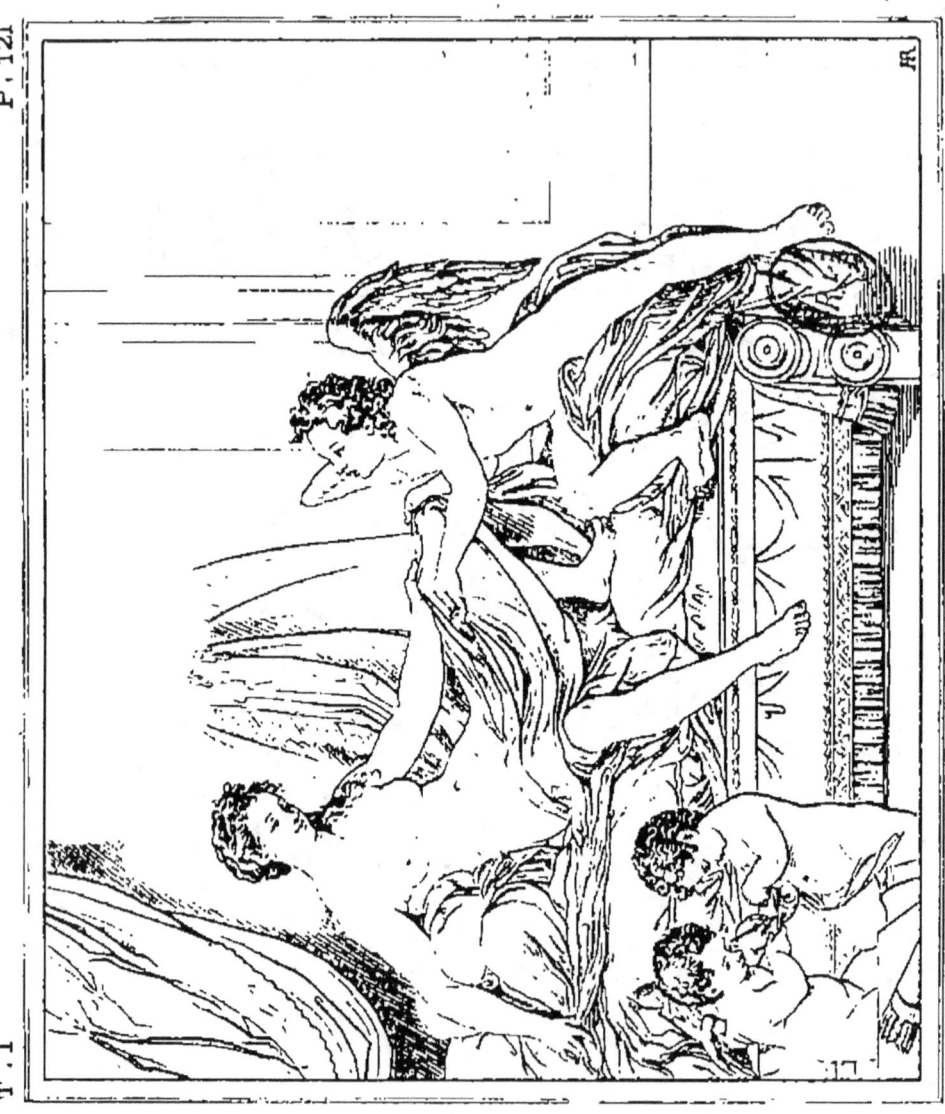

DANAÉ

JUPITER ET LEDA

GIOVE E LEDA
JUPITER Y LEDA

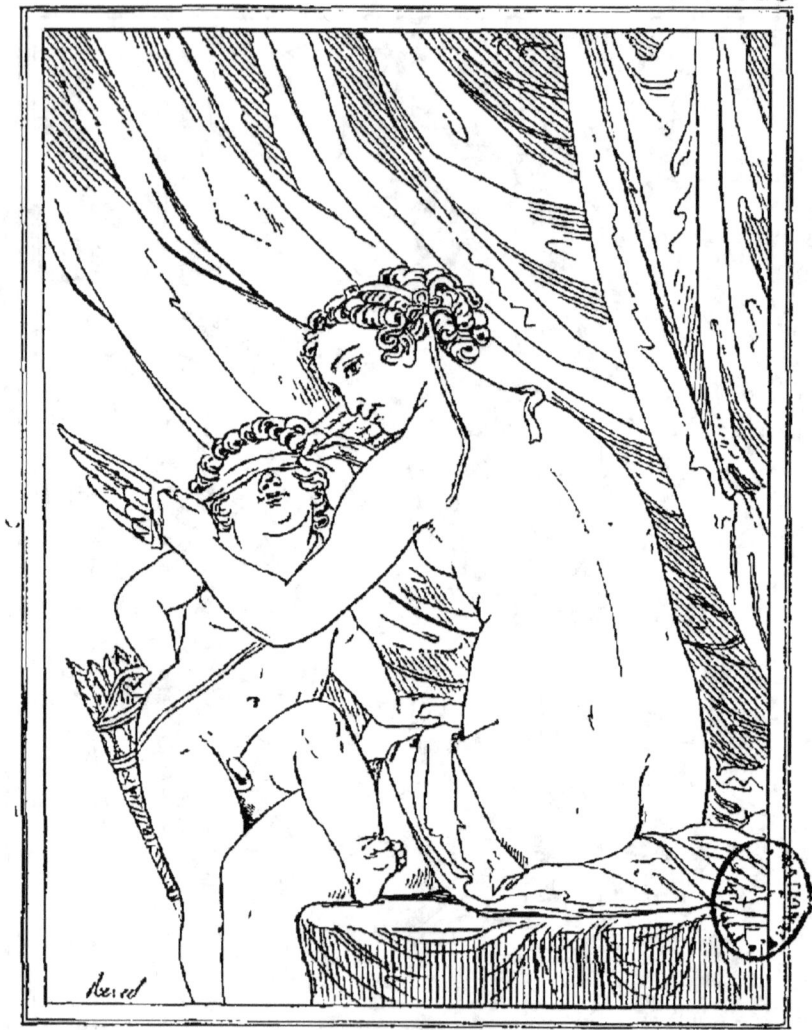

VENUS ET L'AMOUR

VENERE E AMORE

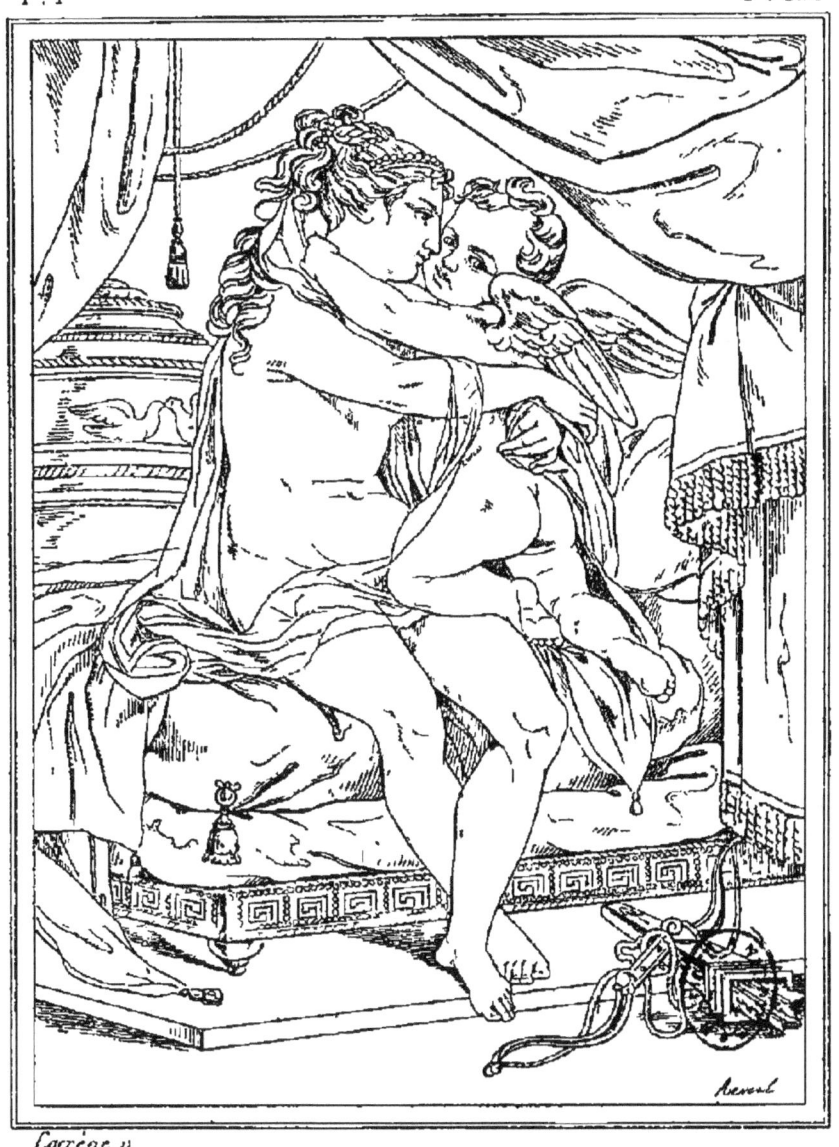

VÉNUS ET L'AMOUR

VENERE E AMORE.

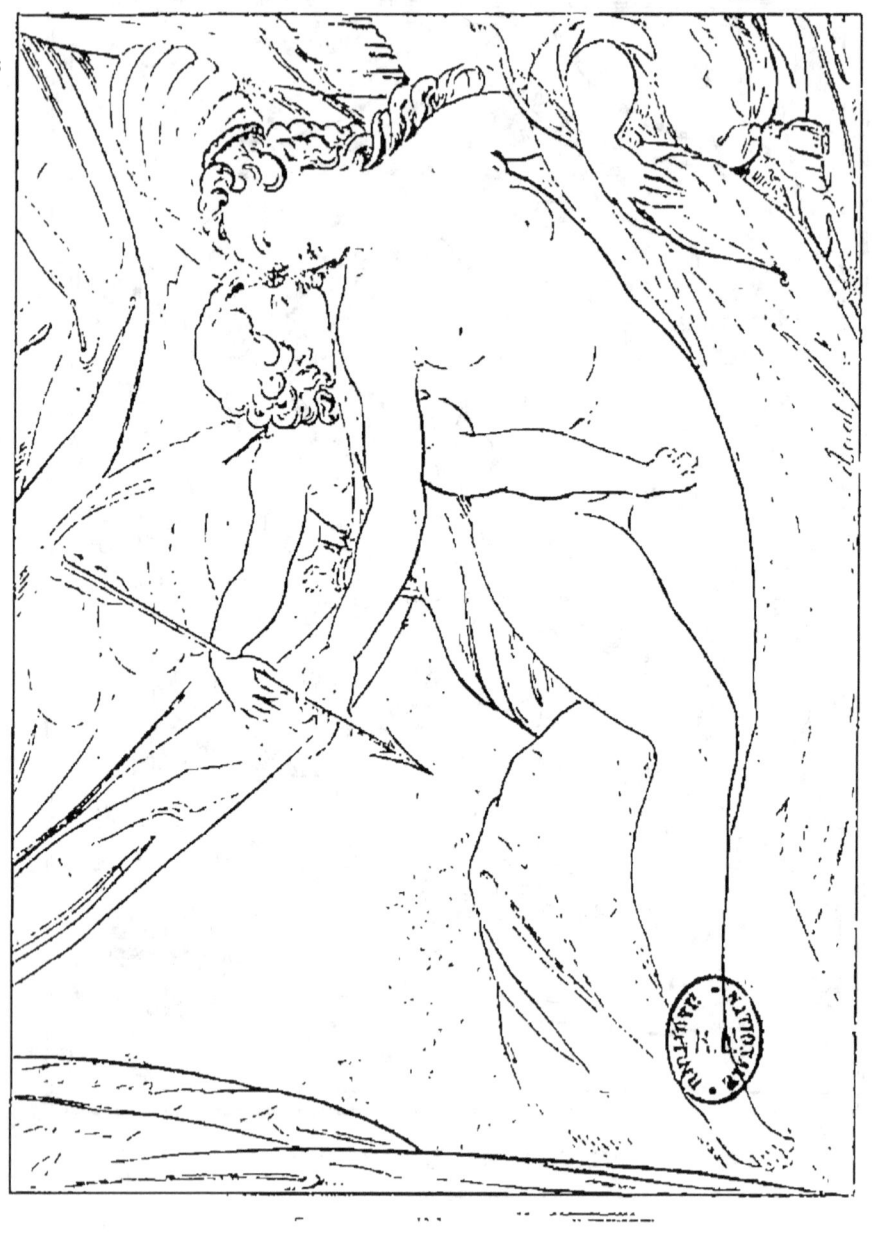

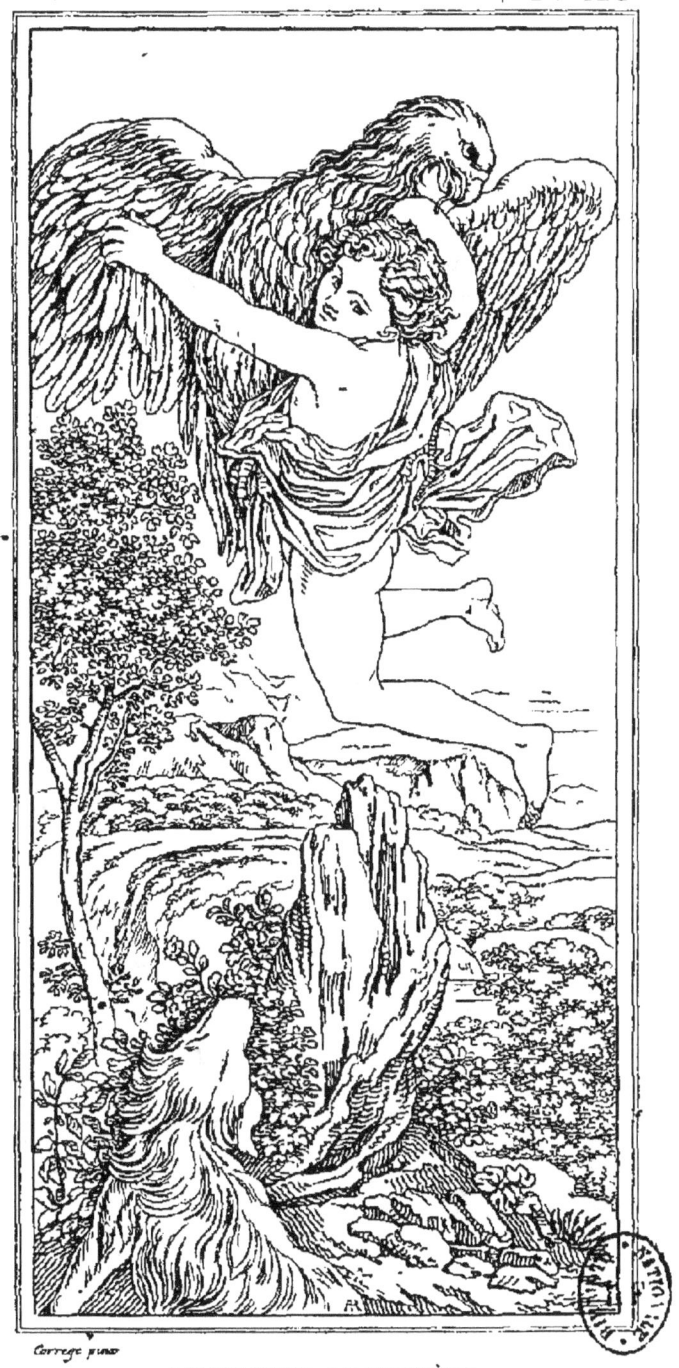

Correge pinx

ENLEVEMENT DE GANIMÈDE

RATTO DI GANIMEDE

RAPTO DE GANIMEDES

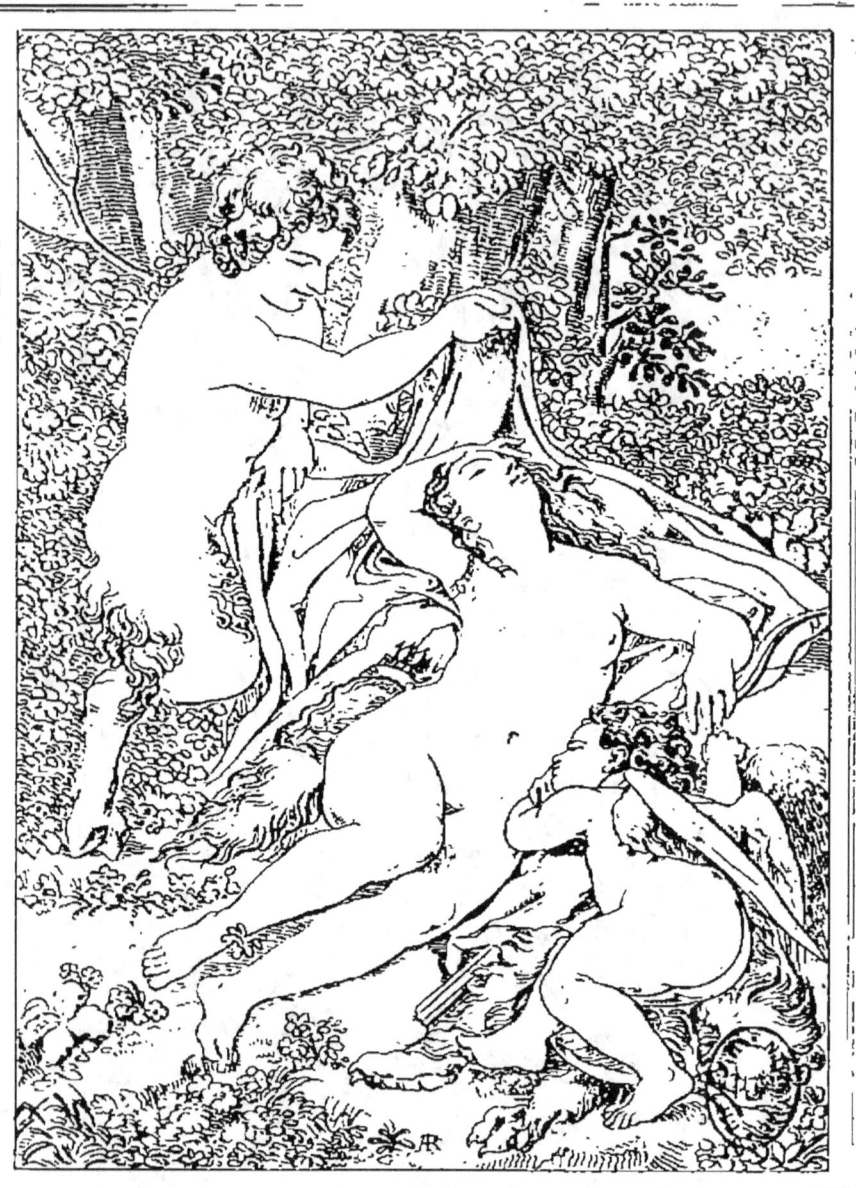

VÉNUS ET UN SATYRE

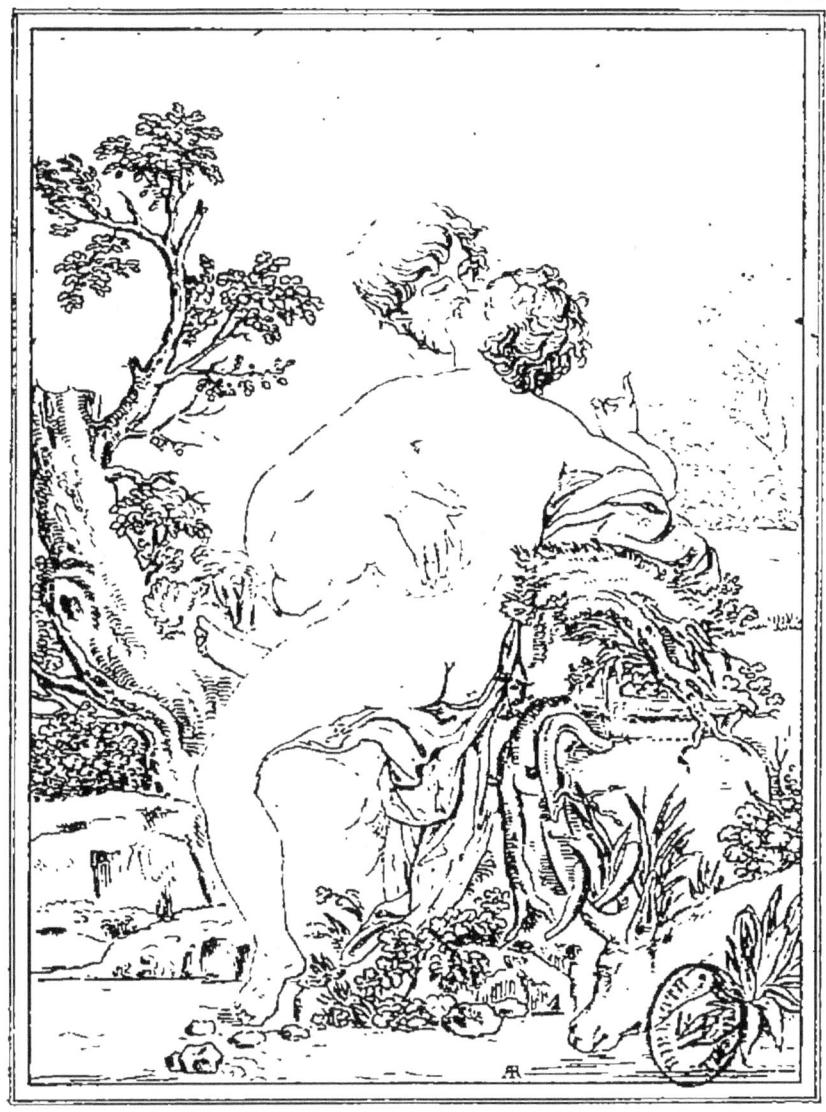

JUPITER ET IO.

GIOVE E IO

JUPITER E IO

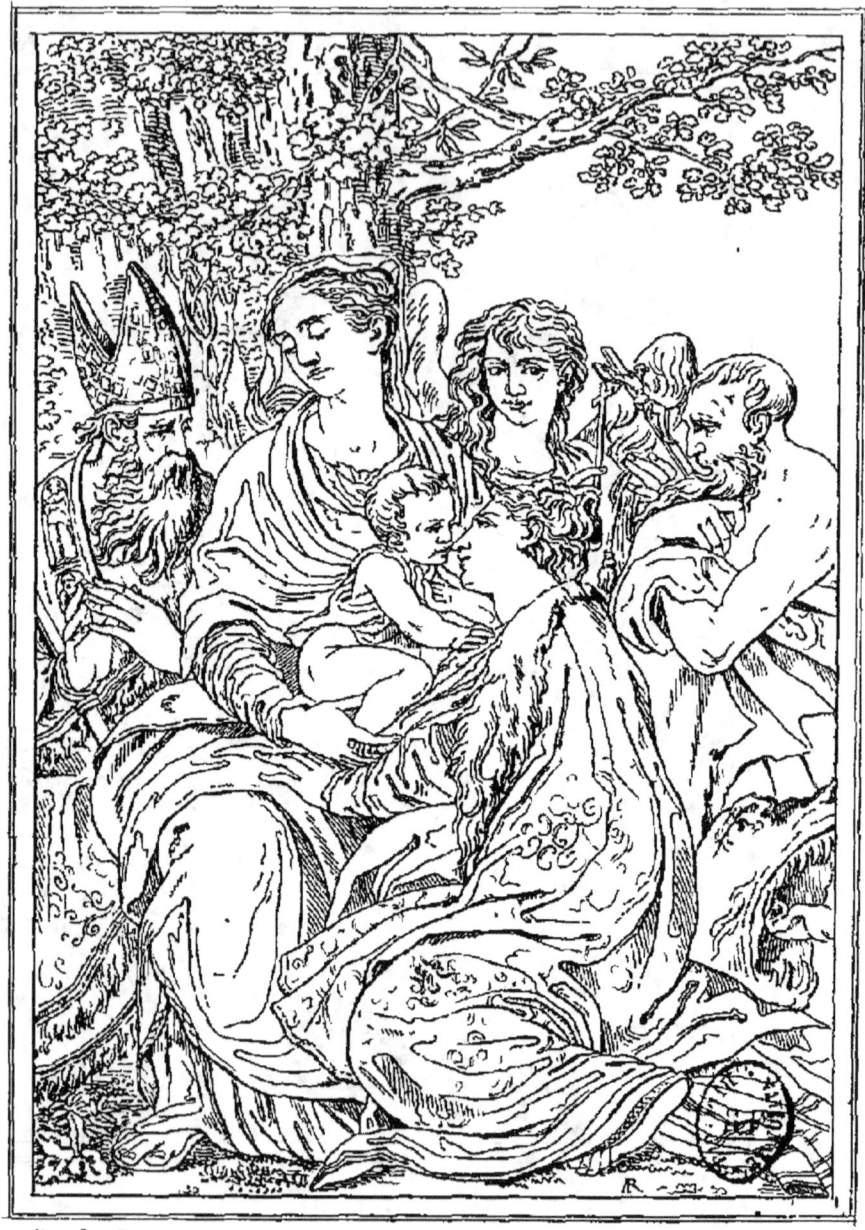

LA VIERGE ET L'ENFANT JESUS

AVEC Ste MARGUERITE ET AUTRES SAINTS

LA VERGINE E IL BAMBINO GESU

LA VIRGEN Y EL NIÑO JESUS

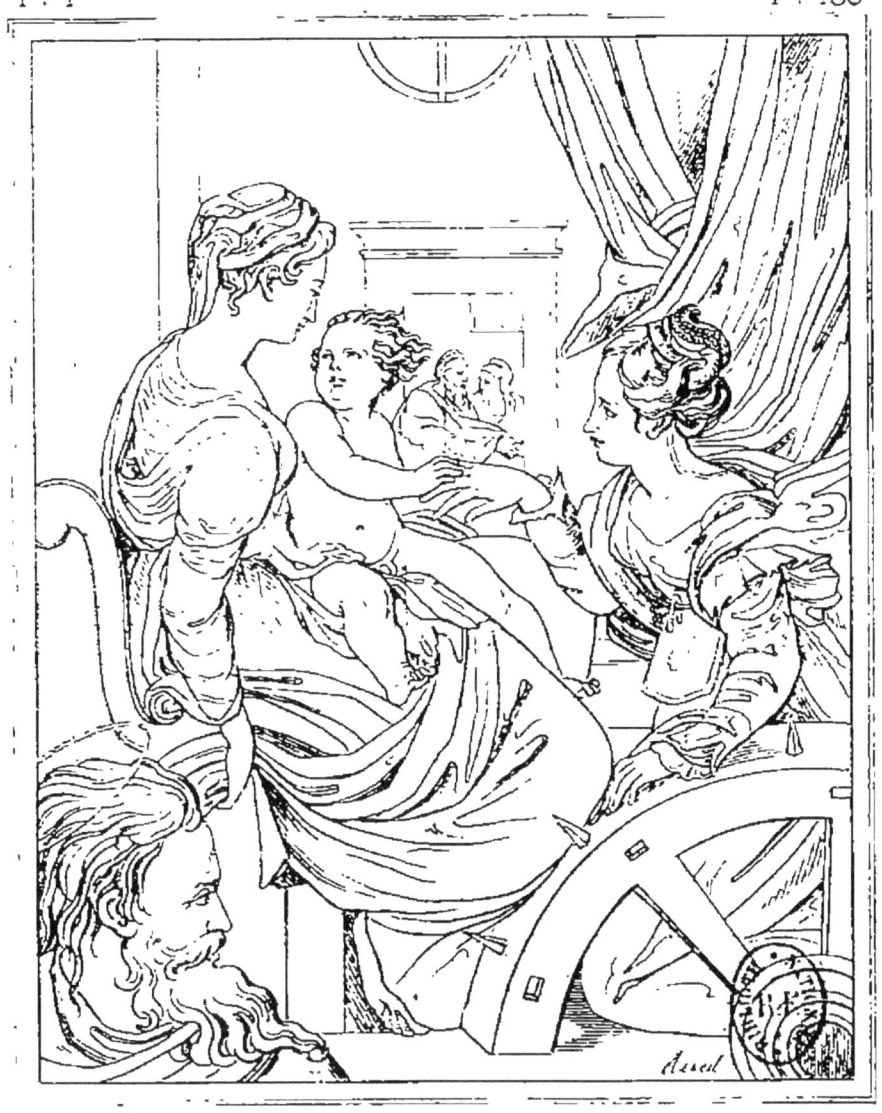

MARIAGE DE STE CATHERINE

SPOSALIZIO DI SANTA CATERINA

MOISE

MOSE

MOÏSE

L'AMOUR TAILLANT SON ARC

L AMORE SI FA IL SUO ARCO

www.ingramcontent.com/pod-product-compliance
Lightning Source LLC
Chambersburg PA
CBHW071632220526
45469CB00002B/586